艺术导论

朱瑾 王军 编著

西北大学出版社
·西安·

图书在版编目(CIP)数据

艺术导论 / 朱瑾, 王军编著. -- 西安 : 西北大学出版社, 2024. 11. -- ISBN 978-7-5604-5516-7

Ⅰ. J0

中国国家版本馆 CIP 数据核字第 20243NY658 号

艺术导论
YISHU DAOLUN

朱　瑾　王　军　编著

出版发行　西北大学出版社
（西北大学校内　邮编：710069　电话：029-88303404）
http://nwupress.nwu.edu.cn　　　E-mail: xdpress@nwu.edu.cn

经　销	全国新华书店
印　刷	西安博睿印刷有限公司
开　本	787 毫米×1092 毫米　1/16
印　张	19.75
版　次	2024 年 11 月第 1 版
印　次	2024 年 11 月第 1 次印刷
字　数	382 千字
书　号	ISBN 978-7-5604-5516-7
定　价	78.00 元

本版图书如有印装质量问题，请拨打 029-88302966 予以调换。

前　言

艺术，是人类在漫长的社会生活和生产劳动中形成和创造的成果，是人们为了满足自身的审美需求，以一定的物质形式和情感为中介，表现社会生活或艺术家思想情感的审美形态。一般意义上，艺术包括所有人类创造和享有的非实用功利性的审美活动形式，充满奇异的想象和丰富的景观，其内容涵盖造型艺术、实用艺术、语言艺术、综合艺术等与审美创造相关的多个门类，形成一座宏大的、美轮美奂的艺术殿堂。艺术正是在各种社会因素和文化因素的影响和制约下，遵循自身的规律和特点，一步步由低级到高级、由粗陋到精致、由简单到复杂发展起来的。

习近平总书记说："人民需要艺术，艺术也需要人民。"艺术源于人民，取材于人民群众的生活，同时艺术的创作者也往往就是人民。许多艺术作品都是根据人民现实生活经历改编创作而成的，故事主角都有现实原型。伴随着人们审美意识的形成和丰富，艺术活动也逐渐成为人类社会生活的重要组成部分，不断丰富着人们的精神世界，使人类社会在具有了一定的物质生活形态的同时，也具有了与之相适应的艺术与审美形态。艺术家通过作品向观众传达观点和想法，带给观众美感和情感上的共鸣，同时，艺术也成为社会和文化沟通的桥梁，促进不同文化之间的交流和融合。

艺术出现的同时，对艺术的研究也应运而生了。研究艺术活动的本质、特征及其各种原理和范畴等，正是推进艺术活动不断丰富和发展的需要。历史上曾经有过多次对艺术进行研究的重要时期，例如欧洲的古希腊、古罗马时期，以及我国的春秋战国与魏晋南北朝时期。真正对艺术进行全面、科学和系统的研究是在近代以后。19世纪末，德国的康拉德·费德勒主张将美学与艺术区别开来，提出了艺术学独立存在的意义，形成了建立艺术学学科的重要思想，费德勒也因此被人们称为"艺术学之父"。自此，世界各国都相继开展了对艺术学的研究和探讨。20世纪20年代中期，宗白华先生在国内首次发表艺术学的文章和演讲，我国本土艺术学研究由此发源。中华人民共

和国成立以后，艺术研究的学者和教育工作者一直在孜孜不倦地努力探寻。从1994年我国第一个艺术学系在东南大学宣告成立，拉开高等教育艺术学教学的序幕，到2011年艺术学科独立为"艺术学门类"，成为新的第十三个学科门类，艺术学和艺术教育在我国的发展已经由一般的艺术实践进入人文科学的研究，预示着我国艺术学学科建设逐渐走向成熟。

近年来，艺术学研究与其他人文科学、自然科学相互交融，有了很大的发展，其内涵变得更为广泛和深刻，学科研究也更加细致和深入。中国艺术深深植根于民族传统文化的丰厚土壤之中，从古至今涌现出无数杰出的艺术家和不朽的艺术作品，这些都值得从文化学的角度去认真发掘和探究。在艺术学理论研究不断深入、艺术文化日益繁荣的今天，理应秉持着高度的历史责任感和自觉性，以研究艺术活动基本规律为中心，深入阐释艺术的基本性质、艺术种类特点、艺术活动系统以及艺术作品、艺术接受等艺术学的基本课题，传承中华民族五千多年的灿烂文化和历史底蕴，吸收中外艺术学理论精粹，逐步形成具有中国特色的社会主义艺术学理论体系，以期实现真正意义上的中国文化艺术大繁荣。

正是本着对艺术学纵深领域的探究以及进一步推动艺术学学科发展的虔敬之心，作者编写了这本《艺术导论》。该书通过追溯艺术的发展历程，阐释了艺术的起源与演进规律，选取了艺术的六种形态门类，包括实用艺术、造型艺术、表情艺术、语言艺术、综合艺术、新形态艺术，对每种艺术门类中的具体艺术形态及其艺术创作进行了理论剖析。本书在内容和体系方面力求在以下三个方面有所突破：一是从整体上系统诠释艺术学的理论体系及其所涵盖的内容，逻辑线索清晰，内容素材丰富，理论阐释详细；二是通过大量图片形象展示艺术学的发展情况以及所取得的诸多成就，其中不少图片为本书作者摄影，图文并茂，对于读者理解和学习理论知识能够起到很好的辅助作用；三是通过对艺术学历史演变的阐述，探究艺术学未来发展的走向，读者在阅读过程中，既能了解各类艺术现象，也可以对艺术学相关问题进行思考，从而进行更加深入的研究。

本书在编写过程中，参阅了一些国内外资料及图片，在此谨向有关作者表示衷心的感谢。

作　者

2024年10月

目录

第一章　艺术的起源及其发展历程
第一节　艺术概念的由来及其演变历程 …………… 1
第二节　艺术的起源 ………………………………… 5
第三节　艺术的发展历程 …………………………… 17
第四节　艺术发展的原因及其规律 ………………… 28

第二章　艺术的本质、特征与功能
第一节　艺术的本质 ………………………………… 36
第二节　艺术的特征 ………………………………… 46
第三节　艺术的主要功能 …………………………… 53

第三章　艺术系统的构成及其内涵
第一节　艺术创作 …………………………………… 62
第二节　艺术作品 …………………………………… 78
第三节　艺术接受 …………………………………… 93
第四节　艺术的发展流变 …………………………… 105

第四章　实用艺术
第一节　建筑艺术 …………………………………… 112
第二节　园林艺术 …………………………………… 135
第三节　设计艺术 …………………………………… 144

第五章　造型艺术
第一节　绘画艺术 …………………………………… 164
第二节　雕塑艺术 …………………………………… 178

第三节　摄影艺术⋯⋯⋯⋯⋯⋯⋯⋯⋯⋯⋯⋯⋯⋯⋯　194

　　第四节　书法艺术⋯⋯⋯⋯⋯⋯⋯⋯⋯⋯⋯⋯⋯⋯⋯　207

第六章　表情艺术

　　第一节　音乐艺术⋯⋯⋯⋯⋯⋯⋯⋯⋯⋯⋯⋯⋯⋯⋯　218

　　第二节　舞蹈艺术⋯⋯⋯⋯⋯⋯⋯⋯⋯⋯⋯⋯⋯⋯⋯　226

第七章　语言艺术

　　第一节　诗歌艺术⋯⋯⋯⋯⋯⋯⋯⋯⋯⋯⋯⋯⋯⋯⋯　236

　　第二节　散文艺术⋯⋯⋯⋯⋯⋯⋯⋯⋯⋯⋯⋯⋯⋯⋯　242

　　第三节　小说艺术⋯⋯⋯⋯⋯⋯⋯⋯⋯⋯⋯⋯⋯⋯⋯　245

　　第四节　剧本艺术⋯⋯⋯⋯⋯⋯⋯⋯⋯⋯⋯⋯⋯⋯⋯　251

第八章　综合艺术

　　第一节　戏剧艺术⋯⋯⋯⋯⋯⋯⋯⋯⋯⋯⋯⋯⋯⋯⋯　258

　　第二节　戏曲艺术⋯⋯⋯⋯⋯⋯⋯⋯⋯⋯⋯⋯⋯⋯⋯　265

　　第三节　电影艺术⋯⋯⋯⋯⋯⋯⋯⋯⋯⋯⋯⋯⋯⋯⋯　276

　　第四节　电视艺术⋯⋯⋯⋯⋯⋯⋯⋯⋯⋯⋯⋯⋯⋯⋯　289

第九章　新形态艺术

　　第一节　艺术传统的颠覆⋯⋯⋯⋯⋯⋯⋯⋯⋯⋯⋯⋯　294

　　第二节　新形态艺术的发展历程⋯⋯⋯⋯⋯⋯⋯⋯⋯　297

　　第三节　新形态艺术赏析⋯⋯⋯⋯⋯⋯⋯⋯⋯⋯⋯⋯　304

第一章 艺术的起源及其发展历程

艺术起源即艺术的发生学。早在数万年以前人类就开始了艺术活动。艺术的发展随着社会的发展，已经成为人类生活中不可缺少的重要组成部分。艺术同一切社会现象一样，有其自身发生、发展的规律。研究艺术的起源或者艺术发生学，有助于人们对艺术发展规律的考察，只有准确、明晰地了解这一规律，才能更好地适应它、驾驭它，不断推进艺术的发展。

第一节 艺术概念的由来及其演变历程

一、中国古代艺术概念的由来及其演变历程

中国早在先秦时期就有了"艺"的概念。"艺"字最早见于甲骨文，是一个象形字，左边仿佛一株小树苗，右边则似一人屈身做手托起状，表示"持木于土上"。《说文解字》列繁体作"藝"，释义为"种植"（图1-1-1）。

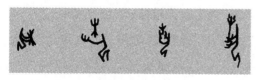

图1-1-1 甲骨文中的"艺"字
（来源：中央纪委监察部网）

《墨子·非乐》篇说："农夫早出暮入，耕稼树艺，多聚菽粟，此其分事也。"《孟子·滕文公上》篇亦曰："后稷教民稼穑，树艺五谷，五谷熟而民人育。"《诗经·楚茨》中也有类似的表述："自昔何为？我艺黍稷。"可见，"艺"在中国汉字文化中的本义就是"种植"，即农业劳作。

后来，"艺"又引申为"从艺之术"，即技艺或技能。《说文解字》中说："周时六艺字，盖亦作藝，儒者之于礼、乐、射、御、书、数，犹农者之树藝也。"意思是说，礼、乐、射、御、书、数这六种技能，就像是农民种植树木一样。《尚书·金縢》记载周公的祷告之辞曰："予仁若考，能多材多艺，能事鬼神。"其中的"材"和"艺"指的就是技艺或技能，由是后来的人把有才艺之人称为"艺人"，而把各种技艺称为"艺事"，正如《抱

朴子·行品》所言："创机巧以济用，总音数而并精者，艺人也。"

从词源学的角度来看，中国古代文化中未曾出现过"艺术"一词，《后汉书》等典籍中虽有"艺"和"术"连用的情况，但实际上是两字叠加，并不是一个完整的词，其中的"艺"仍然指的是各种技艺。直到20世纪五四运动前后，王国维、梁启超、蔡元培、鲁迅等学者才通过译介的方式把西方的"art"引进中国，对应于中文的"美术"（造型艺术）或"艺术"（各门艺术的总称），也就是从此时开始，中国人使用的"艺术"概念才与西方一致。因此，现在普遍公认的观点是："艺术"一词来源于英文"art"，而"art"一词又源于古代拉丁语中的"ars"。

二、西方艺术概念的由来及其演变历程

西方自古希腊到文艺复兴，人们对"艺术"概念的理解与中国人十分相似，他们也把艺术归入"技艺"的范畴。最初，古希腊人用"techne"来表示艺术。这个词有三种含义：一是人类有目的的活动。"techne"在词源上的意思指"生产"，即一种合目的的行为。因此，古希腊人将种植、纺织、烹饪、盖房造船、驯养动物、读书写字、治理国家之类有目的的活动，都称为艺术，擅长此类活动的人被称为"诗人"，他们都具有可学的而非本能的技巧和特殊才能。二是科学技能。例如算术、几何、医学、动物学、占卜术等，都算艺术。三是现代意义上的艺术。例如文学创作，也就是自由的审美创造活动。可见，当时的艺术还只是同普通手工艺或学术技能混杂在一起的模糊概念，还远没有从人类其他实践活动中分离出来。

古罗马、中世纪和文艺复兴时期，西方人对"艺术"的理解大体上还是沿袭了古希腊人的"技艺"概念，同时在艺术的分类问题上开始表现出重智巧而轻体力的倾向。例如在古罗马时期，西塞罗将艺术分为高、中、低三个等级：政治、军事被视为"高级艺术"，包括诗歌、雄辩术等在内的智力艺术被看作"中间艺术"，绘画、雕塑、音乐、竞技等则属于"低级艺术"。[1]就连著名的建筑师维特鲁威也认为自己和鞋匠相比，唯一的区别就是做建筑比制鞋要难得多。[2]古典主义后期的卡佩拉则进一步将语法、修辞、雄辩术、算术、几何、天文、音乐合称为"自由艺术"，同时把纯体力劳动的种植术、造屋术、裁剪术等称为"机械艺术"。

到了基督教盛行的中世纪，作为自由艺术的"七艺"又被进一步划分为"三艺"（语法、修辞、雄辩术）和"四艺"（算术、几何、天文和音乐），其中，"三艺"被称为"文科艺术"（运用语言的艺术），而"四艺"则被

[1] 王杰泓，张琴. 艺术导论. 北京：北京师范大学出版社，2014：5.
[2] 朱狄. 当代西方艺术哲学. 北京：人民出版社，1994：12.

称为"高级艺术"（运用技能的艺术），这是艺术在当时的两种基本含义。按此分法，诗歌被归入"三艺"，音乐被归入"四艺"，而绘画、雕塑和建筑则根本不属于"七艺"，相关从业者仍然分属于药剂师行会、金匠行会或木匠行会之类技工的行列。①

文艺复兴时期，随着达·芬奇、米开朗琪罗、拉斐尔等大批艺术家的涌现，绘画、雕塑和建筑等视觉艺术的地位得到了极大提高。但是，由于宗教神学力量的强大以及艺术的技艺属性观念根深蒂固，艺术家仍被视为"工匠""手艺人"或"劳力者"，艺术仍未具备今天作为一门感性创造学科的特质。

直到近代，人们才开始将艺术与"技艺"脱钩而与"美"挂钩，从此，艺术步入"精英"殿堂。1747年，法国美学家夏尔·巴托发表了题为《统一原则下的美的艺术》的专论，把艺术系统化地分为三类：第一类是满足人们实用目的的艺术，如农业、纺织等；第二类是以引起快感和愉悦为目的的艺术，如诗歌、音乐、绘画、雕塑、舞蹈等；第三类是兼具实用和快感目的的艺术，如雄辩术和建筑，即"美的艺术"。"美的艺术"的统一原则是对自然的模仿。巴托首次将艺术从技艺以及科学、宗教中分离出来，在美学史上有着开创性的意义。此后，"美学之父"鲍姆嘉登、古典美学的集大成者康德等人补充、完善了"美的艺术"的内涵，进一步强调了艺术的自由创造特点和天才性，并且正式将"美的艺术"界定为美学研究的对象。自那时起直到今天，一个独立自主的现代美学范畴得以确立，"艺术即美的艺术"成为精英知识分子和主流艺术家的共识。

然而到了20世纪，法国艺术家马塞尔·杜尚的艺术作品《泉》（图1-1-2）却直接引发了先锋实验者对"美的艺术"及其所代表的贵族精英主义的集体声讨。1963年，艺术家罗伯特·莫里斯公开发表《撤销我作品中的全部审美因素的声明》，宣布自即日起，他的作品不再具有所有的审美特质和内容。随后，莫里斯成了"概念艺术"（Conceptual Art）、"垃圾艺术"（Junk Art）最坚定的践行者。还有一大批现代、后现代艺术如"偶发艺术"（Happenings Art）、"身体艺术"（Body Art）、"环境艺术"（Environmental Art）、"极简艺术"（Minimal Art）等，都是在声讨"美的艺术"的大背景下展开的。这些反叛潮流，不仅使过去那种基于传统的审美判断变得无用和不可能，而且进一步打破了艺术与生活、高雅与通俗、美与丑等几乎一切对立事物之间的差异，使人们在艺术界定问题上产生了更大的困惑——"艺术"这个概念如今变得如此令人困惑，它的涵盖范围很不清晰：在艺术杰作与草图，成熟艺术家的作品与儿童涂鸦，美声唱法与声嘶力竭的叫喊，音乐与噪声，舞蹈与手舞足蹈的动作，艺术与非艺

① 王杰泓，张琴. 艺术导论. 北京：北京师范大学出版社，2014：7.

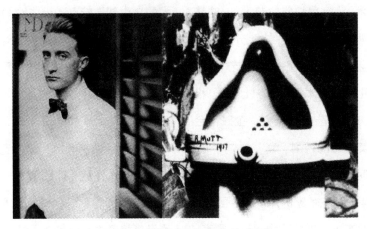

图 1-1-2　杜尚和他的作品《泉》
（来源：王瑞芸《杜尚传》，广西师范大学出版社，2017）

术之间，人们把艺术的边界设置在何处呢？①

来自实践领域的反驳激起了理论界的强烈响应，理论家开始对"美的艺术"概念进行深刻的不定性反思。英国著名的艺术史学家赫伯特·里德表示，艺术和美其实并无逻辑的必然联系："艺术并不必须是美的，只是我们未能经常和十分明确地阐明这一点。无论我们从历史的角度（从过去时代的艺术中去考察它是什么），还是从社会的角度（从今天遍及世界各地的艺术中去考察它所呈现出来的是什么）去考察这一问题，我们都能发现，无论是过去还是现在，艺术通常是件不美的东西。"②另一位著名的英国艺术史学家贡布里希也说："艺术这个名称用于不同时期和不同地方，所指的事物会大不相同……事实上，大写的艺术已经成为叫人害怕的怪物和为人膜拜的偶像了。"③理论家的反思，弘扬的是一种关于艺术界定的非本质主义观点，由此可见，人们对艺术概念的探究表现出前所未有的不确定性。

综上，作为一种特殊的实践活动，艺术没必要也不可能同另一种实践活动——"技艺"划清界限，艺术从来就不是唯美、独立自主和不食人间烟火的，它其实一直是同技术、手工艺劳动等物质实践活动融合渗透，不可分割的。传统观念中的"美的艺术"概念是社会分工的结果，同时也是精英主义将技艺传授专业化、学院化和贵族化的结果，某种程度上容易造成艺术"生于民间死于庙堂"的缺憾。正如杜威所说："（美的艺术于是可以反映）一种对吸引了社会绝大多数时间和精力的兴趣和工作……假装虔诚得令人讨厌

① 杜夫·海纳，等. 美学和艺术科学中的主要倾向. 文艺研究，1993（3）.
② 朱狄. 当代西方艺术哲学. 北京：人民出版社，1994：4.
③ E. H. 贡布里希. 艺术发展史. 3版. 范景中，林夕，译. 天津：天津美术出版社，1998：15.

的姿态。"①因此，今天大众文化在世界范围内的崛起也许可以为人们提供一个回归艺术源头的契机：告别"美的艺术"或"艺术的博物馆概念"，重建艺术与技艺的原初性联系，撕掉艺术的"神圣"面纱，直面鲜活的现实世界。

第二节 艺术的起源

对艺术起源的研究通常采取两种方式：一种是本质主义式的，即从共性、特质的角度切入，透过艺术史的现象看本质，继而厘定艺术的某种根性。另一种是采取起源发生学的方式进行研究，其或从考古学的角度对史前艺术遗迹进行分析研究，或以现代残存的原始部落的艺术作为参照，再或者借鉴儿童艺术心理学的方法来给以推测②，总之是希望通过还原艺术在它的历史形成之初的本来面貌，由此确认艺术的自身规定性。

考古发现，人类最初的艺术活动始于上万年前的冰河时期。从现有资料来看，目前发现最早的具有艺术考古价值的是公元前3万年到前1万年法国拉斯科和西班牙阿尔塔米拉绘制于旧石器时代晚期的洞窟壁画，这些壁画利用岩壁的起伏，用红、黄、黑等浓墨重彩绘制出大量野马、野猪、赤鹿、山羊、野牛和猛犸等动物形象，充满粗犷的原始气息和野性的生命力。壁画多以写实、粗放的手法刻画，技法简练娴熟，展示出原始人类的艺术才华。至于原始人创作这些壁画的初衷以及这些壁画制作技术及技巧的使用等问题，学界一直无定论。1997年考古学家在澳大利亚发现了距今7万年的岩画，人类的美术史一下子被向前推进了数万年。相信随着考古新成果的不断涌现，人类艺术史可能比人们想象的还要漫长久远。早在人类社会发展的初期，处于蒙昧时期的人类就开始试图用神话传说来解释艺术的起源，于是西方出现了文艺女神缪斯的神话，中国出现了夏禹的儿子启偷记天帝的音乐并带回人间的传说③。

因此，关于艺术究竟如何起源，各种观点也是众说纷纭，归纳起来主要有以下几种。

一、艺术起源于模仿

这是关于艺术起源问题的最古老的理论，是西方两千多年来艺术的精神支柱，这一观点认为，艺术起源于人们对自然与现实的模仿。早在两千多年前的古希腊，哲学家赫拉克利特（前530—前470）就首先明确提出

① 理查德·舒斯特曼. 实用主义美学. 彭锋, 译. 北京：商务印书馆, 2002：41-42.
② 朱狄. 艺术的起源. 武汉：武汉大学出版社, 2007：20-76.
③ 彭吉象. 艺术学概论. 北京：北京大学出版社, 2019：26.

"艺术起源于模仿自然"的观点,而德谟克利特(前460—前370)则是最早以自然观点向社会观点转变的理论家。他说:"在许多重要的事情上,我们是模仿禽兽、做禽兽的小学生。从蜘蛛我们学会了织布和缝补,从燕子学会了造房子,从天鹅和黄莺等歌唱的鸟学会了唱歌。"① 亚里士多德则认为:"喜剧总是模仿比我们今天的人坏的人,悲剧总是模仿比我们今天的人好的人。"② 在古希腊哲学家看来,所有艺术样式都是模仿的产物,柏拉图就认为,人类头脑当中永恒的"理念"是统治世界万象的本原。艺术是"影子的影子",因为世界万象是对该本原的模仿,因而艺术是对世界万物的模仿。

在中国,华夏人的祖先很早就认为语言和艺术是从模仿自然界的动植物而来的。例如《周易·系辞下》谓:"古者包牺氏之王天下,仰则观象于天,俯则观法于地,观鸟兽之文与地之宜。近取诸身,远取诸物,于是始作八卦,以通神明之德,以类万物之情。"意即华夏八卦、汉字等,莫不是伏羲氏以"仰观俯察""以己度物"为基础,"观物取象""画成其物"而得。又如汉字象形字,如"日""月""山""川""马""鸟""艺"等,其本身就是一幅幅描摹实物的极简绘画。南齐谢赫《画品》中的"六法",凡"应物象形""随类赋彩""传移摹写"三条,也正是受到上古模仿观念的影响而在画论上的表达。而我国古代关于音乐起源于模仿自然的说法不在少数,如《吕氏春秋·古乐》认为,黄帝命伶伦制定音律,"听凤凰之鸣,以别十二律",尧"命质为乐,质乃效山林溪谷之音以歌"。阮籍《乐论》中也说原始乐歌乃"体万物之生"。《管子·地埙》篇也讲到,音乐中的"宫""商""角""徵""羽"五声,其实是由模仿现实生活中的各种动物而来的,正所谓"凡听徵,如负猪豕觉而骇;凡听羽,如鸣马在野;凡听宫,如牛鸣窌中;凡听商,如离群羊;凡听角,如雉登木以鸣,音疾以清"。上述五音大抵可分别对应现代七音简谱中的"嗦""啦""哆""咪""咪",并与猪、马、牛、羊、鸟的叫声如出一辙。

艺术起源于"模仿"的观点具有一定的合理性。原始社会生产力极其低下,人类艺术创作的能力、技艺有限,"模仿"便成为他们进行艺术创作的重要手段,其中包含着朴素的唯物主义观点。首先,这种观点揭示了史前人类一种较为普遍的心理状态,即人有模仿的天性,通过对客观自然界和社会现实的准确模仿,可以看到自己的智慧和力量,从而获得满足和快感。正如亚里士多德在《诗学》中所说:"人从孩提的时候就有模仿的本能(人和禽兽的分别之一,就在于人最善于模仿,他们最初的知识就是从模仿得来的),

① 伍蠡甫. 西方文论选(上卷). 上海:上海译文出版社. 1979:4-5.
② 亚里士多德. 诗学. 罗念生,译. 北京:人民文学出版社,1962:8-9.

人对于模仿的作品总是感到快感。"①其次，模仿可能是人类最早采用的艺术创作方法。迄今发现的原始艺术作品，无论是岩洞壁画、雕刻，还是壁画、雕刻中反映的舞蹈形式，都可以说明这一点。比如大洋洲澳大利亚土著的袋鼠舞，北美爱斯基摩人的猎海豹舞，都清晰地表现出对自然和现实生活的模仿。即使在一些出土陶器上出现的较抽象的图案，也可以反映出由对生活的描摹逐渐演化为抽象图案的痕迹。对这一点，鲁迅先生曾有过精妙的评价："画在西班牙的阿尔塔米拉洞里的野牛，是有名的原始人的遗迹，许多艺术史家说，这正是'为艺术而艺术'，原始人画着玩玩的。但这样解释未免过于'摩登'，因为原始人没有19世纪的文艺家那么有闲，他的画一只牛，是有缘故的，为的是关于野牛，或者是猎取野牛，禁咒野牛的事。"②（图1-2-1）当然，艺术起源于模仿的观点也存在着明显的局限性：一是这一观点只是把模仿归结为人的本能和天性，却并未解释模仿背后的创作意图，忽略了人的社会实践因素和情感因素；二是这一观点只强调机械地描摹自然和生活，却忽视了艺术创作的表现性。因此这种观点只触及了事物的表象，而未能厘清艺术产生的根本原因，未能全面揭示艺术的本质。

二、艺术起源于巫术

艺术起源于巫术最早由英国人类学家爱德华·伯内特·泰勒（图1-2-2）在他的《原始文化》一书中提出。泰勒认为，对原始人来说，周围的世界陌生而令人敬畏，山川草木、鸟兽虫鱼、太阳起落、四季更替等万事万物都有一种神秘的属性，即万物有灵，因此，"野蛮人的世界观就是给一切现象凭空加

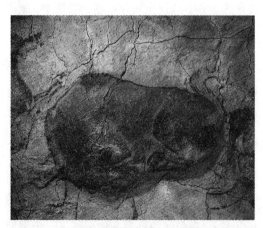

图1-2-1 阿尔塔米拉洞穴壁画《受伤的野牛》
（来源：韩清华《世界美术全集》，光明日报出版社，2003）

图1-2-2 爱德华·伯内特·泰勒
（来源：丁苏安《西方人类学家列传》，黑龙江人民出版社，2016）

① 亚里士多德. 诗学. 罗念生，译. 北京：人民文学出版社，1962：11.
② 鲁迅. 且介亭杂文·门外文谈//鲁迅. 鲁迅全集. 北京：人民出版社，1981：69.

上无所不在的人格化的神灵的任性作用……古代的野蛮人让这些幻想来塞满自己的住宅，周围的环境，广大的地面和天空。"① 例如旧石器时代晚期的洞穴壁画和雕刻，往往是处于洞穴最黑暗和难以接近的地方，它们显然不是为了审美的目的而制作的，而是史前人类企图以巫术为手段来保证狩猎的成功。

另一位英国人类学家弗雷泽（图1-2-3）在他的著作《金枝》一书中，认为原始部落的一切风俗、仪式和信仰，都起源于人类的巫术活动。巫术所依据的思想原则大致有两种：一种是相似律，即同类相生，或者说结果可以影响原因，可称为"模仿巫术"；一种是接触律，即凡接触过的东西在脱离接触后，仍可继续相互作用，可叫作"交感巫术"。无论是模仿巫术还是交感巫术，施行者都会借助木偶、假面、手工雕刻或模仿性舞蹈等手段达到其充满神秘感的目的。例如求雨时，用符咒、假面或化妆品装饰身体，原始人相信这样做必然能驱走妖魔，使谷物获得丰收。再如人死后，族人会用车马、器皿等陪葬，死者可在冥间继续享用。所以弗雷泽概括说："巫术既是一种被扭曲的自然规律体系，也是一套错误的指导行动的准则。然而，巫术的本质是一种伪科学，一种没有任何效果的技艺。"② 艺术史学家希尔恩在《艺术的起源》一书中，详细介绍了原始舞蹈与交感巫术的联系，他认为："当北美印第安人，或卡尔菲人，或黑人在表演舞蹈时，这种舞蹈全部都是对狩猎活动的模仿……这些模仿有着一种实践的目的，因为世界上的所有猎人都希望能把猎物引入自己的射程之内，按照交感巫术的原理，这是可以通过模仿来办到的。因此，一场野牛舞，在原始人看来就可以强迫野牛进入猎人的射击距离之内来。"③ 人类学家发现，从现代残存的原始部落中，确实可以找到大量人与动物交感的现象。在考古学中也发现，许多史前洞穴中的动物遗骨，都被堆放得整整齐齐、叠置有序，如此精心堆放，意味着原始人对自己猎食的动物怀有敬畏之情，在食完兽肉后，通过这样的仪式对野兽之灵表示惋惜和敬意。

法国拉斯科岩画《受伤的野牛》（图1-2-4），在受伤的野牛旁边刻画了一个倒地的人，人的旁边还有一只鸟。不少专家认为，

图1-2-3　詹姆斯·乔治·弗雷泽
（来源：丁苏安《西方人类学家列传》，黑龙江人民出版社，2016）

① 朱狄. 艺术的起源. 北京：中国社会科学出版社，1982：131.
② 弗雷泽. 金枝. 李兰兰，译. 北京：煤炭工业出版社，2016：14.
③ 彭吉象. 艺术学概论. 北京：北京大学出版社，2019：32-33.

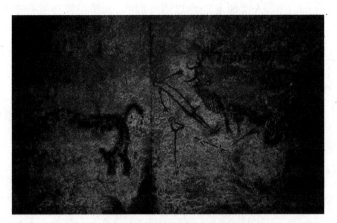

图 1-2-4 拉斯科洞穴壁画《受伤的野牛》
（来源：韩清华《世界美术全集》，光明日报出版社，2003）

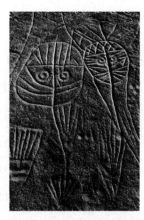

图 1-2-5 江苏连云港将军崖岩画
（来源：中国美术全集编辑委员会《中国美术全集》，人民美术出版社，1989）

这幅画蕴含了古人的巫术，即形象逼真的受伤野牛身上被人为附着了某种符咒，这样一来人类在狩猎时就会非常顺利：一是收获大，二是可避免受动物伤害。那只鸟亦非凡鸟，而是部落的图腾。我国现存最早的岩画是江苏省连云港市郊锦屏山的将军崖岩画（图 1-2-5），距今已有三四千年的历史，属于新石器时期，主要内容为人面、兽面、农作物以及各种符号。人面像中基本上都有一条线向下通到禾苗、谷穗等农作物的图案上，其中还夹杂有许多貌似计数的圆点符号，反映出我国古代先民对土地的崇拜和依赖，也体现出与原始巫术之间的联系。

中国传统典籍中也记载了"巫"与原始艺术之间的紧密联系。如《尚书·尧典》中有一段舜帝命夔典乐的话："诗言志，歌永言，声依永，律和声。八音克谐，无相夺伦，神人以和。夔曰：於！予击石拊石，百兽率舞。"

这段话中出现的"舞"字，甲骨文的写法与"巫"同，"因此知道巫与舞原是同一个字"[①]。

总之，对于艺术的起源而言，作为原始文化的图腾歌舞、巫术礼仪曾经延续了相当长的历史时期。在原始社会生产力低下以及人类早期认识水平低下的情况下，人们无法把握自身命运，更无法支配自然界，于是便寄希望于巫术，使得巫术与原始社会的日常生活以及生产劳动都产生了密切的联系。显而易见，原始的艺术活动具有明显的巫术动机或巫术目的，但艺术起源于"巫术"的理论并不十分准确，这是因为原始时代的巫术活动是和当时人类的生产劳动密切联系在一起的，归根结底还是离不开人类的实践活动，尤其是物质生产活动。因此，尽管关于艺术的起源有上述说法，但最终还是应当归结于人类的生产实践活动。

① 常任侠. 中国舞蹈史话. 上海：上海文艺出版社，1983：12.

三、艺术起源于游戏

艺术起源于游戏的观点认为，艺术源于人类所具有的游戏本能，它表现在两个方面，一方面是由于人类具有过剩的精力，另一方面是人将这种过剩的精力运用到没有实际效用、没有功利目的的活动中，体现为一种自由的"游戏"。这一理论在19世纪末到20世纪初曾经风靡一时，它的提出可追溯到德国古典哲学的创始人康德（图1-2-6）那里，他在其著作《判断力批判》一书中曾指出，诗是"想象力的自由游戏"，音乐和颜色艺术是"感觉游戏的艺术"。18世纪德国哲学家席勒（图1-2-7）和19世纪英国哲学家斯宾塞是这一观点的代表人物，常被后世称为"席勒-斯宾塞理论"。

席勒认为模仿固然重要，但不是艺术产生的真正动机。在模仿的背后还有着更为原始的动力，那就是游戏。席勒认为，艺术的产生是人类脱离动物界的最后的，也是最重要的一个标志。"什么现象标志着野蛮达到了人性呢？不论我们对历史追溯到多么遥远，在摆脱了动物状态奴役的一切民族中，这种现象都是一样的，即对外观的喜悦，对装饰和游戏的爱好。"①在席勒看来，游戏是创造力的自由表现，在游戏时过剩的精力流露出来。这种过剩精力表现在人身上，感性冲动和形式冲动融合为自由的游戏冲动，也就是审美冲动，于是艺术就产生了。为此，席勒还举例道："当狮子不受饥饿折磨，也没有别的猛兽向它挑战的时候，它没有使用过的力量就为它自身造成对象，狮子的吼叫响彻了充满回声的沙漠，它旺盛的力量以漫无目的的方式成为快乐。昆虫享受生活的乐趣，在太阳光下飞来飞去，当然，在鸟儿悦耳的鸣啭中我们是听不到欲望的呼声的。毫无疑问，在这些运动中是自由的，但这不是摆脱一般需求的自由，而只是摆脱一定的外部需求的自由。当缺乏的是动物的活动的原

图1-2-6 康德
（来源：维基百科）

图1-2-7 席勒
（来源：维基百科）

① 席勒. 美育书简. 徐恒醇，译. 北京：中国文联出版公司，1984：133.

动力的时候,它是在工作,当力量过剩是这种原动力的时候,当生命力过剩刺激它活动的时候,它是在游戏。"①总之,游戏产生于精力过剩,甚至没有灵魂的自然(如花草、树木等)也有游戏,席勒称之为"物质游戏"和"动物身体器官运动的游戏"。

斯宾塞进一步发展了席勒的观点,认为作为高级动物的人,比低等动物有更多的过剩精力,游戏与艺术正是过剩精力的发泄途径。游戏的主要特征是无功利、无目的性,而这并不是维持生活所必需的因素,而是为了帮助人类消耗肌体中积聚的过剩精力,使人类在自由发泄过剩精力时获得快感和美感。

另一位德国美学家谷鲁斯则从心理学的角度进行研究,他一方面坦承艺术与游戏是相通的,但同时又反对"过剩精力说",而是提出了一种"练习说"。他认为,人类的游戏并非完全没有功利目的,而是不知不觉在为将来的实际生活做准备或练习。例如小女孩抱着玩偶玩游戏是为了练习长大做母亲,小男孩玩打仗游戏是练习作战本领和培养勇敢精神。艺术的产生,正是基于这样一种本能冲动的天性。谷鲁斯的补充可视为"游戏说"和"模仿说"理论在一定程度上的折中。

艺术起源于游戏的说法试图从生理学、生物学和心理学的角度揭示艺术发生的奥秘,具有一定的合理性,它将精神上的"自由"看作艺术创造的核心,对于人们揭示艺术的本质和艺术创造的基本动因,有着十分积极的作用。艺术和游戏一样,与人们实际生活中的物质需要相距甚远,主要是为了满足人们的精神需要,都是超功利的,能够使人们的身心得到愉悦和轻松。当今社会无数年轻人沉迷于电子游戏就是典型例子。但也正是因为这种观点过分偏重于从生物学、生理学和心理学角度来看待艺术的起源,而忽略了更为重要的社会原因;只是把艺术活动归结为"本能冲动"或"天性",并且无法解释这种"本能冲动"或"天性"来自何处,这就难以从根本上解释艺术起源的原因。另外,这种观点过分强调艺术与劳动的对立、艺术与功利的对立,也存在一定的片面性。

四、艺术起源于表现

这种观点认为,艺术起源于情感表现和交流的需要。19世纪以后,在西方关于艺术起源问题的研究中,艺术源自"表现"的观点占主导地位,成为西方现代艺术思潮的主要理论基础。

这种观点在我国也有着悠久的历史,如汉代的《毛诗序》中就讲道:"情动于中而形于言,言之不足,故嗟叹之,嗟叹之不足,故咏歌之,咏歌之不足,不知手之舞之,足之蹈之也。"②

① 席勒. 审美教育书简//古典文艺理论译丛编委会. 古典文艺理论译丛(第5册). 北京:人民文学出版社,1963:91.

② 北京大学哲学系美学教研室. 中国美学史资料选编(上册). 北京:中华书局,1980:130.

这种观点由19世纪意大利美学家克罗齐率先以理论的方式较为系统地提出,其美学思想的核心是"直觉即表现",从这一思想出发,克罗齐认为艺术的本质是直觉,直觉的来源是情感,直觉即表现,因而艺术归根结底是表现。他还认为,表现作为心灵过程是在心灵中完成的,真正的艺术活动只能在艺术家的心灵中完成,艺术家没有传达他心灵中作品的必要。他强调,艺术既不是功利的活动,也不是道德的活动,艺术甚至也不能分类,一切艺术无非都是情感的表现而已。

在克罗齐之后,英国史学家科林伍德对克罗齐的"表现说"观点做了进一步发挥。科林伍德认为,艺术不是再现和模仿,更不是单纯的游戏,巫术虽然与艺术关系密切,但巫术实质上是达到预定目的的手段,"巫术的目的总是而且仅仅是激发某种情感"[1]。他举例说,一个部落在将要和它的邻居打仗之前先跳战争舞,目的在于逐步激起好战的情感,部落的战士们跳着跳着,就被激发起好战的情感来,并且坚信自己是不可战胜的。因此,科林伍德认为,只有表现情感的艺术才是所谓"真正的艺术",艺术就是艺术家的主观想象和情感表现。

在此之前,俄国著名作家列夫·托尔斯泰(图1-2-8)就认为艺术起源于传达感情的需要,他说:"一个人为了要把自己体验过的感情传达给别人,于是在自己心里重新唤起这种感情,并用某种外在的标志把它表达出来……这就是艺术的起源。"[2]

在此之后,美国当代美学家苏珊·朗格从符号美学出发,做了进一步论述。她认为,艺术是人类情感符号形式的创造,艺术品就是人类情感的表现形式,只有人类才能制造符号和使用符号,从原始民族的礼仪到文明社会的艺术,无非都是人所制造和使用的符号,只不过艺术符号不同于其他符号,因为艺术是人类情感的符号。苏珊·朗格认为,艺术是情感的表现,艺术活动的实质就在于创造人类情感的符号形式。

"艺术起源于表现"的观点有其合理的方面,那就是它肯定了艺术家的主体精神,因

图1-2-8 列夫·托尔斯泰
(来源:维基百科)

[1] 科林伍德. 艺术原理. 王至元,陈华中,译. 北京:中国社会科学出版社,1985:67.
[2] 伍蠡甫. 西方文论选(下卷). 上海:上海译文出版社,1979:432.

为艺术家正是通过自己的作品向他人、向社会表现自己的思想和情感。但是，这种观点也有不够全面之处。首先，仅将它局限于"表现说"，很难将再现性艺术、造型艺术的起源解释得十分清楚，况且在艺术创作中，表现和再现并非截然对立而是常常相互渗透与融合的。其次，人类表现情感的方式是多样的，艺术之外的许多语言、动作和表情都可以表现情感，仅仅强调感情的冲动和宣泄还不能完全说明艺术产生的真谛。总之，艺术源自"表现"的观点，导致艺术脱离了人类的社会生活和社会实践，脱离了原始社会生产力低下的实际情况，是把现象当本质，把结果作原因，同样未能科学地阐明艺术的起源。

五、艺术起源于劳动

在艺术起源的代表性学说中，假如"艺术起源于游戏"的观点是"为艺术而艺术"的话，那么"艺术起源于劳动"的观点就属于"为人生而艺术"。在农耕文明发达的中国，人们往往将艺术看成是生产劳动的衍生品。《淮南子·道应训》记载："今夫举大木者，前呼'邪许'，后亦应之，此举重劝力之歌也。"这段话描述了劳动歌谣的产生过程。史前艺术在内容与形式方面都留下了劳动生产活动的印记，原始艺术中反映出的形象也多半与劳动有关。原始人将劳动动作或狩猎对象（动物）的动作衍化为舞蹈，在劳动中创造出具

有丰富表意功能的语言系统，在劳动时发出的各种声音和体现的节奏则为原始人提供了音乐的灵感。古希腊的瓶画不仅有表现竞技的题材，也有与劳动有关的内容；我国汉代画像砖的主要题材都是反映劳动场面；新石器时代陶土器上的几何图案由鱼、鸟等动物图形演变而来，这个过程也是和原始人的生产、生活有着密切联系的。对此，鲁迅先生非常欣赏，他说："我们的祖先的原始人，原是连话也不会说的，为了共同劳作，必须发表意见，才渐渐地训练出复杂的声音来。假如那时大家抬木头，都觉得吃力了，却想不到发表，其中有一个叫道'杭育杭育'，那么这就是创作，大家也要佩服、应用的，这就等于出版，倘若用什么记号留存了下来，这就是文学。他当然就是作家，也就是文学家，是'杭育杭育派'。"[①]劳动中发出的声音，虽然简单，但却自然，而且有节奏、有韵律，这就是诗的起源、艺术的起源。

艺术起源于劳动的观点于19世纪末在民族学和艺术史领域中广泛流行，德国美学家毕歇尔的《劳动与节奏》、芬兰美学家希尔恩的《艺术的起源》等著作均对此有所论述。毕歇尔在《劳动与节奏》中提出，伴随生产过程出现的声音本身已经具有音乐效果，最初的音乐就是从劳动工具与其对象接触时所发出的声音中产生的。普列汉诺夫明确表示赞同毕歇尔的看法："在其发展的最初阶段上，劳动、音乐

① 鲁迅. 且介亭杂文·门外文谈//鲁迅. 鲁迅全集（第6卷）. 北京：人民文学出版社，1981：94.

和诗歌是极其紧密地互相联系着的,然而三位一体的基本的组成部分是劳动,其余的组成部分只具有从属的意义。"①芬兰美学家希尔恩引用案例加以说明,在实际的劳动操作中就已经产生了审美活动,他说:"劳动的歌和舞蹈最典型的例子可以在大洋洲的部族那里遇到。"②例如,在大洋洲,可以听到部族里的人们劳动的歌声,并能看到他们的舞蹈,在那里人与人之间需要一种亲密的合作,在现代工业建立以前,生存的艰辛在一定程度上由于艺术的帮助而变得较为轻松。毕歇尔和希尔恩主要从人类劳动节奏与舞蹈、音乐节奏之间的紧密联系出发,认为人类生产劳动中的协调合作是产生音乐舞蹈的直接动力。

这一观点与马克思、恩格斯关于艺术起源于劳动的理论有着直接联系,但又不完全一致。马克思、恩格斯关于艺术起源于劳动的论述,始终是将劳动作为历史的、进化的创造活动来理解的,认为是劳动促进了人自身体格和精神的不断完善。恩格斯(图1-2-9)指出:"首先是劳动,然后是语言和劳动一起,成了两个最主要的推动力,在它们的影响下,猿脑就逐渐地过渡到人脑。"③他同时还指出:"只是由于劳动,由于总是要去适应新的动作,由于这样所引起的肌肉、韧带以及经过更长的时间引起的骨骼的特殊发育遗传下来,而且由于这些遗传下来的灵巧性不断以新的方式应用于新的越来越复杂的动作,人的手才达到这样高度的完善,以致像施魔法一样造就了拉斐尔的绘画、托尔森的雕刻和帕格尼尼的音乐。"④显然,马克思、恩格斯关于艺术起源于劳动的理论具有鲜明的历史唯物主义特色,这和普列汉诺夫的"劳动说"偏向于人类学、人种学以及机械唯物主义有很大区别。

劳动之所以被看作艺术产生的主要原因,一方面因为人类在劳动过程中从制造工具和劳动成果中意识到自己的智慧和技能,从而产生了审美意识的萌芽,并且随着人类劳动实践的扩展,这种审美精神附加值在劳动成果中所占的比重逐渐增加,最终演化为专门为满足人们的审美需求而创作和表现,这样,具有独立审美意识的艺术便产生了。另一方

图1-2-9 恩格斯
(来源:维基百科)

① 普列汉诺夫.论艺术.曹葆华,译.北京:生活·读书·新知三联书店,1973:34.
② 朱狄.艺术的起源.北京:中国社会科学出版社,1982:108-109.
③ 中共中央马恩列斯著作编译局.马克思恩格斯选集(第4卷).2版.北京:人民出版社,1995:377.
④ 中共中央马恩列斯著作编译局.马克思恩格斯选集(第4卷).2版.北京:人民出版社,1995:375.

面，是因为人类劳动实践活动与原始艺术是有着直接联系的。

首先，劳动是原始艺术最主要的表现对象。史前人类的艺术活动是和劳动紧密联系在一起的，劳动过程、劳动工具、劳动成果等，都是史前艺术表现的题材和内容，诸如印第安人挨饿时集体跳的"野牛舞"、大洋洲西部有些部族在播种后跳的"踊跃舞"等，都与劳动生产活动直接相关，其间渗入了不少审美因素。

其次，史前艺术在内容与形式上都留下了大量劳动生产活动的印记。内容方面，史前岩画中的绝大部分都离不开对动物的表现，如野牛、野猪、野马、鹿、大象等，这些都是原始人狩猎的对象以及主要的食物来源，因而他们才能够对这些动物把握得相当准确，神情备至。我国《吕氏春秋·古乐》中记载着这样的话："昔葛天氏之乐，三人操牛尾，投足以歌八阕。一曰载民，二曰玄鸟，三曰遂草木，四曰奋五谷，五曰敬天常，六曰达帝功，七曰依地德，八曰总万物之极。"这显然是对劳动过程和草茂粮丰的表现。形式方面，音乐、舞蹈和诗歌所具有的鲜明的节奏感皆与生产劳动联系在一起。普列汉诺夫曾经描述说："在原始部落里，每种劳动都有自己的歌，歌的拍子总是十分精确地适应于这种劳动所特有的生产动作的节奏。"① 歌的节奏总是严格地由生产过程的节奏所决定，有些打击乐器也是由劳动工具演化而成的，如我国殷墟出土的石磬就是由犁演化而来。人们在劳动中有时借助击打工具表达情感，逐渐地就使该工具成为乐器。

最后，艺术起源于劳动的说法提出了"劳动先于艺术"的观点，认为人类只有在首先满足物质生存需要之后，才能去从事超功利、审美性的艺术活动，这种观念基本符合历史唯物主义（物质需要先于精神需要）的解释。同时，艺术起源于劳动的说法还辩证地提出了艺术对人类实践活动的反作用（如劳动号子等协调动作提高了劳动效率），从原始人类的角度说明艺术是可以促进生产和社会发展的，也从另一侧面说明原始艺术是服从于谋生等实用目的的。

但是，如果说艺术起源于劳动是唯一正确的理论，也是不科学的。其一，这一观点存在把马克思、恩格斯的艺术起源理论简单化、教条化的倾向，认为劳动是艺术发生最直接和最根本的科学依据，人为抹掉了历史事实当中自劳动而艺术的中间环节，好像一切艺术问题只要简单归结于劳动便都能得到圆满解决了。其二，这一观点忽略了原始社会除劳动之外的若干因素（如生殖崇拜、自娱性歌舞等）对艺术起源的重要作用，认为一切艺术都来源于原始人的劳动生活和生产斗争，而置历史事实当中那些带有艺术性因素但并非都与劳动相关的活动于不顾。其三，这一观点在理论上不能充分

① 普列汉诺夫. 美学论文集（第1卷）. 曹葆华，译. 北京：人民出版社，1983：339。

说明审美与艺术发生的生理动因和心理机制，即到底是什么力量促使人们去从事审美与艺术创造活动，人们在从事此类活动时，生理和心理状态又是什么样的，等等。如果不能从生理学、心理学以及社会学等多方面给以解释，那么在艺术起源问题上就不可能有一个较为圆满的答案。

六、艺术起源的其他学说

除了以上几种关于艺术起源的观点，还有一些理论值得研究。著名的奥地利精神病医生、精神分析学派创始人弗洛伊德把艺术看作是个人无意识的象征表现，是某种被压抑的性意识的表现，认为艺术活动是摆脱苦闷的一种"诱惑的奖赏"。有人根据这一理论去解释史前洞穴壁画的创作动机，将它们看作是性的无意识表现。这种说法显然有些牵强附会。不可否认在史前艺术的不少作品和活动中，性爱的内容的确很重要，性欲也的确是不可忽视的动因，且在整个历史进程中也应当是起决定性的因素之一。但其作为一种生理基础，毕竟不是社会生活及其发展的唯一因素，因此作用的范围也是有限的，过分夸大这一因素的作用是不合适的。

弗洛伊德的学生、瑞士心理学家荣格曾提出了"集体无意识"的著名概念，他认为，呈现于幻觉世界中的人类意识是一种集体的无意识，是由遗传造成的一种心理倾向，凡是原始文化都属于一种秘密传授体系，这些经验深不可测，所以经常不得不披上神话的外衣。他认为，凡是伟大的诗人和艺术家无不受这种原始的集体无意识的支配，从人类的原始意象（原型）中获得创作源泉。而此时，有意识的自我只能处于旁观地位，所以艺术创作总包含着一部分无法解释清楚的秘密。

可见，对于艺术起源这样复杂的问题，恐怕不是能用单一原因解释清楚的。于是，又出现了"合力说""多元决定说"等一些观点。

合力说的基本观点认为，艺术不是由模仿、游戏、巫术或劳动某一个因素唯一决定的，原始文艺是在人类包括审美与精神需要在内的多种需要所交织的"合力"中产生的，"这种合力的本质是人类最初掌握世界的愿望和企图"。[①]这一学说依据马克思主义原理指出："一定的物质生产是文艺发生的前提，也是文艺发展的最终原因。但是，这并不意味着物质生产活动是文艺发生的唯一原因，甚至也不是直接的原因。人类发生的最直接的动力是人类自身精神生活的需要。"[②]

多元决定说可以看作是合力说的翻版。这种观点认为艺术的起源是由多种原因造成的。

① 曾庆元. 文艺学原理. 武汉：武汉大学出版社，1998：25-28.
② 曾庆元. 文艺学原理. 武汉：武汉大学出版社，1998：25.

提出这一观点的代表人物有法国结构主义学者阿尔都塞和芬兰艺术史学家希尔恩。阿尔都塞认为："任何文化现象的产生，都是有多种多样的复杂原因，而不是由一个简单原因造成的"，"对于艺术的起源这样复杂的问题来讲，恐怕更不能用单一的原因去解释"。① 希尔恩也认为艺术本身就是一种综合性现象，因此，研究艺术的起源必须采用社会学、人类学、心理学等多学科相结合的综合研究方法，才能真正揭示艺术起源的奥秘。"他从原始人类生活的不同侧面研究艺术起源，揭示了艺术起源的多重因素，而不是像有些理论家那样仅仅归之于单一因素，这样的做法尽管会使人感到有多元论或折中论之嫌，然而可能更接近真理。因而正如希尔恩所分析的那样，原始人类的诸种基本生活冲动与原始艺术是紧密地结合在一起的，那么我们有什么理由怀疑，这诸种生活冲动不是促使艺术产生的基本原因呢？"②

应该说，上述两种学说正是看到了既有艺术起源理论的种种偏颇，希望能在取各家之所长的基础之上，进一步找到某种更为合理解释艺术究竟是如何发生的理论，是有着积极性与建设性意义的。

然而，这两种学说在阐释艺术起源问题的时候也存在着一些混乱之处。例如，合力说在坚称艺术的发生是生存需要、精神需要等合力作用的同时，又试图突出"精神需要""艺术的掌握"因素在合力中的核心地位，这就难免与其强调"合力""生存需要与精神需要同等重要"的观点自相矛盾。而多元决定说更是强调："艺术的产生虽然是多元决定的，但是，'巫术说'和'劳动说'更为重要。"③可见，这两种学说看似说明了艺术起源的一系列问题，实际上并未解释清楚所有问题。

总之，艺术的产生经历了一个由实用到审美、以巫术为中介、以劳动为前提的漫长的历史发展过程，其中也渗透着人类模仿的需要，表现的冲动和游戏的本能。实际上，无论是中国还是西方，艺术归根结底都起源于人类的实践活动，尤其是占主导地位的物质生产劳动。所以说艺术产生于非艺术，其实用价值先于审美价值。

第三节 艺术的发展历程

艺术的发展历程是艺术在不同阶段的显现，也是一定社会生活下人类思想情感的表

① 彭吉象. 艺术学概论. 5版. 北京：北京大学出版社，2019：37.
② 朱立元. 现代西方美学史. 上海：上海文艺出版社，1996：241.
③ 彭吉象. 艺术学概论. 5版. 北京：北京大学出版社，2019：41.

现，更是不同民族、不同地域人们审美思想情感发展脉络的呈现与印证。在人类历史发展的长河中，艺术形态的演变经历了漫长的岁月，留下了纷繁复杂的轨迹。

原始社会的艺术形态大致可分为三类：一是文身装饰和舞蹈；二是雕塑、绘画、工艺器物装饰、建筑等造型艺术；三是音乐和诗。第一类是以人体为媒介的艺术，文身表现的是原始人对周围世界幻想式的反映，表现出一种神秘的特质，传达了今天无法完全理解的观念，其色彩、图案都具有很强的象征意义。原始舞蹈是与祈祷、祭祀礼等活动联系在一起的，似乎通过舞蹈可以与无情的大自然取得和解，因此带有明显的实用目的。第二类是为了视觉的需要而在空间展现的艺术。雕塑、壁画等造型艺术大都表现了对神灵或偶像的膜拜以及原始人劳动、生活或日月星辰、文字数码等。第三类是为了听觉的需要而在时间中展现的艺术。原始音乐有时是对人们情感的模仿，有时是为了交换信息，有时是为了祭神，似乎是在通过音乐与神对话。由于生产力水平的低下与人们精神的蒙昧，原始社会处在神权的统治之下，艺术首先被用来服务于娱神的目的，人们通过赞美、祈祷来代替对神灵的征服，同时，通过艺术来表达人的情感。而这种宗教化情感与粗陋、简朴的艺术形式都是与当时的生产力水平相适应的。

以下将从三个方面来说明艺术的发展历程：一是以黑格尔的观点为例，从理论的角度阐释艺术的发展；二是从文化的角度来认识艺术的发展历程；三是从中西方艺术各自发展的角度阐述艺术发展的历程，并进行比较研究。

一、从理论角度认识艺术的发展——以黑格尔的艺术发展观为例

黑格尔生活在现代艺术尚未诞生的18世纪，而他用三卷本的《美学》巨著对艺术的发展发表了自己独到的见解。

黑格尔将世界的本质归结为一种精神性，即"绝对理念"。绝对理念发展到高级阶段就产生了艺术、宗教和哲学。艺术是精神及心灵的创造物。艺术的发展过程，是精神超越和脱离物质的过程。这个过程经历了象征艺术、古典艺术和浪漫艺术三个阶段。

象征艺术是人类艺术的最初阶段。此时，人类主要受到物质的羁绊，心灵想要将朦胧的理念即精神表现出来，然而却力不从心，并且找不到合适的感性材料，因此只能借助某些符号性、象征性的物来表现，这就是"象征艺术"。象征艺术的主要代表就是建筑，例如埃及的金字塔，希腊、波斯的神庙、巨石像、石柱等。

然而精神终究要摆脱物质的藩篱，就必然要向前发展，于是"古典艺术"应运而生了。古典艺术是精神与物质的完美结合，黑格尔认为精神本身是人产生的，它最适宜用人体来表现，因而古典艺术恰如其分地达到了精神与物质、内容与形式的统一，是最完善的，古典艺术的美学特点在于静穆和悦，

其典型代表是古希腊的雕塑，这些雕塑不再是神秘的、模糊的，而是具体生动的，即使神的形象也是依据现实生活中的人而塑造出来的。

即便如此，人体是有限的，精神却是无限自由的，它的上升导致了古典艺术的解体，出现了"浪漫艺术"，其代表主要是绘画、音乐和诗歌，它们进一步表现了精神脱离物质回到自身的过程。但是，绘画虽然在精神层面占优势，却仍要借助物质材料；音乐尽管直指人的心灵，也还有时间的约束；诗歌以语言唤醒心灵，物质因素降至最低点，但由于观念是形象性而非纯抽象性的，因此仍属于艺术。

倘若精神进一步发展，完全脱离物质，以纯抽象的概念去认识理念，黑格尔预言艺术因此可能最终否定自身，让位于哲学，走向死亡。正如他所说："我们尽管可以希望艺术还会蒸蒸日上，日趋于完善，但是艺术的形式已不复是心灵的最高需要了。"①

二、从文化的视角认识艺术的发展

（一）石器文化的艺术

石器时期是艺术起源的形成期。学界认为，人类在170万年前进入旧石器时代，但迄今发现的人类最早的艺术遗迹在4万年前左右，故将4万年到1万年以前划为旧石器艺术阶段，其后进入新石器艺术阶段。

1. 旧石器时期的艺术

旧石器时期人类留下的艺术形式主要有三种类型，分别是洞穴壁画、人体雕像和饰品。

（1）洞穴壁画。

洞穴壁画是史前人类的杰作，世界各地已发现多处，主要集中在欧洲，绘制的主要是动物形象。不管作画的目的是什么，这些壁画都称得上"艺术品"。其中最出名的是西班牙1879年发现的阿尔塔米拉洞穴壁画（图1-2-1）和法国1940年发现的拉斯科洞穴壁画（图1-2-4）。这些壁画作品都是大约1.5万年前的人类留下的。

（2）人体雕像。

目前发现的人体雕像主要是雕刻作品，体积都不大，且多是一些体形硕大丰满的女性裸像。例如法国洛赛尔出土的持牛角杯的洛赛尔维纳斯（图1-3-1）。这是一件刻在岩石上的浅浮雕，因人物的右手举着一只代表丰收的野牛角而得名，制作时间距今约2.5万年，是目前发现的最早最完整的浮雕像。再如1908年在维也纳附近的威林多夫发现的威林多夫母神像（图1-3-2），同样也是一件距今约2.5万年的作品。这是一个圆雕，高11厘米，躯体、乳房、腹部、臀部和大腿部都被特意夸张，而手臂和小腿却缩小得不成比例。整个雕像极富感染力，蕴含着对生命力的张扬。

① 黑格尔. 美学（第1卷）. 朱光潜，译. 北京：商务印书馆，1979：132.

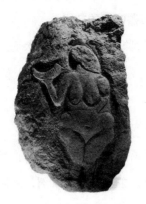

图 1-3-1 持牛角杯的洛赛尔维纳斯
（来源：维基百科）

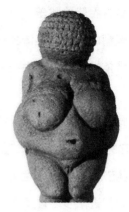

图 1-3-2 威林多夫母神像
（来源：韩清华《世界美术全集》，光明日报出版社，2003）

（3）饰品。

这一时期还有一些被打磨后钻孔的兽骨、兽角、兽齿以及石珠、蛤壳等，它们被串缀起来挂在原始人的身上当作饰品，发展到今天便是现代人的"首饰"等。距今约 1.7 万年的我国山顶洞人遗址中，除发现了长 82 毫米的骨针外，还发现了许多钻孔的砾石、石灰岩石珠、兽牙、鱼骨、海蚶子等，其中石珠和鱼骨还有用赤铁矿粉染成红色的石珠和鱼骨，专家认为这些可能就是人类最早的饰品。

2. 新石器时期的艺术

新石器时期，人类生产从狩猎渐渐转入农耕，人类也从洞穴走出来生活在原野上或河流边，生产力得到很大发展，文化艺术自然也丰富起来。艺术的种类除了壁画、雕刻、饰品外，还有建筑、制陶、巨石阵以及音乐、舞蹈等。例如，在法国的比利牛斯地区发现了旧石器时代的骨质笛管，长 10.8 厘米。我国新石器时期的乐器有骨哨、陶鼓、埙等，其中最有特色、数量最多的是埙，最初是由石头制成，后来用陶制。青海马家窑彩纹舞蹈陶盆（图 1-3-3）记载了当时人类的舞蹈，原始岩石中对此也有记载。

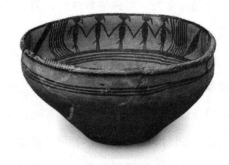

图 1-3-3 青海马家窑彩纹舞蹈陶盆
（来源：中国美术全集编辑委员会《中国美术全集》，人民美术出版社，1989）

（1）岩画。

从新石器时期起，人类开始在露天岩石或浅表的洞穴中作画。岩画在世界范围内分布很广，内容多是记载生活中的各种活动。例如西班牙境内的列文特岩画，共有 70 多处，内容以狩猎、战斗场面及动物形象为主，人和动物的身体往往画得细长，像一根棍子，而头和腿则画得较大。我国内蒙古著名的阴山岩画（图 1-3-4），专家认为起源于距今约 1 万年前，

因为画中的一些动物1万年前已经在这一地区绝迹。阴山岩画规模大，风格多样，内容丰富，包括狩猎、放牧、宗教、舞蹈等场面。画面中除了人和动物，还有神灵的形象。采用的技法主要是刻，偶尔也有彩绘。此外，非洲新石器时期的岩画作品也很突出，撒哈拉是岩画最集中的地区之一，画面中的动物除了大象、河马、犀牛、长颈鹿等热带动物外，还有野牛、公牛、马、鱼等（图1-3-5）。这说明撒哈拉在1万年前并非沙漠，而是有不少浅水湖，湖岸边生活着众多游牧部落。这些作品就是他们创作的。非洲南部布须曼人留下的布须

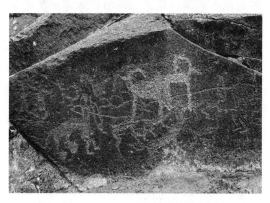

图1-3-4　内蒙古阴山岩画
（来源：中国美术全集编辑委员会《中国美术全集》，人民美术出版社，1989）

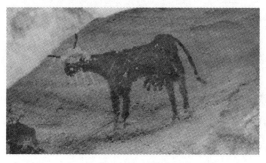

图1-3-5　撒哈拉沙漠游牧景象岩画
（来源：韩清华《世界美术全集》，光明日报出版社，2003）

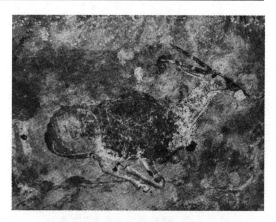

图1-3-6　布须曼岩画
（来源：韩清华《世界美术全集》，光明日报出版社，2003）

曼岩画也非常有名（图1-3-6）。

（2）陶文化及艺术。

制陶是新石器中期出现的，它是人类在这一时期取得的最高成就，是人们利用火第一次改变原物质的性质制造出新材料的物质器具。制陶不仅对当时的生产和生活起到了巨大的推动作用，也使人们的精神文化生活得到了极大拓展，创造了极为丰富的陶文化。世界各民族几乎都有自己的制陶史和陶文化，中国在这方面尤为突出。新石器时期的陶艺术主要体现在造型、色彩和纹饰上，在满足实用性的基础上，陶的造型已经开始追求美观悦目，并掌握了对称、对比、变化、呼应等造型手段，出现了模仿花朵、果实、动物、实物的各种造型。色彩上除本色外，还有红陶、黑陶、灰陶、白陶以及彩陶。陶最有艺术魅力的是纹饰，无实用价值，完全是精神意义的。纹饰是刻制或绘制上去的，完全可以随心所欲，故类型极为丰富（图1-3-7，1-3-8）。

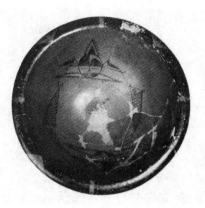

图1-3-7　仰韶文化半坡类型彩陶钵
（来源：中国美术全集编辑委员会《中国美术全集》，人民美术出版社，1989）

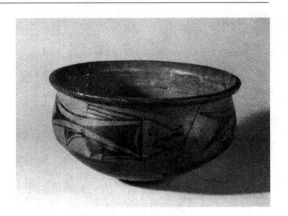

图1-3-8　半坡人面鱼形纹陶罐
（来源：中国美术全集编辑委员会《中国美术全集》，人民美术出版社，1989）

（3）巨石艺术。

在新石器的中后期，欧洲人因定居生活开始采用石材建造住所，这一习惯一直保留到近现代。欧洲的宫殿、教堂和许多城市建筑均以石块建成。但是，也有不少用巨石建成的非居住遗迹分布在欧洲各地，例如在法国布列塔尼的卡纳克巨石墓穴（图1-3-9），2700多块巨石竖立排列成十几行，绵延3公里。英格兰索尔兹伯里平原上的巨石阵（图1-3-10）也非常有名。还有巨石修建的墓室，是否与后来的埃及金字塔有联系，也值得研究。除了欧洲，世界各地也有不少非宫殿、神庙的巨石建筑，最著名的当数大洋洲复活节岛上的巨石立人雕像（图1-3-11），共有500多尊，小的高3米，重40吨，大的高10米，重80吨以上。它们排列在海岸边，面部表情神态各异。尽管普遍认为这些雕像制作年代较靠后，但在一个人口数量不超过千人、尚未进入金属时代的孤岛上发现这些巨人石像，仍令人感觉不可思议。

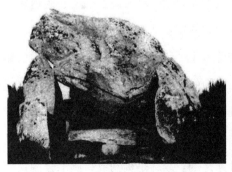

图1-3-9　法国卡纳克巨石墓穴
（来源：马文·特拉亨伯格《西方建筑史：从远古到后现代》，机械工业出版社，2011）

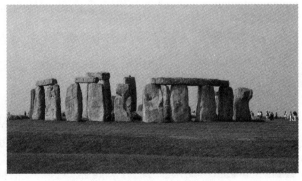

图1-3-10　英格兰巨石阵
（黄磊　摄）

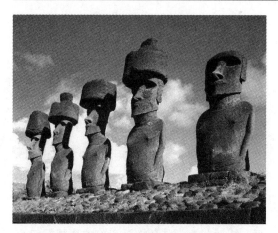

图 1-3-11　大洋洲复活节岛巨人石阵
（来源：韩清华《世界美术全集》，光明日报出版社，2003）

（二）青铜文化的艺术

青铜器的发明和使用是在公元前 2700 年左右，西亚的苏美尔文化和爱琴文化的克里特此时都出现了青铜制品。青铜器的用途类似于陶器，分为工具、武器、礼器和乐器，其艺术特征主要通过造型、体积、质感和纹饰等方面体现出来。青铜时期，其他艺术形式亦得到长足发展，古希腊出现了史诗、悲剧、神话、瓶画以及大型神庙建筑；中国宫廷中也出现了所谓"六朝"的音乐、舞蹈；玉石、金银制品以及织绣等工艺也达到了很高的水平。

青铜最辉煌的成就应该是在中国的夏、商、周和古希腊时期。中国从夏王朝开始进入青铜时期。青铜时期进入奴隶社会，国家产生，文字形成，历史借助当时铸造的青铜器和一些铭文得以记载下来。

（三）铁器文化的艺术

铁器时代是指自然经济下的封建社会，这一时期的艺术与农耕生产和封建政治等社会因素联系在一起，其特点主要表现在以下几方面。

1. 艺术服务于政治

封建社会的艺术总体上是服务于统治阶级，为其政治服务，也为其享受服务，艺术的繁荣往往与政权的强大联系在一起。例如，中国的建筑主要是为皇帝贵族修建的宫殿陵墓，明清故宫、唐大明宫、明十三陵、秦始皇陵等都是典型代表；宫廷音乐、舞蹈、戏剧也供贵族欣赏，社会上还存在一个庞大的工艺品生产的"官工业"专为皇室服务。法国 17 世纪古典主义的繁荣，重要原因正是国王路易十四对艺术的大力提倡。

2. 艺术受宗教的影响

艺术与宗教联系在一起，深深打上了宗教的烙印，是这一阶段艺术的一个重要特征。尤其是欧洲漫长的中世纪，艺术成为宗教的"婢女"，完全服务于宗教，为后世留下无数宗教题材的艺术作品。

3. 文学成为艺术的重要门类

文字的普遍使用，造纸术、印刷术的发明，教育的兴起，使得文学成为艺术的重要形式之一。中国的诗经、楚辞、汉赋、唐诗、宋词、元曲以及后来的白话小说、戏剧等，都在当时产生了重大影响。

4. 民族民间艺术得到相应发展

民族民间艺术在封建社会也得到了很大程度发展，原因在于自然经济自给自足的重复性和简单封闭的生活方式，使得社会的风俗、习惯、传统等在社会中有极强的影响力，

民族民间的精神、文化、习俗得以继承保留下来，其中就包括民族民间艺术。

（四）工业与科技文化的艺术

工业革命以来300多年的时间里，人类社会发生了前所未有的变化。首先，生产力空前强大，人类对自然的开发几乎触及地球的每一个角落，并延伸至太空，但也同时带来能源危机、环境危机、生态危机等一系列问题。其次，在商品生产和市场经济的强力推动下，物质生活极大丰富，消费几乎成了人们生活最主要的目的。再次，社会组织模式和人际关系亦发生了极大改变。人口猛增和城市化的快速发展，便捷的交通，互联网搭建起的信息高速公路，使得人们之间的沟通变得比以往任何时候都更加快捷。全球化浪潮带来的正是社会组织模式的变化。最后，传统价值体系面临解体，而新价值体系的主要表现是个性化、多元化和非理性化。在此背景下，现代艺术应运而生，呈现出以下几方面特点：

第一，艺术领域不断扩大，并充分利用了工业、科技的积极成果。电影、电视、摄影、电声乐队、灯光舞美等都是这一阶段的产物，艺术同时表现出大众化、娱乐性的特点。第二，一方面，艺术家成为社会中一种独立而高尚的职业，其地位得到很大提升；另一方面，艺术实践又成为民众社会生活的普遍内容。第三，现代艺术在题材、内容、技巧以及表现手法方面都发生了根本性的改变，艺术流派林立，艺术思想标新立异，这些思想不仅彻底颠覆了传统思想，而且也超越了现代社会普通人对生活的理解。

三、中西方艺术形态的发展历程及其比较

（一）西方艺术形态的发展历程

当人类进入文明社会以后，艺术得到更快的发展，艺术家的出现、艺术种类的变化和分离，都使得艺术可以更加准确、深刻地反映出时代生活特色以及人们的思想情感。

古代希腊的城邦制时代产生了人类最完善的奴隶制社会，经济的繁盛、政治的相对开明以及人们审美观念、才智能力的提高，使得艺术发展有了适宜的土壤，于是产生了享誉世界的史诗、戏剧和雕塑作品。史诗方面，荷马的咏史诗是记有诸多神话历史传说的文学作品，人物形象突出，故事情节生动，表现形式完美，在世界文学史上享有很高的声誉。希腊的神话和抒情诗也有很高的成就。戏剧方面，古希腊的悲剧和喜剧都建树颇丰，尤其是三大悲剧作家埃斯库罗斯、欧里庇得斯和他们的代表作《被缚的普罗米修斯》《俄狄浦斯王》《美狄亚》，是希腊文艺创作的最高成就。古希腊的雕塑艺术在现实主义表现方面已达到很高的境界，《掷铁饼者》《拉奥孔》《米洛的维纳斯》等名作，都充分肯定了人们的生活愿景和审美理想。正是通过对各种艺术形态的创造，古希腊人将他们热爱自由、热爱生活、崇拜健美人体、崇拜睿智人生的时代精神表达得淋漓尽致。

欧洲中世纪时期，大量宗教题材的绘画、

文学作品以及哥特式教堂建筑充斥艺术领域。哥特式教堂那高耸入云的尖塔、粗大的支柱、布满尖顶拱券形的窗户、彩色的玻璃等，都使教堂具有了一种神秘气氛，令人感到庄重、威严和压抑。雕塑和绘画都是附属于建筑的，且大都以圣经故事作为题材，音乐主要也是教堂音乐。

到了文艺复兴时期，从意大利开始产生了辉煌的资产阶级文化运动。文艺复兴的核心内容是人文主义思潮的传播，坚持以人为中心，倡导"人学"，反对"神学"，引导人们去发现真实的人生和现实的世界。一批文艺巨人产生了，例如《神曲》的作者但丁是文艺复兴的先驱，绘画、雕塑方面的代表人物达·芬奇、拉斐尔、米开朗琪罗成为造型艺术的巨匠。文学创作更是日益进入高潮时期，塞万提斯的《堂吉诃德》、莎士比亚的戏剧，都是文艺复兴早期的代表作。法国古典主义文学高峰期的代表作家有高乃依、拉辛、莫里哀等，他们的戏剧作品成就很高。启蒙文学中法国的卢梭、博马舍的作品最受欢迎，德国则是莱辛的戏剧理论、歌德与席勒的作品为突出代表。音乐方面，从亨德尔、巴赫，到海顿、莫扎特、贝多芬，他们把古典音乐推向了巅峰。

19世纪欧美的文学思潮经历了由浪漫主义向现实主义的转变，从英国诗人拜伦、德国诗人海涅，到法国作家雨果，将浪漫主义文学创作推向高峰。到了19世纪30年代，批判现实主义迅速崛起，司汤达、巴尔扎克、福楼拜、莫泊桑、狄更斯、哈代、普希金、果戈理、契诃夫、屠格涅夫、陀思妥耶夫斯基、托尔斯泰、马克·吐温等大批批判现实主义作家涌现出来，创作了一大批脍炙人口、流芳百世的经典之作。音乐方面占主导地位的是浪漫派音乐，以贝多芬为开端，经由舒伯特、门德尔松、李斯特、瓦格纳、约翰·施特劳斯父子、罗西尼、威尔第、肖邦、比才、德彪西等音乐家的共同努力，这一时期的音乐界呈现出前所未有的辉煌。美术界以席里科、德拉克洛瓦、米勒、柯罗、库尔贝为代表，他们的作品开始接近现实。19世纪60年代起，出现了印象派绘画。早期以马奈和莫奈为代表，后期则以塞尚、凡·高和高更为代表，试图脱离文学、宗教、哲学等绘画以外的东西，致力于描绘感觉中的瞬间印象，特别重视光的作用。此外，俄国以列宾和苏里柯夫为代表的"巡回画派"、法国的"巴比松画派"、英国的"拉斐尔前派"、西班牙的戈雅、德国的门采尔等，都在欧洲19世纪画坛占有重要地位。

（二）中国艺术形态的发展历程

先秦时期是我国古代思想形成的奠基时期，也可以说是我国早期艺术思想的萌芽时期。大约在西周时期成书的《周易》，是我国最古老的文献之一，被尊为"群经之首"。书中对艺术的思考主要表现在对于"象"和"意"的论述方面：象、意、象与意的对立统一。"观物取象""观象制器""立象以尽意"均出自《周易·系辞》，其中前两句包括了器物制作的基本过程："观物—取象—制器"。观物

是知觉对外物的观察审视,范围很广,包括天象、地理、自然、人文等;取象是在观物的基础上对外物进行理解、认识、选择、凝练;制器则是将器物物质化的过程。以现在的观点视之,就是器物制作中"酝酿—设计—实施"的过程。而"立象以尽意"则是器物制作的表现问题,即艺术表现,这一命题涉及"象"与"意"的统一问题,其提出引发了中国艺术对"意象"的思考,使"意象"成为中国艺术中最具特色的重要概念,对书画、音乐、雕刻等艺术都有深远的影响。①

春秋战国时期,无神论的兴起与人的觉醒成为当时的主流与时代精神。《诗经》《离骚》等作品的出现,便是对人的精神觉醒的礼赞和对美好生活的向往与追求;雕塑和绘画逐渐摆脱了原始宗教恐怖、森严的气氛,开始面向自然界取材;音乐方面则要求表现人的正当情感,使人通过情感的宣泄得到心理平衡,并从中获得愉悦和美的享受。

秦汉时期大一统封建王朝的建立给文化艺术带来了巨大、雄毅、威武的气象,秦始皇陵兵马俑、阿房宫、万里长城等建筑都体现了这一时代精神。汉代的帛画、壁画、画像石等各种绘画形式迅速发展,其作品体现出原始神话与迷信的交织情形,隐现出汉代的求仙之风以及谶纬迷信的社会风尚;楚乐北渐、乐府设立、民间诗乐的广泛采集,对西域新乐和新的乐器的吸收,都使汉代音乐体现出广纳融合、重新创作的特点;汉赋的宏伟气魄、富丽典雅、夸张繁饰,更是大一统的汉代雄风的艺术显现。

魏晋南北朝时期,儒道关系进一步发展,佛教输入,玄学兴起,时代精神及审美情趣皆发生变化,人们更加崇尚自然之美,追求返璞归真的人生和艺术境界。诗歌及六朝志怪、志异小说的发展,佛教音乐的输入且不断汉化,以敦煌莫高窟为代表的石窟艺术的兴起,雕塑、书法和绘画艺术的提高,都使这一时期的艺术成就格外璀璨。陆机的《文赋》、刘勰的《文心雕龙》、钟嵘的《诗品》、阮籍的《乐论》、顾恺之等人的画论以及索靖、王羲之等人的书法理论,都是时代精神和新的美学观念的产物。

隋唐时期,中国封建社会进入鼎盛时期,各种艺术形式的发展也达到了极高水平。唐人传奇标志着真正小说的开端,新的艺术品种——词,开始出现。诗论中,司空图的《诗品》,画论中,张彦远的《历代名画记》以及孙过庭的《书谱》,都对艺术的发展产生了较大影响。

宋、金、元时期,理学兴起并发展起来,标志着儒学向着精致的思辨哲学发展而达到了一个新的历史高度。散文和诗歌创作成为这一时期文艺发展的主导方向。词的创作在豪放与婉约两种美学风范上达到了高峰。一批杰出的画家相继涌现,山水画、人

① 凌继光.《周易》的艺术学思想. 东南大学学报(哲学社会科学版),2011(5):77-81.

物画成为画家创作的重点。戏曲发展成就辉煌，元杂剧成为与唐诗、宋词并驾齐驱的艺术精品。

明清时期，宋代理学成为封建统治阶级奉行的正统思想，然而资本主义国家的发展促使人们追求学术个性和艺术个性，也使一些披着正统思想外衣的异端思想空前活跃起来。《三国演义》《水浒传》《西游记》《红楼梦》等长篇小说的诞生，是这一时期辉煌的艺术成就。戏剧方面，有明传奇及清代出现的几部重要的剧作，李渔的戏剧美学思想更是独树一帜。绘画方面，在董其昌、石涛、郑板桥等人的美学思想影响下，以文人画为主流的中国画创作达到了一个新的高峰。

近代以来，小说、诗歌、戏剧都出现了新的美学探索或"革命"。康有为、黄遵宪、梁启超、王国维、鲁迅等人都在这个剧烈动荡的时代对艺术的发展做出了贡献。但真正具有科学意义的文艺理论及艺术巨著的产生，还是在五四运动前后，标志着一个新的时代的开端。

（三）中西方艺术发展之比较

20世纪以来，西方艺术与东方艺术在形态上都发生了显著变化，呈现出多元的历史走向。一个多世纪的时间中，中西方艺术经历了反复碰撞、融合与对峙，虽然有部分合流，但在性质和特点上，又呈现出明显不同。

西方百年的现代艺术发展史，是多元化、无中心、无主流的历史过程。除部分艺术家仍坚持浪漫主义和现实主义的创作风格外，其他众多艺术流派则将近代艺术中主体与客体相分裂、理想与现实相脱离的倾向推向极致，从而出现了非艺术和反艺术的倾向。在艺术观念和艺术思潮方面，更是呈现出多元的特点，出现了诸如象征主义、表现主义、唯美主义、印象主义、形式主义、未来主义、存在主义、结构主义、新现实主义、超现实主义、魔幻现实主义以及荒诞派戏剧、意识流小说、黑色幽默文学等。这些流派和主义，在总的趋势上几乎都体现为精神与物质、理性与感性、主体与客体的对立，在不同程度上揭示了当代西方世界的社会矛盾及其本质，表现了人们面对生活困境所呈现的巨大内心痛苦、人格变异以及对世界的迷惘和无奈。

中国近百年来艺术的发展，是与西方艺术的演变过程联系在一起的。中国当代艺术，正是以中国传统艺术发展的厚重积淀为基础，同时吸取西方艺术的多重影响，从而产生内部变异的结果。西方19世纪批判现实主义和浪漫主义文学与艺术的影响，使中国20世纪初的艺术倾向逐渐改观，特别是现实主义的原则，成为迄今为止中国文学艺术创作的主导性原则。艺术形态方面，白话小说与诗歌的产生，话剧与歌剧的生成，油画与版画等美术作品的出现，现代音乐的形成，等等，既是中国本土艺术酝酿的产物，又与西方艺术的渗入密切相关。而电影、电视等当代艺术形态的崛起和流变，更是在现代科技和审美观念的推动下与世界各国同步发展的结果。进入21世纪，中国艺术文化的基本走向，应当

与发展具有中国特色社会主义相适应，以加强社会主义精神文明建设为目标，同时也应与世界艺术发展的大趋势接轨，唯此，中国艺术才能得以健康、持续地发展。

第四节　艺术发展的原因及其规律

一、艺术发展的原因

（一）自然原因

在相当长的时间里，自然方面的原因被认为是对于艺术的发展起到了决定作用。这里所说的自然，既包括自然地理或气候等非历史和非社会的外部存在，又包括人的本性中种种本能的生理或心理倾向。人类最早的社会形式，就是在同自然的斗争与适应的过程中逐渐形成的；人类最早的文化艺术形式的产生，也大都与认识自然、把握自然有着密切的联系。考察艺术生成的原因，就必然要关注自然对艺术的影响，它是思考历史与社会的基本前提。

地理和气候等自然条件，对人们的生活方式、心理状态有着明显的影响，因而艺术受自然因素的影响也是必然的。一个地区的自然风光、气候条件与人们的生活方式、生活习惯存在着紧密的关系。俄罗斯广袤的大地、丰饶的物产、严寒的气候以及秀丽的风光造就了其长篇小说、戏剧、绘画中深厚、博大、沉郁的氛围，而内蒙古草原的辽阔与高远创造了马头琴悠长的天籁之音……任何一个民族的艺术特色，似乎都能从这个民族所处的地理位置与自然条件中找到某些渊源和联系。同理，浩瀚的海洋与无尽的沙漠，偏远的山野与古老的都市所孕育的艺术显然会有较大区别。诚然，一种文化结构在它形成的初期往往与自然地域及气候等条件有着密切的联系，然而，自然条件在人类艺术的发展史上，从不具有自成一体的独立功能，只有当它们与其他因素融合在一起的时候，才有可能成为推动艺术发展的重要因素。世界上一些国家和地区如小亚细亚、埃及、希腊、意大利、莱茵河谷、黄河流域等之所以在远古时期文化艺术较为发达，除了地理气候条件之外，也是诸多因素合力作用的结果。因此，单纯的自然条件对艺术的影响不是决定性的。

种族、民族的特征也具有一定的自然性。一个民族的艺术当然会受到其种族因素的影响和制约，但种族因素只有同其他社会因素融合，才能形成独特的民族文化心理结构，也才能在此基础上产生独具特色的艺术。所谓民族特征，并非主要体现为体态、相貌等外在特征，而是主要体现为特定历史条件下形成的性格与精神。这种民族性格与民族精神又会随着时间的延伸而发生改变，从而对艺术的影响也会随之变化。

自然还包括人的气质、禀赋等与生俱来的一些因素，这些因素对艺术发挥的作用是显而

易见的,但也只有与人的社会实践以及整个文化融合在一起的时候,才能形成具有社会本质意义的人,也才能在艺术活动中发挥作用。如果过分强调自然禀赋的作用,坚持自然决定论,就会抹杀人的社会意义,堕入生物主义;而完全无视个人潜能的作用,一味强调其社会性,又会陷入庸俗社会学的泥潭。

(二)经济原因

经济对于艺术发展的制约与促进作用更是显而易见的,但这种作用并不是直接的,而是借助政治的、社会的、制度的等一些中介环节,才使得艺术受到经济基础的制约和影响,同时也借助这些中介,使艺术对经济基础施加影响。因此,经济的兴衰与艺术的兴衰虽有密切联系,但并非机械地互为因果关系。同时,艺术的发展与经济发展并不总是同步的,有时艺术的发展显得快一些,有时显得慢一些,有时甚至与经济呈反方向发展。对此,马克思在1857年所写的《〈政治经济学批判〉导言》中就说过:"关于艺术,大家知道,它的一定的繁盛时期决不是同社会的一般发展成正比例的,因此也决不是同仿佛是社会组织的骨骼的物质基础的一般发展成正比例的。"①古希腊开创了文化史上第一个艺术繁盛期,尽管后来物质生产发展了,但其艺术代表形式——神话和史诗——却停滞了。18世纪末19世纪初的德国,物质生产落后,却产生了歌德、席勒等一批艺术家和思想家。可见,艺术的发展虽然受制于经济基础及其物质生产的发展,但其发展的原因是多方面的,与经济、物质的发展并非机械的比例关系,即艺术生产与物质生产发展之间存在着不平衡关系,简单强调"经济决定论"或是全盘否定经济的作用,都不符合唯物史观。

二、艺术发展的规律

艺术发展主要是由艺术内在的规律和特点决定的。这种规律是客观存在且不以人的意志为转移的运动法则,它决定着艺术发展的特征和基本趋势。就艺术本身而言,继承和创新是一对重要的范畴和基本规律。

(一)艺术发展的历史继承性

不同时代的艺术既有差异,又存在着一些共同的特征和联系。艺术在其发展过程中,内在结构是有继承性的,这种继承性反映着社会意识形态以及人们审美观念的连续性。艺术要发展就必须继承,这是它的内部需求。马克思曾经说过:"人们自己创造自己的历史,但是他们并不是随心所欲地创造,并不是在他们自己选定的条件下创造,而是在直接碰到的、既定的、从过去承继下来的条件下创造。"②他还说:"每一代一方面在完全改变了的条件下继续从事先辈的活动,另一

① 中共中央马恩列斯著作编译局. 马克思恩格斯选集(第2卷). 北京:人民出版社,1972:112.
② 中共中央马恩列斯著作编译局. 马克思恩格斯选集(第2卷). 北京:人民出版社,1972:603.

方面又通过完全改变了的活动来改变旧的条件。"①每一时代的艺术对于后代的艺术来说，都是一种既定的存在和条件。后一时代的艺术注定要在前一时代艺术的基础上得以发展，审美观念也要在前一时代的水准之上逐渐提高。任何试图否定前人、否定传统的做法都是违背历史规律的。每一个时代都有体现自身时代特点的艺术成果，它们在给同时代的人们带来审美享受的同时，也成为思想文化积淀，影响和熏陶着后代。屈原的作品明显继承了古代神话和传说的精神意蕴及表现方法，司马迁的《史记》被誉为"史家之绝唱，无韵之离骚"，其与先秦文学的继承关系可见一斑。

艺术的历史继承性首先表现为对本民族艺术遗产的吸收和继承，体现在民族精神与艺术传统两方面。

民族精神是反映在长期的历史进程和积淀中形成的民族意识、民族文化、民族习俗、民族性格、民族信仰、民族宗教、民族价值观和价值追求等共同特质。一个人对本民族这一切的继承最初常常是在不自觉的过程中进行的，及至他开始自觉有意识地吸取民族艺术的精华之时，民族精神早已渗透进了他的灵魂深处。艺术的民族性最重要的就在于它表达了民族精神，用民族精神观察事物。例如，"天人合一"是中国哲学强调的重要品质，欧洲人的观念则是"征服自然，万物为我所用"。这种民族哲学观点的差异体现在同样的事物上，其艺术表达就呈现出差异。如中国园林讲究的是"虽由人作，宛自天成"（图1-4-1），而西方园林则强调人工美（图1-4-2）。从中西静物画、花鸟画的比较中也可以看出这种差异：中国绘画中的花鸟虫鱼都是活着的状态，是有生命的，尽管有时

图1-4-1　苏州园林拙政园
（王军　摄）

① 中共中央马恩列斯著作编译局. 马克思恩格斯选集（第2卷）. 北京：人民出版社，1972：51.

图 1-4-2　法国凡尔赛宫一角
（王军　摄）

图 1-4-3　南宋佚名《出水芙蓉图》
（来源：巫鸿《中国绘画：五代至南宋》，上海人民出版社，2023）

图 1-4-4　凡·高《向日葵》
（来源：韩清华《世界美术全集》，光明日报出版社，2003）

候并未画出来，但可以感觉到花是开在枝头的（图 1-4-3）；而西方静物画里花都是插在花瓶里的（图 1-4-4），是人征服自然的结果。

艺术传统是指艺术主题、题材、形式与创作方法、艺术种类、前代艺术家积累的艺术经验等。其一，在艺术形式方面，绘画、雕塑、音乐、舞蹈、戏剧、文学等艺术种类基本形式特点的形成，都是经历了若干年代，在一代代艺术家的追求和创造过程中逐渐成熟和完善起来的。艺术形式的发展主要体现在作品的结构、体裁、艺术语言等方面，形式因素一经严密和精致化，便有了一定的稳定性和独立的审美价值，会在较长时间内保持自身特色。这种形式因素，有时会影响若干代艺术家，例如中国格律诗及词的形式特点，一直为后世的文人所遵循，两百年前诞生的京剧，其形式也一直被今天的京剧表演者所沿用。其二，在内容方面，艺术的继承性也非常明显。人类社会生活及审美情感的

连续性决定了艺术内容的继承性。马克思曾说:"希腊神话不只是希腊艺术的武库,而且是它的土壤。"①希腊神话很早就以口口相传的形式在民间流传,公元前8世纪时被盲诗人荷马搜集加工,成为后来希腊戏剧和雕塑的题材来源。埃斯库罗斯的《普罗米修斯》《美狄亚》以及希腊雕塑中的维纳斯、阿波罗、拉奥孔等,均取材于神话。从古希腊、古罗马的历史中取材,是文艺复兴艺术家的重要题材来源之一,也是17世纪古典主义艺术家普遍遵守的法则。基督教的《圣经》故事在中世纪文艺复兴时期的艺术创作中成为普遍重视的素材和题材,就是一个很好的例证。这说明一个民族自身历史发展过程中的重要阶段所出现的文化现象,往往会成为后人艺术创作的重要题材来源。西方艺术界如此,我国也一样。嫦娥奔月、女娲补天、大禹治水等远古神话和传说,赵氏孤儿、将相和等春秋战国时期的故事,《西游记》《三国演义》《水浒传》等古典小说,长久流传于后世,成为诗歌、戏剧、绘画、雕塑、音乐、影视等各种创作取之不尽的题材来源。与形式相比较,艺术的内容是一个既活跃且易变化的因素,需要及时随时代生活和人们审美情感的发展而发展,对已经变化了的社会生活做出迅速反映,而不能停留在原来的生活中。但是作为人们审美意识的延续和对前人生活的观照,艺术创作中内容方面的继承是必要的,且将会长久存在下去。其三,在民族的审美观念及其创作方法上,艺术的继承性更是潜在地在整个艺术生活中起着重要作用。一个民族的传统审美观念往往有别于其他民族,具有自己的特点,这是该民族在长期历史发展过程中由地域特点、风俗习惯及政治、经济、伦理等各方面因素长期影响下积淀而成的,凝聚着人们的美感和生活理想,艺术传统则是这种审美观念的具体体现。审美观念的历史继承性是不以人的意志为转移的,人们可以顺应它、疏导它、更新它、发展它,但却难以割断它、扭曲它。而人们在艺术活动中所遵循的方法与规范,追求的倾向与风格,更是由审美观念与艺术传统衍生而成的。欧洲和中国分属两种不同的艺术体系,有着各自悠久的传统,这种传统便与民族的审美心理结构有着密切的联系。西方艺术源于古希腊和古罗马,将求"真"和求"美"作为艺术的最高理想,由此产生了对自然的模仿和对形式美的刻意追求,于是逐渐形成了以写实为主体的审美观念和创作传统;中国自春秋战国时期以来的诗歌、绘画、雕塑等,则不强调写实,而是将神与形、虚与实相融合,追求意境的创造,逐渐形成了以写意为主导倾向的审美观念和创作传统,这一特点在诗歌及水墨画中体现得尤为明显。

其次,艺术的历史继承性还表现在对其他民族和国家优秀文化与艺术成果的吸收方面。

① 中共中央马恩列斯著作编译局. 马克思恩格斯选集(第2卷). 北京:人民出版社,1972:113.

随着历史的演进，东西方文化艺术的交流愈来愈广泛，吸收其他民族艺术遗产促进本民族艺术发展已成为各国普遍的共识。我国从汉唐时期形成的"丝绸之路"，就是中原与西域及印度进行各种交流的明证，其中就包括艺术的互相继承和借鉴。以音乐为例，汉族音乐与其他民族在音乐方面的交流在隋代已相当可观。《隋书》中《音乐志》记载："始开皇初，定令置七部乐：一曰国伎（即西凉伎），二曰清商伎，三曰商丽伎，四曰天竺伎，五曰安国伎，六曰龟兹伎，七曰文康伎，又杂有疏勒、扶南、康国、百济、突厥、新罗、倭国等伎。"到了唐代，则把七部乐增加为十部乐，即燕乐、清商乐、西凉乐、天竺乐、高丽乐、龟兹乐、安国乐、疏勒乐、康国乐、高昌乐。十部乐中只有清商乐是汉族传统音乐，燕乐是唐代新创音乐，其余均来自中国境内的少数民族或外国。唐代音乐艺术的繁荣，与这种对外来艺术的兼收并蓄有直接关系，著名的《霓裳羽衣舞》就是胡乐与汉族音乐结合的产物。同样，汉族音乐也对其他民族的音乐产生了很大影响。不仅西域各民族直接受到汉族音乐的熏染，就是在远如拂林（东罗马）、大食（阿拉伯）、波斯（伊朗）、倭国（日本）等国家，均可看到唐代音乐的影响。日本至今仍保留着像"燕乐""破阵乐"这样的在中国早已失传的唐代音乐文献资料，有的甚至现在还在演奏。一千多年来，中国与其他民族间的艺术交往和相互影响在各种艺术样式中均有体现，同时在艺术思潮、艺术流派、创作方法、艺术技巧和手法等方面也都有体现。20世纪初的五四运动所倡导的新文化更是在较大范围对西方文化艺术进行了吸取和借鉴。当今社会科技的力量使文化传播得到了迅猛发展，各民族间艺术的相互渗透和影响进入了一个更高的发展阶段。

（二）艺术发展中的革新与创造

艺术要发展，除了继承，更重要的是革新与创造，即创新。艺术总是要适应现实生活的需要以及人们思想感情的变化和审美需求，表达出新的观念、情感、趣味和理想。因此，后世的艺术并非只是对前代已有艺术的相循相因、全盘接受，而是有所选择、改造和创新。正如毛泽东所说："我们必须继承一切优秀的文学艺术遗产，批判地吸收其中一切有益的东西，作为我们从此时此地的人民生活中的文学艺术原料创造作品时候的借鉴。"[①]可以说，艺术的发展过程就是一个不断除旧布新、推陈出新的过程，在此过程中，继承与创新是紧密联系在一起的：没有继承，就不会有创新；没有创新，继承也只能是一句空话。继承是手段，创新是目的。历代优秀的艺术家无一不是在分析、批判、借鉴前人的艺术得失基础上，开拓进取，不断创新的。现代著名中国画艺术家李可染有句名言

① 毛泽东. 毛泽东选集（第3卷）. 2版. 北京：人民出版社，1991：860.

"要用最大功力打进去,要用最大勇气打出来",讲的正是继承与创新的辩证关系。李可染继承了传统中国画的深厚笔墨,却将西画中的明暗处理方法引入中国画,将西画技法和谐地融入传统笔墨和造型意象之中,从而实现了艺术上的创新,取得了杰出成就。其作品《万山红遍》《漓江胜境图》(图1-4-5)等作品都是这方面的典型代表。

艺术要在继承的基础上革新,就要坚持批判的原则,对过去的文化遗产取其精华,去其糟粕,即批判地吸收。所谓批判,就是依据一定的标准、尺度或原则,如历史唯物主义的原则、人民性的尺度、美的规律等,对以往所有的艺术作品进行审视和观照,从而鉴别出哪些是真、善、美、积极有益的,哪些是假、恶、丑、消极有害的,哪些则是思想内容上无害、形式上可取的,等等。对于以往的艺术作品,既不能良莠不分,一概视为国粹,也不能拿今天看待事物的标准苛求前人,而是应该客观、辩证、历史地予以分析和研究,将前人的作品和创作思想放在当时的历史背景下分析其成就及影响,从而做出恰如其分的评价。

在进行革新的同时,艺术活动在内容、形式、语言、表现手法等方面更要坚持创造,不断适应新的时代人们对于审美和艺术的需求。艺术创造主要体现在以下几个方面。

第一,艺术创造是人类特有的创造能力。在世界上已知所有物种当中,只有人类才具有审美能力,能够按照美的规律进行艺术创

图1-4-5 《漓江胜境图》
(来源:李可染《李可染画集》,浙江人民美术出版社,2002)

造。人类通过实践活动改造和创造世界，使自然界成为"人化的自然"，并能够在所创造的世界中直面自身。人的自由自觉的活动，便是人的创造性活动。通过这类活动，人们把自己的主观目的、意图、愿望、理想变成对象性的存在，把内在的审美理想、审美情感、审美趣味物态化为艺术产品，并在自己所创造的艺术世界中获得体验和观照自身的自由。

第二，艺术创造是人类审美创造能力的集中体现。人类在改造世界以及改造自身的过程中，将自己的愿望、目的、理想凝结于所创造的对象中，并使之具有审美价值。如此，人类不仅可以把自己的功利目的实现于物化产品之中，还能够按照美的规律进行创造，将审美理想和情趣凝结在劳动产品之中。当艺术创造活动逐渐从劳动实践活动中分离出来时，它便成为人类实践活动中审美创造能力的集中体现。

第三，艺术创造最显著的特征在于其审美特质。只有以审美为目的的创造活动，才是真正的艺术创造。艺术是人的审美意识的物态化，是现实美的集中体现。艺术创造就是要以生活和自然界中的审美对象为基础，对现实美进行创造性的加工处理，使之升华为更集中、更理想、更典型的审美形态，具有更加持久的艺术魅力。

艺术创造的不断革新符合艺术发展的内在规律，无论是在形式还是内容方面，都需要涌现出与时代生活息息相关的艺术样式、题材与形象，整个艺术发展史其实就是由低级到高级、由粗陋到完善、由单一到多样的历史。艺术创造从来也不会停滞和重复，新的社会经济基础和政治的形成，新的文化、科技成果的出现，人们新的审美情感的需求，都驱使着艺术家的创造活动不断与时俱进、推陈出新，以比以往更迅捷的态势向前发展。

综上，艺术的产生和发展是人类社会实践活动的产物，在艺术起源的诸多因素中，劳动说与巫术说占据主流。原始人采集、狩猎等生产活动与巫术以及社会群体交往活动融合在一起，形成了独有的原始文化现象。正是在这种基础上萌发的原始艺术，一步步发展成为文明时代的艺术。中国当代艺术，正是以中国传统艺术发展的厚重积淀为基础，同时吸取了西方艺术的多重影响，从而产生内部异变的结果。当今社会，中国艺术文化的基本走向，应当与发展具有中国特色的社会主义相适应，以加强社会主义精神文明建设为目标，同时也应与世界各国的艺术相吻合。唯此，中国艺术才能得到健康持续的发展。艺术发展的过程是一个不断除旧布新、推陈出新的过程。没有继承，便不会有创新；没有创新，继承也只能是一句空话。继承是手段，创新是目的，是在继承基础上的创新。为了创新，就必须批判地继承前人和其他民族的优秀文化遗产。整个艺术发展史，就是不断由低级到高级、由粗陋到完善、由单一到多样，进而不断发展的历史。

第二章 艺术的本质、特征与功能

第一节 艺术的本质

艺术的本质是艺术理论的核心问题。艺术的本质就是指艺术的根本性质，以及艺术与政治、经济、文化、哲学、宗教等的内部联系，即艺术本质就是精神与物质、理性与感性、抽象与形象、理论与实践、再现与表现的高度统一。关于艺术本质的不同观点，主要有以下几种说法。

一、客观再现论

客观再现论主要着眼于艺术与现实世界的关系，重视客观现实对艺术创造的决定作用。这种观点认为，艺术是"理念"或者客观"宇宙精神"，是对社会生活的再现、反映或揭示。古希腊哲学家赫拉克利特早在2400多年前就说过："自然是由联合对立物造成最初的和谐，而不是由联合同类的东西。艺术也是这样造成和谐的，显然是由于模仿自然。绘画在画面上混合着白色和黑色、黄色和红色的部分，从而造成与原物相似的形似。音乐混合不同音调的高音和低音、长音和短音，从而造成一个和谐的曲调。"[①]之后，另一位古希腊哲学家德谟克利特将包括艺术在内的人类众多活动归结为模仿与再现自然。

较早对艺术的本质进行哲学探讨的柏拉图（图2-1-1）认为，理性世界是第一性的，感性世界是第二性的，艺术世界是第三性的，艺术只是一种理念的显现，是对理念的摹本的摹本，是影子的影子，与真理隔着三层，即艺术是对现实的模仿，而现实又是对理性的模仿。换言之，柏拉图的这种观点是基于客观唯心主义的，史称唯心主义再现论。这一观点被18世纪德国古典主义美学家黑格尔（图2-1-2）所继承但又扬弃了其抽象性，认为"美就是理念的感性显现""艺术的任务在于用感性形象来表现理念，以供直接观照，而不是用思想和纯粹心灵性的形式来表现，因

[①] 北京大学哲学系外国哲学史教研室. 古希腊罗马哲学. 北京：生活·读书·新知三联书店，1957：19.

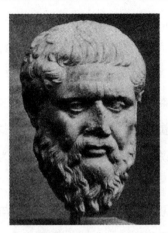

图 2-1-1 柏拉图

（来源：奥特弗里德·赫费《亚里士多德全集》，研究出版社，2022）

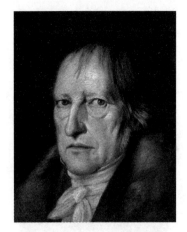

图 2-1-2 黑格尔

（来源：张汝伦《黑格尔与我们同在》，上海人民出版社，2017）

为艺术表现的价值和意义在于理念和形象两方面的协调和统一，所以艺术在符合艺术概念的实际作品中所达到的高度和优点，就要取决于理念与形象能相互融合而成为统一体的程度。"①黑格尔认为艺术是概念、思想的外化，强调以感性形象表现理念，包含了很多合理内核，特别是既强调艺术的理性内涵，又强调其感性特征。

亚里士多德（图 2-1-3）师承柏拉图，却对柏拉图的"理念说"以及对艺术的否定持一种否定的态度。他说："吾爱吾师，吾更爱真理。"他认为理念说是站不住脚的。在吸收了前辈思想精华的基础上，亚里士多德提出艺术不仅是模仿自然，更是对现实社会生活的再现。不仅如此，因为艺术在再现生活时往往不是"照事物的本来的样子去模仿"，而是"按照可然律或必然律""按照事物的应当有的样子去模仿"，即突出表现现实世界的本质和规律，因此它甚至比它所"模仿"的现实世界更加真实。②关于这一点，从索福克勒斯的《俄狄浦斯王》、契诃夫的《套中人》以及中西文学"四大吝啬鬼"等形象可以得到印证，同时与艺术真实、典型等艺术范畴问题也都联系在一起。亚里士多德的艺术再现论对后世的艺术理论与实践都产生了巨大而深远的影响。从中世纪、文艺复兴到 17、18 世纪，欧洲主流的美学家和艺术家都信奉该理论，这一理论也逐渐发展为"镜子论""反映论""第二自然论"等。

与柏拉图的唯心主义再现论相对的是唯物主义再现论，其代表人物是俄国著名民主主义者、人本主义美学家车尔尼雪夫斯基，他

① 黑格尔. 美学（第 1 卷）. 朱光潜，译. 北京：商务印书馆，1979：142.
② 朱光潜. 西方美学史（上卷）. 2 版. 北京：人民文学出版社，1979：74.

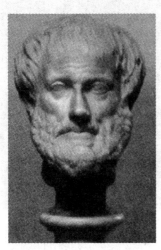

图 2-1-3　亚里士多德
（来源：奥特弗里德·赫费《亚里士多德全集》，研究出版社，2022）

所强调再现的是自然和社会生活。车尔尼雪夫斯基认为："艺术的目的是再现现实。"[①]他区分了再现现实与模仿自然之间的差距，再现的不仅是形式，还包含了内容，他所理解的现实生活不仅包括客观存在的自然界，还包括人们的社会生活，从而具有更加深刻的社会内容。这种观点强调了艺术对客观世界、社会生活的依赖关系以及艺术的对象是客观世界；但同时艺术又具有表现性因素，表现主体的思想感情。因此，艺术不是客观世界的机械再现和复制，而是艺术家基于客观世界的主观创造。

中国古代也有与此观点类似的"文以载道论"。刘勰在《文心雕龙》第一篇《原道》中提出，文是道的表现，道是文的本源。刘勰所说的"道"既有自然之道，也有古代圣贤之道，即善的意思，是二者的统一。南宋朱熹认为，"文"不过是载"道"的简单工具，即"犹车之载物"，如此，"道"不仅是文艺的本质，而且是文艺的内容，"文"只是作为"道"的工具而已。显而易见，这种"文以载道说"同样把艺术的本质归结为某种客观精神。

可见，客观再现论着眼于艺术与生活之间"异质同构"的关系，强调艺术对社会生活的依存和依赖关系，为后来西方叙事性艺术的发展以及现实主义创作方法的成型提供了坚实的理论基础。

客观再现论的上述观点都承认艺术是客观现实的反映，在艺术的哲学观上摆正了意识与存在的关系，其考察艺术的逻辑起点是对的。然而，这些观点的唯物主义只是直观的和机械的唯物主义，在关于艺术的许多具体论点上存在着矛盾和缺陷。例如，它过分强调客观现实世界的实体性，往往只是把艺术看成是现实生活的观念性投影，认为艺术只是在价值论上不及现实生活的低等事物，艺术和生活的关系就如同"水中之月"（影子）和"天上之月"（实体）的关系，艺术的独立审美价值和展现人类自由精神的意义实际上被取消了，其结果只能是处理艺术问题的简单化、机械化与庸俗化。关于这方面，中国 20 世纪 50 年代到 80 年代对"反映论"的过分宣扬就是一个明证。

[①] 车尔尼雪夫斯基. 生活与美学. 周扬，译. 北京：人民文学出版社，1957：86.

二、主观表现论

主观表现论是将艺术的本质归结于主观表现而非客观再现的理论。如果说客观再现论强调艺术是对客观世界的再现与反映的话，那么主观表现论则刚好相反，它明确主张艺术是"自我意识的表现"，是"生命本体的冲动"，艺术的本质在于"自我表现"，表现审美主体的主观情感世界。

中国先秦时期就有了"诗言志"①的说法，到了魏晋南北朝时期又有"诗缘情"②一说。汉代《毛诗序》为"情""志"作注说："诗者，志之所之也，在心为志，发言为诗，情动于中而形于言。言之不足，故嗟叹之；嗟叹之不足，故咏歌之，咏歌之不足，不知手之舞之，足之蹈之也。"可见，"言志"即"缘情"，"缘情"即"言志"，提法不同却都彰显了古代文人对中国传统文艺表现性特征的认可。又如《礼记·乐记》中说的"凡音之起，由人心生也"，宋代严羽的"妙悟说"，以及明代袁宏道的"性灵说"，都是把主观精神的表现作为文学艺术的本质特征。

西方的主观表现论最早出现在柏拉图的著作中，他认为诗歌是诗人在迷狂状态下凭借灵感创作的，并非常态下产生的技艺性作品。3世纪的罗马美学家普罗丁最早把心灵比作像"灯"一样的发光体，和"镜子"只是对光源的被动反映不同，心灵之灯是主动流溢感情的。到了文艺复兴时期，随着人们思想的觉醒，艺术家开始受到关注，人的情感和意识才得以表达。18世纪，卢梭反对所有古典主义和新古典主义艺术理论，提出艺术不是对经验世界的描绘或复写，而是情感的自然流露。其后，德国古典美学的开山鼻祖康德提出，艺术纯粹是"天才的创造物""天才是和模仿精神完全对立着的"（《判断力批判》）；艺术创作中天才的想象力与独创性，可以使艺术达到美的境界。可见，康德强调的是艺术创造主体的重要性，将美学体系建立在了主观唯心主义基础上。康德的这种主观表现论观点后来被叔本华、尼采的唯意志主义以及以华兹华斯、柯勒律治为代表的浪漫主义借鉴和发挥，共同为表现论在19世纪末20世纪初的崛起打下了坚实的理论基础。此外，列夫·托尔斯泰关于"人们用艺术互相表达感情"的理论和现代主义艺术张扬"自我表现"的实践等，都可看作是艺术本质表现的强烈表达。

真正以明确系统理论的方式提出主观表现论的是20世纪意大利美学家克罗齐，其著名论断是"艺术即直觉""直觉即表现"。③简言之，就是认为艺术的本质在于直觉或情感的自我表现。克罗齐认为，直觉是赋予感受以形式从而构成表象的心灵活动，也就是表

① 语出《尚书·尧典》，转引自常任侠. 中国舞蹈史话. 上海：上海文艺出版社，1983：12.
② 语出陆机《文赋》："诗缘情而绮靡，赋体物而浏亮。"
③ 克罗齐. 美学原理·美学纲要. 朱光潜，等译. 北京：外国文学出版社，1983：107-108.

现或掌握表象的心灵活动,所以"直觉即表现"。他认为,艺术就是直觉,也就是表现。由于表象是心灵对感受的赋形制作,所以艺术即表现,也就是用感性的形式表现心灵的感受。克罗齐的直觉理论把艺术理解为纯粹表现情感的心灵活动,从而把艺术与功利、道德、逻辑认识活动区别开。在此基础上,英国哲学家科林伍德做了进一步探究,认为艺术是艺术家内在情感的表达,这种表达仅仅是在头脑的想象中意识到自己的情感,并非所谓的描绘情感或宣泄情感,更不是激发观众的情感。①科林伍德肯定了艺术是一种创造性活动,并突出了情感与想象这两个因素在艺术创造活动中的地位。美国哲学家布洛克说:"我们以语言、色彩、声音或诸如此类的东西表现我们自己时,我们并不是先想好自己将要表现什么,然后再决定用什么方式表现。我们清楚地知道自己要表现什么时,也就是这种东西已通过我们使用的表现媒介,包括语言、色彩和形状被构造出来时。"②美国画家斯迪尔也说过:"在我的画里面,空间和事物表象都转化成了心灵实体,以阐明、传播充满自由原则的生命力为己任。"③从某种角度看,艺术的确是人感受的情绪和情感等方面的表现。例如,毕加索的《哭泣的女人》(图2-1-4)表现的是悲痛,凡·高的《夜间的咖啡馆》(图2-1-5)表现的是热烈、兴奋的氛围。

图2-1-4 毕加索《哭泣的女人》
(来源:马跃《毕加索图传》,中国书籍出版社,2004)

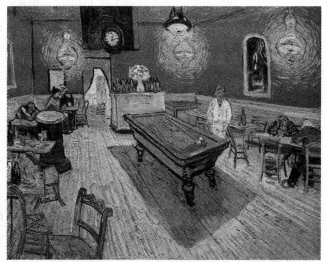

图2-1-5 凡·高《夜间的咖啡馆》
(来源:牛雪彤《西方绘画大师经典佳作》,人民邮电出版社,2015)

① 罗小翠,黄秀山. 何须界定"艺术的本质". 思茅高等专科学校学报,2003(4):40-51.
② H. G. 布洛克. 美学新解. 滕守尧,译. 沈阳:辽宁人民出版社,1987.
③ 同上。

第二章 艺术的本质、特征与功能

主观表现论将艺术本质问题同艺术家主体情感的表现联系起来,突出了艺术的审美与精神特性,标志着人们对艺术本质理解的深入。但它把艺术创作看成是纯主观意识的活动,是无关乎外在、也无关乎艺术家对外物从印象到本质、从感性到理性认识的过程,过分夸大了人的主观幻想,完全回避了艺术与外部现实世界的联系,脱离了人类的社会实践谈本质,无视主体情感的客观根源,因而仍是片面的。

三、形式论

形式论产生于19世纪末20世纪初的欧美社会,其基本观点认为艺术的本质仅在于作品的形式或符号本身,而不是作品之外的其他任何东西。形式论最早且最具代表性的人物当属英国艺术理论家克莱夫·贝尔,他在1914年出版的小册子《艺术》中,通过研究绘画艺术的经验认为,艺术的本质在于由线条、色彩等排列组合而成的"有意味的形式"。"所谓形式,是指艺术品内各个部分和质素构成的一种纯粹关系","在各个不同的作品中,线条、色彩以某种特殊方式组成某种形式或形式的关系,我视之为有意味的形式,有意味的形式就是一切艺术的共同本质"。①在他看来,艺术家的情感只有通过形式才能表现,比如"现代绘画之父"塞尚的色块化作品(图2-1-6),凡·高著名的《星空》(图2-1-7)等,唯有形式才能调动人的审美情感,所以,"有意味的形式"乃是艺术最基本的性质。

贝尔的观点较好解释了西方现代派艺术的审美特征,但主要针对视觉艺术而展开,对非视觉艺术说服力不足。这一短板在美国美学家苏珊·朗格的"情感符号论"中得到了克服。苏珊·朗格一方面吸收了德国哲学家

图2-1-6 塞尚《圣维克多山》
(来源:韩清华《世界美术全集》,光明日报出版社,2003)

图2-1-7 凡·高《星空》
(来源:韩清华《世界美术全集》,光明日报出版社,2003)

① 克莱夫·贝尔. 艺术. 周金环,马钟元,译. 北京:中国文联出版公司,1984:4.

卡西尔提出的"艺术是构造形式或符号的活动"的观点，另一方面，扩展了克莱夫·贝尔"有意味的形式"的观点，指出："艺术，是人类情感的符号形式的创造。"①所谓"人类情感的符号形式"，是指与生命情感相一致的、利用众多媒介手段（如词语、色彩、乐音、姿势、可塑物质等）并通过技巧与想象力创造出来的表象符号。艺术是多种心理机能的创造，作为一种符号（表象），它实际是人的内在生命情感的外在化表现，被这种情感符号（作品）诱导出来的实际情感，就是审美情感。

除了上述两种观点，形式论的具体表现还有罗杰·弗莱的"形式高于内容论"，格林伯格的"艺术即媒介手段论"，阿恩海姆的"情感与形式异质同构论"等。总之，形式论对艺术形式本身的独立自主性给予了高度重视，对澄清艺术的基本审美价值具有启示意义。但是，形式论企图从"纯形式""艺术作品本身"来解答艺术的本质问题，一方面完全割断了艺术与现实社会、艺术与艺术家主体情感的联系，另一方面也使得其自身的论证常常陷入抽象、诡辩的循环论泥淖。

四、价值论

价值论的基本观点认为，艺术的本质在于它具有满足人类审美需要的功能和价值。"价值"是用以标明人对世界的需求关系、评定某个对象之于人的需要所具有意义的一个概念。早在古希腊时期，哲学家普罗塔哥拉就从肯定感觉的真实性、肯定人的价值的角度指出"人是万物的尺度，是存在者存在的尺度，也是不存在者不存在的尺度"，"知识就是感觉"。②追求精神自由、摆脱外物束缚是人的自然本性，人类的历史就是人自觉创造外在世界同时又努力实现内在精神自由的过程。艺术作为人类一种特有的创造性实践活动，它的存在和发展更是以人的存在作为价值依托，以体现人类自由这一终极价值为目标。正是在此意义上，将价值论引入美学和艺术领域，从价值本体论角度探求艺术本质就成为研究艺术本质的新视角。

这一理论的主要代表人物有：英国新实用主义哲学家理查兹、美国自然论美学家塔那纳、苏联美学家卡冈和斯托洛维奇等。在他们看来，艺术是人类创造的特殊的审美价值。艺术具有若干对人有意义的价值，譬如经济价值、政治价值、道德价值等，但这些价值都是第二性的，只有作为表现人和人类社会、对人的本质力量有确证意义的审美价值才是第一性的，是所有价值的核心部分。在艺术中，其他价值只有熔铸在审美价值中，以审美价值为内核，艺术才真正成为艺术，否则它只能是普通的日常用品、庸俗的政治说

① 苏珊·朗格. 情感与形式. 刘大基，等译. 北京：中国社会科学出版社，1986：51.
② 北京大学哲学系外国哲学史教研室. 古希腊罗马哲学. 北京：商务印书馆，1961：133.

教或者拙劣的道德传声筒。艺术的审美价值的特征，就在于它不同于科学、劳动、交往、运动等活动中零散的、片段式的审美因素，艺术中的审美因素是整体的、综合性的，能够给人以集中而强烈的审美感受。而且，艺术的审美价值还能创造最高的美育价值，即培养全面、自由、和谐发展的人，这也是艺术审美价值的特殊性所在。

价值论关注人的现世生存与精神需要，强调艺术对于人的意义和价值，重实效且具有启发性。美学中经常涉及的"审美范畴（美、丑、悲、喜、崇高等）""审美趣味（高雅、通俗、精英化、大众化等）""审美理想（大美、理想国等）"，等等，无不具有鲜明的价值论倾向，因而这一观点的研究前景十分广阔。需要注意克服的是其简单化、立论粗糙的弊端。

五、其他观点

关于艺术本质问题的讨论，还有其他一些观点，例如"无意识表现论""惯例论""行为论""过程论""审美意识形态论""审美反映论""特殊精神生产论""特殊掌握方式论"等。

无意识表现论的基本观点是：艺术乃是人被压抑的本能欲望（主要是性欲）无意识的表现。这种观点的倡导者奥地利精神分析心理学家弗洛伊德（图2-1-8）将心理学的临床经验运用到艺术研究中，指出由于人的本能欲望特别是性欲冲动往往在现实中受到压抑，因此需要进行转移或升华，即转向较高尚的、为社会群体所认可的目标上去，于是艺术就成为性本能在幻想中得以满足的形式之一。在弗洛伊德看来，欲望和幻想对于艺术十分重要，某种意义上欲望是艺术的动力根源，而幻想则是艺术的根本特性。作为一种创造性活动，艺术就是对人的欲望和幻想加以润饰并附丽以快乐，从而使艺术成为社会共享的对象，引起审美愉悦。为了支持自己的观点，弗洛伊德专门分析了古希腊三大悲剧家之一的索福克勒斯的《俄狄浦斯王》（图2-1-9）、英国戏剧大师莎士比亚的《哈姆雷特》（图2-1-10）以及俄国批判现实主

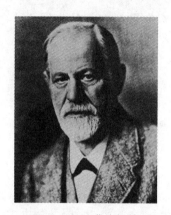

图2-1-8 弗洛伊德
（来源：厄内斯特·琼斯《弗洛伊德传》，中央编译出版社，2018）

图2-1-9 《俄狄浦斯王》装饰画
（来源：维基百科）

图 2-1-10 《哈姆雷特》海报
（来源：公众号"穆夏繁花美术馆"——戏剧海报《哈姆雷特》）

图 2-1-11 《卡拉马佐夫兄弟》
（来源：陀思妥耶夫斯基《卡拉马佐夫兄弟》，上海译文出版社，2015）

义巨匠陀思妥耶夫斯基的《卡拉马佐夫兄弟》（图 2-1-11）等一系列文学名著，得出的结论就是：虽然这些作品反映的时代和国度不同，但却"来自同一根源""都表现了同一个主题——弑父，而且，在这三部作品中，弑父的动机都是为了争夺女人"。[①]将文学艺术视为人类"性欲的升华"，视为被压抑的欲望以伪装形式呈现的"白日梦"，这是艺术本质无意识表现论的基本理念。

惯例论响应于现代艺术（如杜尚的《泉》《大玻璃》《带胡须的蒙娜丽莎》等艺术作品）对传统艺术定义形成的挑战，认为艺术从来就不是审美的而是文化的，艺术是一种由"艺

① 弗洛伊德. 弗洛伊德论美文选. 张唤民，陈伟奇，译. 上海：知识出版社，1987：160.

术界"的实践活动所形成的"惯例"体系。行为论强调艺术是人类行为的一种方式,艺术创作和艺术欣赏都是一种行为,艺术作品只不过是行为的对象和手段。过程论突出了艺术行动或过程的本质,认为艺术的目的只是为呈现审美知觉的过程,艺术家的创造只是以一切变形、抽象和扭曲将某种新奇的感受和体验传达出来,至于使用何种技巧手段并不重要。审美意识形态论、审美反映论、特殊精神生产论以及特殊掌握方式论,依据的基本上都是马克思主义的经典表述,再借用到艺术本质的探讨中。

上述关于艺术本质的观点都有一定的启发性,但同时又存在着片面性和偏执性弊端。例如无意识表现论带有明显的泛性论意味,艺术不可能只是性欲的升华与表现形式;惯例论有语境决定论的意思,艺术的尺度和标准无形中被取消了;行为论和过程论抓住了艺术特性的某一方面,存在以偏概全的缺陷;审美意识形态论等观点因受限于逻辑起点的规定,在立论过程中带有明显机械化、简单化的毛病。总的来说,这些关于艺术本质问题的探讨都是不全面的。

六、马克思主义艺术论

马克思主义艺术论继承了德国古典哲学关于艺术理论的成果,主要来源是康德、黑格尔和费尔巴哈,对他们的观点进行了革命性改造,并与无产阶级革命实践相结合从而建立起来的。这一理论诞生于19世纪40年代,其哲学基础是历史唯物主义和辩证唯物主义。该理论指出,艺术是一种把握世界的方式,一种社会意识形态,也是一种生产。艺术生产与物质生产既有联系又有区别,既受社会意识形态一般规律制约,又有自己的特殊规律。这一理论的核心学说是反映论,即艺术是社会生活的能动反映,这是艺术的本质特征。

一方面,艺术的领域主要为非物质性的精神文化领域对现实世界的精神超越,其成果主要是精神性产品,其功能主要是作用于人们的精神,因此,艺术活动不可避免地具有社会意识形态性,被归于上层建筑的社会意识形态。另一方面,由于人类的物质活动是一切精神活动的基础,艺术也同样依赖于物质活动,即艺术是适应经济基础发展需要而发展的,是由经济基础决定的,脱离了经济基础就无法准确解释各个时代的艺术现象。

由此,马克思提出艺术生产理论,将"艺术"与"生产"联系起来,从生产实践活动出发考察艺术问题,把艺术看作一种特殊的精神生产及消费活动,具有商品属性,成为艺术理论的一大突破。马克思在《资本论》等著作中,把"艺术生产"作为研究生产规律的问题,从各个角度和层面加以研究和阐述,例如人类一般生产劳动的特点、"艺术生产"中生产劳动与非生产劳动的关系、资本主义制度下艺术生产者的状况和"艺术生产"的异化等。

当然,艺术生产并不等同于一般物质商

品生产,因为物质商品并不具有社会意识形态的性质,但艺术商品却是具有鲜明的社会意识形态性质的。艺术生产主要创造审美价值,满足人们的精神需求,充满了创作主体的思想情感。艺术生产作为一种特殊的精神生产,必然是心与物、主观与客观、再现与表现的结合,艺术的本质就是实践基础上审美主体与客体的统一。

马克思主义艺术论不仅纠正了各种唯心主义艺术本质论诸多不正确的解释,也为进一步探讨艺术的本质提供了科学的理论基础和正确的方法与方向。

第二节 艺术的特征

艺术的特征是艺术独特的外在表现,也是艺术本质的集中呈现。艺术作为一种特殊的社会意识形态,艺术生产作为一种特殊的精神生产,决定了艺术具有形象性、主体性、创造性、情感性和社会性的特征。

一、艺术的形象性

形象性是艺术的基本特征,任何艺术形式都离不开形象的塑造,艺术通过塑造鲜活生动的形象反映现实生活。一方面,艺术创作与艺术欣赏是以形象思维为特征;另一方面,艺术品也必然是可视、可听、可感的具体存在物。正如普列汉诺夫所说:"艺术既表现人们的感情,也表现人们的思想,但并非抽象地表现,而是用生动的形象来表现。艺术最主要的特点就在于此。"[1]黑格尔也说过:"艺术的内容就是理念,艺术的形式就是诉诸感官的形象。"[2]

艺术的形象性特征发源于艺术本质的再现论及模仿论,即认为艺术来源于生活,是对生活的模仿和再现,强调艺术世界与客观世界的一致性、相似性。亚里士多德强调模仿论,但也指出艺术"用颜色和姿态来制造形象"[3]。刘勰在《文心雕龙·体性》中也提道:"夫情动而言形,理发而文见,盖沿隐以至显,因内而符外者也。"艺术创作的基本任务就是创造具体、生动的形象,让接受者能够通过欣赏艺术形象而达到精神需求的满足。

艺术的形象性最明显地体现在视觉艺术中,如建筑、雕塑、绘画、影视、戏剧、舞蹈等艺术形式。以绘画为例,无论是人类祖先留下的洞穴壁画、岩画,还是文艺复兴巨匠们的绘画作品,以及毕加索、凡·高、达利等绘画大师,他们的名字总是和其作品以及所创造的艺术形象联系在一起。西方传统

[1] 普列汉诺夫. 普列汉诺夫美学论文集(第1卷). 曹葆华,译. 北京:人民出版社,1983:308.
[2] 黑格尔. 美学. 朱光潜,译. 北京:商务印书馆,1979:87.
[3] 伍蠡甫,蒋孔阳. 西方文论选(上卷). 上海:上海译文出版社,1979:35.

绘画皆以具象摹写、再现客观形象为基础,重在反映客体真实,重视远近、大小、明暗的准确性,讲究透视、投影以造成空间实体如能触摸的效果。我国西晋画家陆机说:"存形莫善于画。"画非词语表达,而由形象表现。顾恺之画人,郑板桥画竹,齐白石画虾,徐悲鸿画马,我国众多的山水画、诗意画以及古人所谓"深山藏古寺""画僧不画寺";齐白石依"蛙声十里出山泉"所画的"山泉蛙声",只是山涧中的几只小蝌蚪,都给后人留下了难以磨灭的印象。

此外,有些艺术种类本身就有直观的、具体可感的形象,如建筑通过不同的建筑材料、建筑造型和空间组合来体现;舞蹈通过直观的人体动作、姿势、面部表情来塑造艺术形象;书法的形象性用篆、隶、草、楷、行等各具特征的书写形式,通过点画(即线条)的搭配和章法布局来完成字的造型;文学是利用语言这一工具来再现客观事物,塑造艺术形象,例如明代马致远的《天净沙·秋思》:"枯藤老树昏鸦,小桥流水人家,古道西风瘦马,夕阳西下,断肠人在天涯。"塑造的就是一个夕阳中漂泊异乡的孤独旅人的形象;音乐则是利用音符、旋律、节奏等音乐符号塑造声音形象,从而引起听众的共鸣。

艺术的形象性特征并非对客观世界的简单描摹,而是借助客观世界的形象性表现艺术创作者的生命情感和主体精神,是具有现实意义的形象,也是客观因素与主观因素的有机统一。艺术形象源于生活而又高于生活,成功的艺术形象,既注重内容,亦注重形式;既是具体可感的,又是概括的,是个性与共性的统一。人们可以通过艺术欣赏活动对生活本身加深认识。艺术家只有遵循艺术形象的概括化与具体化辩证统一的原则,才能创造出既个性鲜明、生动,又具有极强概括力的艺术形象,也就是艺术典型,这些典型都会具有个性鲜明的艺术独创性,深刻揭示出社会生活的本质和意义。

二、艺术的主体性

艺术是由人创造的,人在进行艺术创作过程中会将自身的主体意识融入其中,因此艺术是有着鲜明的主体性的。正如德国哲学家恩斯特·卡西尔所说:"人与动物的区别在于动物只能被动地接受给予它的现实,而人却能发明、运用各种符号创造理想世界。"① 主体性体现于艺术生产的全过程,包括艺术创作、艺术作品和艺术欣赏。

第一,艺术创作具有主体性的特点,集中表现在艺术家的创作过程具有主观能动性和独创性。马克思主义经典作家强调主体通过自身对客观世界中对象的认识来反映这个对象,肯定了唯物主义的主观能动性。"对我来说,任何一个对象的意义(它只是对那个与它相适应的感觉来说才有意义)都以我的

① 章利国,杜湖湘. 艺术概论新编. 北京:高等教育出版社,2007.

感觉所能感知的程度为限。"①马克思认为，艺术创作并非艺术家接受外界的某种指令来创造的，而是艺术创作者主体的内在需求。他列举弥尔顿创作《失乐园》来说明艺术家的创作冲动是如同"春蚕吐丝一样"的"天性的能动表现"②。可见，艺术创作不是对现实生活的单纯"模仿"或"再现"，而是融入了创作主体的立场、技巧、情思等全部内在心理机制，包含着其鲜明、突出的个性以及对生活的独到发现和深刻理解。

第二，艺术作品具有主体性的特点。无论是十年磨一剑的鸿篇巨制，还是一挥而就的激情创作，都是艺术家创造性劳动的产物，必然融入了其主观意识、思想情感，具有鲜明的创造性和创新性。由于艺术家会根据自己的世界观和个人经验创作作品，所以艺术作品必然带有明显的主观性，体现在其在进行创作时有意或无意地将自己的经历、观点、情感融入作品中，表达出艺术家对客观生活的感受。古代书法家所谓"书者，心之迹也"的说法，就是指书法艺术要托物言志、寓情于书。纵观历代书法名作，都能看出书法家"寄情"所在。王羲之的《兰亭序》（图 2-2-1）让人体会到的是一种飘逸脱俗的神韵；颜真卿的《祭侄文稿》（图 2-2-2），跃然纸上的是大气磅礴、忠贞凛冽、愤怒痛切之情。这些书法作品突出的是书法家的思想情操与性格，带有明显的主观性和个性化风格。朱自清和俞平伯两位散文家曾于 20 世纪 20 年代同游秦淮河，各自写了一篇同名散文《桨声灯影里的秦淮河》，两篇散文取材范围相同，时间地点相同，却各有特色。朱自清的这篇散文朴实淳厚，清新委婉，而俞平伯的同名散文则细腻感人，情景交融。正是由于两位作家面对同一景物产生了不同的审美感受，打上了各自不同的主体性烙印，才使得这两篇散文具有了各自不同的艺术风格，鲜明地体现了艺术作品的主体性特征。

图 2-2-1　王羲之《兰亭序》局部
（来源：中国美术全集编辑委员会《中国美术全集》，人民美术出版社，1989）

① 中共中央马恩列斯著作编译局. 1884 年经济学哲学手稿. 北京：人民出版社，1985：79.
② 里夫希茨. 马克思恩格斯论艺术（第 4 卷）. 曹葆华，译. 北京：人民文学出版社，1962：242.

图 2-2-2　颜真卿《祭侄文稿》局部
（来源：中国美术全集编辑委员会《中国美术全集》，人民美术出版社，1989）

第三，艺术欣赏也具有主体性。艺术欣赏是艺术接受者对艺术作品的认识，既包含对作品形式、风格、语言、技巧的认识与理解，也包含对作品中题材、主题思想、人生经验、道德判断等的认识与理解。俗话说，有一千个观众就有一千个哈姆雷特。人们在欣赏艺术作品的过程中，根据自身喜好、需求、思想情感、生活经验来选择接受艺术作品所传达的内容。正所谓"仁者见仁，智者见智"，这个过程体现的是艺术接受者的主体性。正如刘勰所说："慷慨者逆声而击节，酝藉者见密而高蹈，浮慧者观绮而跃心，爱奇者闻诡而惊听。"①鲁迅也说过，同一部《红楼梦》，"经学家看见《易》，道学家看见淫，才子看见缠绵，革命家看见排满，流言家看见宫闱秘事"②。个体生活经验与性格气质的不同，艺术素养和审美能力的不同，使每个艺术接受者对同一件艺术作品可能会产生出不同的审美感受，给艺术欣赏打上欣赏主体的烙印。19世纪俄国作家赫尔岑看完莎士比亚名剧《哈姆雷特》之后，被剧中人物的命运深深感动，号啕大哭。相反地，与他同时代的俄国作家列夫·托尔斯泰看后却十分冷漠，对剧中主人公的评价不高，认为哈姆雷特是一个"没有任何性格的人物，是作者的传声筒而已"。

三、艺术的创造性

创造性是艺术的又一个重要特征。它不仅包含艺术家（创作主体）的创造过程，也包含欣赏者（欣赏主体）的审美再创造过程。一方面，艺术家面对浩瀚的生活素材进行选择、提炼、加工、改造，并且将自己的思想、情感、愿望、理想等主观因素"物化"到艺

① 王运熙，周锋. 文心雕龙译注. 上海：上海古籍出版社，1998：442.
② 鲁迅. 鲁迅全集（第7卷）. 北京：人民出版社，1981：419.

术作品中去，在这一创作主体的对象化过程中，体现出艺术家的独创性；另一方面，欣赏者也会根据自己的生活经验、兴趣爱好、思想情感与审美理想，对作品中的艺术形象进行加工改造，即进行再创造和再评价，从而补充和丰富作品的审美价值。可见，艺术鉴赏的本质就是一种审美的再创造。

黑格尔曾经较为集中地说明了创造在艺术中的重要意义，并且对艺术的内容和形式的统一以及艺术的实践性进行了强调。他在《美学》中讲了这样一段话："人有一种冲动，要在直接呈现于他面前的外面事物中实现自己，而且就在这实践过程中认识他自己。"他接着举例说："一个小男孩把石头抛在河水里，以惊奇的神色去看水中的圆圈，觉得这是一个作品。在这个作品中他看出他自己活动的结果。这种需要贯穿在各种各样的现象里，一直到艺术作品里的那种样式的外在事物中进行自我创造（或创造自己）。"黑格尔认为，艺术是心灵的创造，是显现精神的一种形式。因此，他认为艺术美是大大高于自然美的，"心灵和它的产品，比自然和它的现象高多少，艺术美也就比自然美高多少"。黑格尔不否认艺术是一种实践过程，因为它要生产出艺术品这一感性形式，但这一过程的实质却是精神性的。他尤其强调想象的创造作用："真正的创造就是艺术想象的活动"；同时，他必然贬低模仿和再现："靠单纯的模仿，艺术家总不能和自然竞争，它与自然竞争，就像一只小虫爬着去追大象"。①

总之，艺术创造是一种自由创造，其中艺术构思和艺术作品创作是最能体现艺术的创造性特征的，缺乏想象力和创造性的艺术家是很难创作出优秀的作品的。

四、艺术的情感性

艺术的情感性特征也可以从欣赏主体和创作主体两方面进行分析。任何人在欣赏艺术作品时，多多少少都能体会到其中的基本情感倾向。听冼星海的《黄河大合唱》，让人油然而生的是抗战民众艰苦奋斗、不屈不挠、誓死保卫家园的磅礴气势；读李白的"飞流直下三千尺，疑是银河落九天"诗句，体会到的是诗人独特的浪漫主义气质和对祖国山河的热爱；看达·芬奇的《蒙娜丽莎》，又会让人不禁联想到画中女主人的身世以及她迷之微笑背后的故事……艺术作品的情感因素既然能够如此轻易地感染人、打动人，可见，艺术家在进行艺术创作时是投入了多么强烈的情感于其中的。别林斯基说过，没有情感就没有诗人，也就没有诗。屈原赋《离骚》以抒忧国忧民之情，充满无限哀怨："长太息以掩涕兮，哀民生之多艰"；曹雪芹著《红楼梦》"满纸荒唐言，一把辛酸泪"，书中满是对人物命运的感动之后的呼号；而唐代诗人孟郊在《登科后》中所写的"春风得意马蹄疾，一

① 黑格尔. 美学. 朱光潜, 译. 北京：商务印书馆，1979：39-50.

日看尽长安花"，则是表达了进士及第后喜不自胜的心情。正因如此，表现主义理论家将情感视为艺术的原发因素和灵魂，表达情感则成了艺术的目的。

五、艺术的社会性

任何艺术都是在一定的社会背景下产生的，都不可能脱离社会而孤立存在，故其社会性的显现是必然的。艺术的社会性特征主要体现在以下几方面。

（一）艺术源于生活，是社会生活的反映

原始社会时期的石窟壁画就是源于当时的狩猎活动。我国先秦时期的诗歌总集《诗经》也是当时社会的写照。从古希腊以及文艺复兴时期的"模仿自然"论到近代的"再现现实"论，都说明了艺术的客观根源是社会生活。德国哲学家阿多诺以音乐为例，认为"音乐的社会供销和接受仅是一种附加现象，其本质是音乐本身客观的社会性质"①。他认为人类的一切活动，包括艺术活动，都必须放在历史背景和社会环境中考察，甚至认为"各种艺术形式反映人类的历史，比文献更为真实"②。马克思主义者运用历史唯物主义关于经济基础与上层建筑的理论，科学解释了艺术与社会生活的关系，认为艺术活动与社会的经济基础和上层建筑诸因素有着密切联系，肯定了艺术是全面的社会生活的反映。例如《簪花仕女图》中丰满圆润的仕女（图2-2-3），唐三彩膘满臀圆的骏马（图2-2-4），唐代陶制品夸张的大弧度线条，等

图2-2-3 《簪花仕女图》
（来源：中国美术全集编辑委员会《中国美术全集》，人民美术出版社，1989）

图2-2-4 唐三彩马
（来源：中国美术全集编辑委员会《中国美术全集》，人民美术出版社，1989）

① 阿多诺. 音乐社会学导论. 梁艳萍，马卫星，曹俊峰，译. 北京：中央编译出版社，2018：11.
② 同上。

等，都体现了唐代繁荣昌盛、丰衣足食的社会形态。

（二）艺术是对生活的提炼、加工和再创造

艺术的发展既受当时社会的宗教、政治、物质生活水平等因素的影响与制约，同时也用敏锐的触觉和独特的方式感受社会、记录社会和批判社会，有取舍地提取社会生活中的精华。艺术作品的社会性，体现在它通过接受者的审美活动引发的与创作者的共鸣，是属于全体的而非个人的。正如黑格尔所说："艺术不是为一小撮有文化修养的关在一个小圈子里的学者，而是为全国的人民大众。"① 当今社会，工业化为艺术创作提供了先进的技术和创作手段，使艺术走向了更为广阔的领域，成为社会意识形态和大众心理需求的载体。

（三）艺术还与政治、道德、宗教、哲学等社会学系统相互作用，是一种特殊的意识形态

艺术与政治的关系，按照历史唯物主义关于经济基础与上层建筑的学说，就是"经济基础主要通过政治的中介影响艺术，而艺术也主要通过政治的中介反作用于经济基础"②。艺术与道德的关系，在阶级社会中，统治阶级总会不同程度地影响艺术创作，借用艺术维护其利益；同时，艺术又会潜移默化地改造人们的道德观念，起到移风易俗的作用。而艺术与宗教、哲学之间也同样是相互影响、相互作用、相互渗透的，宗教利用艺术为自己宣扬教义，宗教艺术还是艺术史的重要组成部分；哲学作为一种世界观，艺术不但要反映一定的哲学观念，还会为世界观的形成带来积极的影响。

（四）艺术还是一种生产形态，具有商品属性

种类繁多的艺术品，作为商品进入流通领域，成为一种商业活动，并产生经济效益。因此，艺术活动不仅要按照美的规律去创造，还要考虑市场规律。当艺术品的交易、流通、经营发展到一定程度时，艺术的繁荣必然产生庞大的艺术市场，出现艺术品收藏、拍卖、投资、营销等商业活动，进而还可能形成一批如大型博览会、文艺演出、艺术节等新形式的艺术市场。

如今，艺术的社会性随着时代的进步日益增强，而艺术的生命力之所以旺盛，也正是因为艺术所具有的社会意义和社会价值使然。

① 黑格尔. 美学（第1卷）. 朱光潜, 译. 北京：商务印书馆, 1996: 347.
② 王宏建. 艺术概论. 北京：文化艺术出版社, 2010.

第三节 艺术的主要功能

人类对艺术功能的认识，有一个由单一功能逐渐向多元功能发展的趋势。我国唐代的张彦远指出，艺术可以"成教化，助人伦，穷神变，测幽微"，可以"鉴戒贤愚，怡悦情性"。①古希腊哲学家亚里士多德在《政治学》一书中指出，艺术具有净化、教育、精神享受三大功能。苏联美学家卡冈认为，艺术具有交往、启蒙、教育、享乐等多种功能。另一位苏联美学家斯托洛维奇则在《审美价值的本质》中提出，艺术具有认知、预测、评价、暗示、净化、补偿、享乐、娱乐、启迪、交际、社会组织、教育、启蒙等功能，并以创造和反映、心理和社会作为横纵轴的四个维度，系统考察了艺术的功能。

艺术作为一种审美意识形态，最基本的功能就是其审美功能。原始社会，艺术的审美功能只是其当作实用功能的附属品，比如早期的洞穴壁画就是为捕获野兽而进行的巫术仪式的一部分，图腾崇拜的图画是原始宗教的表现，原始歌谣是减轻劳动强度的娱乐等。进入阶级社会后，艺术的审美功能日益突出，例如我国自魏晋南北朝以来，山水田园诗、山水画、花鸟画以及抒情性强烈的音乐、舞蹈等，已经淡化了原有的道德教化功能而凸显出其审美功能。自然界中的高山飞瀑、苍松翠柏、旭日夕阳等和社会关系中体现人类进步的历史事件、社会事件以及表现人与人和谐关系、人的高尚品格等现实中客观存在的美的现象、美的事物和美的人，都是历代艺术家所乐于选取的各种艺术形式的题材。

随着时代的发展，艺术又衍生出诸多社会活动功能。下面将从艺术的审美功能和社会活动功能两方面进行阐述。

一、艺术的审美功能

审美是人类思想情感活动的一个重要方面，主要表现为人发现美、感受美、体验美和创造美的实践活动和心理活动，即所谓"仰观宇宙之大，俯察品类之盛"。艺术的审美功能是指艺术品所创造的艺术形象能够打动欣赏者的情感、净化人的灵魂并使人从中获得有关自然界、社会、人生的认识以及生命的启迪，由此带来审美的愉悦。艺术的审美功能主要表现在审美认识、审美教育和审美娱乐三方面。

（一）审美认识

艺术的审美认识功能，一方面是指艺术

① 张彦远. 历代名画记（卷一）. 北京：人民美术出版社，1963: 1.

活动过程中能促进艺术家进行艺术创作时获得对客观世界深入了解和把握创作意图的功效;另一方面是艺术作品能促进欣赏者在艺术欣赏过程中,获得对主观世界的了解、把握和启迪功能。早在先秦时期,孔子就说过:"《诗》,可以兴,可以观,可以群,可以怨;迩之事父,远之事君;多识于鸟兽草木之名。"①孔子这段话,除了强调艺术作品为维护儒家的政治、伦理道德服务外,也指出了其具有两方面的认识作用:一方面,艺术作品"可以观"风俗之盛衰,具有认识社会、历史的作用;另一方面,"多识于鸟兽草木之名",说明艺术作品还具有认识自然现象、增长多方面知识的意义。

艺术家通过创造具有审美价值的艺术形象在培育审美观、提高审美人格、发展审美能力、完善审美关系等方面起到积极作用;人们在欣赏艺术时,艺术美的魅力便生发成为刺激、打动欣赏者心灵的作用力,从而显现出艺术的审美认识功能。布洛克认为:"由于我们大多数时间都沉溺于日常功利性事物中,所以不能理解我们周围的环境,不能看到它们的本来面目,直到艺术家运用语言文字、艺术动作、色彩和形状等,将它们清晰地呈现出来,我们才突然醒悟。""如果不是艺术家把'实在'再现出来,一般人很难看清它的真相。"②恩格斯称巴尔扎克的《人间喜剧》"给我们提供了一部'法国社会'特别是巴黎'上流社会'的卓越的现实主义历史"。我们从中学到的东西"要比从当时所有职业的历史学家、经济学家和统计学家那里学到的全部东西还要多"③。马克思说过:希腊艺术"是一种规范和高不可及的东西,它使人看到了历史上的人类童年时代"④。列宁认为列夫·托尔斯泰的小说是"俄国革命的镜子",原因正是"如果我们看到的是一位真正伟大的艺术家,那么他就一定会在自己的作品中至少反映出革命的某些本质的方面"⑤。可见,如果艺术能够真实地反映实际生活和历史背景,就能够起到帮助人们认识世界、历史及社会的作用。并且,艺术在实际生活中就不仅是反映客观生活,而理应具有推动人们认识实际生活的作用,并以此达到改造自己所处环境的目的,这也是艺术审美认识功能的最终目标。

(二)审美教育

审美教育(简称"美育")是指审美主体通过对艺术的审美活动,获得某种有益的教育和启迪,从而使思想境界得到升华,树立起正确的人生观和世界观。这一观念最早是

① 北京大学哲学系美学教研室.中国美学史资料选编(上册).北京:中华书局,1982:14.
② 布洛克.现代艺术哲学.腾守尧,译.成都:四川人民出版社,1998:138.
③ 中共中央马恩列斯著作编译局.马克思恩格斯选集(第4卷).北京:人民出版社,1972:462.
④ 中共中央马恩列斯著作编译局.马克思恩格斯选集(第2卷).北京:人民出版社,1995:114.
⑤ 北大中文系文艺理论教研室.马克思恩格斯列宁斯大林论文艺.北京:人民文学出版社,1980:96.

由18世纪德国著名哲学家、美学家席勒提出的。他认为艺术美表现了人格的良好品性，人只有通过艺术美才能踏上全面自由之途，才能"培养我们感性和精神力量的整体，达到尽可能的和谐"①。也就是说，艺术的审美是感性和理性这一人性两极分裂与冲突的解决，是人性的最终全面解放与和谐的发展。我国最早引入审美教育的是蔡元培先生，他提倡民族艺术走进课堂，并在北京大学组织成立了音乐、书画等多种社团，其目的就是要"涵养心灵"，培养学生健全的人格。

对于艺术作品的审美教育作用，我国古代文论、诗论和画论中都有提及，例如，孔子明确提出"兴于诗，立于礼，成于乐"②，其中的"乐"就是诗、歌、舞、演、奏的综合体，他以"六艺"教授弟子，希望以艺术为手段，通过诗教和乐教实现其"克己复礼"的抱负。孔子强调艺术的教育作用是为了维护即将崩溃的奴隶制度，但他确实看到了艺术感化人和陶冶人的重要作用。东汉时期的王延寿认为，绘画的作用是"恶以诫世，善以示后"③，汉魏文学家曹植则说"存于鉴戒者，图画也"④。这些中国古代文论、画论作者都强调了艺术的教化功能，强调艺术作品要具备思想性，教育人们服从阶级的道德规范。

在西方，艺术的审美教育功能很早就受到关注。柏拉图意识到了艺术的"魔力"，担心荷马诗歌的情感力量会冲垮理性的大堤，认为"我们必须尽力使儿童最初听到的故事要做得顶好，可以培养品德"⑤。古罗马诗人、批评家贾拉斯全面论述了艺术的教育功能："诗人的愿望应该是给人益处和乐趣，他写的东西应该是给人以快感，同时对生活有帮助，寓教于乐，既劝谕读者，又被他喜爱，才能符合众望。"⑥

无产阶级同样非常重视艺术的审美教育功能。马克思在《1844年经济学哲学手稿》中就认为美育的基本功能是可以培养全面发展的人，创造出懂得艺术和能够欣赏美的大众。鲁迅说过："美术可以辅翼道德。美术之目的，虽与道德不尽符，然其力足以渊邃人之性情，崇高人之好尚，亦可辅道德以为治。今以此优美而崇大之，则高洁之情独存，邪秽之念不作，不待惩劝，而国又安。"⑦

首先，艺术的审美教育功能体现在人们通过鉴赏优秀的艺术作品，对其所反映的客

① 席勒. 美育书简. 徐恒醇, 译. 北京: 中国文联出版公司, 1984: 108.
② 张燕婴. 论语. 北京: 中华书局, 2006.
③ 俞剑华. 中国画论类编. 北京: 人民美术出版社, 1986.
④ 同上。
⑤ 柏拉图. 理想国//伍蠡甫, 胡经之. 西方文艺理论名著选编. 北京: 北京大学出版社, 1986.
⑥ 贾拉斯. 诗艺//伍蠡甫, 胡经之. 西方文艺理论名著选编. 北京: 北京大学出版社, 1986.
⑦ 鲁迅. 鲁迅全集（第8卷）. 北京: 人民文学出版社, 1981: 47.

观现实及其所包含的艺术思想做出各种判断，再将这些判断与已有的认识加以比较，或予以认同，或进行批判，从而达到开拓思想境界、提升道德修养及品质的作用。恩格斯曾说："请允许我提一下优秀的德国画家许布纳尔的一幅画；从宣传社会主义这个角度来看，这幅画所起的作用要比一百本小册子大得多。"①列宁评价《国际歌》的作者欧仁·鲍狄埃说："他就用自己的战斗歌曲对法国生活中所发生的一切巨大事件做出反应，唤醒落后人们的觉悟，号召工人团结一致，鞭笞法国的资产阶级和资产阶级政府。"②艺术作品常常成为爱国主义教育的范本，抗战时期，《黄河大合唱》《义勇军进行曲》《松花江上》等歌曲到处传唱，歌曲里的爱国精神激励着全国人民为民族自由而战。

其次，艺术的审美教育功能是隐藏在审美过程中的，在潜移默化中达到以情感人、寓教于乐的目的。例如，德拉克洛瓦的《自由引导人民》、达·芬奇的《最后的晚餐》、米开朗琪罗的《末日审判》（图2-3-1）等作品表现了人们对美好社会以及公平、正义的呼唤，对信仰、真理的追求；古希腊雕塑《维纳斯》、毕加索的《格尔尼卡》（图2-3-2）、罗中立的《父亲》（图2-3-3）等作品，意在唤起人们对生命的崇敬、对苦难的同情和对罪恶的愤慨；齐白石的花鸟画、李可染的山水画使人们更加热爱自然、热爱生命、热爱生活；《北朝民歌》《木兰诗》以及屈原的《离骚》，还有李白、杜甫、陆游、辛弃疾的诗词，能够激发人们的民族气节和爱国热忱，极大地提升人们的审美情操。

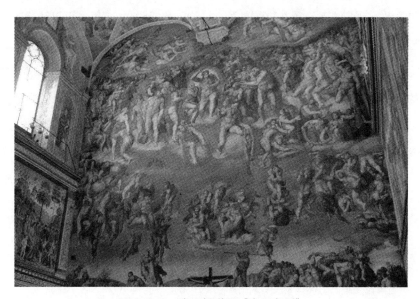

图2-3-1　米开朗琪罗《末日审判》
（王军　摄）

① 里夫希茨. 马克思恩格斯论艺术（第4卷）. 曹葆华，译. 北京：中国社会科学出版社，1982：353.
② 中共中央马恩列斯著作编译局. 列宁选集（第2卷）. 北京：人民出版社，1972：435.

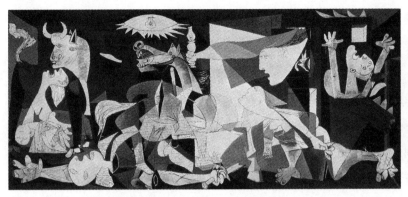

图 2-3-2 毕加索《格尔尼卡》
（来源：韩清华《世界美术全集》，光明日报出版社，2003）

图 2-3-3 罗中立《父亲》
（来源：罗中立《中国当代名家罗中立》，四川美术出版社，2007）

当然，艺术的审美教育功能因作品而异，它主要取决于艺术形象的审美价值、社会价值和其倾向性，艺术形象高度的真实性和进步的倾向性的完美统一，是艺术审美教育功能的根本保证。

（三）审美娱乐

审美娱乐是指艺术作品以强烈的感染力激起美感，使审美主体身心愉悦，获得审美享受。古希腊哲学家亚里士多德认为，人的本能、情感和欲望有得到正当满足的权利，艺术应当使人得到快感。他说："消遣是为着休息，休息当然是愉快的，因为它可以消除劳苦工作所产生的困倦。精神方面的享受是大家公认为不仅含有美的因素，而且含有愉快的因素，幸福正在于这两个因素的结合，人们都承认音乐是一种最愉快的东西……人们聚会娱乐时，总是要弄音乐，这是很有道理的，它的确使人心畅神怡。"①黑格尔也在《美学》一书中指出："艺术的目的应被规定为：唤醒各种本来睡着的情绪、愿望和情欲，使它们再活跃起来，把心填满；使一切有教养的人或是无教养的人都能深切感受到凡是人在内心最深处和最隐秘处所能体验和创造的东西……在赏心悦目的观照和情绪中尽情欢乐。"②中国先秦时期的艺术理论著作《乐记》也提出了"乐者乐也"③的观点，认为音乐应当使人们得到快乐。而审美活动并不等同于一般意义上的娱乐。娱乐可以是单纯满足感官的舒适，审美娱乐则要有精神层面美感的生成；娱乐可以没有或少有主体情感的投入，审美娱乐则需要主体投入较多情感，使之充溢着浓郁特定的情感色彩；娱乐是审美娱乐

① 北京大学哲学系美学教研室. 西方美学家论美和美感. 北京：商务印书馆，1980：45.
② 黑格尔. 美学（第1卷）. 朱光潜，译. 北京：商务印书馆，1979.
③ 北京大学哲学系美学教研室. 中国美学史资料选编（上册）. 北京：中华书局，1980：65.

的原生形态，可以发展为审美娱乐，也可以停留在既定状态，审美娱乐则是娱乐较高层次的表现。

首先，艺术的审美娱乐功能是人们欣赏艺术作品的直接动因，是对欣赏者要求获得娱乐、休息和精神调剂的满足，使他们在审美享受中获得高尚、健康的快感。苏联美学家鲍列夫曾说："艺术使人们得到快乐，并使人们参与艺术家的创造。古希腊人早就注意到一种特殊的，什么也不像的审美快乐，并把它区别于肉欲的快乐，这种特殊的快乐是一种伴随着艺术的所有功能，使其别具色彩的精神享受。"①法国画家马蒂斯是艺术审美娱乐功能的追求者，他说自己追求的是生机盎然的、使人获得休息的安乐椅式的艺术，"我的夙愿是创造一种和谐的、纯粹的、宁静的艺术，一种既没有任何问题的综合，也没有任何令人激动的题材的艺术，这种艺术给脑力劳动者带来精神上的安慰和灵魂的宁静，它对他们来说意味着消除一天的烦扰劳苦的休息"②。

其次，艺术给人带来身心愉悦的满足，艺术的魅力能让人为之痴迷、为之发狂，达到审美娱乐功能的最高境界，即欣赏者与艺术作品在精神上融为一体。《论语·述而》说："子在齐闻韶，三月不知肉味，曰'不图为乐之至于斯也'。"艺术欣赏竟能解忧消愁，开阔胸怀，以至于让孔圣人把物质享受都抛在了一边。可见，娱乐是艺术创作者和欣赏者共有的情感和精神宣泄，是一种身心的愉悦，艺术中的无论是美、崇高、喜剧，或是丑、荒诞和悲剧成分，带给人们的并非只是感动或笑料，而是一种思想和情感的共鸣，这种共鸣使人们身心愉悦，对生活充满信心。美国著名心理学家马斯洛认为，人生的最高境界是一种"高峰体验"，在这种时刻里，人会感受到强烈的幸福、狂喜、顿悟、完美。不但诗人和艺术家在创作狂热时是处于"高峰体验"之中，甚至聆听一首感人至深的乐曲也可以产生"高峰体验"，审美活动中的"高峰体验"实际上是通过自我证实而达到审美的最高境界③。

最后，艺术的审美娱乐功能还能够调节人们的身心健康，提高人们的生活质量。艺术为人们在工作之余提供了一种积极休息的方式，从而增进人们的身心健康。恩格斯在谈到民间故事书时说："民间故事书的使命是使一个农民做完艰苦的日间劳动，在晚上拖着疲乏的身子回来的时候，得到快乐、振奋和慰藉，使他忘却自己的劳累。"④人们在休

① 鲍列夫. 美学. 乔修业，常谢枫，译. 北京：中国文联出版公司，1986：225.
② 亨利·马蒂斯. 画家笔记：马蒂斯论创作. 钱琮平，译. 桂林：广西师范大学出版社，2002.
③ 彭吉象. 艺术学概论. 5版. 北京：北京大学出版社，2019：50.
④ 杨炳. 马克思恩格斯论文艺和美学（下册）. 北京：文化艺术出版社，1982：558.

息时间看电影、观画展、参观博物馆、听音乐会、画画、读书，获得审美感受，从而实现心理愉悦。

二、艺术的社会活动功能

艺术的功能在反映多样化世界的同时，还反作用于个体和社会，使得其功能由核心的审美功能逐渐延伸到人类社会活动中，对社会其他意识形态、各子系统及人际关系等方面产生作用。

（一）艺术的组织功能

组织功能是指艺术作品能使欣赏者获得观念与情感上的认同，一起为共同目标而奋斗。孔子所说的艺术的"兴、观、群、怨"四大功能中的"群"便是艺术的组织功能。优秀的艺术作品能引起人们情感上的共鸣，达到思想感情的沟通，群体价值目标的认同，就是起到了团结欣赏者的组织作用。

人类社会民族众多，语言也并不完全相通，但艺术却能用情感沟通搭建起交流的桥梁。例如奥运会主题曲所传递的情感，总会激励各国运动健儿奋力拼搏，摘金夺银，不断刷新纪录。抗日战争时期创作的《义勇军进行曲》《黄河大合唱》等歌曲，以其雄壮之美、激昂之情鼓舞着中华儿女与日本侵略者进行不屈不挠的斗争，直至取得最后的胜利。

当代社会，艺术更需要请进来、走出去，既吸收借鉴外来文化的精华，也要注重将中国优秀的艺术作品广泛传播到世界更多国家和地区，这些都是在体现艺术的组织功能。

（二）艺术的交往功能

在传播学理论中，交往是指为增进彼此间的相互了解，将各自掌握的信息提供给对方，实现双方的信息共享。从社会学角度来说，艺术的交往功能可以认为是主体与客体、主体与主体间的交往、交流过程，即"主体借以体现一种意义的运动（交往中的表达）"。[1] 瑞士著名心理学家荣格认为："每位诗人都为千万人道出了心声，为其时代意识观的变化说出了预言。他以语言或行动指出一条每个人冥冥之中所渴望、所期以达成的目标和大道。"[2] 美学家卡冈说："艺术的交往功能是艺术的社会活动的最重要的和最显著的表现。"[3]

艺术的交往功能使得艺术欣赏者与艺术家、艺术作品的对话与交流能够跨越时空和语言的限制，在情感空间中进行心灵对话、思想碰撞以达到精神上的共鸣。美国"垮掉的一代"杰克·凯鲁亚在其1957年创作的自传体小说《在路上》中就宣泄了对生活的不满和绝望，但又用一群年轻人沿途的随性、自由、及时享乐和文化交流表达了对理想的醒悟和希望。这本小说不仅影响了20世纪四

[1] 哈贝马斯. 交往行动理论. 洪佩郁，蔺青，译. 重庆：重庆出版社，1994.
[2] 荣格. 现代灵魂的自我拯救. 黄奇铭，译. 北京：工人出版社，1987: 252.
[3] 卡冈. 卡冈美学教程. 凌继尧，洪天富，李实，译. 北京：北京大学出版社，1990: 249-250.

五十年代美国整整一代人，其思想精神甚至还影响着当今社会多个国家和地区的青年。可见，艺术交往通过沟通、交流、理解等方式，使个体理解他人的内心活动，并在体验状态中，完成与他人彼此之间的互通融合和尊重。

（三）艺术的协调功能

艺术的协调功能就是指艺术具有调节身心、协调社会关系的重要作用。艺术培养人发现美、感受美、创造美的能力，让个体在艺术活动中超越个人功利，摆脱生活烦恼，产生心情愉悦的美感，树立完善个性，植入真挚情感，从而养成关心社会、乐于助人的习惯，以身心全面健康促进社会关系和谐发展。

首先，艺术活动能够促进大脑机能的协调配合，调节人体各器官正常运作。例如，音乐能够影响大脑中某种化学物质的分泌，而这种物质可以起到调节情绪、缓解抑郁和提高睡眠质量的作用。优美的旋律能刺激大脑活动，甚至产生一定的抗衰老效果。目前，音乐已成为医学上缓解紧张和压力的治疗手段之一。其他如"绘画疗法""雕塑疗法""心理剧"等都是运用艺术手段进行心理治疗的方法，为越来越多民众所接纳和使用。

其次，艺术活动能够起到稳定情绪的作用，清代画家王昱认为："学画所以养性情，且可涤烦襟，破孤闷，释躁心，迎静气。昔人谓山水画家多寿，盖烟云供养，眼前无非生机，古来各家享大耋者居多，良有以也。"[①]《管子·内业》中也提出："止怒莫若诗，去忧莫若乐。"都提出了艺术可以从情感入手，陶冶人的性情，使身心获得调节的观点。当今社会，现代人在压力巨大、超负荷工作的状态下，艺术更是承担着平衡人的情绪、调节人的心理、引导社会良性发展的任务。

（四）艺术的消费功能

马克思主义十分鲜明地提出了"艺术生产"理论，把艺术看作是人类有意识的生产活动之一，即作为一种生产，艺术是一种感性、客观、有目的、对象化的实践；作为一种精神生产，艺术是再现与表现的统一，具有能动反映性和一定的意识形态性。将"艺术"与"生产"联系起来，把艺术看成是特殊的精神生产，这是马克思主义艺术理论的创举。

艺术作为一种精神生产，既能满足人的消费需求，又为社会创造了价值，必然具有商品属性；而艺术作品一旦进入流通领域，成为商品，创造的就是审美价值和认识价值，满足的是人们的精神需要。

艺术作品作为商品进行买卖流通在我国唐代以前就已经开始。清末以来就有经营字画、古董生意的商店。当今社会，艺术生产、

① 俞剑飞. 中国古代绘画论类编. 北京：人民美术出版社，2014.

流通、传播、消费的范围空前扩大，东西方文化大幅交流、融合，艺术生产在很大程度上成为全球范围内的生产活动，例如风行世界的好莱坞电影、日本的动漫、拉美的魔幻现实主义文学等。

艺术生产同物质生产一样不是为生产而生产，而是为消费而生产，艺术生产只有为消费者提供消费对象时才有意义，比如艺术的载体、方法、样式、风格、题材等。艺术接受者的个性、爱好、欣赏水平不同，艺术欣赏的层次、趣味也不一样。消费者对艺术商品的反作用又会激发艺术创作主体有针对性地为消费者提供适合他们需要的产品，以充分发挥艺术生产应有的作用。同时，艺术生产的意识形态性又决定了它不能一味追求经济效益，必须兼顾为艺术接受者带来情感陶冶、思想教育和开阔眼界的任务。因此，艺术消费除了能使艺术生产有意义外，还能创造出新的生产需要。

随着人们生活水平的提高，精神需求日益丰富，越来越多的人热衷于看歌舞剧、音乐会、画展等，艺术消费不再只是属于上流社会的奢侈品，艺术消费过程被看作是消费者用艺术作品满足精神需要的过程，是消费者通过艺术接受、艺术消费、艺术欣赏来满足自己审美情趣的过程。正因如此，艺术消费存在巨大的商业潜力，艺术作品在流通过程中，涉及艺术家的创作、批评家的评析、鉴定家的鉴别、收藏家的收购以及企业家的投资，这样就必然出现以艺术作品流通、交易为中心的艺术市场。艺术市场能够使艺术价值转化为经济价值，促使艺术家针对人们的精神需求不断进行新的创作，最终促进艺术事业的繁荣和发展。

通过本章阐述，可知艺术的本质是精神与物质、理性与感性、抽象和形象、理论与实践、再现与表现的高度统一，纵观艺术史的发展历程，"艺术"实际上是一个开放的、与时俱进的概念。随着新情境和新条件的不断涌现，"艺术的本质"会被无止境地探讨下去，其概念和性质也会不断被完善和拓展。如果说艺术的本质是对艺术内在的质的规定，是自身内在规律及其与艺术相关联的其他事物的客观规律相融合而成的，那么艺术的特征就是艺术独特的外在表现，也是艺术本质的集中呈现，两者密不可分。其中，艺术的审美特征在使人认识形象的真理的同时，还能够激发人的情感，使人产生美的感受与感动，艺术的这种不同于科学的特殊作用就是审美功能，由此又衍生出艺术的社会活动功能等其他功能，从而使得艺术的审美世界具有了更为广阔和深邃的社会内涵。在经济全球化、多种意识形态相互碰撞的当下，探究艺术的本质、特征及功能已经成为进行艺术研究不可或缺的重要内容。

第三章 艺术系统的构成及其内涵

艺术作为人类的实践活动是有机统一的整体，并呈现出动态的特征。关于此，美国当代文艺理论家M.H.艾布拉斯姆斯在其著作《镜与灯：浪漫主义文论及批评传统》一书中指出，艺术活动由四个基本要素或环节整体性组成，即世界、艺术家、作品和欣赏者。他说："每一件艺术品总要涉及四个要点，几乎所有力求周密的理论总会在大体上对这四个要素加以区辨，使人一目了然。第一个要素是作品，即艺术产品本身。由于作品是人为的产品，所以第二个共同要素便是生产者，即艺术家。第三，一般认为作品总得有一个直接或间接地导源于现实事物的主题——总会涉及、表现、反映某种客观状态或者与此有关的东西。这三个要素便可以认为是由人物和行动、思想和情感、物质和事件或者超越感觉的本质所构成，常常用'自然'这个通用词来表示，我们却不妨换用一个含义更广的中性词——世界。最后一个要素是欣赏者，即听众、观众、读者。作品为他们而写，或至少会引起他们的关注。"①针对以往的艺术理论总是倾向于以某一个要素片面、孤立地去探寻艺术的本质和价值论，艾布拉姆斯非常强调艺术作为一种整体性的动态流动与反馈过程，这一观点对后世影响深远。下面，就具体分析一下艺术系统的构成要素及其内涵。

第一节 艺术创作

艺术创作是指艺术家运用已经形成的艺术心理定式、创作才能等艺术创作本领，以生活积累为素材，围绕一定的主题倾向进行艺术思维，在头脑中形成比较完整的艺术意象，进而运用艺术语言和各种表现方法，使其物化为供人鉴赏的艺术形象的活动过程。

① M. H. 艾布拉斯姆斯. 镜与灯：浪漫主义文论及批评传统. 郦稚牛，等译. 北京：北京大学出版社，2004：4.

一、艺术创作主体（艺术家）

艺术创作主体指的是四要素中的"艺术家"要素。艺术家指具有较高审美能力和娴熟创作技巧，从事艺术创作劳动，并有一定成就的艺术工作者，既包括在艺术领域里以艺术创作作为自己专门职业的人，也包括在自己职业之外从事艺术创作的人。艺术家应当具备艺术天赋和艺术才能，掌握专门的艺术技能和技巧，具有丰富的情感和艺术修养，通过自己的创造性劳动来满足人们特殊的精神需要即审美需要。

（一）艺术家的界定

1. 艺术家是艺术实践活动的主体

艺术家是艺术品的创作者和生产者。艺术家在艺术活动中的主体地位是毋庸置疑的，没有艺术家，艺术作品就无从创造和生产出来。例如，没有作曲家、演奏家和画家，音乐和绘画就不可能存在，围绕它们的艺术活动也就无从谈起。因此，艺术家是艺术领域中的主要角色。

2. 艺术家是社会环境的产物

艺术家是社会环境的产物，他们的成长、成熟和创作实践活动是深受社会条件影响和制约的。艺术家可能表现出一些超前的、离奇的、与众不同的性格特征和行为特征，实际上也是一种职业习惯，因为艺术作品的生产从根本上讲就是创造性的，所要追求的就是个性化的、与众不同的特性。归根结底，艺术家是要与他所处的社会环境相协调的。

3. 艺术天赋对于艺术家的形成起着重要作用

艺术天赋是从事艺术活动的先天优越条件，包括生理的、心理的、意识的以及某些潜在的能力，它们是成为艺术家必不可少的因素和前提。古今中外许多被人们称为"天才"的艺术家，就是凭借超人的才思和敏锐的艺术感觉，取得了举世瞩目的成就。例如唐代诗人骆宾王七岁时便吟咏出"鹅，鹅，鹅，曲项向天歌。白毛浮绿水，红掌拨清波"的千古佳句；奥地利音乐大师莫扎特，三岁学琴，五岁作曲，七岁开始登台演出而震惊欧洲，被称为音乐神童；米开朗琪罗二十四岁时即雕刻出传世名作《哀悼基督》，显露出独特的艺术天赋。当然，天才离不开勤奋，相对于先天的禀赋和才气，艺术创作更需要后天的勤奋和努力，任何艺术家的成功都包含着艰苦的劳动和辛勤的汗水。

4. 甘愿为艺术献身的精神是艺术家应具备的优秀品质

艺术家对自己所从事的艺术事业总是充满执着的追求和无限的热情，为了实现自己的理想，他们会全身心地在艺术王国中默默耕耘。曹雪芹在创作《红楼梦》时，"批阅十载，增删五次"，自谓"字字看来皆是血，十年辛苦不寻常"（《红楼梦》脂砚斋评点本）。贝多芬凭着对音乐的无限热爱与命运抗争，在双耳完全失聪的情况下，奇迹般地完成了音乐史上的辉煌篇章《命运交响曲》，充分展现了独有的献身精神和英雄气概。

(二) 艺术家的素养和能力

1. 艺术家要有丰富的生活积累和较高的文化修养

生活积累和文化修养分别是成就艺术家的"源"与"流"。任何艺术作品都是艺术家对于社会生活的能动反映和艺术创造的产物，艺术家在进行艺术创作时，不仅需要从社会生活中汲取创作的素材和灵感，而且要对社会生活做出判断和评价，自觉或不自觉地表明自己的倾向和态度，从主观方面折射和体现出社会生活的影响。张择端创作的《清明上河图》，表现了北宋京城汴梁清明时节的繁荣景象，画中仕、农、商、医、卜、僧、胥吏、篙师、缆师等各色人等的情态栩栩如生，赶集、买卖、闲逛、饮酒、聚谈、推舟、拉车、乘车、骑马等动态活灵活现，大街小巷、酒肆店铺、官府宅邸、茅棚村舍各具风采，呈现出一派人流涌动、车水马龙、百业俱兴的盛世图景。作品显示了艺术家对社会生活极为熟悉和独特的把握能力，不仅堪称古代写实主义绘画的典型代表，而且为后人研究宋代政治、经济、科技、文化、民俗等提供了翔实的形象史料。高尔基之所以能创作出"人间三部曲"，也是因为他青少年时期曾经在伏尔加河沿岸流浪过，在轮船上当过厨子，在码头上干过搬运工，总之是尝尽了"在人间"的辛酸和艰难，熟悉和理解了底层人民的悲惨与苦难的结果。对此他总结道："生活在装卸工、流浪者、无赖汉中间，我觉得自己像是塞进灼热炭火中去的铁块——每天都给我增添许多剧烈的、炽热的印象。"①正是生活之"源"给了艺术家创作的动因和坚实的基础，才使得他们有了"外师造化，中得心源"（张彦远《历代名画记》）的构思体会，才有了"搜尽奇峰打草稿"（石涛《苦瓜和尚画语录》）的创作体验，才有了马克思主义关于艺术"源于生活，高于生活"的经验总结。反之，如果艺术家忽视、小看和远离生活，那么生活最终也将抛弃艺术家，正如美国当代美学家苏珊·朗格所说："艺术家的工作习惯上被称为'创造'，画家'创造'绘画，舞蹈家'创造'舞蹈，诗人'创造'诗篇，一旦他饱食终日，无所事事，他就要开始担心自己创造力的下降（这种担心往往会使他变得更加无创造力）。"②

如果说生活积累构成艺术家的直接经验，那么文化修养则构成艺术家的间接经验。丰富的生活积累只是创作的第一步，要想真正成为艺术家，就必须拥有广博的知识，从历史、政治、哲学、宗教等更为广阔的领域吸收对自身成长有益的养分。艺术家深厚的文化修养，无不来自勤奋的学习、艰苦的探索和不懈的实践。达·芬奇之所以在绘画艺术中取得巨大成就，除了优越的艺术天赋、刻

① 格鲁兹杰夫. 高尔基. 力冈, 戴皓, 译. 南昌: 江西人民出版社, 1980: 25-26.
② 苏珊·朗格. 艺术问题. 滕守尧, 朱疆源, 译. 北京: 中国社会科学出版社, 1983: 43.

苦的技巧训练外，与他渊博的科学文化知识亦不无关系。他到佛罗伦萨后，除了学习绘画的技能技巧外，还向数学兼天文学家托斯卡奈里等人学习数学、透视学、光学、解剖学等多方面的科学知识，为后来的艺术创作奠定了深厚广博的文化基础。京剧大师梅兰芳业余师从齐白石学画，他画的梅、兰飘逸灵动，婀娜多姿，颇似他的舞台动作。他在《维摩说法图》《九歌图》和《天女散花图》的启示下，设计了《天女散花》的歌舞服饰和舞姿，受顾恺之《洛神赋》画卷的启迪，创作了《洛神》。梅兰芳还爱好养鸽子和栽花，他曾说自己从养花的过程中学到了颜色的搭配，并将此运用于演出服装的设计之中。可见，文化修养是艺术家必备的素质，能够帮助艺术家从整体上提高艺术创作的境界。

2. 艺术家要有纯正的审美趣味和高品质的艺术追求

"纯正的趣味"是美学家朱光潜先生针对艺术创作和艺术鉴赏中的不良风气提出的，它要求艺术家、艺术欣赏者树立良好的审美习惯和高雅的鉴赏眼光，能够运用审美、求美的眼光去把握艺术作品的内在价值。纯正的审美趣味要求艺术家以博大、求美的胸襟去接纳各门艺术，摒弃门派偏见，端正审美态度，时刻以对生命自由的感悟与讴歌为己任，拒绝孤芳自赏，更杜绝一切低级趣味。

与此相关，高品位的艺术追求对于艺术家来说同样是不可缺少的，这就需要艺术家培养自己师从"正品"和"精品"的意识。在这方面，唐代大画家吴道子堪称典范。在他幼年时期，迫于生计自发向民间优秀画匠、雕工学习雕画技艺，后来又自觉地向当时的大书法家张旭、贺知章等人学习书法，再后来他师承张僧繇、张孝师，终于"年未弱冠"即能"穷丹青之妙"（《画史汇传》），最终成为"画人则神采飞扬、气韵生动"的"画圣"。此外，如唐代诗人贾岛的"两句三年得，一吟双泪流"（《题诗后》），卢延让的"吟安一个字，捻断数茎须"（《苦吟》），李频的"只将五字句，用破一生心"（《北梦琐言》），都是始终以高品位的艺术追求为己任，以独到完美的艺术精品为目标，始终以创作上佳的作品为内心准则的典范。

3. 艺术家要有敏锐的感受力，丰富的情感和生动的想象力

艺术家对世界的掌握是从对世界的感受开始的，他们对周围事物及整个感性世界的体验极为敏锐，能够在自然生活中寻找生命的契合点，做出对生活、自然和生命的独特思考，提炼出感性形象，将认识感受提升为一种审美创造性感受。对此，俄国马克思主义文艺理论家杜勃罗留波夫曾说："一个感受力比较敏锐的人，一个有'艺术家气质'的人，当他在周围的现实世界中，看到了某一事物的最初事实时，他就会发生强烈的感动。"[1]印象派画家

[1] 杜勃罗留波夫. 杜勃罗留波夫选集（第1卷）. 辛未艾，译. 上海：上海译文出版社，1983：271.

莫奈（图 3-1-1）曾长期探索光色与空气的表现效果，常常在不同的时间和光线下对同一对象做多幅的描绘，从自然的光色中抒发瞬间的感觉。莫奈一生创作了若干组作品，即"组画"，就是画家在同一位置上，面对同一物象，在不同时间、不同光照下所作的多幅画作，比如睡莲组画（图 3-1-2 至 3-1-5）。这就是艺术家的基本素质，他会时刻用一种发现的眼光寻找新鲜事物，有着对生活与自然最敏锐的感受力。

除了敏锐的感受力，艺术家还要有丰富的情感和生动的想象力。中国明代戏曲家汤显祖的《牡丹亭》是中国戏曲史上浪漫主义的杰作，其艺术构思具有离奇跌宕的幻想色彩，情节曲折多变。少女杜丽娘长期深居闺阁中，接受封建伦理的熏陶，但仍免不了思春之情，梦中与书生柳梦梅幽会，后因情而死，死后与柳梦梅结婚，并最终还魂复生，与柳在人间结成夫妇。女主角杜丽娘为情而死又为情复活等一系列离奇经历，显示出汤显祖丰富的想象力。他在该剧《题词》中有言："如杜丽娘者，乃可谓之有情人耳。情不知所起，一往而深。生者可以死，死可以生。生

图 3-1-1　莫奈
（来源：灌木文化《品味巨匠：莫奈》，人民邮电出版社，2016）

图 3-1-2　《睡莲》（一）
（来源：中华世纪坛世界艺术馆《从莫奈到毕加索》，文物出版社，2006）

图 3-1-3 《睡莲》(二)
(来源:中华世纪坛世界艺术馆《从莫奈到毕加索》,
文物出版社,2006)

图 3-1-5 《睡莲》(四)
(来源:中华世纪坛世界艺术馆《从莫奈到毕加索》,
文物出版社,2006)

图 3-1-4 《睡莲》(三)
(来源:中华世纪坛世界艺术馆《从莫奈到毕加索》,
文物出版社,2006)

而不可与死,死而不可复生者,皆非情之至也。"正因为汤显祖本人是一个情感丰富的至情至性之人,才能写出如此至情至性的作品,当他写到杜丽娘因情感梦、因梦而病、相思病危之际,禁不住泪如泉涌,独自躲进一间柴屋里哭泣。

4. 艺术家要有专门的艺术技能,熟悉并掌握某一具体艺术种类的艺术语言和专业技巧

艺术生产需要通过劳动创造出艺术作品或艺术形象,这就要求艺术家具有艺术表现技巧和艺术传达能力。任何一门技艺都不可

能一朝一夕练成，都需要经过长时间的学习和磨炼。艺术史上流传着诸多艺术家磨炼艺术技巧的故事，如达·芬奇画鸡蛋，王献之依缸习字等，都说明锤炼艺术技巧是艺术家需要用一生去完成的功课，原因就在于艺术技能是艺术家必须掌握的基本功，没有高超的表现技能，再好的创意也无法表达出来。

5. 艺术家要有独特的创造力和创造精神，具有强烈的创新意识

艺术崇尚创造，艺术家必须具有独特的创造力和强烈的创新意识。工业产品可以大量复制，而艺术品的成功却只有一次，艺术的原创性主要体现在以下两方面[①]：一方面是情感内涵的发现，即艺术家发现了新的主题、题材、情感以及新的思想，别人没有发现过，也就是在内容上有所创新。如勃鲁盖尔是16世纪尼德兰地区伟大的画家，正是他第一个将农民作为表现对象，他也因此成为欧洲美术史上第一位"农民画家"。另一方面是形式美的创造，即题材没有新的发现，但表现方式方面有所创新，即形式创新。如徐悲鸿的《奔马图》（图 3-1-6, 3-1-7），其创新之处就不在内容而在形式。内容上，古今中外很多画家都画过马，徐悲鸿并非第一个将马作为绘画题材的人；但在形式美的创造上，他却是在继承传统绘画的基础上，第一个把欧

图 3-1-6 徐悲鸿
（来源：徐冀《徐悲鸿画传》，四川人民出版社，2018）

图 3-1-7 《奔马图》
（来源：中国美术全集编辑委员会《中国美术全集》，人民美术出版社，1989）

① 张同道. 艺术理论教程. 北京：北京师范大学出版社，2008：88.

洲古典现实主义技法融入国画创作中的人,创作出了富有时代感的新国画。

伟大的艺术家常常进行双重创新,即在内容与形式两方面都有所创新。齐白石(图3-1-8)绘画的特色就是崇尚自然,他画的内容大都是自然界中极普通、却对平民百姓贡献极大的东西(图3-1-9),如虾蟹、瓜果蔬菜、蝉蝶鱼鸟、萝卜白菜这些"俗物",洋溢着大自然生机勃勃的气息,为现代中国绘画史创造了一个质朴清新的艺术世界。形式上,

图3-1-8 齐白石
(郎静山 摄)

图3-1-9 齐白石画作
(来源:娄师白《齐白石绘画艺术》,人民美术出版社,2023)

他开红花墨叶一派，形成独特的大写意国画风格，以纯朴的民间艺术风格与传统的文人画风相融合，达到了中国现代花鸟画的最高峰。齐白石的这种创新精神一直伴随他到生命的终点。60多岁时他还认为自己画的虾不够好，养了几只在画案上每天观察，终于一步步地完成了画虾的转变，他在一幅画虾的作品上题道："余之画虾已经数变，初只略似，一变逼真，再变色分深浅，此三变也。"①艺术家最忌衰年变法，可齐白石在60岁盛名时仍继续追求笔墨的简练，80岁以后画的虾才真正达到了炉火纯青的地步。

二、艺术创作过程

艺术创作是指艺术家运用一定的艺术媒介创造艺术形象的过程，是一种高层次的、复杂的审美心理活动及其实现的过程。这一过程实质上是艺术家的素养、前期生活体验、思想情感以及艺术感受与想象"物化"为具体、生动的艺术形象的过程，可大致分为艺术体验、艺术构思和作品传达三个阶段。清代画家郑板桥的"三竹说"可以作为艺术创作三阶段的形象解释。在《题画·竹》一文中，郑板桥写道："江馆清秋，晨起看竹，烟光日影露气，皆浮动于疏枝密叶之间。胸中勃勃遂有画意。其实胸中之竹，并不是眼中之竹也。

因而磨墨展纸，落笔倏作变相。手中之竹又不是胸中之竹也。"②所谓"眼中之竹"，即指客观事物在艺术家头脑中产生的表象，或称"物象"，可对应于艺术体验阶段；所谓"胸中之竹"，即指客观物象经由艺术家主体思维处理后所生成的形象，或称"意象"，可对应于艺术家构思阶段；至于"手中之竹"，则指艺术家通过特定的艺术媒介、艺术语言所呈现出来的物态化的意象，或称"艺象"，可对应于作品传达阶段。"三竹说"形象地说明了艺术创作的全过程。

对上述理论进行概括，艺术体验是艺术创作的准备阶段，即艺术家将外在客观世界作为体验的对象加以把握，它是创作主体在深入生活、储藏"物象"并长期积淀的基础上，充分调动情感、想象、联想等心理因素，对特定的审美对象进行审视、体味和理解的过程。艺术构思是艺术创作的中间阶段，即从表象的再现上升到意象的再创造，它是创作主体在艺术体验的基础之上，以特定的创作动机为导引，通过各种心理活动和特定的艺术思维方式，对原始素材进行加工、提炼、组合，在头脑中形成主体与客体交融、现象与本质统一、感性与理性和谐的审美意象的过程。作品传达是艺术创作的最后阶段，即意象被进一步物态化为现实的艺术形象或艺

① 力群. 齐白石研究. 上海：上海人民美术出版社，1959：38.
② 中华书局上海编辑所. 郑板桥集. 北京：中华书局，1962：161.

术作品，它是创作主体借助一定的物质材料和艺术媒介，运用艺术技巧和艺术手法，将自己在艺术构思活动中形成的审美想象物态化，从而为欣赏者提供生动、具体、可感的"艺象"的过程。

（一）艺术体验

艺术体验是艺术创作的起始阶段，是艺术家对生活的感受、观察和思考，是生活在心灵的积淀，是艺术家最初的审美感受，是获得"眼中之竹"的过程。正所谓"没有体验，无从体现。没有体现，何必体验。体验要真，体现要精。体现在外，体验在内。内外结合，互相依存。（金山语）"①这种饱含艺术家情感的切身体验，正是刘勰所讲的"登山则情满于山，观海则意溢于海"，杜甫所讲的"感时花溅泪，恨别鸟惊心"。深切的生活体验和丰富的感情积累，不仅为艺术创作奠定了坚实厚重的基础，而且常常成为艺术家从事艺术创作的内在心理动力或诱因，即创作动机。19世纪俄国现实主义画家苏里科夫在谈到他的作品《女贵族莫洛卓娃》（图3-1-10）时曾说："我偶然看见雪地里有一只乌鸦。乌鸦站在雪地上，一只翅膀向下垂着，一个黑点停在雪地上，在好些年里，我不能忘记这个黑点。后来，我画了《女贵族莫洛卓娃》。"②显然，生活的体验为苏里科夫

图 3-1-10 苏里科夫《女贵族莫洛卓娃》
（来源：韩清华《世界美术全集》，光明日报出版社，2003）

① 王承廉. 电影表演艺术探索. 北京：中国电影出版社，1984：25.
② 伊格纳契也夫，等. 绘画心理学. 孙晔，等译. 北京：科学出版社，1982：177.

的创作提供了绝佳的灵感契机,在借助相似联想的基础上,艺术家将现象变成了本质。音乐家冼星海在巴黎学习音乐期间,曾创作出备受赞誉的作品《风》。他在回忆创作动机时提起,当时他在巴黎生活贫困,住在一间门窗破旧的小屋里,连棉被都被送进了当铺,深夜寒风刺骨,难以入睡,只得点灯创作。他说:"我伤心极了,我打着颤听寒风打着墙壁,穿过门窗,猛烈嘶吼,我的心也跟着猛烈撼动,一切人生的、祖国的苦、辣、酸、不幸,都汹涌起来。我不能自已,借风抒怀,写成了这个作品。"①

(二)艺术构思

艺术构思是指艺术家在深入观察、思考和体验生活的基础上,对生活素材加以选择、加工、提炼、组合,在头脑中形成艺术形象的过程。在艺术创作过程中,艺术构思是中心环节,是艺术家经营、编织"意象"的重要阶段。"意象"一词最早由刘勰在《文心雕龙·神思》中提出,后经唐代司空图、宋代严羽、明代陆时雍、清代王士祯以及近代王国维等人的发挥与发展,成为中国古典美学的重要范畴之一。"意象"的特点就是主观之"意"(意图、意向)与客观之"象"(物象、表象)的融合,即艺术家依据自己的思想感情以及意图取向对所搜集的物象材料作出加工、整合,最后形成一种主体与客体交融、现象与本质统一、感性与理性和谐的形象。艺术构思有以下三方面特点。

1. 与科学研究或哲学思辨不同,艺术构思靠形象进行思维

科学家和哲学家主要依靠抽象的逻辑思维,而艺术家则主要仰仗于形象思维。"科学工作者研究公羊时,用不着想象自己也是一头公羊,但是文学家则不然,他虽慷慨,但必须想象自己是个吝啬鬼;他虽毫无私心,却必须觉得自己是个贪婪的守财奴;他虽意志薄弱,但却必须令人信服地描写出一个意志坚强的人。有才能的文学家正是依靠这种十分发达的想象力,才能取得这样的效果。"②电影《林则徐》中,林则徐送别友人后,快步登上山头亭子,只见大江中一叶扁舟顺流而下,这一独到的艺术构思,可以说是情景交融,感人至深,银幕上滔滔江水寄寓了"孤帆远影碧空尽,唯见长江天际流"的深邃意境,成为中国电影史上的经典镜头。

2. 在运用形象思维的过程中,艺术构思还需选择典型的意象并将其构造成一个有机的整体

对此,朱光潜先生指出:"情感是生生不息的,意象也是生生不息的。"③直觉到一种意象并非难事,所难者在于丢开许多平凡意

① 叶朗. 美学原理. 北京:北京大学出版社,1983:173.
② 高尔基. 论文学. 孟昌,等译. 北京:人民文学出版社,1978:317.
③ 朱光潜. 朱光潜美学文集(第1卷). 上海:上海文艺出版社,1982:222.

象而抉择一个最精妙的意象。最精妙的意象不一定是最初来到的。一般平凡作家大半苟且偷安，得到一个意象便欣然自足，不肯作进一层思索。真正的艺术家却要鞭辟入里，要投入深渊里去拨泥探珠，所以他们所得到的意象精妙深刻，不落俗套。唐代大画家吴道子根据唐玄宗的描述，通过再造想象画出了《钟馗捉鬼图》中的钟馗这一人物形象；明代作家吴承恩也是通过卓越的创造性想象，在《西游记》中创造了孙悟空、猪八戒等许多生动的艺术形象和精彩有趣的故事情节。

3. 艺术构思的全过程始终离不开想象的参与

"想象是人的创造活动的一个必要因素"。"想象，或想象力，也像思维一样，属于高级认识过程，其中明显地表露出人所特有的活动性质。如果没有想象出劳动的既有成果，就不能着手进行工作。人类劳动与动物本能行为的根本区别在于借助想象力产生预期结果的表象。任何劳动过程必然包括想象。它更是艺术、设计、科学、文学、音乐以及任何创造性活动的一个必要方面。"①古今中外的艺术家、理论家几乎都把"想象"同"艺术"画等号，可见想象的作用之大。西晋的陆机以"精骛八极，心游万仞""观古今于须臾，抚四海于一瞬"（《文赋》）来形容它的了无止境；而刘勰则用"寂然凝虑，思接千载；悄焉动容，视通万里""吟咏之间，吐纳珠玉之声；眉睫之前，卷舒风云之色"（《文心雕龙·神思》）来赞誉它的跨越时空。②黑格尔也明确指出："真正的创造就是艺术想象的活动"，"艺术不仅仅可以利用自然界丰富多彩的形式，而且还可以用创造的想象自己去另外创造无穷无尽的形象"，在艺术中，"最杰出的艺术本领就是想象"。③法国女作家乔治·桑在《印象与记忆》一文中谈到自己投入想象的状态时说："我有时逃开自我，俨然变成一棵植物，我觉得自己是草，是飞鸟，是树顶，是云，是流水，是天地相接的那一条水平线，觉得自己是这种颜色或是那种形体，瞬息万变，来去无碍。我时而走，时而飞，时而潜，时而吸露。我向着太阳开花，或栖在叶背安眠。天鹅飞举时我也飞举，蜥蜴跳跃时我也跳跃，萤火和星光闪耀时我也闪耀。总而言之，我所栖息的天地仿佛全是由我自己伸张出来的。"④

（三）作品传达

作品传达是艺术创作的最后阶段，它是指艺术家借助一定的物质材料和艺术媒介，运用艺术技巧和艺术手法，将自己在艺术构思

① 彼德罗夫斯基. 普通心理学. 朱智贤，等译. 北京：人民教育出版社，1981：373.
② 王杰泓. 中国古代文论范畴发生史·庄子卷：得意忘言. 武汉：武汉大学出版社，2008：149-149.
③ 黑格尔. 美学（第1卷）. 朱光潜，译. 北京：商务印书馆，1979：8.
④ 乔治桑. 印象与记忆. 见朱光潜. 文艺心理学. 合肥：安徽教育出版社，1996：43.

活动中形成的审美想象物态化，成为可供其他人欣赏的艺术作品和艺术形象。作品传达是艺术创作过程的顶峰，离开了作品传达，再美的艺术体验和再好的艺术构思都是虚无。作品传达的特点主要有：

1. 作品传达需要以一定的艺术媒介作为基础

画家需要借助笔、墨、纸、颜料等，雕塑家需要借助石材、木料、金属等，诗人则借助语言文字等媒介进行艺术传达。而不同的艺术媒介及其物理属性又决定了各门艺术存在不同的性质和特征，例如画布决定了绘画的二维平面性，大理石决定了雕塑的三维立体性，而文学符号则决定了诗歌的间接性和流动性等。

2. 作品传达需要以必要的艺术技巧作为依托

黑格尔曾说过："艺术创作还有一个重要的方面，即艺术外表的工作，因为艺术作品有一个纯然是技巧的方面，很接近于手工业。这一方面在建筑和雕塑中最为重要，在图画和音乐中次之，在诗歌中又次之。这种熟练的技巧不是从灵感来的，它完全要靠思索、勤勉和练习。一个艺术家必须具有这种熟练技巧，才可以驾驭外在的材料，不至于因为它们不听命而受到妨碍。"①可以说，艺术家运用技巧越熟练，他的传达能力就越强，传达也就越自由。

3. 作品传达需要艺术家倾尽情感甚至付出生命

艺术家只有具备了崇高的艺术理想和极高的审美趣味，才有可能创作出传世的艺术精品，即唯有将形式与技巧纳入思想与内涵的轨道，将有爆发力的情感、生命、理想和信仰熔铸于艺术作品，才能使创作成为一种创造。晋代大书法家王羲之曾在江西临川城东临池学书，长年累月坚持不懈，以致池水变黑，留下墨池故迹，"临池学书"也成为学习书法的代称。

三、艺术创作心理

艺术创作是一种创造性精神生产，伴随着复杂的心理活动和思维活动，如形象思维与抽象思维、灵感与直觉、意识与潜意识等。

（一）形象思维

形象思维是艺术创作活动主要采取的一种思维方式，也是艺术本性的重要体现之一，是指人们运用感性形象来认识世界的一种思维方式，具有形象性、非逻辑性、粗略性、想象性等特征。形象思维最早由俄国文艺理论家别林斯基提出，他说，"诗人用形象来思考，它不证明真理却显示真理"，"艺术是对真理的直感的观察，或者说是用形象来思维"。②鲁迅写《孔乙己》，其头脑里总是盘旋着那位

① 黑格尔. 美学（第1卷）. 朱光潜, 译. 北京：商务印书馆, 1979：35.
② 别林斯基. 别林斯基选集（第2卷）. 满涛, 译. 上海：上海译文出版社, 1979：96.

"咸亨酒店里站着喝酒而穿长衫的唯一的人";恩格斯称赞巴尔扎克的《人间喜剧》写出了贵族阶级的没落衰败和资产阶级的上升发展,提供了社会各个领域无比丰富的生动细节和形象化的历史材料。虽然各种艺术门类所塑造的艺术形象各不相同,例如雕塑、绘画、电影、戏剧等的形象,欣赏者可以通过感官直接感受到,而音乐、文学等的形象,欣赏者则需要通过音响、语言等媒介才能间接感受到,但无论如何,任何艺术都不能没有形象。艺术家在进行艺术创作的过程中正是通过塑造具体可感的艺术形象来传达他对社会、人生的看法的。

(二)抽象思维

抽象思维是指运用概念进行判断、推理和论证的一种思维方式。抽象思维主要应用于哲学、社会科学、自然科学等领域,侧重于理论研究与逻辑推理,其基本特征是理性的、逻辑的、分析的。艺术创作虽然是以形象思维为主,但同时也离不开抽象思维,诸如作品体裁的选择、主题的提炼、结构的安排、人物性格的设计、表现手法的选择等,或多或少都离不开抽象思维。例如,王安石把"春风又到江南岸"改为"春风又绿江南岸",贾岛把"僧推月下门"改为"僧敲月下门",一字之变,反映出作家在艺术创作中炼字的用心。有些艺术作品本身就蕴含着抽象的哲理,就更离不开抽象思维了。例如苏轼的《题西林壁》:"横看成岭侧成峰,远近高低各不同。不识庐山真面目,只缘身在此山中。"这首诗讲的是人们常常因为置身其中而无法看清事物的全貌或认识事物的本质,作者却是用形象的方式讲述了这个抽象的道理。

(三)灵感

所谓"灵感",指的是艺术创作中一种飘忽不定、来去无踪、求之不得却又突然闪现的精神现象,一种犹如"神灵凭附"(柏拉图语)而突发奇想的顿悟式思维方式。因此,"诗人写诗并不是凭智慧,而是凭一种天才和灵感。他们就像那种占卦或卜课的人似的,说了许多很好的话,但并不懂得究竟是什么意思"(《神辩篇》)[①]。但是到了 18 世纪以后,灵感就不完全是神的感召了,浪漫主义兴起,灵感成了艺术天才们所具有的禀性。康德就认为:艺术家给艺术制定法则,但艺术家的天才是自然的,"那么,人们就可以这样说:天才是天生的心灵禀质,通过它,自然给艺术制定法规"[②]。

可见,灵感是这样一种心理现象,指人们在偶然间和无意中,心灵因瞬间触发而得到某种启示,寻求到先前苦思冥想所不能得到的结果和答案。陆机在《文赋》中形容它是"若夫应感之会,通塞之纪,来不可遏,去不可止",至于为何,"吾未识乎开塞之所由

[①] 杨长荣. 艺术导论. 成都:西南财经大学出版社,2014:77.
[②] 康德. 判断力批判(上卷). 韦卓民,译. 北京:商务印书馆,1964:152.

也"。苏轼在《腊日游孤山访惠勤惠思二僧》中感慨道:"作诗火急追亡逋,清景一失后难摹。"英国诗人雪莱也说灵感是"来时不可预见,去时不用吩咐"①。显然,灵感具有突发性、偶然性和超凡脱俗等特点,往往是艺术创作超水平发挥的标志。德国哲学家费尔巴哈曾说过:"就我的天性说来,我是不喜欢写作和讨论的。直言之,只有在问题激起我的热情,引发我的灵感的时候,我才能够讨论和写作。但是热情和灵感是不为意志所左右的,是不由钟表来调节的,是不会依照预定的日子和钟点迸发出来的。"②

然而灵感并非像过去人们所认为的那样是神秘的神灵附体的或完全非理性的,它实际上是建立在长期艺术实践和积累的基础上,即"长期积累,偶然得之"(周恩来语)的产物,是一种可以把握的艺术创作心理现象。正如作曲家柴可夫斯基所说:"灵感是这样一位客人,他不爱访问懒惰者。"③黑格尔也形象地阐述过这一点:"最大的天才尽管朝朝暮暮躺在青草地上,让微风吹来,眼望着天空,温柔的灵感也始终不光顾他。"④任何灵感的产生看似毫无征兆,实质上不过是艺术家长期寻觅、艰辛探索的必然结果。王羲之作《兰亭集序》、怀素写《自叙帖》、舒伯特创作《鳟鱼》、肖邦创作《C小调练习曲》(《革命练习曲》)等等,无不证明艺术创作中的"灵感"既是"偶然得之"的神笔,同时又是"长期积累"的结晶。

(四) 直觉

直觉是人类普遍具有的一种心理能力,原意是指对事物的直观或直接把握。艺术上,"直觉"是指"艺术家在感知外部世界的过程中,无需借助逻辑化的分析和推理过程而在瞬间直接通过形式把握对象内在意蕴的感受能力"⑤。对此,朱光潜先生解释说:"见到一个事物,心中只领会那事物的形象或意象,不假思索,不生分别,不审意义,不立名言,这是认知的最初阶段活动,叫作直觉。"⑥当以艺术的方式掌握世界时,直觉意味着主体和客体融而为一,超越了物我之间的障壁,洞悉到宇宙人生的真谛,从而取得精神上自由、超越的顿悟能力。这种精神的自由与超越,正是庄子所谓的"逍遥游"的境界,即不为物役,不被俗景,超越时空,至大无限,宛若大鹏展翅,乘云气,御飞龙,而神游乎四方内

① 雪莱. 为诗辩护//古典文艺理论译丛编委会. 古典文艺理论译丛(第1册). 北京:人民文学出版社,1961:63.
② 费尔巴哈哲学著作选集(下卷)//陶伯华. 灵感学引论. 沈阳:辽宁人民出版社,1987:504.
③ 周宗昌. 创造心理学. 北京:中国青年出版社,1980:205.
④ 黑格尔. 美学(第1卷). 朱光潜,译. 北京:商务印书馆,1979:364.
⑤ 何国瑞. 艺术生产原理. 北京:人民文学出版社,1989:205.
⑥ 克罗齐. 美学原理. 朱光潜,译. 北京:外国文学出版社,1983:164.

外。例如,中国的绘画法则,"不求形似",而求"似与不似之间";书法则讲究"外师造化,中得心源""意与灵通,笔与冥运",心手相师,得心应手,奋笔直书,一气呵成;音乐最重要的是乐感,而乐感主要就是直觉。这些都是靠直觉、敏感、气氛、情愫而生发的艺术。综观中西方艺术史,能够运用直觉进行思维的艺术家并不多,中国有屈原、李白、张旭、怀素、石涛、齐白石等,西方有但丁、歌德、乔伊斯、普鲁斯特、凡·高、达利等大师,并且,这些大师也不是时刻都能灵犀顿悟、思如泉涌,他们也只能在创作《离骚》《神曲》等少数篇目时才能达到直觉创作的高峰。

（五）意识与无意识

艺术创作活动作为一种想象构思与物态化的过程,首先必然表现出有意识、有目的意向。与此同时,那种无意识乃至"变态心理"的参与也是不争的事实。说到无意识,就必然提到弗洛伊德和他的精神分析理论,凡是人的理智不能把握的精神部分都被他划归到无意识心理层。无意识犹如海中冰山的水下部分,而意识则是水上部分;某些水下部分可以浮出水面,某些水上部分可以沉入水中,但水下一定比水上大。按此划分,直觉和灵感都属于"无意识"的范畴。

在弗洛伊德看来,艺术创作的动机是性冲动"里比多"的升华,就是用被社会赞成、对自己有用的方式转移释放"里比多"。弗洛伊德认为,艺术家是一些"被过分的性欲需要所驱使的人","艺术家的创作也同梦一样,是无意识欲望在想象中的满足"。①关于艺术的内容,弗洛伊德解释为"里比多"在无意识中因压抑而形成的创伤性记忆,他的学生融恩后来用"集体无意识"的概念来代替个人无意识。

综上所述,精神分析理论认为艺术创作的整个过程类似白日梦,它始终是在幻想和无意识的冲动下完成的。如果不暂时切断与理性的联系而借助感觉、知觉、直觉、想象、情感等心理因素的帮助,艺术创作就根本无法进行。歌德曾说过:"每一种艺术的最高任务即在通过幻觉产生一个更高真实的假象。"②他说自己的创作常常就是在意识与无意识频繁交替的想象中完成的。托尔斯泰也有类似的说法:"每个作家对自己要写的东西都应当达到产生幻觉的地步。"他举了巴尔扎克的例子。一个朋友敲巴尔扎克的门,听见里面巴尔扎克正在和谁争吵:"你这个恶棍,我要给你点颜色瞧瞧。"朋友推门进去,里面并无其他人,原来巴尔扎克正在创作的幻觉中。③梅兰芳在京

① 弗洛伊德. 心理分析导论//腾守尧. 审美心理描述. 北京：中国社会科学出版社,1985：33.
② 马奇. 西方美学史资料选编（下集）. 上海：上海人民出版社,1987：82.
③ 中国社会科学院外国文学研究所外国文学研究资料丛刊编辑委员会. 外国理论家作家论形象思维. 北京：中国社会科学出版社,1979：162.

剧《宇宙锋》中演到"金殿装疯"这场戏时，脸上的表情又哭又笑，生动逼真，达到了表演的最佳瞬间。演出结束后有人问他为什么在舞台上采用这种表情时，梅兰芳回答说，他在演戏时完全进入戏剧情境中，总想着装疯的赵女心里是多么痛苦，多么矛盾，因而不由自主采用了这种表演方式，完全是无意识流露出似哭似笑的表情来。

总之，作为艺术创作活动中的重要心理现象，意识与无意识，尤其是无意识，短时期内是很难研究清楚的，"艺术家那架心理的、智慧的、感情的机器，现在还没有研究明白，将来有一天会把它研究明白的"①。

第二节 艺术作品

一、艺术作品的界定

关于艺术作品，似乎没有一个确切的、普遍接受的定义，形形色色的艺术现象使艺术作品的界定变得越来越难以捉摸。美国著名分析哲学家和美学家纳尔逊·古德曼在其《何时为艺术》中否定了"什么是艺术"这个问题的有效性，认为关键的问题不是追问哪些东西是艺术品，而是要问某物何时何地才成为艺术品，艺术品都是在某种特定的时空条件下才成为艺术品的，这种条件一旦丧失，艺术品就不称其为艺术品。例如一件人工制品，当他作为器具使用时就不是艺术品，而当置于美术馆或博物馆中作为观赏对象时就成了艺术品。反之，即使是经典名画，当被用作非观赏性用途，例如挡风遮雨时也不再是艺术品。

美国著名分析美学家布洛克站在后分析美学的立场上，重新界定"艺术品"的概念，他提出了"三因素"标准：艺术家、环境、意图。他认为艺术作品的界定取决于三个方面：一是创作者是否具备艺术家的身份；二是在什么样的环境中，是在展览馆、舞台、影剧院等特定的艺术场所，还是在别的什么地方；三是是否有特定的表现意图。即"艺术家在特定的艺术场所和环境中，为着表现特定的艺术意图而创作的作品就是艺术品"。

当代著名哲学家和美学家乔治·迪基在其《什么是艺术？——一种习俗论的分析》中提出艺术作品必须具备两个条件：其一，它必须是人工制品；其二，必须由代表某种社会惯例的艺术界中的某人或某些人授予它鉴赏的资格。这种资格的获取指的是当它被置于博物馆中，或者在剧场中演出，就是艺术

① 阿·托尔斯泰. 论文学. 朱雯，译. 北京：人民文学出版社，1986：206.

品得到承认而进入艺术惯例的征兆。

中国当代著名哲学家、美学家李泽厚在其著作《美学三书》中提出构成艺术品的基本要求和条件是：第一，艺术品必须有人工制作的物质载体，必须是人们能够感受和体验到的；第二，艺术作品现实存在于人们的审美经验中，即只有成为审美对象进入了人的审美经验之中才能成为艺术作品。

从以上对于艺术作品界定的探讨中，可以总结出一些共通性，即凡是艺术作品都具备两个条件：一是它必须是人类艺术生产的产品，二是它必须具有审美价值。

二、艺术作品的构成

艺术作品的构成可以从内容和形式两方面去分析把握，内容是艺术作品的内在要素，形式是表现内容的外在要素。内容与形式是统一事物的两个侧面，两者是对立统一的关系，内容决定形式，形式又积极影响内容。

（一）艺术作品的内容

艺术作品的内容包括两个方面：一是对现实生活本质统一性与现象丰富性相结合形态方面的把握与反映，即"艺术源于生活"；二是经过艺术家的选择、提炼、加工和评价的生活的反映，蕴含着艺术家的思想情感和理想，即"艺术高于生活"。前者是构成艺术作品的客观因素，指经过艺术家加工改造后的现实生活，即题材；后者是构成艺术作品的主观因素，指艺术家对所反映现实社会的独特认识、感受、评价和情感，即主题。

1. 题材

题材泛指作品所表现生活中某一方面的内容，它来自客观世界，又融入了艺术家的主体精神，是艺术主题的载体。如诗歌的题材包括边塞诗、山水田园诗、羁旅之思诗、怀古咏史诗、咏物诗、宫怨诗、爱情诗等；绘画作品的题材有风景画、静物画、花鸟画、山水画、人物画等；电影的题材有犯罪片、推理片、恐怖片、爱情片、科幻片等。如米勒的绘画《喂食》（图3-2-1）从题材上说是人物画，电影《罗马假日》（图3-2-2）从题材上说是爱情片。

图 3-2-1 米勒《喂食》
（来源：王洋《世界美术大师作品鉴赏·米勒》，辽宁美术出版社，2021）

图 3-2-2　电影《罗马假日》剧照
（来源：1905 电影网）

2. 主题

主题是艺术作品最主要的思想内容，体现艺术家对题材及其意义的认识、评价、态度和情感，是艺术家对社会生活的独特思考。主题来自对题材的挖掘，是通过具体生动的形象体现出来的，例如徐渭的《墨葡萄图》（图 3-2-3）就是将水墨葡萄与作者的身世合而为一的感慨。这幅作品从题材上说是水墨大写意的花鸟画，串串葡萄倒挂枝头，晶莹欲滴。而在画面上方则以草书题诗："半生落魄已成翁，独立书斋啸晚风。笔底明珠无处卖，闲抛闲掷野藤中。"表达了画家的狂放洒脱和愤世嫉俗，勾勒出一位落魄怅然的文人形象。在徐渭笔下，绘画不再仅仅是对客观对象的描摹再现，而是表现主观情怀的手段。

（二）艺术作品的形式

艺术作品的形式是鉴赏者在接触时首先感受到的东西，通常包含艺术语言和结构形式两方面因素。

图 3-2-3　徐渭《墨葡萄图》
（来源：故宫名画记官网）

1. 艺术语言

艺术语言是艺术作品的外部形式，即作品形象呈现于感官前的样式，不同的艺术门类有各自不同的艺术语言。文学语言由加工提炼过的口头语言和书面文字组成；绘画语言由色彩、线条等组成；音乐语言由旋律、和

声、节奏、曲式等因素组成；舞蹈语言由规范化的、有节奏、有韵律的动作组成。艺术语言的任务就是塑造艺术形象，传达艺术作品的内容，同时也具有独立的审美价值。《诗经》中的《蒹葭》与曹植的《洛神赋》同是文学作品，它们的艺术语言都是文字，需要通过阅读对作品进行鉴赏；顾恺之的《洛神赋图》（图3-2-4）是绘画作品，其艺术语言是线条、色彩、构图等，需要通过观看对作品进行赏析；王献之的《洛神赋十三行》（图3-2-5）是书法作品，它的艺术语言是用笔、用墨、结体、章法等。

2. 结构形式

结构形式是指艺术语言组织运用的规律方式，也就是在一定主题的指导下，把题材等各种因素组织起来的内部结构。传统艺术门类中的"诗歌三一律""黄金分割法""神圣比例""焦点透视""中心金字塔式"以及音乐中的节拍、曲式等都是基本的艺术结构形式，例如达·芬奇的《最后的晚餐》。在达·芬奇之前已经有不少画家画过圣经中的这一题材，达·芬奇此幅画作的成功不在内容而是在表现形式和手法上，尤其是结构形式的运用得到了人们的广泛赞誉。将基督安排在全画面透视点消失和对角线交叉的中心位置，显示了题材的神圣主题。基督的门徒三人一组左右各安排两组，每组人物在结构上出现了生动的变化，仅此就造成了动荡的

图 3-2-4 《洛神赋图》
（来源：故宫博物院官网）

图 3-2-5 王献之《洛神赋十三行》拓本
（来源：中国美术全集编辑委员会《中国美术全集》，人民美术出版社，1989）

心理暗示,与处在核心位置上静穆的基督形成鲜明的对比。这一典范式的结构方式,很容易让当时的信徒们领会到这一题材的内涵和神圣主题,并图示化地将这一内涵留在他们心中。因此,这种结构形式是为该作品内涵的"共义性"服务的,达·芬奇成功做到了这一点。

艺术作品的内容与形式是相互联系、不可分割、辩证统一的关系。别林斯基曾就文学艺术指出:"没有内容的形式或没有形式的内容,都是不能存在的。"①"你要想把它(形式)从内容分出来,那就意味着消灭了内容;反过来也一样:你要想把内容从形式分出来,那就等于消灭了形式。"②托尔斯泰则从艺术作品作为一个有机整体的意义上,强调艺术作品的内容与形式的须臾不可分离,共同构成具体作品的生命。他说:"在真正的艺术作品——诗、戏剧、图画、歌曲、交响乐里,我们不可能从一个位置抽出一句诗、一场戏、一个图形、一小节音乐,把它放在另一个位置上,而不致损害整个作品的意义,正像我们不可能从生物的某一部位取出一个器官来放在另一个部位而不至于毁灭该生物的生命一样。"③艺术作品的内容与形式就像人的肉体与灵魂,是一个物体的两个方面,缺一不可。恰如宗白华所说:"心灵必须表现于形式之中,而形式必须是心灵的节奏,就同大宇宙的秩序定律和生命之流动演进不相违背,而同为一体一样。"④成功的艺术作品正是内容与形式的完美统一。

三、艺术作品的形象

艺术形象是指艺术家通过艺术语言创造出来的形象,是艺术反映社会生活的特殊方式。艺术形象是艺术作品的核心,通过审美主体与审美客体相互交融,由主体创造出来的艺术成果。关于艺术形象,别林斯基有一段经典性的论述:"哲学家用三段论法,诗人则用形象和图画说话,然而他们说的都是同一件事。政治经济学家靠着统计数字,诉诸读者或听众的理智,证明社会中某一阶级的状况,因为如此这般的理由,而人为改善或恶化了。诗人靠着对现实的活泼而鲜明的描绘,诉诸读者的想象,在真实的图画中显示社会中某阶级的状况,……一个是证明,一个是显示,但是他们都是说服,所不同的只是一个用逻辑论证,另一个用图画而已。"⑤

① 别林斯基. 别林斯基论文学. 梁真,译. 北京:新文艺出版社,1958:76.
② 别林斯基. 别林斯基论文学. 梁真,译. 北京:新文艺出版社,1958:147.
③ 列夫·托尔斯泰. 艺术论. 丰陈宝,译. 北京:人民文学出版社,1958:42.
④ 宗白华. 美学与意境. 北京:人民出版社,1987:109.
⑤ 别林斯基. 别林斯基选集(第2卷). 满涛,译. 上海:上海译文出版社,1979:96.

（一）艺术形象的分类

1. 视觉形象

视觉形象是指由人的眼睛直接感受到的艺术形象，其构成材料都是空间性的。例如一幅画、一件雕塑、一座建筑物、一幅摄影作品，或者一件实用工艺品，这些作品中的形象都是视觉形象。视觉形象往往带有明显的再现性，例如摄影艺术最重要的美学特征之一便是现实性或再现性，摄取的影像与被摄对象的外貌形态几乎完全一致，给人逼真的感觉，从而对欣赏者产生强烈的视觉冲击。

2. 听觉形象

听觉形象是指由人的耳朵直接感受到的艺术形象，其构成材料是时间性的。艺术中的听觉形象主要是指音乐作品的形象。人们在欣赏音乐作品时，主要依靠情感的直观体验来把握音乐形象，使得音乐形象具有不确定性、多义性和朦胧性，为欣赏者的联想想象与情感体验留下更多自由的空间。例如肖邦于1846年创作的《一分钟圆舞曲》，其主题是一段快节奏的旋转式音乐，据说是描写一只爱咬自己尾巴急速打转玩耍的小狗，因此，该曲也被后人称为《小狗圆舞曲》。

3. 文学形象

文学形象是指诗歌、散文、小说、报告文学等依靠语言作为媒介来塑造的形象，其最鲜明的特征是间接性，需要通过语言的引导，凭借想象来把握艺术形象。例如鲁迅在小说《故乡》中对少年闰土和中年闰土的两段描写，让读者不仅能够较为清晰地勾勒出同一人在人生两个阶段的不同形象，同时也会感叹世事的艰辛。少年闰土："他正在厨房里，紫色的圆脸，头戴一顶小毡帽，颈上套一个明晃晃的银项圈。"中年闰土："他身材增加了一倍，先前的紫色的圆脸，已经变作灰黄，而且加上了很深的皱纹；……他头上是一顶破毡帽，身上只一件极薄的棉衣，浑身瑟索着，手里提着一个纸包和一支长烟管，那手也不是我所记得的红活圆实的手，却又粗又笨而且开裂，像是松树皮了。"

4. 综合形象

综合形象是指戏剧、戏曲、电视、动漫等综合艺术，其中既有视觉形象、听觉形象，也有文学形象，它们综合成为一个有机整体，故这些门类中的艺术形象统称为综合形象。综合形象具有两个特点：一是表演艺术在综合形象的塑造中具有十分重要的地位，正因如此，艺术家所塑造的银幕形象或舞台形象才会在广大观众心目中留下深刻印象。二是综合形象的塑造往往是集体创作的结晶，离不开各个部门的配合。

（二）艺术形象的特征

艺术形象种类众多，形态各异，但它们的基本特征却是相同的。

1. 艺术形象是感性和理性的统一

一切艺术形象都具有可以用人的感官把握的感性形式。感性是艺术的基本规定性，只有理性内容而无感性形式的艺术是不存在的，即便是"抽象艺术"也是如此，正如毕加索所说："并不存在抽象艺术，总要从什么东西

着手，包括可以将一切现实的痕迹去掉。"① 如果艺术创作只是模仿生活中的个别真实而不去探索生活的底蕴，那外表再真实的形象也是没有艺术价值的。同时，一切艺术形象又都是感性和理性的统一。所谓理性，指不能仅凭感官来把握的、浓缩或积淀于一切富有个性的形象中的深层含义，如民族的、时代的、宗教的、哲学的意蕴。

艺术史家贡布利希曾就文艺复兴画家波提切利与19世纪法国画家布格罗的同一题材作品《维纳斯的诞生》（图3-2-6，3-2-7）进行了比较评价：波提切利的维纳斯，头发像蚕丝一样飘飞，过于柔软，脖颈、手臂过于颀长，双肩直削而下，左臂跟躯干的连接方式也很奇特，等等。然而波提切利是为了达到轮廓优美而更改了自然现象，增强了设计上的美观与和谐，因为这增加了维纳斯的感染力，更加使人感到她的无限娇美和柔弱，体现出维纳斯诞生之初，面对尘世与未来命运的陌生、迷惘、忧郁与渴望。而布格罗的维纳斯则非常逼真，贡布利希称他"在我们面前呈现了一幅最令人信服的裸体模特儿形象。那么，这幅画为什么使我们厌恶呢？我认为原因是很明显的，因为它只是一幅招贴女子画而不是一件艺术品。我的意思是，画中的情欲感染只在表面上，而没有得到观者分向艺术家的想象过程的补偿。图像令人讨厌地易于读解，而我们当然讨厌被人当作笨蛋。我们觉得受到了侮辱，因为我们竟被人认为会喜欢这种低劣的玩意儿"②。从贡布利希的评论中可以看出，徒具感性形式而理性内容薄弱，不能产生成功的艺术形象。

图3-2-6 波提切利《维纳斯的诞生》
（来源：韩清华《世界美术全集》，光明日报出版社，2003）

① 陈训照. 毕加索、马蒂斯论艺术. 武汉：湖北美术出版社，2000：13.
② 范景中. 艺术与人文科学·贡布利希文选. 杭州：浙江摄影出版社，1989：46.

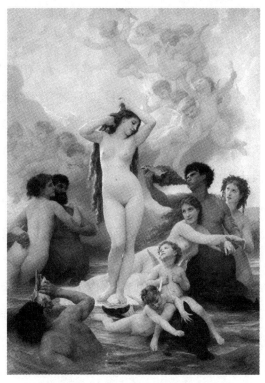

图 3-2-7 布格罗《维纳斯的诞生》
（来源：韩清华《世界美术全集》，光明日报出版社，2003）

2. 艺术形象是主观与客观的统一

艺术形象的客观性指艺术形象包含社会生活的客观内容。在艺术作品中可以看到与日常生活关系密切的日月星辰、飞禽走兽、冬雪夏雨等。恩格斯就称他从巴尔扎克的作品中得到了极大的满足，"这里有1815年到1848年的法国历史，比所有沃拉贝尔、卡普菲格、路易·勃朗之流的作品中所包含的多得多。……在他的富有诗意的裁判中有多么了不起的革命辩证法！"[1]他认为巴尔扎克的作品是法国特定时代民族社会关系发展的缩影，是历史辩证法的艺术再现。

艺术形象的主观性是指任何艺术形象都表现主体的主观世界，纯客观的模仿形象是不存在的。艺术形象实际上是"人心营构之象"，艺术家创作的目的绝非是在现实面前亦步亦趋，而是通过形象积极传达出自己的主观情思。贡布利希谈到在绘画中"任何形象在某种程度上总是代表了制作者的意图，但是把它看成是反映某种先存现实的照片，那就误解了整个制像的过程"[2]。每个人对世界的观察与认知都会带有主观性，艺术家在进

[1] 中共中央马恩列斯著作编译局. 马克思恩格斯全集（第36卷）. 北京：人民出版社，1974：77.
[2] 范景中. 艺术与人文科学·贡布利希文选. 杭州：浙江摄影出版社，1989：260.

行创作时对客观事物的形象进行更为主动的搜索、选择、组织、构造,力图使之鲜明地带有自己主观世界的印迹。

总之,一切艺术形象都是主观和客观的统一。艺术史上之所以对创作方法和作品进行现实主义、浪漫主义等的分类,也是因为艺术家在塑造艺术形象时主观与客观结合的方式与侧重点不同罢了。

(三) 典型

典型,又称典型人物、典型形象或典型性格,是写实型艺术作品塑造得成功、具有一定社会本质意义同时又个性独特鲜明的艺术形象。典型包含三方面内涵:

1. 普遍性、一般性,或者说代表性和社会生活的本质规律性

朱光潜先生曾考证"典型"说:"'典型'(typos)这个名词在希腊文中是铸造用的模子,用同一模子托出来的东西就是一模一样的。这个名词在希腊文中与'idea'为同义词,'idea'本来也是模子或原型,有'形式'和'种类'的含义,引申为'印象''观念'或'思想'。由这个词派生出来的'ideal'就是'理想'。所以从字源看,'典型'与'理想'是密切相关的。"①也就是说,典型首先需要表现出一种普遍性或一般性,无论是人物还是事件都要和某一类人的理想、标准挂钩,就像从同一模子里脱出来的无数事物之于该模子一样。亚里士多德在《诗学》里借比较"诗"和"历史"的不同来解释"普遍性"时说:"普遍性是指某一类型的人,按照可然律或必然律,在某种场合会说什么话,做什么事,诗要首先追求这目的,然后才给人物起名字。"②亚里士多德认为,诗与历史是有本质区别的,"历史学家描述已发生的事,而诗人则描述可能发生的事。因此,诗比历史是更哲学的,更严肃的,因为诗所说的多半带有普遍性,而历史所说的则是个别的事"③。例如,中国作家郁达夫受到俄国文学史上第一个"多余人"形象叶甫盖尼·奥涅金的启发,在《沉沦》《春风沉醉的晚上》等小说中也塑造出了代表中国近代知识分子精神普遍性的"多余人"形象。鲁迅先生运用"杂取种种人,合成一个"的典型化塑造方法,在《阿Q正传》中将一个既"不幸"又"不争"的个性人物上升到一种"国民劣根性"批判的高度,塑造出了阿Q这样一个具有典型的"精神胜利法"特征、包含着巨大而深刻社会历史内涵的集体人格符号。其他如契诃夫的《套中人》、列宾的《伏尔加河上的纤夫》、罗丹的《思想者》和《巴尔扎克像》,以及中国古典小说四大名著中的孙悟空、诸葛亮、武松、贾宝玉等,都是带有普遍性、一

① 朱光潜. 西方美学史(下册). 2版. 北京: 人民文学出版社, 1979: 695.

② 同上。

③ 同上。

般性特征的典型形象。

2. 特殊性、个别性，即所塑造的人物需具有独特而鲜明的个性特点

正如亚里士多德所说，普遍性是"诗"（艺术）要首先追求的目的，但是，还需给人物以个性，即"给人物起名字"，实质上是要求艺术家将共性、普遍性的见解落实到个性、特征化的艺术实践中去，所创造的人物既富有代表性，同时也是个性鲜明的。黑格尔曾指出："在荷马的作品里，每一个英雄都是许多性格特征的充满生气的总和。"① "每个人都是一个整体，本身就是一个世界，每个人都是一个完满的有生气的人，而不是某种孤立的性格特征的寓言式的抽象品。"② 马克思、恩格斯在此基础上进一步认为，典型的塑造不仅要能揭示本质的真实，而且也要能描绘出细节的真实，因为"每个人都是典型，但同时又是一定的单个人，正如老黑格尔所说的，是一个'这个'"③。因此，艺术作品的创作目的就是要真实地再现典型环境中的典型人物。

综观中外文学史上经典作品中塑造的典型形象，无一不是靠独特鲜明的个性取胜的。俄国作家冈察洛夫在小说《奥勃洛摩夫》中塑造了一位"多余人"的形象，但读者不会把这个"多余人"等同于普希金笔下的奥涅金、契诃夫笔下的别里科夫或者是郁达夫笔下的沉沦青年。奥勃洛摩夫就是奥勃洛摩夫，一个"多余人"家族中形象立体、个性鲜明的"这一个"：沉默寡言，懒惰、嗜睡，整天穿着睡衣，唯一做的事就是从高床移到柔软的沙发上，直到默默死去。施耐庵在《水浒传》中成功刻画了梁山诸好汉的群像，在强调整体英雄性的同时尤为突出每个人的个性（图 3-2-8）。正如金圣叹在《读第五才子书法》中所说："《水浒》所叙，叙一百零八人，人有其性情，人有其气质，人有其形状，人有其声口。"譬如："《水浒》只是写人粗鲁处，便有许多写法，如鲁达粗鲁是性急，史进粗鲁是少年任气，李逵粗鲁是'蛮'，武松粗鲁是豪杰不受羁靮，阮小七粗鲁是悲愤无说处，焦挺粗鲁是气质不好。"都是英雄，但各有各的独特性格；同是"粗鲁"，却分别有各自不同的个性特色。正因为此，《水浒传》才能够长久保持其艺术魅力。

3. 典型始终是普遍性与特殊性、一般性与个别性，即共性与个性的辩证统一

典型是以普遍性为其生命之源的，过分突出特征化往往容易只专注细枝末节，忽视透过现象看本质。正确的做法是在特征化和普遍性之间保持合理的张力平衡，真正做到既描绘出细节真实同时也揭示出本质真实，用

① 黑格尔. 美学（第 1 卷）. 朱光潜，译. 北京：商务印书馆，1979：302.
② 黑格尔. 美学（第 1 卷）. 朱光潜，译. 北京：商务印书馆，1979：30.
③ 中共中央马恩列斯著作编译局. 马克思恩格斯选集（第 4 卷）. 北京：人民出版社，1995：673.

图 3-2-8 桃花坞年画《水浒梁山一百单八将》
（来源：艺狐在线网站）

马克思、恩格斯的观点说就是要杜绝"席勒式"而做到"莎士比亚化"。英国小说评论家福斯特为此专门发明了一对概念："扁平人物"和"圆形人物"①其中，扁平人物指根据抽象化提炼塑造出来的具有鲜明的单一性格特点、容易辨识的人物形象；圆形人物则指的是具有丰富复杂的性格侧面、展示出生活本质和人性深度的人物形象，也就是"典型"。朱光潜先生在《谈美书简》中介绍了福斯特的这一观点，并且指出区分圆形人物和扁平人物的关键在于：圆形人物体现出矛盾冲突，而扁平人物却看不到矛盾冲突的发展。艺术家只有从生活真实与艺术真实出发，对客观现实生活加以艺术概括，在大量生活素材中发掘出典型人物的原型，揭示人物性格内在的矛盾性，展现人物性格的丰富性和复杂性，表现人物深邃的灵魂与内心世界，才能塑造出具有较高审美价值的典型人物。

四、意境

意境是中国古典美学特有的重要理论范畴之一，指的是艺术作品情景交融、虚实结合营造出的一种含蓄蕴藉、意味无穷的审美观。

（一）意境说的产生及衍变

意境说的产生是以中国古代艺术创作实践为前提的。清人潘德舆在《养一斋诗话》中就说："《三百篇》之体制、音节，不必学，不

① E. M. 福斯特. 小说面面观. 苏炳文, 译. 广州：花城出版社, 1984: 59.

能学;《三百篇》之神理、意境,不可不学也。神理、意境者何?有关系寄托,一也;直抒己见,二也;纯任天机,三也;言有尽而意无穷,四也。"可见,最早的诗歌艺术创作中已包含深邃的意境。

意境说的思想渊源可以追溯到先秦时期,老庄以元气论为基石的哲学与《易传》对于意、象、言关系的论述可以说是意境说的萌芽。老子将"道"视作万物和生命的本源,"道"是有、无的统一,虚、实的统一。道—气—象这三个范畴是紧密联系在一起的,"道"蕴于"象",体现为"气"的氤氲流转。对"道"的体悟须"涤除玄鉴"。这可以说是意境说从哲学层面上的准备。庄子进一步强调人与自然的和谐,"独与天地精神往来而不傲倪于物","天地与我并生,而万物与我为一",追求"心斋""坐忘""庄周梦蝶"的物化境界。至此可以说是确立了以后意境说的美学精神。《易传》中"言不尽意""观物取象""立象以尽意"的表述,可以视为对于意境说语言结构的最早揭示。魏晋时代,意境说初露端倪,魏晋玄学的有无、言意之辨进一步从哲学层面为意境说的基本内涵奠定了基础。刘勰的《文心雕龙》中关于"比兴"的阐释,"窥意象而运斤"的美学命题,陆机《文赋》、钟嵘《诗品》关于以"味"论诗的审美标准,谢赫在绘画"六法"中提出的"气韵生动",等等,都可以看作是为意境说的诞生在理论上铺平了道路。

意境概念的第一次提出是在唐代。王昌龄在《诗格》中谈道:"诗有三境:一曰物境。欲为山水诗,则张泉石云峰之境,极丽极秀者,神之于心,处身于境,视境于心,莹然掌中,然后用思,了然境象。故得形似。二曰情境。娱乐愁怨,皆张于意而处于身,然后用思,深得其情。三曰意境。亦张之于意而思之于心,则得其真矣。"①这一分类,实际上是对诗歌所描述的对象的分类,"物境"是指自然山水的境界,"情境"是指人生经历的境界,"意境"是指内心意识的境界。这与目前的意境说虽不吻合,但能将"意"与"境"相连,就意味着重要突破。

之后意境说不断得到丰富和发展,晚唐司空图提出"象外之象""景外之景",认为诗境"如蓝田日暖,良玉生烟,可望而不可置于眉睫之前也"(《与极浦书》),从理论上意识到诗歌艺术应当追求一种超越具体感性、具有深远意蕴的整体艺术形象。南宋严羽进一步发挥司空图的意境论,提出:"诗者,吟咏情性也。盛唐诸人惟在兴趣,羚羊挂角,无迹可求。故其妙处透彻玲珑,不可凑泊,如空中之音、相中之色、水中之月、镜中之象,言有尽而意无穷。"

明清时期,意境作为美学范畴正式出现。明代朱承爵在《存馀堂诗话》中谈道:"作诗之妙,全在意境融彻,出音声之外,乃得真

①朱立元. 美学大辞典. 上海:上海辞书出版社,2010.

味。"明末清初思想家王夫之看到了意境具有情景交融、不断生发的特点，对意境的层次结构做出了深刻概括："有形发未形，无形君有形。"（《古诗评选》卷二）列举出意境有形、未形和无形三个层次。

清末的王国维是意境理论的集大成者，他确立了意境在文学艺术中的中心地位，认为意境是中国诗歌的最高美学范畴。《人间词话》中说："词以境界为最上，有境界则自成高格，自有名句。""文学之事，其内足以摅己，而外足以感人者，意与境二者而已。……文学之工与不工，亦视其意境之有无，与其深浅而已。"王国维进一步揭示出意境的美学内涵："何以谓之有意境？曰：写情则沁人心脾，写景则在人耳目，述事则如其口出是也，古诗词之佳者，无不如是。"（《宋元戏曲考》）王国维还将意境分为"造境""写境""有我之境""无我之境"等，对意境进行更细致的分析评价。至此，王国维的意境说就代表了中国古典意境理论的新高度，标志着传统意境的完成。

（二）意境的特征

1. 意境是主观情感与客观景物的有机统一体，即意境其实是主观之"意"与客观之"境"的完美契合

这就要求艺术家始终以情景交融、虚实结合之法进行创作，正如王夫之所说："情景名为二，而实不可离，神于诗者，妙合无垠。"（《姜斋诗话》）。马致远《天净沙·秋思》："枯藤老树昏鸦，小桥流水人家，古道西风瘦马，

夕阳西下，断肠人在天涯。"就是情语形于景语，景语蕴含情语，"情中景"与"景中情"巧妙交融在了一起，难分彼此。文学如此，绘画也一样。中国画一贯有"藏露""留白"的传统，正如笪重光所说"虚室生白""无画处皆成妙境"（《画筌》）。倪云林的"极简构图模式"（图3-2-9），疏朗的景物之外大片"留白"，绝非空无，而是水、天、远方或地之尽头，也就是诉诸观者审美"填空"心理图景中的意境。这种虚实相生之法，可以视为情景交融在绘画当中的具体化。

图 3-2-9　倪云林《渔庄秋霁图》
（来源：中国美术全集编辑委员会《中国美术全集》，
人民美术出版社，1989）

2. 意境呈现出寄言出意、情深景幽之美，即境在意"外"的"韵味"

意境的形成要求在情景交融的前提下必须有见于有限之言"外"的不尽之意，这是构成意境最关键的要素。这就是前文司空图所提出的"象外之象，景外之景"，即"韵味"。历代诗人、画家都特别看重自己的艺术创作是否有"味"。例如"推""敲"炼字佳传，目的就在于借遣词、音韵、节律等充分实现作品意境；又如元代的"元四家""清四僧"，近代的黄宾虹、刘海粟等，他们或"搜尽奇峰打草稿"，或"十上黄山师造化"，也都是为了能在艺术创作中最大限度地实践对境在意外、韵味无尽的意境美的追求。

在审美理想方面，意境是"真"之澄明，即宇宙人生之最高"境界"的开放。作为中国古典意境理论集大成者，王国维在总结前人学说的基础上，进一步以"真"之"境界"来界定意境。他在《人间词话》中说："境非独谓景物也。喜怒哀乐，亦人心中之一境界。故能写真景物、真感情者，谓之有境界，否则谓之无境界。"（《人间词话》第七则）站在审美理想的终极高度上看，意境所要求的"真景物""真感情"，其实就是西方现代哲学所说的"存在的真理在作品中趋于澄明"（海德格尔语），也就是老庄所说的"道"或"大美"。鉴于此，优秀的艺术家往往都看重在作品中营造远、静、幽、玄的意境，从而去契合无名、不言却本真、至美的大道。相传北宋徽学时期朝廷招考画院画师，多以命题诗的方式要求考生画出诗中的意境，其中就不乏上乘之作。例如"野渡无人舟自横"，所画仅一人卧于船头，手横一支竹笛，而诗意全出。又有"深山藏古寺"，画面根本不见深山老林中的庙宇，只画一个在山下小溪边舀水的小和尚，足矣。再如"踏花归去马蹄香"，只画在奔驰的马蹄后面一群正尾随追逐的蝴蝶，极大程度唤起了观赏者的联想与想象。另外一个颇有名的例子是齐白石先生在1951年为老舍先生画的一幅水墨画《蛙声十里出山泉》（图3-2-10），画名出自清人查慎行的诗作《次实君溪边步月韵》中的一句："萤火一星沿岸草，蛙声十里出山泉。"用视觉形象将听觉感受表达出来，且还需符合老舍先生意境化的要求。画面不见一只鼓腮鸣噪的青蛙，高处抹了几笔远山，一道急流自山涧乱石间倾泻而出，急流中隐约夹着数只欢快游弋的小蝌蚪，顺流而下，仿佛正游向藏于画外、声声召唤着的蝌蚪妈妈……可见，在意境的构成中，不可见的"虚境"比可见的"实境"更为重要。正如宗白华先生所说："意境的表现可有三个层次：从直观感相的渲染，生命活跃的传达，到最高灵境的启示。所以，艺术意境的创成，既须得屈原的缠绵悱恻，又须得庄子的超旷空灵。缠绵悱恻，才能一往情深，深入万物的核心，所谓'得其环中'。超旷空灵，才能如镜中花，水中月，羚羊挂角，无迹可寻，所谓'超以象外'"。[①]

[①] 宗白华. 宗白华全集（第2卷）. 合肥：安徽教育出版社，1994：328-329.

图 3-2-10 齐白石《蛙声十里出山泉》
（来源：娄师白《齐白石绘画艺术》，人民美术出版社，2023）

第三节 艺术接受

艺术接受是检验艺术创作和艺术作品价值的现实标尺，没有读者、观众、听众的接受，艺术家的创造性工作就无法得到承认，艺术作品的内涵、意义也难以得到发掘，因此，艺术接受在艺术活动中的地位是不可或缺的。尤其是 20 世纪以来，艺术接受活动中更是出现了艺术传播、艺术消费以及由受众引导艺术生产等新的现象，更加使艺术接受增添了时代感与现实意义。

一、艺术传播

艺术传播指借助于一定的物质媒介和传播方式，将艺术信息或作品传递给接受者的过程。艺术家总是期望把自己的艺术作品与他人分享，使自己的创造性得到更多人认同，从而实现艺术创造的价值，这就需要有效的艺术传播的介入。可见，艺术传播沟通了艺术创造与艺术接受，使作品与接受者相遇，从而使艺术活动得以顺畅进行。近年来，科学技术的迅猛发展对于艺术活动产生了巨大影响，电子技术、卫星技术、计算机技术等高科技在文化领域的广泛应用，使艺术传播功能和方式获得重大进展，艺术传播在当代艺术活动领域已经显示出越来越重要的作用和地位。

（一）艺术传播的功能

艺术传播在艺术活动的整体系统和动态过程中主要发挥着两方面功能：一是中介功能，二是评价功能。[①]

艺术传播的首要功能就是中介功能。一部文学作品，不经发表或出版，不与读者见面，只能说它是作者所写的一份稿件；一首乐曲，不经演奏家的演奏，就只是僵死的曲谱。例如钱锺书先生的小说《围城》，原本只在相对狭窄的学者、知识分子圈子里获得赞誉，根据其改编的电视剧一经播出，立刻引起轰动，以至带动该文学作品印刷文本的销量陡增。此外，如海岩的《永不瞑目》，六六的《蜗居》，陈彦的《装台》等文学作品，也都是经改编为同名电视剧播出后，取得了非常好的传播效果。可见，有效的传播方式能扩大作品的影响力，使其社会功能得到充分发挥，同时帮助艺术家获得社会的尊重和认可。

艺术传播的另一重要功能是它的评价功能。一件艺术作品进入传播环节之后，它的传播速度、传播范围、社会影响可以说明其社会接受程度，甚至是评判艺术水准的主要依据。艺术传播是传播者依据自己的理解和需求对艺术信息进行重新编码、再度解释，这也是其评价功能的表现。《西游记》在被改编

[①] 谭好哲，程相占. 现代文艺美学视野中的基本问题研究. 济南：齐鲁书社，2013.

成连环画和动画片时，考虑到儿童这个特定的接受群体，小说原著中丰富的主题意蕴被淡化甚至舍弃，只剩下充满趣味与刺激的英雄冒险故事。不少新电影在正式上映之前关于影片的各种花絮、新闻、溢美之词其实也是传播评价功能的充分体现，虽然经常采用的是诱导性的商业手法。

（二）艺术传播的要素构成

艺术传播的要素构成主要包括五部分：艺术传播主体、传播媒介、传播内容、受传者和传播效果。①

1. 艺术传播主体

艺术传播主体是指艺术传播者，是艺术传播活动中控制与发送艺术信息的人或机构。当今社会已进入大众传播时代，艺术创作与传播之间的分工越来越明显，而且传播者不单是个体角色与个人行为，更包括群体化的组织、机构，如文艺报刊出版机构、广电中心的文艺编辑、剧院剧场的文化负责人等，这些传播主体都具有构成上的整体性、分工上的复杂性以及技术上的专业性等特征。

2. 艺术传播媒介

艺术传播媒介是指用来承载并传递艺术信息的载体和渠道。按照传播媒介出现的先后顺序可分为报纸、广播、电视、互联网、移动网络和第五媒体。然而就其重要性、适宜性、有效性而言，广播的今天就是电视的明天，电视正逐步沦为"第二媒体"，互联网在某些方面已经从"第四媒体"上升为"第一媒体"。虽然电视的广告收入一直有较大幅度增长，但"广告蛋糕"正日益被互联网、户外媒体等新媒体以及变革后的平面媒体所瓜分。同时，平面媒体已经涵盖了报纸、杂志、立体广告牌、霓虹灯、空飘、LED看板、灯箱、户外电视墙等诸多广告宣传平台；电波媒体也已经涵盖了广播、电视等广告宣传平台。

3. 艺术传播内容

艺术传播内容是指通过传播媒介传送的艺术信息。传播的内容为"说什么"和"怎么说"，是通过受众和传播者的"信息共享"来实现的。艺术传播内容是传播的重点之一，它规定了整个艺术传播体系的性质及特征。

4. 艺术受传者

艺术受传者是指艺术传播活动中接受艺术信息的观众、听众或读者。受传者是艺术信息传播的终点和目的地，是将艺术信息从潜在可能性文本变成现实文本的决定性因素，受传者同时也是艺术信息的发现者、评估者和反馈者，他们的需求或隐或显地引导着艺术传播者的艺术创作和操作行为。

5. 艺术传播效果

艺术传播效果是指艺术信息在多大范围多大程度上为受传者接受，以及在感情、思想、态度、行为等方面所发生的变化。对传播效果的追求是艺术活动的出发点和归宿，因

① 田川流，刘家亮. 艺术学导论. 济南：齐鲁书社，2004：320.

为传播效果代表着传播目的的实现程度,是对整个传播过程实践有效性的检验。

(三)艺术传播的方式

现代社会艺术传播的方式主要有:现场表演传播方式、展览性传播方式和大众传播方式。

1. 现场表演传播方式

现场表演传播方式是指传播者和受传者面对面进行艺术信息传播的方式,是一种历史久远的传播方式。从远古的"击石拊石、百兽率舞",到乡间的民歌唱答、勾栏瓦肆(图3-3-1)的歌舞杂剧,华堂锦宴上的吹拉弹唱,再到万众沸腾的流行音乐演唱会(图3-3-2),都是现场传播的方式。艺术传播者与受传者均在演出现场,始终处于同一时空,感受同一种艺术氛围,艺术信息的透明性、交流的通达感非常强烈。现场传播可以运用一切艺术手段——语言、表情、动作、体态、服饰、造型、布景、灯光等来传达艺术信息,称得上是真正意义上的"多媒体"传播,双向性强,反馈及时,互动频度高,传播者与受传者可随时根据对方反应把握自己的传播效果。

图 3-3-1 我国古代观看演出的场所——勾栏
(来源:中国美术全集编辑委员会《中国美术全集》,人民美术出版社,1989)

图 3-3-2 伍德斯托克音乐节(1969)
(来源:百度百科)

2. 展览性传播方式

展览性传播方式是指在一定的场所陈列艺术作品，供观众直接接受艺术信息传播的方式，采取这种传播方式的多为展览性艺术作品，如美术馆（图3-3-3）、博物馆、展览厅或其他展示空间（图3-3-4）里展出的美术、摄影、雕塑等艺术作品。在此类传播方式中，由于传播者与受传者之间有明显的阶段性过程，即只有在传播者的工作完成之后，受传者的接受才开始，因此信息的交流与反馈速度要慢得多，但这也有利于受传者独自面对艺术作品，充分调动自己的全部审美经验进行反复体味，获得更冷静的审美判断与深刻的审美理解。

图3-3-3　中国美术馆
（来源：章舜粤《新中国北京十大建筑》，北京人民出版社，2023）

图3-3-4　北京798艺术区
（王军　摄）

3. 大众传播方式

大众传播方式是指专业化的媒介组织运用先进的传播技术进行大规模艺术信息传播的方式，主要包括报刊、广播、影视、网络等。20世纪以来，人类社会日益进入大众传播时代，报刊、广播、电视、卫星、多媒体、光纤技术等诸多传播方式影响了整个社会的组织结构和运行机制，同时也深刻影响了当代艺术文化的生存状态。艺术通过大众传播

方式的扩散，获得了前所未有的效果与影响。

二、艺术鉴赏

艺术鉴赏，也称艺术欣赏，是一种以艺术作品为对象，以受众为主体的欣赏活动，是接受者在审美经验基础上对艺术作品的价值、属性的主动选择、吸纳和扬弃，是一种积极能动的审美再创造活动。艺术鉴赏体现在"人们对艺术形象感受、理解和评判的过程。人们在鉴赏中的思维活动和感情活动一般都从艺术形象的具体感受出发，实现由感性阶段到理性阶段的飞跃"[①]。

（一）艺术鉴赏的内涵

艺术鉴赏的内涵，即艺术鉴赏作为一种审美再创造活动，可以从以下两方面进行理解。

首先，鉴赏主体在欣赏活动中，并非被动、消极地接受，而是积极主动地进行着审美再创造。任何艺术作品无论表现得如何全面、生动、具体，总会有许多"不确定性"与"空白"，需要鉴赏者通过想象、联想等多种心理功能去丰富和补充。德国阐释学家伽达默尔认为艺术存在于读者与文本的对话之中，文本是一种吁请、呼唤，读者积极响应，与文本形成对话，第一文本是艺术家创作的；第二文本是由鉴赏者创造的，一部文本会生成无数的第二文本。"一千个读者就有一千个哈姆雷特"说的正是这个道理。莎士比亚笔下的哈姆雷特只有一个，而无数读者心目中的哈姆雷特却有成千上万种。

其次，艺术鉴赏同艺术创作一样，也是人类自身主体力量在审美活动中的自我肯定与自我实现。在艺术鉴赏活动中，鉴赏主体总是要根据自身的生活经验、艺术修养、兴趣爱好、思想情感和审美理想，对作品中的艺术形象进行加工改造、补充丰富，以进行审美再创造。在这一过程中，鉴赏主体能够享受到创造的愉悦感，同时，将鉴赏自身的本质力量对象化到艺术作品之中，从而获得极其强烈的美感。

（二）艺术鉴赏的意义

一方面，艺术鉴赏是艺术创作乃至艺术传播的最终目的。绝大多数艺术作品的创作，最终目的都是为了供人观赏和寻求思想情感的交流，如此艺术作品的潜在价值才能得以转化为现实价值，完成其社会化进程。另一方面，艺术鉴赏同时也是艺术活动的起点，它并不完全是消极被动的。例如，当作家坐在一张白纸面前写作的时候，他（读者）的影子俯身站在作家的背后，甚至当作家不愿意意识到影子存在的时候，影子也还是站在他的背后。这个读者在那张白纸上打上他那看不见的磨灭不掉的标记，写上证明他的好奇心的证词，写上证明有一天他想拿起写完的作品先睹为快的难于表达的愿望的证词。[②]唐

[①] 辞海编辑委员会. 辞海. 上海：上海辞书出版社，1979：1760.
[②] 王岳川. 艺术本体论. 北京：中国社会科学出版社，2005.

代诗人白居易心中"潜在的读者"就是平民百姓，因而他的诗首先念给民间老妪听，平易浅显，讽咏时事；鲁迅写小说为的是"聊以慰藉那在寂寞里奔驰的猛士"以及毁灭"铁屋"的"较为清醒的几个人"，因此小说风格冷峻、悲怆。[①]艺术家与接受者实际并无本质区别，接受者不仅是鉴赏者、批评家，同时也是艺术家。

（三）艺术鉴赏活动的特点

1. 艺术鉴赏活动的开展以对主体审美能力的要求为实施前提

艺术鉴赏是作品作用于鉴赏者思想感情的过程，同时也是鉴赏者对艺术作品进行感知和理解的过程。具有一定审美价值的艺术作品要求鉴赏者具有与之相适应的审美能力，许多伟大的艺术家生前寂寞，直到他们死后，其作品才得到赞扬和推崇，常常是因为艺术家在世时，接受者的审美水准还达不到能够理解他们作品的程度。例如凡·高的画作《鸢尾花》（图3-3-5），在其死后两年即1892年才卖了300法郎，但是在1988年却拍卖出了5300万美元的惊人价格。

2. 艺术鉴赏活动具有主观差异性

艺术欣赏的主观差异性体现在艺术接受主体由于审美兴趣、思想感情、生活经验乃至世界观的不同，对同一艺术作品产生不同的艺术感受。鲁迅先生曾说，看《红楼梦》这部作品，"单是命意，就因读者的眼光而有种

图3-3-5 凡·高《鸢尾花》
（来源：牛雪彤《西方绘画大师经典佳作》，人民邮电出版社，2015）

[①] 田川流，刘家亮. 艺术学导论. 济南：齐鲁书社，2004：334.

种：经学家看见《易》，道学家看见淫，才子看见缠绵，革命家看见排满，流言家看见宫闱秘事……"①不同的人在接受过程中，难免会根据自己的经验进行鉴赏，这样就会烙上个人特定的印记，即便是同一个人，在其人生的不同阶段，艺术感受也会不同。黄庭坚在《书渊明诗后寄王吉老》中谈到自己在不同时期读陶渊明的诗感受不同："在血气方刚时，读此诗如嚼枯木。及绵历世事，知决定无所用智，每观此篇，如渴而饮泉，如欲寐得嚄茗，如饥啖汤饼。"明代陈继儒《读少陵集》中说："少年莫漫轻吟味，五十方能读杜诗。"说明人在涉世未深、意气张扬的青年时代与饱经世事的老年时期，读杜甫的诗感受是不同的。

3. 艺术鉴赏活动中的审美意蕴是无穷无尽的

艺术史家贡布利希说："人们对艺术的认识过程永无止境，总有新的东西有待发现。当人们站在前面去观看它们的时候，那些作品似乎一次一个面貌。它们似乎跟活生生的人一样莫测高深，难以预言。那是他自己的一个动人心弦的世界，有它自己的独特法则和它自己的奇遇异闻。任何人都不应该认为自己已经了解了它的一切，因为谁也没有做到这一点。"②可见，艺术鉴赏中的审美把握是难以穷尽的。首先，这是由于艺术鉴赏者自身的接受视野始终处于不断发展变化中，因此在面对同一作品时感悟是会不断变化的，正所谓"言"有尽而"意"无穷，总有品味不尽的感受。其次，艺术作品中所蕴含的情感是非常微妙的，具有不可言传性。正如豪泽尔所说："艺术接受者对作品的理解问题是永远说不清楚的。我们可以完全地理解或完全地误解某一科学命题，但情感是无法完全地被理解或完全地被误解的。"③

（四）艺术鉴赏的过程

1. 审美期待

审美期待是指在鉴赏艺术作品之前及鉴赏过程中，作为接受主体的鉴赏者基于个人经验、社会阅历和艺术修养等复杂原因，心理上往往会有一个既成的结构图式，通常被称作"期待视野"，它使接受者具有了欣赏需求，并期望在欣赏中得到满足。例如说到李白，一般人脑中自然会想到一个峨冠博带、豪放飘逸的中年形象；而说到杜甫，则又会出现一个沉郁顿挫、忧国忧民的老者形象，这正是大多数人的审美（形象）期待。而对于研究古典文学的学者而言，他们对李白、杜甫的形象期待（图 3-3-6，3-3-7）可能又稍有不同，比如前者为须髯老者，后者为中年壮汉，而实际上李白（701—762）比杜甫

① 鲁迅. 鲁迅全集（第7卷），北京：人民文学出版社，1959：419.
② 贡布利希. 艺术发展史. 范景中，译. 天津：天津人民美术出版社，1991：15.
③ 豪泽尔. 艺术社会学. 居延安，译. 上海：学林出版社，1987：183.

图 3-3-6 李白像
(来源:李长之《李白传》,长江文艺出版社,2019)

图 3-3-7 杜甫像
(来源:莫砺锋《杜甫传》,长江文艺出版社,2019)

(712—770)要年长 11 岁,并且李白也有不尽超脱的时候,杜甫也曾是狂狷不羁的少年。但不论哪种既成图式,都是基于各自不同经验的期待视野的具体表现。

期待视野可分为文体期待、意象期待和意蕴期待。

(1)文体期待。

文体期待是指鉴赏者由于作品类型或形式特征而引发的期待指向,这一指向表明鉴赏者希望看到某类艺术品应该具有的艺术魅力。例如,当鉴赏者面对一首中国古典乐曲时,他会期待出现高山流水般的音乐、旋律及如诗如画的意境美;而当他面对一幅西洋油画时,则会期待着浓烈的颜色、充满质感的形象以及深邃的象征意义。

(2)意象期待。

意象期待是指鉴赏者由于作品中的某种特定意象而引发的期待指向,这一指向意味着鉴赏者希望从初次接触的形象或情绪中,看到符合思维及生活习惯的某种典型或情绪、氛围的渲染或营造。例如,当看到《黄河大合唱》这首乐曲的标题时,"黄河"作为一种意象就会引发读者联想到乐曲绝不只是歌咏黄河本身,而是在借歌咏黄河而赞颂以黄河作为母亲河的中华民族,由此产生一种强烈的审美期待。

(3)意蕴期待。

意蕴期待是指接受者由于作品呈现的深层的审美意蕴、人生哲理和情感境界而引发的期待指向。这一指向表明鉴赏者希望从中看到合乎自身的审美趣味和人生观、世界观的内在情感、思想内涵等。

2. 鉴赏过程

(1)注意与感知。

艺术鉴赏是从注意开始的,注意是艺术

鉴赏的准备阶段。此时，主体切断了认识思维与对象其他性质的联系，转到对艺术品的注意上来。例如，一幅画出现在拍卖会上时，人们注意的是它的商业价值；而挂在展览厅的墙上时，注意的是它的美和艺术价值。另外，整个艺术欣赏都离不开审美注意力的参与，主体的审美注意力必须一直集中指向眼前的这件艺术品。例如，去参观画展，即使参观者对整个画展都保持着浓厚的兴趣，但随着观看不同的作品，其注意力是在不断转移的。因此，为了吸引欣赏者的眼球，艺术家总是想方设法创造出更加新颖的形式，比如一些行为艺术家总是选择闹市区做出惊人之举：或装扮成童话中的稻草人站在那里纹丝不动，或把自己装在玻璃柜中与动物同眠，甚至将自己倒挂在高层建筑外名曰"无题"，等等，就是为了引人注意并给人留下深刻印象。

在艺术鉴赏活动中，不同种类的艺术作品，需要用不同的感官去感知它的外在形式及形象、结构。例如，造型艺术是通过人们的视觉来直接获得其表征的，音乐则是通过听觉来把握其音响、旋律状态的，综合性艺术如戏剧、电影等则需要调动人们的各种感觉器官来共同对其样貌进行反映。但这种感知并不是对艺术作品零碎和杂乱无序的反映，而是要使艺术作品以一个整体的完整映象呈现在鉴赏者的大脑中。例如，映入鉴赏者大脑中的书法作品，绝不仅仅是几个笔画或其中的一两个字，而一定是包含了所有笔画、走势及样貌的一幅完整的书法作品。只有对艺术作品有一个完整的映象，欣赏者才有可能较为充分地感知、理解它。

（2）体验与想象。

在艺术鉴赏活动中，鉴赏者在面对某一个具体艺术形象或某一段真切的情感表达时，会有意无意联想起相关事物或类似经历，并由此想象出一个崭新的艺术形象，得到更为深刻的情感体验。例如，由"人面桃花相映红"想到春天，由"天高云淡、望断南飞雁"想到秋天来临等。当然，由于鉴赏者审美期待视野的不同，联想的内容和想象的形象势必千差万别，不可能完全还原艺术家心中的形象和情感体验，而只能是在部分还原的基础上产生一定程度的变化。鲁迅先生曾对此举例："我们看《红楼梦》，从文字上推见了林黛玉这一个人，但须排除了梅博士的'黛玉葬花'照相的先入之见，另外想一个，那么，恐怕会想到剪头发，穿印度绸衫，清瘦、寂寞的摩登女郎；或者别的什么模样，我不能断定。但试去和三四十年前出版的《红楼梦图咏》之类里面的画像比一比吧，一定是截然两样的，那上面所画的，是那时的读者心目中的林黛玉。"[①]这种情感体验的变化，显示了欣赏者在艺术欣赏活动中的再创造性，对于激活艺术作品的形象，丰富艺术作品的情感内涵，能够起到极大的促进作用。

① 鲁迅. 鲁迅全集（第5卷）. 北京：人民文学出版社，1959：430.

(3) 理解与创造。

理解是艺术鉴赏的高级阶段，既包括对于作品的形象、情境、形式、语言的审美认知，也包括对于作品整体价值的追寻。艺术鉴赏的目标是接受者再创造的完成，鉴赏对于作品中形象、情境、典型和意境的补充、完善，正是再创造的结晶。审美理解，不仅包括对艺术作品的显在主题（即艺术家的创作意图及思想）进行阐释，也包括对艺术作品的"潜意识"即"味外之味""象外之象"的挖掘，并做出审美判断和创新。唯此，艺术欣赏者才能充分感受到艺术作品的意蕴美。

3. 审美效应

审美效应是艺术鉴赏活动具体运作的结果，也是艺术鉴赏的作用和目的。凡优秀的艺术作品，其审美效果都十分明显。

(1) 共鸣。

共鸣是艺术接受进入高潮状态的标志之一，有两方面含义：一方面是指在鉴赏过程中，鉴赏者为作品中的思想情感、理想愿望及人物命运所打动，从而形成的一种强烈的心灵感应状态；另一方面，不同时代、阶级、民族的鉴赏者在鉴赏同一部艺术作品时可能会产生相同或相近的审美感受，也可以称作共鸣。例如，白居易在《琵琶行》的结尾写道："凄凄不似向前声，满座重闻皆掩泣。座中泣下谁最多？江州司马青衫湿。"琵琶女的演奏使白居易产生了强烈的共鸣，就是因为白居易的宦海沉浮与琵琶女的沦落风尘有相同之处，进而发出了"同是天涯沦落人，相逢何必曾相识"的感慨。正如作者在自序中所说："予出官二年，恬然自安；感斯人言，是夕始觉有迁谪意。"

艺术鉴赏活动之所以能够产生共鸣，一方面说明作品本身具有强烈的艺术感染力，另一方面也显示了作品的思想、情感内蕴触及了欣赏者的心灵深处。优秀的艺术作品能够使人忘记艺术形象与生活自我的区别，因感同身受或灵犀相通而进入到"同声相应""同气相求"的心理共鸣状态。可见，艺术鉴赏活动中的共鸣，是显示一部作品艺术价值高低的重要尺度，往往其引起鉴赏者共鸣的程度越强烈，人数越多，艺术价值也就越高。

(2) 净化。

净化是指接受者通过对于艺术作品的鉴赏和共鸣的产生，使情感得到陶冶、精神得到调节、人格得到提升的过程。亚里士多德曾把它称为"卡塔西斯"（Katharsis），认为悲剧即具有陶冶人的性情、净化人的情感、有助于身心健康并能得到某种道德教益的美感效果。狄德罗在《论戏剧艺术》中曾举例说："只有在戏院的池座里，好人和坏人的眼泪交融在一起。在这里，坏人会对自己所犯过的罪行表示愤慨，会对自己给人造成的痛苦感到同情，会对一个具有他那样性格的人表示厌恶，当我们有所感的时候，不管我们愿意不愿意，这个感触总是会铭刻在我们心头的。那个坏人走出了包厢，已不那么倾向于作恶了，这比被一个严厉而生硬的说教者痛斥一

顿要来得有效。"①的确，艺术作品常常能通过以情感人、以情动人的方式，潜移默化地起到为直接的道德说教所不可及的教育效果，从而唤醒人们的良知，达到纯洁、高尚的人格境界。

（3）领悟。

领悟是指接受者在鉴赏艺术作品时引发的对于世界奥秘的洞悉、人生真谛的彻悟以及精神境界的升华，是一种更高层次的审美效应。对艺术作品内涵的领悟，往往促使鉴赏者重新审视生活，思考人生，探寻宇宙的奥秘。例如贝多芬的《第五交响曲》（又称《命运交响曲》）的音乐意象里，就融入了人与命运殊死搏斗的哲学思想。当人们在欣赏时，势必会为之深深触动，从而引发对时代、人生、命运的思索，进而带来欣赏者更深层次的人生领悟和更高层次的精神追求，人生境界得到提高。

艺术鉴赏活动的三个审美效应在艺术接受实践中是有机联系在一起的：鉴赏者只有在对艺术作品产生共鸣的基础上，才能净化自己的情感，深化自己的哲思；反之，如果艺术作品对鉴赏者的灵魂产生了触动，必然伴随着共鸣效应，并且是几经思考和领悟的结果。

三、艺术批评

艺术批评是指在艺术鉴赏的基础上，对艺术作品进行客观、公正的分析和评价的一种科学认识活动。艺术批评离不开艺术鉴赏，但艺术鉴赏带有更多感性活动的特点，艺术批评则是以理性活动为特征，客观公正地揭示作品的整体价值。

（一）艺术批评的特征

艺术批评的特征突出表现为理性与感性，或者说科学性与艺术性的统一。

一方面，艺术批评具有理性或科学性。首先，艺术批评需要有对待艺术家、作品及一切艺术现象的理性态度，不能依个人主观好恶持先入为主的态度，必须"无私于轻重，不偏于憎爱"，以期"平理若衡，照辞如镜"（刘勰《文心雕龙·知音》）。其次，艺术批评还需要具备熟悉艺术理论与实践规律、掌握社会生活客观本质的科学精神。戏剧理论家莱辛就曾说过："真正的批评家并不是从自己的艺术见解来推演出法则，而是根据事物本身所要求的法则来构成自己的艺术见解。"②也就是说，艺术批评要有独到的见解，但这种见解必须建立在客观、公正的科学分析基础之上，而不是因一己之见为审美对象

① 狄德罗. 论戏剧艺术//中国社科院外国文学研究所. 文艺理论译丛（第 1 辑）. 北京：人民文学出版社，1958：150.
② 莱辛. 汉堡剧评. 张黎，译. 上海：上海译文出版社，1981：145.

制定所谓"普遍性法则"。

另一方面，艺术批评还要有感性或艺术性。艺术批评作为一种特殊的科学认识活动，既需"出乎意外"，保持对审美对象的冷静与客观态度，同时还需"入乎其内"，投入对审美对象强烈的情感体验与必要的同情。正是在此意义上，艺术批评兼有研究和创作的双重性质，中国古代甚至视其为一种文艺体裁，要求批评文章不仅应逻辑清晰、论证严谨，而且文笔也应当优美动人。譬如西晋陆机的《文赋》、南北朝刘勰的《文心雕龙》、唐代司空图的《二十四诗品》等，都是杰出的艺术批评著作，同时也是文采四溢的优秀文艺作品。

（二）艺术批评的作用

1. 挖掘艺术作品的内涵，发现艺术作品的潜在价值

艺术作品的内涵分为两部分：一部分是存在于语言文字之中的显性内涵，另一部分是存在于语言文字之外的潜在内涵。显性内涵一般在艺术鉴赏的过程中就能把握，而潜在内涵属于"言外之意"，例如艺术作品的典型或意境，需要专业的艺术批评者"以意逆志""知人论世"（《孟子·万章上》），甚至是调动批评者的全部知识储备，对艺术家的"编码"活动进行"解码"。这种"解码"工作不仅在于"复现"艺术家的意图，而且甚至是一种比艺术家更了解自己作品的"创造"活动。正如法国作家法朗士所说："优秀的批评家就是这样一个人，他把自己的灵魂在许多杰出作品中的探险活动加以叙述"。①

2. 引导艺术创作和艺术鉴赏的方向，帮助创作者更好地完成作品，提高鉴赏者的鉴赏能力和鉴赏水平

从艺术创作方面来看，创作并非艺术家一个人闭门造车，如果缺乏观赏者和批评家的关注与导向，艺术家就有可能误入歧途，反之则能创造出更多更好的作品。例如，车尔尼雪夫斯基在《列夫·托尔斯泰伯爵的〈童年〉〈少年〉和战争小说》一文中，从托尔斯泰早期作品中敏锐地发现了"心灵的辩证法"，指出"认识人的心灵，乃是托尔斯泰伯爵才华的最基本力量"。②托尔斯泰对此感同身受，并坚持这一方向，最终受益终生。又如曹雪芹写《红楼梦》时，"披阅十载，增删五次"，在修改的过程中听取了无数意见，尤其是脂砚斋的点评，为其添彩不少。据"脂评"透露，"秦可卿之死"一段，曹雪芹正是根据其意见进行了修改。所以今天红学家在选择《红楼梦》版本时，总离不开《脂砚斋重评石头记》本。可见，艺术批评能通过对作品的评价，形成对艺术创作的积极反馈。

从艺术鉴赏方面看，高水平的艺术批评可以帮助人们更好地鉴赏艺术作品，进而提

① 伍蠡甫. 西方文论选（下卷）. 上海：上海译文出版社，1979：267.
② 伍蠡甫. 西方文论选（下卷）. 上海：上海译文出版社，1979：426-428.

高鉴赏者的审美感受力和鉴赏水平。普列汉诺夫曾说："别林斯基可以使得普希金的诗所给你的快感大大地增加，而且可以使你对于那些诗的了解更加来得深刻。"①

艺术批评的主要任务就是对艺术家、艺术作品以及各种艺术现象进行客观、公正的分析和评价。在此过程中，艺术批评一方面要借助一定的艺术理论为指导，从而使批评能够符合艺术史科学的规律；另一方面，艺术批评通过分析新作品，评价新现象，为艺术理论提供新经验，从而为艺术学的健康、繁荣发展做出贡献。郭沫若先生曾说："文艺是发明的事业，批评是发现的事业。文艺是在无之中创出有。批评是在砂之中寻出金。批评家的批评在文艺的世界中赞美发明的天才，也是赞美其发现的天才。"②在艺术作品与艺术理论之间，艺术批评充当着关键的"桥梁"作用：它既可以使作品的美与缺点变得透明，让作品得以提升到某种形而上的哲学高度上显现；又可以使理论上枯燥与空洞的弊端得以克服，让抽象的理论牢牢建立在生动、具体的艺术实践的基础上。可见，艺术批评的好坏，直接影响着艺术学理论的繁荣与发展。

第四节 艺术的发展流变

艺术的发展流变通常表现为不同艺术家之间、不同艺术门类之间、不同时代的艺术之间的关联性和延续性。以下从三个方面进行具体分析。

一、艺术风格

艺术风格是艺术家的创作个性与作品的语言、情境交互作用所呈现出的相对稳定的整体性艺术特色，是艺术家创作个性成熟的标志，也是作品达到较高艺术水准的标志，艺术风格既包括艺术家个人的风格，也包括流派风格、时代风格、民族风格等。

（一）艺术风格形成的原因
1. 主观因素

主观因素即内部因素，这是形成艺术风格的首要原因。它主要是指作为创作主体的艺术家的自身条件决定了其表现生活的独特性，在创作中体现出属于自己的特色。

首先，艺术家的气质、性格、禀赋、艺术趣味、才能甚至怪癖与艺术风格的形成有着密切的关系。唐朝大诗人李白被称为"诗仙"，其狂放不羁的气质、遗世独立的人格特点、易感而发的强烈情感、游历四方的经历，造就了他的诗歌想象丰富、夸张独特、抒情

① 瞿秋白. 别林斯基的百年纪念. 见瞿秋白文集（第2卷）. 北京：人民文学出版社，1953：1090.
② 张澄寰. 郭沫若论创作. 上海：上海文艺出版社，1983：538.

恣肆的浪漫主义风格。而意大利画家莫兰迪（图3-4-1）一生简朴、淡泊名利，几乎从未离开过自己的家乡，因此他绘画的内容就是生活中常见的杯、盘、瓶、罐等，形成了一种单纯、高雅、简约、清新的艺术风格（图3-4-2）。

其次，艺术家的身世、经历、人生经验、艺术观念与其艺术风格也有着深刻的联系。西班牙著名画家毕加索一生丰富多彩，多样的人生阅历使他的作品不仅数量多而且呈现出多样化的风格。他的作品总计近37000件，其中油画1885幅，素描7089幅，版画20000幅，平版画6121幅。他的一生按其作品风格可分为几个阶段：蓝色时期，玫瑰时期或粉红色时期，非洲时期或黑人时期，立体主义时期，古典时期，超现实主义时期和蜕变时期，田园时期等。正因如此，人们称他为"人类艺术史上罕见的天才"。

2. 客观因素

艺术风格是在艺术家的主观特性与对客观现实的真实反映的结合中表现出来的，因此必然受到各种客观因素的影响。

首先是时代及社会因素的影响。艺术家生活的时代条件和社会环境会对其风格的形成和变化产生较大影响。正如中国古人所说："治世之音安以乐""乱世之音怨以怒""立国之音哀以思"（《诗大序》），表明时代因素对艺术创作的影响和表现。中国古代文学史称为"汉魏风骨""建安风骨"的建安诗歌以及与此相关的绘画、书法等艺术，正是当时特

图3-4-1 莫兰迪
（来源：中国当代艺术数据库）

图3-4-2 莫兰迪作品《静物》
（来源：徐妤《西方大师原作高清解读·莫兰迪》，湖南美术出版社，2020）

定的时代精神和社会风尚影响、渗入和作用的结果；而盛唐时期辉煌壮丽的诗歌、绘画、音乐、舞蹈艺术，也无不浸染着当时宏伟、博大、开放、雄阔的时代风貌。

其次是文化因素的影响。文化因素是指

在一定地域和环境中的文化状况、文化氛围以及艺术形式等因素。人们的审美需求状况、文化消费倾向、社会文化水平、社会文化心理等都时刻影响着、作用于艺术家的创作风格，使得他们在题材选择、结构安排、语言使用、方法和技巧探求等方面做出自己的判断，从而使作品能够适应文化环境的动态需要，适应欣赏者不断更新的审美观念的需要。

（二）艺术风格的特征

1. 独创性

艺术风格具有很强的独创性。无论是艺术家还是作品的风格，抑或是民族、时代、地域流派的风格，都是对前人艺术风格的继承和弘扬，同时也必然凝聚着艺术家的创造精神和独特的个性特点。任何艺术家都要在本民族或其他民族已经形成的某些艺术风格的基础上继承和发展，吸取和借鉴前人艺术特色中与自己相近的因素，将其中有益的因素为自己所用并加以改造，从而形成独具一格的艺术特色。

2. 相对稳定性

艺术风格的相对稳定性，是指艺术家的风格一旦形成，就会贯穿于创作的诸多方面，表现出一定的连续性。艺术家在自身风格形成的过程中，会逐渐使自身的审美意识得以充实和完善，甚至促使自己形成独具特色的思维定式和审美定式，并使之在创作生涯中持续发生作用，产生影响。艺术风格的相对稳定性为人们认识艺术家提供了有益的帮助，并成为考察艺术家创作历程和艺术成果价值的重要参考。

3. 多样性

艺术家思想情感、生活经验、审美理想、创作才能的多样性，欣赏者对艺术需要的多样性，决定了艺术风格的多样性。这种风格的多样性不仅表现在不同艺术家的作品之中，而且也表现在同一艺术家的不同作品之中。成熟的艺术家，应能在保持一种基本的、占主导地位的风格的基础上，创造出别具风味的作品。一些艺术家在创作生涯的不同时期，表现出多种既有联系又有区别的风格特色，正是其艺术造诣高超、风格成熟的表现。

二、艺术流派

艺术流派是指在一定历史时期，某些艺术家由于思想倾向、审美观念、艺术趣味、创作方法和表现风格等方面有相近或相似的因素而形成的艺术家创作群体。比如唐代高适、岑参的边塞诗派与王维、孟浩然的田园诗派，宋代的豪放词派与婉约词派等。

（一）艺术流派的命名

1. 以艺术大师的名字来命名

如中国京剧中的"梅、程、尚、荀"四大流派。20世纪二三十年代，男旦艺术在京剧史上出现了四大名旦，分别是梅兰芳、程砚秋、尚小云、荀慧生（图3-4-3），使整个京剧发展进入巅峰时期，他们中的每个人都因为形成了自己的表演风格而自成一派。又如苏联戏剧大师斯坦尼斯拉夫斯基创立的斯坦尼斯拉夫斯基体系，也是以艺术大师的名

图 3-4-3 京剧四大名旦（左为尚小云，中为梅兰芳，右为荀慧生，前为程砚秋）
（来源：维基百科）

字命名的。

2. 以艺术流派或艺术家所在地名命名

如法国电影的左岸派，中国绘画的浙派、扬州画派、新安画派、海上画派、岭南画派、京津画派、金陵画派等；西方绘画中的佛罗伦萨画派、威尼斯画派、巴比松画派等。

3. 以艺术创作方法、艺术风格、艺术主题和艺术题材命名

如绘画中的印象画派、新印象画派、后印象画派、立体派、野兽派、抽象派、表现派、超现实派等；摄影艺术中的绘画主义摄影、印象派摄影、写实摄影、自然主义摄影、纯粹派摄影、新即物主义摄影、超现实主义摄影、抽象摄影等。

4. 以艺术流派诞生的杂志、社团、图书或特定的活动和标志来命名

如中国 20 世纪二三十年代的新月社、创造社，法国的电影手册派、俄罗斯的巡回展览画派等。

（二）艺术流派的形成

艺术流派的形成方式主要有两种：自觉的和自发的。

自觉形成的艺术流派是指在某一特定的历史时期和社会条件下，一批持相同思想观念、艺术见解的艺术家，由于作品风格相近而自觉地归于同一群体，进而成立一定的社团组织并发表宣言，提出艺术纲领，倡导某种艺术主张，出版刊物，与其他流派展开论争，宣传自己的艺术主张。例如，中国现代文学史上第一个纯文学社团"文学研究会"就是其中的典型代表。他们向社会公布了自己的宣言："文学应该反映社会的现象，表现讨论一些有关人生的一般问题。"社团成立后，他们从"鸳鸯蝴蝶派"那里接手了《小说月报》并进行革新，又在《实事新报》上创办了新的《文学旬刊》，并把它们作为社团的刊物。通过崭新的文学理论与创作实践，形成了具有广泛影响的文艺运动，打击了反现实

主义文艺思潮和封建复古派，对中国新文学的发展起到了积极的推动作用。意大利的未来派、俄国的巡回展览画派也属此类。

自发形成的艺术流派是指艺术家并没有形成流派的计划或意愿，自己也并未意识到属于某一流派，只是由于风格接近或相似，被接受者或后人总结或概括出来的流派。这类流派一般没有固定的组织和纲领，也没有共同的艺术宣言。例如"竹林七贤"，魏正始年间（240—249），嵇康、阮籍、山涛、向秀、刘伶、王戎及阮咸七人，常在当时的山阳县（今河南辉县、修武一带）竹林之下，喝酒纵歌、肆意酣畅，世谓"竹林七贤"。他们的作品基本上继承了建安文学的精神，但由于当时的政治统治，他们无法直抒胸臆，故常常采用比兴、象征、神话等手法，隐晦曲折地表达自己的思想感情。又如魏晋时期的"三曹"、宋代的"江西诗派"、清代的"桐城派"，也均属此类。

三、艺术思潮

艺术思潮是指在一定的社会条件下，由于受到当时社会思潮和哲学思潮的影响，艺术领域所出现的具有较大影响的思想潮流和创作倾向。

艺术思潮与艺术风格、艺术流派之间既有着密切关系，又存在明显区别。一般地，艺术风格是创作主体独特个性的表现，艺术流派则是风格相近或相似的创作主体的群体化，而艺术思潮却是倡导某种文艺思想的几个或多个艺术流派所形成的一种艺术潮流。简言之，艺术风格、艺术流派和艺术思潮，分别对应个体、群体以及在一定历史时期内具有相当规模的较大群体。某种艺术流派可能发展成为一种艺术思潮，而有的艺术思潮却可能包容许多艺术流派和不同的创作方法。艺术流派往往是指某一个艺术门类中的派别，艺术思潮却常常包容各个艺术门类中的多个艺术流派。艺术流派侧重于从艺术史的角度来区分各种具有不同特点的艺术派别，艺术思潮则侧重于从社会历史角度把握某种创作思想或创作主张，二者之间既有联系，又有差别。

西方自文艺复兴以来，先后出现的艺术思潮主要有17世纪的古典主义、18世纪的启蒙主义、18世纪后半叶的浪漫主义、19世纪的现实主义、20世纪的现代主义以及"二战"以来的后现代主义。

（一）古典主义

古典主义在文艺理论和创作实践上以古希腊、古罗马艺术为典范，因此也被称为"新古典主义"。古典主义以法国最盛行，发展也最完备。法国古典主义的政治基础是中央集权的君主专制，哲学基础是笛卡尔的唯理主义理论。古典主义在创作理论上强调模仿古代，主张用民族规范语言，按照规定的创作原则（如戏剧的"三一律"）进行创作，追求艺术的理性与完美。就整个欧洲而言，古典主义可视为集体性时代精神的反映，是当时欧洲各国对古希腊、古罗马文明的重新发现在艺术中的呈现。

(二)启蒙主义

启蒙主义思潮实质是18世纪法国大革命之前新兴资产阶级向封建阶级夺权的一次舆论大准备。启蒙主义主张用自由、平等、博爱、天赋人权等启蒙观念来反对封建专制和特权,用无神论、自然神论或唯物论来反对宗教迷信。代表人物有伏尔泰、孟德斯鸠、卢梭等,其代表作分别是《老实人》《波斯人信札》和《爱弥尔》。

(三)浪漫主义

浪漫主义的宗旨与"理性"相对立,注重表现主观理想,抒发强烈的个人感情,形式较少拘束且自由奔放,是对启蒙时代以来的贵族主义和专制政治文化的颠覆。代表艺术家有英国的拜伦、雪莱,法国的雨果、德拉克洛瓦(作品如图3-4-4),俄国的普希金、雷列耶夫,波兰的密茨凯维支以及匈牙利的裴多菲等。

(四)现实主义

现实主义又称写实主义,发端于与浪漫主义的论争,起源于法国,后波及俄国、北欧和美国等地,成就了19世纪欧美"批判现实主义"的顶峰。现实主义作品的特点是细节的真实性、形象的典型性和具体描写方式的客观性。代表艺术家有法国的司汤达、巴尔扎克,英国的狄更斯,俄国的果戈理、列夫·托尔斯泰等,其代表作分别是《红与黑》《人间喜剧》《艰难时世》《死魂灵》《复活》等。

(五)现代主义与后现代主义

现代主义与后现代主义是历经两次世界大战的西方艺术的畸变,两者的共同点都是

图3-4-4 德拉克洛瓦《自由引导人民》
(王军 摄)

反传统,"文化激进主义"和"美学极端主义"构成了其松散、杂芜的各流派的精神内核。现代主义与后现代主义文艺思潮中的主要流派有印象主义、象征主义、意识流、达达派、野兽派、超现实主义、抽象主义、抽象表现主义、存在主义、荒诞派、波普艺术、行为艺术、装置艺术、观念艺术(图3-4-5)等,由此也形成了20世纪艺术领域前涌后现、争奇斗艳而又复杂多变、难于把握的态势。

综上所述,艺术作为把握世界的一种方式,"艺术创作—艺术作品—艺术接受"三个环节构成了艺术活动的全过程。在这条长链中,艺术家既是艺术创作的主体,同时也是劳动者,正是历代艺术家和其他精神产品创造者的共同努力,才创作出了丰富多彩的艺术作品,推动着人类文明由低级阶段逐步走向高级阶段。一方面,它可以通过对人们精神的感染,使广大欣赏者的情操得到陶冶,灵魂得到升华,改变和提高劳动者的基本素质;另一方面,它可以使艺术作品通过文化市场的诸多渠道创造收益,促进整个社会生产力的发展。20世纪以来,人类社会进入大众传播时代,报刊、广播、电视、卫星、多媒体、光纤、AI等新技术日新月异,使得信息的大众传播方式更加广泛地影响着整个社会的组织结构和社会运行机制,同时也深刻影响着当代艺术文化的生存状态。艺术作品通过艺术传播,到达接受者手中,供艺术接受者消费,从而形成了艺术接受这一过程。艺术接受通过艺术鉴赏和艺术批评两种方式得以体现。艺术批评是艺术鉴赏的深化和升华,是艺术发展的动力,促进创作,推动着艺术的传播和接受,更形成各种以不同的世界观和学科知识为背景的艺术理论批评模式。随着艺术的不断发展,艺术史上又出现了艺术风格、艺术流派和艺术思潮等各种复杂的现象,敦促着人们对艺术演进的外在因素以及内在规律进行更加深入的探讨。

图 3-4-5 约瑟夫·科苏斯《一把和三把椅子》
(来源:中央美术学院官网)

第四章　实用艺术

艺术的形态和门类众多，并且随着时代进步，越来越多的艺术形态还在不断产生。在对艺术形态进行分类时，由于标准不同，类别也有所不同。本书仅以审美意识物态化的存在方式为标准，将现有艺术形态分为六大类，即实用艺术（包括建筑、园林和设计三种）、造型艺术（包括绘画、雕塑、摄影和书法四种）、表情艺术（包括音乐和舞蹈两种）、语言艺术（包括诗歌、散文、小说和剧本四种）、综合艺术（包括戏剧、戏曲、电影和电视四种）以及新形态艺术（包括立体主义、达达主义、地景艺术、行为艺术、装置艺术、电子技术艺术六种）。

所谓实用艺术，是指实用与审美相结合的表现性空间艺术，它是人类文化史上最古老的艺术种类之一。早期原始人在制作生产与生活物品时通常只具有实用的功能。随着人类美感意识的萌生，人们将审美创造意识融入物品，使之兼有实用和艺术两种功能，原始社会遗留下来的建筑遗址、陶器等，都印证了实用艺术发展的轨迹。实用艺术最基本的特征就是实用功能与审美原则的结合，通过对具有实体性物质材料的加工和改造，创造出兼具实用价值和审美价值的静态艺术品。实用艺术不注重模仿客观事物，而是重在表现人们的审美理想或情感追求，它不重再现，而是强调表现，同时又以空间为其存在方式，形成了表现性的突出特点。可以说，实用艺术是实用性与审美性相结合的表现性空间艺术。

第一节　建筑艺术

一、建筑的含义、起源与发展

建筑是建筑物与构筑物的总和，英文、法文为Architecture，原意为"巨大的工艺"，是运用一定的物质材料和技术手段，根据物质材料的性能和规律，按照一定的功能原则和美学原则去设计，创造出一个既适宜于居住和活动，又具有观赏性、文化性的空间环境实用艺术。

建筑起源于人们对特定场所的基本需求,这种需求既包含物质层面,比如居住与安全的需求,也包括精神层面,比如祭祀与信仰的需求。随着人类文明的发展,居住与祭祀的场所从最初的不规范、不稳定,逐渐走向规范与稳定,并以较为合理的建造模式固定下来,从而形成了各个民族特有的建筑样式,这些特定的建筑样式又往往承载着各民族特有的历史与文化信息。

(一)新石器时代建筑

斯卡拉布雷(Skara Brae,图 4-1-1)是位于苏格兰的新石器时代建筑遗址,建造于距今约 5200—4500 年前,由八个聚集的遗址群组成,是欧洲迄今最为完整的新石器时代的建筑村落。其中一处遗址保存完好,历史比英格兰的"斯通亨治"(Stonehenge)巨石群与古埃及金字塔更为久远,被联合国教科文组织列为世界文化遗产,并称它为"奥尼克的心脏"。

(二)古埃及建筑

古埃及人相信万物有灵,他们将生活的各个方面都与神相联系。例如,他们认为收获庄稼,就是繁育之神的恩赐。因此,如果他们兴建一座大型建筑,通常要由祭司来主持,或者由统治者亲自主持,且在完工的时候,一定要有一个祭祀的仪式,以祈求神的祝福和持续的恩典。古埃及的建筑是人与神之间紧张关系的一种体现,神殿之外是人的世界,神殿之内则是神的世界,不可侵犯,神庙建筑则是严格将这两者分开的界限。因此祭司与统治者都不是唯一重要的人物,他们都只是神圣传统的一部分而已。从哈布神庙列柱大厅的柱式(图 4-1-2)可一窥神的重要地位。

图 4-1-1 苏格兰斯卡拉布雷新石器时代建筑遗址
(来源:马文·特拉横伯格《西方建筑史:从远古到后现代》,机械工业出版社,2011)

图 4-1-2　埃及哈布神庙柱式
（王军　摄）

（三）古希腊建筑

古希腊城邦的建筑与古埃及大异其趣。古埃及将神远置于人之上，人性服从于神性。而古希腊则是人神共处的社会，人在社会生活中找到了自己应有的位置。古希腊人喜欢集会，人们喜欢在周围都是公共建筑、商铺和神庙的场所谈论正义与公理，以及如何获得它们，而不是等待最高统治者的授权。所以，古希腊的建筑呈开放式结构，通常建在山顶，就像可以直接与神对话一样，且无所畏惧。他们从神那里获得启示与尊严，将人世生活过得有智慧、有尊严。康科迪亚神庙（图 4-1-3）是古希腊神庙中保存较为完好的一座，它在 39.44 米长、16.91 米宽的台基上，矗立着数十根多立克式柱子，显得极为庄重典雅。

（四）古罗马建筑

罗马人于公元前 3 世纪征服了希腊，也继承了希腊人创造的杰出的艺术风格，然而罗马人也在建筑上展现了其特有的风貌。例如，罗马人利用其特有的天然混凝土材料，建造了众多史无前例的巨型建筑，像罗马万神庙、公共浴场、引水渠、凯旋门、竞技场以及圆形斗兽场等。而且，罗马人对穹顶、拱门等结构的发展，造就了崭新形式的罗马建筑。君士坦丁凯旋门就是其中的一例，它坐落于罗马城，位于罗马竞技场与帕拉丁山之间，是为了纪念君士坦丁大帝 312 年在米尔里维安桥战胜马克森提而建造。君士坦丁凯旋门（图 4-1-4）高 21 米、宽 25.7 米，有 3 个拱门，最高的拱门高 11.5 米、宽 6.5 米，

图 4-1-3　康科迪亚神庙
（来源：韩清华《世界美术全集》，光明日报出版社，2003）

图 4-1-4　罗马君士坦丁凯旋门
（王军　摄）

拱门由石块砌成，表面雕刻有精美的图案。

（五）伊斯兰建筑

伊斯兰建筑是一个非常宽泛的概念，它包含了伊斯兰教分布范围内的所有建筑样式，也包括具有宗教性质与非宗教性质的俗世建筑样式，其特殊的建筑理念与结构设计，在整个伊斯兰世界具有广泛而深远的影响，并形成了一些特殊风格，如清真寺、陵墓、宫殿以及民居等。由于伊斯兰民族在不同的地域和历史发展中形成了各具特色的建筑风格，因此国与国之间的建筑样式也有所不同，比如阿巴斯风格、波斯风格、摩尔风格以及土耳其风格等。1609年，建于土耳其伊斯坦布尔的蓝色清真寺（图4-1-5，4-1-6）是一座著名的伊斯兰建筑。这座清真寺本是以穆罕默德·阿哈姆德大帝的名字命名的，后因其内部蓝色瓷片装饰而被人们熟知，故名"蓝色清真寺"。整个清真寺包含阿哈姆德大帝的陵墓、一所教会学校和一个救济院，如今这里已经成为著名的观光旅游景点。

（六）中国传统建筑

中国传统建筑样式与中国历史、文化的发展密切相关。中国古代人相信君权神授，古代帝王皆称为"天子"，即上天之子，在人间行使上天赋予的神圣职责，因此在百姓心中有着崇高的地位与不可侵犯的权威。北京天坛（图4-1-7）是集古代哲学、数学、历史、力学与美学于一体的杰作，它的规划与建筑设计遵循《周易》阴阳、五行学说的仪轨，把古人对天的认识，以及天人之间的关系表达得淋漓尽致。圜丘的尺寸、祈年殿柱子的数量、建筑色彩等都有特殊的寓意，比如殿内的柱子及开间数，分别象征着一年四季、十二个月以及二十四节气。作为中国历史、文

图 4-1-5 土耳其伊斯坦布尔蓝色清真寺　　　　　图 4-1-6 蓝色清真寺内景
（来源：韩清华《世界美术全集》，光明日报出版社，2003）（来源：韩清华《世界美术全集》，光明日报出版社，2003）

图 4-1-7 北京天坛祈年殿
（王军　摄）

化与建筑艺术的重要成果,天坛被联合国教科文组织列为世界文化遗产。

(七)美索美洲建筑

美索美洲建筑是美索美洲文明(如玛雅与阿兹特克文明)与前哥伦比亚文化汇集的产物,它以大型公共建筑、仪式和纪念性建筑闻名。其金字塔式建筑,是古埃及金字塔外的另一个奇迹。玛雅帕伦克城遗址(图4-1-8)就是美索美洲建筑古典时期的杰出代表。

(八)欧洲中世纪建筑

欧洲中世纪建筑是其所在的历史、文化与宗教环境的集中体现。哥特式教堂是中世纪建筑艺术的杰出代表,其中的德国科隆大教堂(图4-1-9)享有盛誉。科隆大教堂是兴建于德国科隆的一座罗马天主教教堂,属于联合国教科文组织认定的世界文化遗产,也是德国游客访问量最大的景点之一,它保持着平均每天两万游客来访的惊人纪录。这座教堂建筑长144.5米、宽86.5米、高约157米,是欧洲北部最大的天主教堂,也是世界上最大、最高的教堂之一。哥特式建筑高耸的尖顶、绚丽的彩色大玻璃窗,反映了中世纪人们对天主教的虔诚信仰,成为那个时代的精神象征和情感依托,也是人们精神生活的核心组成部分。

(九)文艺复兴建筑

文艺复兴将人文的曙光带进一个被宗教禁锢的世界,科技与人文照亮了人们的生活,文艺复兴建筑也深深浸透着科技与人文的光辉。在继承中世纪建筑理念的基础上,意大利人将新的视角带入建筑之中,使得中世纪

图4-1-8 玛雅帕伦克城遗址
(来源:马文·特拉横伯格《西方建筑史:从远古到后现代》,机械工业出版社,2011)

图4-1-9 德国科隆大教堂
(来源:韩清华《世界美术全集》,光明日报出版社,2003)

的神性光芒更多转向了对人性的关怀。位于罗马城梵蒂冈的圣彼得大教堂（图 4-1-10）是一座享有盛名的杰出建筑。其设计者个个声名显赫，比如伯罗乃列斯基、米开朗琪罗、伯拉孟特、拉斐尔。它是意大利文艺复兴建筑艺术的巅峰之作，至今仍然是世界上最大的教堂，在基督教世界中享有崇高的地位。

（十）巴洛克建筑

巴洛克建筑继承了文艺复兴建筑的理性与人文因素，但它在样式上更加繁缛，体现出一种温馨与奢华的生活情调，在装饰上较为注重弧线的应用与细节刻画。意大利西西里有一座小教堂，1693 年，一场大地震几乎摧毁了该教堂所在的整个城市，1768 年，人们在废墟上重新修建了一座更为优雅、美观的教堂——圣玛利亚教堂（图 4-1-11），以重塑生活之美。这座教堂分为两层：第一层正面有六根石柱支撑，显得古典、优雅；第二层中间有一个较大的玻璃窗，采光好且美观；教堂顶部设置了一个弧形小室，里面悬挂着大钟。整座教堂色调绚丽，装饰华美，造型跃动，是巴洛克建筑艺术的典型代表。

（十一）格罗皮乌斯与包豪斯建筑

包豪斯创始人、建筑师格罗皮乌斯主张建筑要将艺术与科技相结合，创造出实用功能与审美功能兼备的作品，以适应社会经济发展的需要。他提出的这一建筑理念，在世界范围内产生了广泛的影响。由于传统建筑

图 4-1-10　梵蒂冈圣彼得大教堂
（王军　摄）

图 4-1-11 意大利西西里圣玛利亚教堂
（来源：韩清华《世界美术全集》，光明日报出版社，2003）

造型复杂、结构繁缛，尖顶、圆柱、玻璃窗、雕刻等无不耗时费力，不能适应工业社会经济和社会发展的需要，因而急需一种简单的、功能性强的、可重复的、能大批量生产的、兼备造型与色彩美感的设计风格，为工业社会大规模的产品生产和高效益的经济发展服务。格罗皮乌斯为德国德绍包豪斯艺术学校设计的建筑（图 4-1-12）就是这一主张的作品。

图 4-1-12 包豪斯学校
（来源：韩清华《世界美术全集》，光明日报出版社，2003）

（十二）国际风格

国际风格是20世纪一种重要的建筑思潮。"国际风格"这个词来源于亨利·罗素·希区柯克与菲利浦·约翰逊合作的一本教材。这本教材对"国际风格"进行了定义和分类，并将这个词扩展到了世界各地如火如荼进行的现代主义建筑中，后来这个词就主要用来指第二次世界大战以前处于形成期阶段的现代主义建筑风格。而所谓的现代主义建筑风格，则主要源自包豪斯学校。包豪斯及其建筑师们一直试图回答一个重要问题，即什么样的建筑风格能够超越19世纪前建筑的繁缛装饰与复杂结构，用最简单的材料、形式与结构满足建筑所要求的基本功能与审美要求，这正是现代主义建筑要解决的核心问题，也是"国际风格"一直尝试实践的重要方向。例如，由建筑大师密斯·凡德罗设计、位于美国芝加哥的湖

图 4-1-14　悉尼歌剧院
（来源：韩清华《世界美术全集》，光明日报出版社，2003）

图 4-1-13　美国芝加哥湖滨公寓
（王军 摄）

滨公寓（图 4-1-13）。

（十三）批判地域主义

批判地域主义通过利用建筑物周围环境的力量，赋予建筑及其所在地一种意义，并以此对抗那种消解一切地域特征的国际化风潮。"批判地域主义"一词，首先被亚历山大·塔左尼斯和李安·列斐伏尔使用，后因肯尼斯·弗拉姆顿的倡导而为更多人熟知。批判地域主义主张真正有持久魅力的建筑，必然要根植于本土传统，方才显现建筑的地域风度与国际魅力。丹麦建筑师约恩·乌松设计的悉尼歌剧院（图 4-1-14），犹如大海里航行的帆船，迎风展翼，激励着远航的水手们奋勇向前。这一建筑与周围的环境十分契合，既表现了悉尼的历史与文化传统，又充满现代感，因而受到悉尼人乃至世界各地游客的青睐。它也被认为是批判地域主义的杰出代表作品。

（十四）后现代主义

自 20 世纪 50 年代以来，后现代主义建筑持续影响着世界建筑艺术的发展。作为对国际风格与现代建筑过于形式主义的反叛，后现代主义建筑呼唤回到传统，重视装饰，并在建筑中融入历史与文化内涵。位于纽约曼哈顿的美国电报电话大楼，由著名建筑师菲利普·约翰逊设计，建筑主体高 37 层，墙体和窗户的比例参照了曼哈顿 20 世纪二三十年代的摩天楼，在形式上一反现代主义、国际主义风格，采用传统石材贴面、古典的拱券造型，顶部采用三角山墙形式，且在三角山墙中部开一个圆形缺口，是典型的后现代主义建筑风格（图 4-1-15）。

图 4-1-15 美国电报电话大楼
（王军 摄）

二、建筑艺术的表达方式

建筑艺术的表达方式非常多样，包括体形、体量、空间、环境、比例、尺度、色彩、材质、装饰等诸多因素，正是它们共同构成了建筑艺术的美。①

（一）体形

建筑的艺术性与形体美主要是通过建筑的形态要素来实现的，人们对建筑的视觉体验也主要是通过建筑的体形直接获得的。体形作为建筑构成的主要因素和本质要素，是建筑师追求创新和变革的原点，在不同时期都受到人们的关注。

中西方建筑在造型上有着明显的不同。"以土木为材的中国传统建筑，群体组合在平面和时间上展开，具有绘画美。西方建筑多用石材，单体建筑在纵向上发展，建筑造型突出，具有雕塑美。中国建筑的出发点是'线'，完成的是铺开的'群'，这样围合的建筑空间就像是一幅山水画，作为界面的墙就是这画的边框。西方建筑的出发点是'面'，完成的是团块的'体'，几何构图贯穿着它的发展始终。所以，欣赏西方建筑，就像是欣赏雕刻，首先看到的是一个团块的体积，这体积由面构成，它本身就是独立自足的，围绕在它的周围，其外界面就是供人玩味的对象。"②例如北京故宫（图 4-1-16），这座规模宏大的建筑群，各组建筑都是在一条由南到北的中轴线上展开的。两侧建筑保持了严格的均衡、对称，主次分明，整座建筑犹如正襟危坐、双手执圭的帝王。即使是花园，也有明显的轴线，左右大体均衡、对称。

西班牙毕尔巴鄂古根海姆博物馆（图 4-1-17）由美国建筑师弗兰克·盖里设计，在 1997 年正式落成启用。它以奇美的造型、特异的结构和崭新的材料博得世人瞩目。它的体形由许多不规则的体块组成，如雕塑般组合在一起。在 20 世纪 90 年代人类建筑灿若星河的创造中，毕尔巴鄂古根海姆博物馆无疑位于杰出之列。

① 唐骅. 建筑美的构成：建筑艺术语言及其运用. 美与时代，2011（10）：9-16.
② 刘月. 中西建筑比较论纲. 上海：复旦大学出版社，2008：72.

第四章　实用艺术

图 4-1-16　北京故宫
（王军　摄）

图 4-1-17　西班牙毕尔巴鄂古根海姆博物馆
（来源：马文·特拉横伯格《西方建筑史：从远古到后现代》，机械工业出版社，2011）

（二）体量

体量是指建筑物在空间上的体积，包括建筑的长度、宽度、高度。建筑体量一般从建筑竖向尺度、横向尺度和建筑形体三方面提出控制引导要求，通常规定上限。体量方面的巨大是建筑不同于其他艺术的重要特点之一，同时，体量大小也是建筑形成其艺术表现力的根源。许多建筑如埃及的金字塔（图 4-1-18）、法国的埃菲尔铁塔、北京故宫太和殿等，其庞

图 4-1-18　埃及金字塔
（王军　摄）

123

大的体量都给人以强烈的审美感受和视觉冲击力。如果这些建筑体形缩小，不仅会减小量，同时也会影响质，给人心灵的震撼和情绪上的感染必然也会减弱。建筑给人的崇高正是由建筑特有的体量、形状所决定的。

（三）空间

空间是建筑的基本形式要素，建筑物就是人们利用物质材料，通过运用多种建筑艺术语言，对一定自然空间的围合与占有。因此，建筑的本质特征必然与空间性有着密切的关系，空间的形状、大小、方向、开敞或封闭、明亮或黑暗等都具有不同的情绪感染作用。巧妙地处理空间，可以大大增强建筑的艺术表现力。例如，开阔的广场能够表现宏大的气势，令人振奋，而高墙环绕的小广场，则给人以威慑；明亮宽阔的大厅令人感到开朗舒畅，而低矮昏暗的喇嘛庙殿堂就使人感觉压抑、神秘；小而紧凑的空间给人以温馨感，大而开敞的空间给人以平易感，深邃的长廊给人以期待感。高明的建筑师都善于运用空间变化的规律，如空间的主次开阖、宽窄、隔连、渗透、呼应、对比等，就像画家运用色彩、音乐家运用音符一样，使形式因素具有精神内涵和艺术感染力。现代建筑大师勒·柯布西耶设计的法国朗香教堂正是通过不同形状的小窗让光线透射进来，使整个内部空间充满神秘的宗教气氛（图4-1-19）。

（四）环境

建筑作为一种空间造型艺术，其审美特性除了与自身的空间形式有关，还体现在与环境的和谐关系中。建筑不像其他艺术可以移至任何地方展示，甚至巡回表演或展览。建筑一经建成就长期固定在其所处的环境中，既受环境制约，又对环境产生很大影响。因此，建筑师的创作不像一般艺术家那样自由，他不是在一个完全空白的画面上创作，而是必须根据已有的环境、背景进行整体设计和构图。所以，建筑的成功与否，不仅在于它自身的形式，还在于它与环境的关系。正确对

图4-1-19 朗香教堂
（来源：韩清华《世界美术全集》，光明日报出版社，2003）

待环境,因地制宜,趋利避害,往往不仅给建筑艺术带来非凡的效果,而且给环境增添活力。位于陕西省宁强县的羌绣非遗文化产业园是以羌族刺绣文化传承为主题的综合园区,具有展示、收藏、研学、培训、研发、生产等多种职能。园区选址于山麓坡地,周边山清水秀,建筑师充分利用了坡地地形高差,将产业园三座建筑错层布置,使其依山而上,加上独具匠心的立面造型设计,取得了错落有致、融合环境、地域特色鲜明的建筑艺术效果(图4-1-20,4-1-21)。

（五）比例

在建筑中,比例是指局部与局部之间、局部与整体之间在尺寸上的相对值。比例能决定建筑物的艺术性格。例如一个高而窄的窗与一个扁而长的窗,虽然二者的面积相同,但

图4-1-20　陕西宁强羌绣非遗文化产业园鸟瞰图
（王军　提供）

图4-1-21　陕西宁强羌绣非遗文化产业园一号楼
（王军　摄）

由于长和宽的比例不同,艺术性格迥然不同:高而窄的窗神秘、崇高,扁而长的窗开阔、平和。美的建筑物必定有细部与整体协调配合的比例,寻求建筑物的良好比例,是建筑师在创作中孜孜以求的目标,建筑师们都希望找到某种理想的比例。近代西方建筑师通过对希腊神庙的测量分析,提出了多种比例:基数比,如 1∶2∶3∶4∶5 等;黄金分割比,即 1∶0.618;等等。当然,这些比例都不能成为某种一成不变的恒定比例,因为在具体的建筑中,比例总是会受到建筑功能与风格的制约。北京人民大会堂的建筑师们当年在设计和施工时,对正门入口处圆柱的尺寸和比例反复研究,使其既与整个建筑相协调,又显示出擎天柱一般的雄伟。根据周恩来总理的指示,对于内部万人会议厅的设计,建筑师们充分考虑了建筑比例的问题,设计了"水天一色"的穹窿形顶篷,使整个空间变成一个浑圆的整体,从而圆满解决了超大空间由于体积巨大、比例失调而容易显得空旷或压抑的问题,使整个大会堂既壮丽雄伟,又让人感到柔和亲切(图 4-1-22,4-1-23)。

图 4-1-22　北京人民大会堂外景
（王军　摄）

图 4-1-23　北京人民大会堂内景
（王军　摄）

（六）尺度

尺度是一幢建筑在体量和空间上给人的体积感。宜人的建筑尺度符合人的生理、心理要求，且人与建筑之间有着和谐的比例关系。我们大体可以把建筑分为三种基本尺度：自然的尺度、亲切的尺度、超人的尺度。尺度在整体上表现人与建筑的关系，不同的建筑尺度，给人的感受迥异。

自然的尺度是一种能够契合人的生理与心理需要的尺度。如一般的住宅、商店等建筑物的尺度，注重满足人的生理性、实用性的功能要求，适合于人类生活。具有这种尺度的建筑形式，给人的审美感受是自然平易，例如北京的四合院（图4-1-24）。亲切的尺度是一种在满足人的某种实用功能的同时，更多具有审美意义的尺度。通常这类建筑内部空间比较紧凑，展示出比实际尺寸更小的尺度感，给人以亲切、宜人的感觉，剧院、餐厅、图书馆等娱乐、服务性建筑通常使用这样的尺度，例如美国国家美术馆地下餐厅（图4-1-25）。超人的尺度即夸张的尺度。建筑物展示出超常的庞大，使人面对或置身其中的时候，感到一种超越自身巨大力量的存在，这种尺度出现在纪念性建筑、宗教建筑等场合，例如西方教堂内部高耸的空间往往高达数十米（图4-1-26），突出了建筑的宏伟冷峻，使人油然而生敬畏感。

图4-1-25　美国国家美术馆地下餐厅
（王军　摄）

图4-1-24　北京四合院民居
（来源：刘敦桢《中国古代建筑史》，中国建筑工业出版社，1984）

图4-1-26　西方教堂内部高耸的空间
（来源：范建华《辉煌与毁灭——现代建筑的另类解读》，云南大学出版社，2009）

（七）色彩

色彩常常构成建筑特有的艺术形象，给人们带来独特的审美感受和难忘的印象。人们对建筑色彩的选择，不仅有美化与实用的因素，而且与社会制度、宗教信仰、风俗习惯以及人的精神意志密切相关，尤其是建筑色彩的民族性与象征性。"我国有 50 多个民族，各民族所喜欢的色彩并不一致。汉族喜欢红色、黄色、绿色，长期把它们使用在几乎全国的宫殿、庙宇及其他公共建筑物上。信奉伊斯兰教的少数民族，如维吾尔族、哈萨克族、回族等，却喜欢蓝色、绿色、白色、金色，把这些色彩使用在清真寺上。藏族喜欢白色、红褐色、绿色和金色，同样把它们使用在庙宇和塔上。"①建筑色彩还具有符号象征性，如故宫建筑群的黄色琉璃瓦顶，象征着至高无上的皇权；天坛祈年殿的蓝色屋顶则是上天神权的象征（图 4-1-27）。

（八）材质

建筑材料不同，给人的质感就不同。石材建筑的质感偏于生硬，给人以冷峻的审美感受；土木建筑的质感偏于熟软，给人以温和的审美感受；金属材料的建筑闪光发亮，富有现代情趣；玻璃材料的建筑通体透明，给人以晶莹剔透之美。所以，不同的材料质地给人以软硬、虚实、滑涩、韧脆、透明与浑浊等不同感觉，并影响着建筑形式美的审美品格。

根据建筑物的功能，使用适宜的建筑材料，可以造成特有的质感和独特的审美效果。如北京奥运国家游泳中心"水立方"（图 4-1-28），它的膜结构造型是根据细胞排列

图 4-1-27　北京天坛祈年殿屋顶
（王军　摄）

① 高履泰. 建筑的色彩. 南昌：江西科学技术出版社，1988：4.

图 4-1-28 北京 2008 奥运会游泳中心"水立方"
（王军 摄）

形式和肥皂泡的天然结构设计而成的，整个建筑内外层包裹的 ETFE 膜（乙烯-四氟乙烯共聚物）是一种轻质新型材料，具有良好的热学性能和透光性，可以调节室内环境，冬季保温，夏季隔热。特殊材料制成的建筑外表看上去像是排列有序的水泡，让人们联想到建筑的使用性质——水上运动，这也正是"水立方"的内涵所在。

图 4-1-29 古建筑屋顶装饰
（王军 摄）

（九）装饰

装饰作为建筑物的有机组成部分，可以起到为建筑物增辉添彩的作用。如中国传统建筑十分注意屋顶的装饰，不但在屋角处做出翘角飞檐，饰以各种雕刻彩绘，还常常在屋脊上增加华丽的走兽装饰（图 4-1-29）；北京故宫宫门上的门钉（亦名浮沤）（图 4-1-30），作为装饰也具有十分浓郁的民族文化内涵。

三、建筑艺术的审美特征

（一）实用性与审美性的统一

古罗马建筑师维特鲁威在《建筑十书》中指出，建筑的基本原则是"坚固""实用""美

图 4-1-30 北京故宫午门门钉
（王军 摄）

观"，即"建筑三原则"。其中，坚固就是实用性的要求，它是一个建筑师进行建筑设计时的首要依据。文艺复兴时期著名建筑师托伯特·哈姆曾明确指出："所有的建筑物，如果你们认为它很好的话，都产生于'需要'（Necessity），受'实用'（Convenience）的调养，被'功效'（Use）润色，'赏心悦目'（Pleasure）在最后考虑。"①其中的"赏心悦目"就是美观，美观是人从"物质人"向"精神人"升华的表征，这是因为"一个建筑是一个天地，把什么建立在'最小'之概念上，那是不可思议的。人类的精神也有它的需要，其中就需要空间，人在空间里伸展自己，扩大自己并使自己得到快乐"。②随着人类物质生活水平的不断提高，精神层次的需要变得日趋丰富多元，建筑的价值一方面建立在坚固、实用的基础之上，但"归根到底，决定一个建筑物的重大价值，看来总是美学标准"③。

建筑艺术的实用性，体现在建筑的内部活动空间和建筑的外部形式，建筑艺术的形式美，往往都是形式与功能、技术与艺术的统一。例如我国古代建筑中的飞檐，使沉重庞大的建筑形体充满了灵动之美，恰如《诗经·小雅·斯干》中所描述的"如鸟斯革，如翚斯飞"，但飞檐最初的目的是为了解决采光和防止溅雨的技术问题，并非单纯为了美观。故宫大门的红门金钉，今天看来是具有极强装饰意义的艺术形象，但最初也是为了在门板钉上加帽以防止雨水腐蚀罢了。建筑的主要功能是为人所用，也正是在这种实用价值中，实用性与审美性、技术性与艺术性的统一成为建筑艺术最根本的审美特征。

（二）形式美与象征性的统一

建筑通过综合运用体形、体量、空间、比例、尺度、材质、色彩、装饰等建筑语言，根据对比、统一、均衡、节奏、韵律等造型规律，创造出可视的多维空间形象，其审美特性首先就体现在建筑造型或空间形式上。体形与空间构成建筑的"实"与"虚"两个部分，实有墙壁、立柱，虚则有门窗、外廊。如老子《道德经》所云："凿户牖以为室，当其无，有室之用。"实可遮风挡雨，虚则"今日忽从江上望，始知家在画图中"④。比例和均衡讲究"细部和整体服从于一定的模量从而产生均衡的方法"⑤，前后、左右、上下都应当受理性规约，庄重、严肃却简易、自然，足以在观赏者心中产生一种"健康而平静的瞬间"⑥。

歌德、雨果、贝多芬都曾把建筑比作"凝

① 李庆焰. 建筑设计原则中的经济性考虑. 科技资讯，2002（2）.
② 托伯特·哈姆. 建筑形式美的原则. 邹德侬，译. 北京：中国建筑工业出版社，1982：6.
③ 同上.
④ 宗白华. 美从何处寻. 南京：江苏教育出版社，2005：63.
⑤ 维特鲁威. 建筑十书. 高履泰，译. 北京：知识产权出版社，2002：71.
⑥ 托伯特·哈姆. 建筑形式美的原则. 邹德侬，译. 北京：中国建筑工业出版社，1982：35.

固的音乐"。这不仅是因为古希腊有关音乐与建筑关系的美妙传说，而且因为二者的确存在着美学规律的类似与关联。节奏，指通过有规律的变化和排列，利用建筑物的墙、柱、门、窗等有秩序地重复出现，产生一种韵律美或节奏美。著名建筑学家梁思成先生就曾经专门研究过故宫的廊柱，并从中发现了明显的节奏感与韵律感：从天安门经过端门到午门，就有着明显的节奏感，两旁的柱子有节奏地排列，形成连续不断的空间序列。

除了形式美，建筑还具有人格与文化象征的意味。恩格斯早年在《齐格弗里特的故乡》一文中描述道："希腊建筑表现了明朗和愉快的情绪，伊斯兰建筑表现了忧郁，哥特建筑表现了神圣的忘我。希腊建筑如灿烂的、阳光照耀的白昼，伊斯兰建筑如星光闪烁的黄昏，哥特建筑则像是朝霞。"①显而易见，建筑的形式美就是人格化的象征，富有抽象的象征意义。例如，希腊的帕提农神庙体现了一种古典的理性世界观，即"'宇宙'（Cosmos）是一个完整有序的系统，有完美的比例，和谐而且稳定"②。埃及的金字塔，其锥形的塔身可以使四面都能最大限度地沐浴在阳光下，反映了古埃及人对太阳的崇拜，正方形塔底象征着专制与权威，通过塔尖，整个建筑又将超人的神力汇聚到苍穹之上，以其形体和空间，组成了一个绝对不能动摇的神圣秩序。北京天坛大量采用圆形的建筑符号，是因为圆形代表天，恰好印证了中国传统的"天圆地方"的传统哲学观。正是在此意义上，黑格尔将建筑称为"象征型艺术"。他说："建筑是与象征艺术形式相对应的，它最适宜于实现象征艺术的原则，因为建筑一般只能用外在环境中的东西去暗示移植到它里面去的意义。"③

四、建筑艺术赏析

（一）流水别墅

流水别墅位于美国宾夕法尼亚州匹兹堡市东南郊的熊跑溪畔，是著名建筑师赖特为匹兹堡百货公司老板考夫曼设计的私人住宅（图 4-1-31），建成于 1937 年。别墅共三层，面积约 380 平方米，以第二层（主入口层）的起居室为中心，其余房间向两侧铺展开来。别墅外形强调块体组合，使建筑带有明显的雕塑感。两层巨大的平台高低错落，第一层平台向左右延伸，第二层平台向前方挑出，几片高耸的片石墙交错着插在平台之间，支柱的垂直性和露台的水平性形成一股正反相谐的张力。在室内空间处理上，建筑同样讲究内外空间的交融和开放性，室内的每一块地方都是相互穿插和自由延伸的状态。光线流

① 李泽厚. 美学论集. 上海：上海文艺出版社，1982：398.
② Collins English Dictionary. New York: Harper Collins Publishers, 2000：359.
③ 黑格尔. 美学（第3卷上册）. 朱光潜，译. 北京：商务印书馆，1979：29.

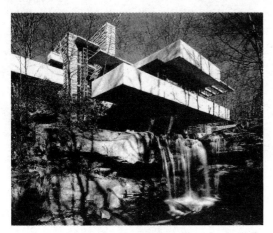

图 4-1-31 流水别墅
(来源：马文·特拉横伯格《西方建筑史：从远古到后现代》，机械工业出版社，2011)

动于起居室的东、南、西三侧，最明亮的部分则自天窗泻下，一直通往建筑物下方溪流崖隙的楼梯。北侧及山崖是反射光，映衬出起居室的朦胧与柔美。在正面的窗台与天棚之间，是一块金属边框的大玻璃，虚实对比十分强烈。从实用性和形式美角度看，整个构思大胆前卫，被誉为现代建筑的杰作。

从中国传统美学的视角来看，流水别墅可谓"道法自然"，巧夺天工地将建筑与环境有机结合在一起，正如别墅取名"流水"。考夫曼买下的地产远离公路，周围高崖林立、草木茂盛，静谧的建筑仿佛浮在顺崖而下的溪流与瀑布之上，共同奏起了赖特梦想中的"方山之宅"协奏曲。在别墅外部，溪水由平台下怡然流出，建筑与溪水、山石、树木自然结合在一起，像是由地下生长出来一样。在别墅内部，悬空的楼板锚固在自然山石中，完整的大房间和相互流通的从属空间都有小梯与正面的溪流相连。从某种意义上说，整个别墅就是一件"环境艺术"作品，流动的溪水及瀑布也成了建筑的有机组成部分。1963年，在赖特去世后的第四年，屋主考夫曼决定将别墅献给当地政府，永久供人参观。交接仪式上，考夫曼发表了一段感人至深的致辞，表达了对流水别墅的崇高赞誉。他说："流水别墅的美依然像它所配合的自然那样新鲜，它曾是一所绝妙的栖身之处，但又不仅如此，它是一件艺术品，超越了一般含义，住宅和基地在一起构成了一个人类所希望的与自然结合、对等和融合的形象。这是一件人类为自身所作的作品，不是一个人为另一个人所作的，由于这样一种强烈的含义，它是一笔公众的财富，而不是私人拥有的珍品。"

（二）天坛

北京天坛（图 4-1-32）原名"天地坛"，位于北京中轴线南端，占地 273 万平方米，约为故宫的 4 倍大小，是明清两代帝王用以"祭天""祈谷"的建筑。天坛的建筑布局呈"回"字形，由两道垣墙分成内坛、外坛两大部分。其中，最北的围墙呈半圆形，象征天；最南的围墙呈方形，象征地；北高南低，这既表示天高地低，又象征天圆地方。天坛的主要建筑物集中在内坛中轴线的南北两端，其间由一条宽阔的丹陛桥相连接。南边有圜丘坛、皇穹宇等；北边有祈谷坛、祈年殿、皇乾殿等，另有神厨、宰牲亭和斋宫等古迹。主建筑祈年殿建于明永乐十八年（1420），初名"大祀殿"，是一个矩形大殿，高 38.2 米，直径 24.2 米，里面分别寓意四季、十二个月、

第四章 实用艺术

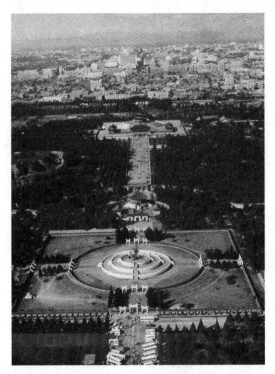

图4-1-32 北京天坛
（来源：中国美术全集编辑委员会《中国美术全集》，人民美术出版社，1989）

十二时辰以及周天星宿，是古代明堂式建筑仅存的一例。圜丘坛建于明嘉靖九年（1530），每年冬至于坛上举行"祭天大典"，故又称"祭天台"。回音壁是天坛的圆形围墙，因墙体坚硬光滑，所以是声波的良好反射体，声波可以沿着墙的内面连续反射，一直向前传播。

总体来看，天坛建筑呈现出两大特点：一是处处展示出中国古代所特有的象征化、寓意化的表现手法。譬如北圆南方的坛墙，以及圆形建筑搭配方形外墙的设计，都寓意着传统的"天圆地方"的宇宙观。而主要建筑上广泛使用蓝色琉璃瓦，祈年殿的天象列柱设计，以及圜丘坛重视"九"或"阳数"等，也都是这种象征化表现手法的具体体现。"天"可以说是天坛建筑群的表达母题，所有建筑的设计思想都是要突出"天"的至高无上，而"天"的落脚点自然在人间的封建权威和礼仪制度。因此，第二个特点就是：天坛还是儒家文化宗教化、神圣化的符号表征。天坛的建筑设计汲取了《周易》阴阳、五行等学说的精华，同时融古典哲学、历史、数学、力学等智慧于一体，最后成功地将人们对"天"的认识、"天人合一"的思想包括对冥冥上苍的寄望表达得淋漓尽致，堪称建筑精品中的精品。

（三）宁波博物馆

位于宁波市的宁波博物馆（图4-1-33）由中国当代著名建筑师、普利兹克建筑奖得主——王澍设计，采用主体二层以下集中布局、三层分散布局的独特方式。整个设计以创新的理念，将宁波地域文化特征、传统建筑元素与现代建筑形式和工艺融为一体。其设计灵感来自宁波本地的它山堰和四明山，是一幢"半山半房"的建筑，"下面是房子但上面像山体，这些'山体'就像四明山"（王澍语）。除此之外，博物馆还体现了宁波独特的水利文化，一道水流环绕着整个建筑的外围，寓意着宁波历史从渡口到江口再到港口的发展轨迹。

宁波博物馆的设计亮点在于特色材质瓦片墙、毛竹纹理墙的运用（图4-1-34）。据宁波博物馆相关人员介绍，"整个宁波博物馆的瓦片墙面积大概是1.3万平方米，每平方

艺术导论

图 4-1-33　宁波博物馆
（王军　摄）

图 4-1-34　宁波博物馆瓦片墙及毛竹纹理墙
（王军　摄）

米需要100块左右的旧砖瓦，这也就是说宁波博物馆所用的旧砖瓦在百万块以上。宁波博物馆在全国建筑界是第一个如此大规模运用废旧材料的建筑"。这个颇具特色的瓦片墙是50余个工匠用双手一片片堆砌起来的，历时200余天。此外，宁波博物馆的另一大特色是特殊模板清水混凝土墙，它的特殊模板是用毛竹做成的，毛竹随意开裂后的肌理效果正是设计师想要毛竹纹理墙达到的艺术效果。

称自己"用建筑写诗"的王澍说："宁波博物馆采用的是新乡土主义风格，除了建筑材料大量使用回收的旧砖瓦以外，还运用了毛竹等本土元素，这既体现了环保、节能等理念，也使宁波博物馆有别于其他博物馆。""瓦片墙是当时争论的焦点。后来我是用两个理由说服大家的：一是材料都来自宁波周边地区的旧砖瓦，大多是宁波旧城改造时积留下来的旧物，这样的设计相当于把宁波历史砌进了宁波博物馆；二是时间的变化，宁波博物馆虽然在2008年才落成，但这些砖瓦却带着100年的历史，甚至带着200年的历史，参观者看到这些含有丰富历史信息的砖瓦，能够一下子拉近他们与历史的距离。"宁波博物馆的瓦片墙材料主要包括青砖、龙骨砖、瓦，甚至还有打碎的缸片；年代则多为明清至民国期间，甚至有部分是汉晋时期的古砖。瓦片墙在宁波有着传统根基，历史上以慈城地区为代表的瓦片墙最为典型，在王澍看来，"旧砖旧瓦传承了文化记忆，也传承了中国传统建筑循环建造的方式，它们将记忆收存和资源节约合二为一"。

第二节　园林艺术

人在城市中生活久了，总想到山林原野中去亲近大自然，但在山林中待久了，又想回到繁华市井中享受生活，两者很难兼得，而园林恰恰同时满足了人们的这两种需求，创造出了既能享受城市多彩生活，又可以亲近自然山水的状态——开门就是红尘市井，关门则是山间野趣，可寄情可抒怀，其乐无穷。中国古典文学作品中众多脍炙人口、广为流传的故事都是在园林里发生的，如《红楼梦》中的大观园，《牡丹亭》中的后花园，等等。

一、园林的含义与分类

从广义上讲，园林也是一种建筑类型，是指"在一定的地域运用工程技术和艺术手段，通过改造地形（或进一步筑山、叠石、理水）、种植花草、营造建筑和布置园路等途径创作而成的美的自然环境和游憩境域"[①]。和建筑相比，园林更突出户外环境的艺术化、审美化，更加注重观赏性和精神性的人文诉求。世界三大园林体系：东方园林（以中国园林为代表）、欧洲园林（以法国园林为代表）、阿拉伯式园林，都具有极高的艺术性和观赏性。

（一）东方园林

东方园林以中国园林为代表，影响日本、朝鲜及东南亚，主要特点是依托于自然山水而"借势"，重视人与自然的亲和，追求天人合一、道法自然的境界美。

中国园林的风格与特色，是以其自然活泼的布局方式为建园基础，加入了文学艺术的内容，所建之园处处有画景，追求一种诗情画意的审美境界。按照园林的私人占有性质来看，中国园林主要分为皇家园林与私家园林。

皇家园林主要集中在北方地区，特别是在北京，这与中国古代历朝历代政治中心大多在北方有关。明、清两代遗留下来的园林多属于帝王宫苑的类型，其园内建筑体量高大，气势雄伟，富丽堂皇，并在全园布局上分前殿、中殿和后殿，采取中轴对称形式，以显示封建王朝至高无上的权力和雄厚的经济实力。加上气候和其他自然环境的影响，就形成了北方皇家园林的独特风格和特色，例如北京的圆明园、颐和园，承德的避暑山庄等都是皇家园林的典型代表。

私家园林几乎遍布全国各地，其中比较集中的是南方的苏州、扬州、杭州、南京，尤以苏州、扬州的私家园林最具代表性。苏州又有"江南园林甲天下，苏州园林甲江南"之美誉。江南私家园林是以开池筑山为主的自然式风景山水园林，不仅在风格上与北方园

① 中国大百科全书总编辑委员会. 中国大百科全书·建筑卷. 北京：中国大百科全书出版社，1988：587.

林不同，在使用要求上也有区别。私家园林多与住宅相连，占地较少，小者一二亩，大者数十亩。园景的处理，善于在有限的空间内有较大变化，巧妙地建成千变万化的景区和游览路线。常用粉墙、花窗或长廊来分割园景空间，但又隔而不断，掩映有趣（图4-2-1）。

（二）欧洲园林

欧洲园林以法国园林为代表，崇尚"人工美"，要求构图布局均衡对称，井然有序，带有明显的理性色彩。古希腊园林最早模仿波斯园林，发展为规则方正的柱廊园，中心为绿地，四周由住宅相围。欧洲园林在文艺复兴时期飞速发展，突出表现人工创造美。法

图 4-2-1　苏州园林
（王军　摄）

国路易十四时期开始兴建凡尔赛宫，形成以几何图形格局为主的欧洲古典园林样式。由于受古希腊人"秩序是美的"思想影响，欧洲园林的创作主导思想是以人作为自然界的中心，必须按人所要求的秩序、规则、条理、模式来改造自然。法国凡尔赛宫及其园林（图4-2-2）就是典范，整个宫殿和园林呈规则的几何图案，花坛、水池、道路、草坪以及修整过的树木相互配合，规整开阔，一览无余，精美的雕像点缀其中，富有华丽高贵之格调，这种驾驭自然的"人工美"与中国园林"物我相融"的自然情调形成鲜明对比。

除法国园林外，欧洲还有意大利台地园和英国自然风景园。意大利台地园通常建在坡地上，顺势造成多层台地，一般分为两部分，外部是林园，中心是花园。布局讲究规则、对称和均衡，以树木花草等景物组成，层层流水和喷泉是整个园林中最为美丽生动的景观（图4-2-3）。英国自然风景园受东方园林影响，注意从自然风景汲取养料，追求牧

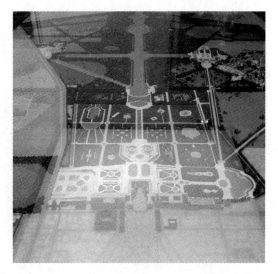

图 4-2-2　法国凡尔赛宫整体模型
（王军　摄）

歌式的田园自然美，最终形成了"自然风景学派"（图4-2-4）。

总体来说，欧洲园林基本上是写实、秩序、理性和客观的，它也追求诗情画意，但已经是理性化的"诗情画意"。

（三）伊斯兰园林

伊斯兰园林起源于古代巴比伦和波斯，它既不像中国园林的"景中之景，园中之园"，

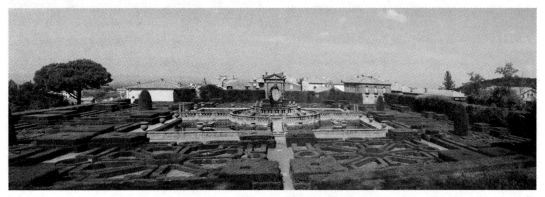

图 4-2-3　意大利台地园——兰特别墅
（来源：汤姆·特纳《欧洲园林——历史、哲学与设计》，电子工业出版社，2015）

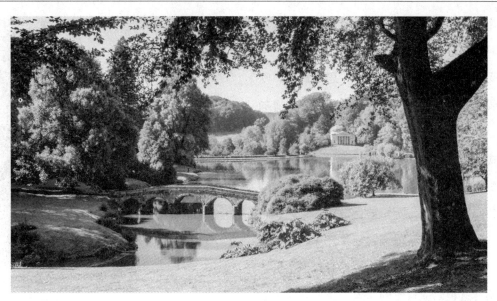

图 4-2-4　英国自然风景园
（来源：朱建宁《西方园林史：19世纪之前》，中国林业出版社，2008）

也不同于欧洲园林的人工修剪雕饰，受到伊斯兰教的影响，其园林形成了具有理想色彩的艺术模式。来自沙漠的民族，最渴望清凉流动的水，因而重视对水的利用，形成了以"十"字形道路相交之处的水池为中心的格局。这种格局的建筑往往建于园林的一端，而花圃则较为低沉，比水面还低，目的是保持水分。17世纪建造的著名的泰姬陵（图4-2-5）便是这种格局的典范。它通过十字道路把整个园林分成四块，中央是水池和喷泉，陵墓建筑位于园林一端，原来下沉的花圃后经填平改成草地。伊斯兰园林格局从平面布置上来看，很像中国的"田"字，最中心的喷水池实际象征着天国，水沿纵横轴线流动形成水渠，方便灌溉周围的树木草地。这种对水的利用方法后来影响到欧亚一些国家的园林艺术。

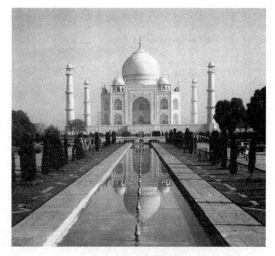

图 4-2-5　泰姬陵
（来源：韩清华《世界美术全集》，光明日报出版社，2003）

二、园林艺术的审美特征

（一）自然美与艺术美

自然美是园林的主要表现主题。园林中的整体或局部都是典型化的自然美，园林内的建筑物等非自然物只添色而不能破坏自然

美，这种自然真实性使园林艺术区别于其他艺术形式。但是，园林的美不是一种原始的自然美，而是自然美和社会性的有机结合，是人们以各种方式利用多种因素，按照审美理想通过人工改造或创造出来的理想空间。它既吸收自然精华，又经过艺术提升，抒发了创作者的主观情感，是人类追求人与自然和谐统一理想的集中体现。这是一种高于自然美的艺术美，它在许多方面更贴近自然美，但又不同于一般的自然美。可以说，园林艺术体现的是一种不可分割的整体艺术美，是包括自然环境和社会环境在内的艺术化了的生态环境美。

（二）空间性与时间性

园林艺术是真实立体的，是通过许多风景形象共同组合而成的一个连续风景空间。这个风景空间的创造与欣赏均离不开时间，欣赏者须深入其中，注入时间因素，才能全面把握园林艺术的空间美。因此，时间是园林艺术创作中必须考虑的因素，园林艺术家对风景空间的构造呈现出时间的特性，在时空序列中展现人的思想和情感变化，使园林艺术的空间语言获得了时间的表现力，并与多种艺术形式相通,具有更大的灵活性和自由性。

（三）综合美与文化美

园林艺术是整体性、综合性的艺术，其艺术空间汇聚着多种艺术美，在园林艺术创作原则的统辖下，文学、书法、绘画、雕塑、建筑、工艺等多种艺术形式结合在一起，交汇渗透，成为园林美中不可分割的组成部分。

无论中国园林还是欧洲园林，其建造都受到特定文化背景的影响，深深植根于民族文化的土壤，因而具有浓郁的民族风格和民族文化之美。如中国古典园林中，大量采用楹联、匾额、碑刻、书画题记等，有的还应用了传说和典故，将自然风景美、建筑艺术美和历史文化知识融为一体，营造出民族文化的氛围感。

三、园林艺术的文化内涵

作为建筑的类型之一，园林艺术做到了实用与审美的有机统一、有限空间与无限时空的自然和谐，同时，其文化内涵也实现了"人的自然化"（自然美）与"自然的人化"（人文美）的双向互动。一方面，在文化心理结构的共通性方面，"东海西海，心理攸同"（钱锺书《谈艺录》）。因为无论中西，人类自诞生之初便是自然的一部分，服从于生命、万物自然规律的主宰，自然属性是人的"第一属性"。加之后世文明赋予的社会性、文化性的压抑，所以，向往"自然化"、回归自然构成了文明人共通的一种集体无意识。另一方面，这种文化心理动因必然又驱使人们在造园观念上的"自然的人格化"。例如，中国园林讲求自然化、超越性，其最高理想可以用八个字概括——"虽由人作，宛自天成"；而立足现实，同样可以用八个字定位其特点，那就是"山水城市，咫尺山林"。无论是皇家园林抑或是私家园林苏州园林，与广袤的自然时空相比，都只是片山尺水。然而，缩小版

的"山水自然"图景寄托的是足不出户便能拥有的"神游"梦,仿佛市井之中、咫尺之间便是"江湖"。"中国古人对大自然怀有的强烈感情,反映着中国迎合大自然的传统生存方式和精神境界:注重天地万物之间的相互关系对人的显示作用,以及他们各自表现出的自然属性对人类精神的启示,崇敬天就是崇敬大自然和它对生命的滋养;获取天地生机来追求自身的繁茂,与大自然和谐共存,万物生命同一,相互依存,相互作用,生生不已。"①这是"自然的人格化"表现出的中国人对自然的"恋根情结"。在中国古人造园过程中,"自然的人格化"同时还表现出一种鲜明的"比德意识"。"比德意识"来自儒家,孔子讲"仁者乐山,智者乐水"(《论语·雍也》),就是将自然美与人的精神品德联系在一起,强调两者之间的异质同构性。因此,所有园林都重视自然因素和文化因素的融合,尤其讲究景致的"人化"痕迹及其人文内涵。例如,曹雪芹在《红楼梦》中借贾政之口评价大观园说:"偌大景致,若干亭榭,无字标题,任是花柳山水,也断不能生色。"对于中国古典园林尤其是私家园林来说,题字、赋诗、碑刻、楹联不仅可以增添游赏的兴致,更是文人士大夫理想与生命寄托的物质实体。那些字、诗、刻、联,和周围的梅、兰、竹、菊交相呼应,表述的是自然景致,表征的却是出世、高洁的人生襟怀。

四、中国园林的历史发展

据有关典籍记载,中国造园始于商周时期,那时的园林称为"囿"。

汉朝时开始称园林为"苑",在秦朝的基础上把早期的游囿发展为以园林为主的帝王苑囿行宫,除布置园景供皇帝游憩之外,还举行朝贺,处理朝政。

魏晋南北朝时文化一度昌盛,士大夫阶层追求自然环境之美,游历名山大川成为社会上层的普遍风尚。园林进入以山水画为题材的创作阶段,文人、画家参与造园,进一步发展了"秦汉典范"。北魏张伦府苑,吴郡顾辟疆的"辟疆园",司马炎的"琼圃园""灵芝园",吴王在南京修建的宫苑"华林园"等,都是这一时期有代表性的园苑。

隋朝结束了魏晋南北朝后期的战乱状态,社会经济一度繁荣,加上当朝皇帝的荒淫奢靡,造园之风大兴。隋炀帝除了在都城兴建园苑外,还到处修建行宫别院,他三下扬州,最后被缢死在江都宫的花园里。

盛唐时代,宫廷御苑设计愈发精致,特别是由于石雕工艺已经日臻成熟,宫殿建筑雕栏玉砌,格外华丽。"禁殿苑""东都苑""神都苑""翠微苑"等都旖旎空前。

宋朝、元朝造园兴盛,特别是在用石方面有较大发展。宋徽宗对绘画有很高造诣,尤其喜欢把石头作为欣赏对象。他大兴土木,先

① 王蔚,史箴.与天对话——略析中国园林的传统文化基因.新建筑,1997(2).

在苏州、杭州设置了"造作局",后来又在苏州添设"应奉局",专司收集民间奇花异石,舟船相接运往京都开封建造宫苑。这期间,大批文人、画家参与造园,进一步加强了写意山水园的创作意境。

明、清两代是中国园林创作的高峰期。皇家园林创建以清代康熙、乾隆时期最为活跃。当时社会稳定、经济繁荣,为大规模建造自然写意园林提供了有利条件,如"圆明园""避暑山庄""畅春园"等。私家园林以明代建造的江南园林为主要成就,如"沧浪亭""何园""拙政园""寄畅园"等。同时在明末还产生了园林创作的理论书籍《园冶》。优秀园林作品虽然处处有建筑,却处处洋溢着大自然的勃勃生机。明、清时期正是因为园林的这一特点和创造手法的丰富而成为中国古典园林的集大成时期。

到了清末,造园理论探索停滞不前,加之社会受到外来侵略和西方文化冲击,以及经济崩溃等原因,园林创作由全盛转向衰落,但中国园林的成就却达到了历史的巅峰状态,造园手法被西方国家推崇和模仿,在西方各国掀起了一股"中国园林热",中国园林艺术成为全世界公认的园林之母、世界艺术的奇观。

五、园林艺术赏析

(一)颐和园

颐和园(图 4-2-6,4-2-7)原名清漪园,位于北京城西北郊约10公里处,建于清乾隆年间,1860 年遭英法联军焚毁,1888年修复后改称为颐和园。它是中国现存古代园林中规模最大、最为华丽,而又保存比较完整的典型,在中外园林艺术史上有着很高的地位。

颐和园规模宏大,占地面积297万平方米,主要由万寿山和昆明湖两部分组成,其中水面占3/4(大约220万平方米)。园内建筑以佛香阁为中心,共有亭、台、楼、阁、廊、榭等不同形式的建筑3000多间,古树名

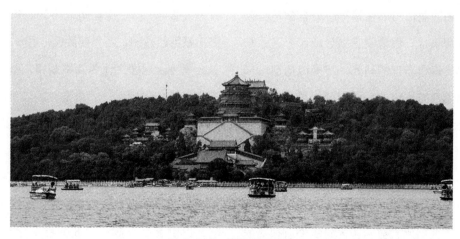

图 4-2-6 颐和园万寿山
(王军 摄)

图 4-2-7 颐和园长廊
（王军 摄）

木 1600 余株。其中佛香阁、长廊、石舫、苏州街、十七孔桥、谐趣园、大戏台等都已成为代表性建筑。颐和园集传统造园艺术之大成，万寿山、昆明湖构成其基本框架，借景周围的山水环境，亭台、长廊、殿堂、庙宇和小桥等人工景观与自然山峦以及开阔的湖面相互和谐、艺术地融为一体，整个园林构思巧妙，饱含中国皇家园林的恢宏富丽气势，又充满自然之趣，高度体现了"虽由人作，宛自天开"的造园准则，是中国园林艺术的杰作。

颐和园总体布局是根据所处自然地势条件和使用要求，因地制宜划分成四个区：东宫门和万寿山东部的朝廷；万寿山的前山部分；后湖及万寿山的后山部分；昆明湖的南湖及西湖部分。园中主体建筑佛香阁，置于万寿山前山的正中，富丽堂皇，是全园构图中心，起到控制全园的作用。颐和园的总体布局继承了中国造园的传统手法，是以自然风景为主的山水宫苑，园内建筑物有很高的创造性，体现了几千年来我国造园技术和艺

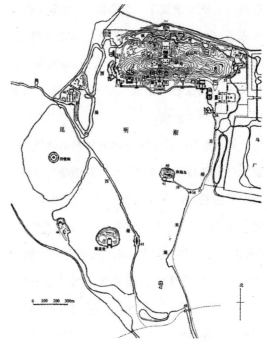

图 4-2-8 颐和园平面图
（来源：周维权《中国古典园林史》，清华大学出版社，1999）

术传统的宝贵经验和丰富积累（图 4-2-8）。

（二）拙政园

拙政园（图 4-2-9）位于苏州市娄门内东北街，初为唐代诗人陆龟蒙的住宅，元朝时为大弘寺。明正德年间（1506—1521）御史王献臣始建园，名为拙政园，后多次易主，迭经兴废。现园大体为清末规模，是明清以来苏州著名园林之一，也是我国江南园林的代表作之一，与北京颐和园、承德避暑山庄、苏州留园合称为中国四大名园。

其园名的由来是借用西晋文人潘岳《闲居赋》中"筑室种树，逍遥自得……灌园鬻蔬，以供朝夕之膳……此亦拙者之为政也"之句，暗喻把浇园种菜作为自己（拙者）的

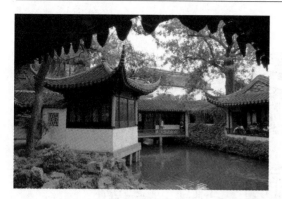
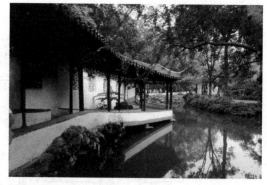

图 4-2-9 拙政园
（王军 摄）

"政"事。

拙政园的布局（图 4-2-10）疏密自然，其特点是以水为主，水面广阔，景色平淡天真、疏朗自然。整个园林以池水为中心，楼、阁、轩、榭建在池的周围，其间有漏窗、回廊相连，园内的山石、古木、绿竹、花卉，构成了一幅幽远宁静的画面，代表了明代园林建筑风格。拙政园形成的湖、池、涧等不同的景区，把风景诗、山水画的意境和自然环境的实景再现于园中，富有诗情画意。全园由中区（拙政园）、西区（补园）及东区（归田园）三部分组成。中部是拙政园的主景区，为全园精华所在，面积约18.5亩，其总体布局以水池为中心，亭台楼榭皆临水而建，有的亭榭则直出水中，具有江南水乡的特色。池广树茂，景色自然，临水布置了形体不一、高低错落的建筑，主次分明。总体格局保持明代园林浑厚、质朴、疏朗的艺术风格。以荷香喻人品的"远香堂"为主景区的主体建筑，位于水池南岸，置于山池之间，周围环境开阔，采用四面空透的窗格，就像画家的取景框，尽收四周水山景色。隔池与东西两山岛相望，池水清澈广阔，遍植荷花，山岛上林荫匝地，水岸藤萝粉波，两山溪谷间架有小桥，山岛上各建一亭，西为"雪香云蔚亭"，东为"待霜亭"，四季景色因时而异。远香堂之西的"倚玉轩"与其西船舫形的"香洲"遥遥相对，两者与其北面的"荷风四面亭"呈三足鼎立之势，都可随时赏荷。倚玉轩之西有一曲水湾深入南部居宅，这里有三间水阁"小沧浪"，以北面的廊桥"小飞虹"分隔空间，构成一个幽静的水院。园内设假山、水池、亭榭、茶室等。拙政园全园有3/5的水面，造园者采用因地制宜的手法，不同形体的建筑物均傍水而建，建筑造型力求轻盈活泼，又在开阔的水面上或布置小岛，或架设小桥，打破了单调的气氛，使游人如置身于构图严谨的山水画中。

图 4-2-10　拙政园平面图
（来源：周维权《中国古典园林史》，清华大学出版社，1999）

第三节　设计艺术

设计艺术，通常称为"艺术设计"，是指将艺术的形式美感运用于设计中，创造出实用与审美双重功能兼具的作品的创造性活动。美国学者赫伯特·西蒙曾说："凡是以将现存情形改变成向往情形为目标而构想行动方案的人都在搞设计。"①设计艺术经历了从传统工艺美术到现代工业美术的流变。

一、设计艺术的起源与发展

早期关于艺术设计的概念来自字体排版。15 世纪中后期的欧洲，大量书籍的排版与刊印使得印刷与出版行业获得迅猛发展，如何设计字体与字体排版成为当时备受关注的话题。

（一）罗马字体设计

尼古拉斯·吉恩森较早地将罗马字体设计用于新刊的书籍，这种字体因为高度的人性化设计，受到广泛好评（图 4-3-1）。由尼古拉斯·吉恩森设计的早期字体排版样本发行于 1475 年。从整个排版与印刷的效果来看，非常易于辨认和阅读，人们能够从他的设计中感受到他的天才与个性化、人性化的设计理念。

约翰尼斯·古登堡于 1397 年出生于德国，由他设计的《圣经》（the Bible，图 4-3-2）采用 42 行排版，非常清晰，便于识

① 司马贺. 人工科学. 武夷山，译. 上海：上海科技教育出版社，2004：103.

图 4-3-1　尼古拉斯·吉恩森的字体设计
（来源：字客网）

别，易于携带，且可以大量印刷推广，在文艺复兴时期起到了重要作用，也为后世字体排版、印刷提供了较为理想的范本。尽管古登堡的发明比中国的活字印刷稍晚，但由于其排版技术很快在欧洲普及，进而影响了整个世界的排版、印刷业，传播力度和效率尤其值得称赞。

（二）手工艺运动

到了 19 世纪晚期，一批设计艺术家开始追寻中世纪具有怀旧风格的装饰风格，他们在强调艺术为促进经济改革服务的同时，也追求手工艺的精良，重视手工艺传统的魅力。

图 4-3-2　约翰尼斯·古登堡设计的《圣经》
（来源：维基百科）

威廉·莫里斯（William Morris）是这一设计思潮的重要倡导者和实践者，他的思想和行动得到了约翰·拉斯金（John Ruskin）的支持，两人一起将这场被称为"手工艺运动"的思潮推向高潮。

英国设计师威廉·莫里斯除了亲自进行艺术设计实践，还发起成立了"莫里斯、马歇尔和福克纳联合公司"（Morris, Marshall, Faulkner & Co.），后来又演变成"莫里斯基公司"（Morris & Co.），著名的科姆斯科特出版社（Kelmscott Press）就隶属于这个公司，而科姆斯科特出版社的成立对于"艺术与手工艺运动"起到了很大的推动作用。也正是在这场艺术和手工艺运动的促进下，各种不同类型的设计都受到了相应的影响，比如建筑、印刷、出版、材料以及室内装饰等。威廉·莫里斯于 1875 年设计的叶形装饰墙纸（图 4-3-3）就是在这场运动中诞生的。作品色彩淡雅，图案设计精美，是艺术与手工艺的完美结合，也是对这场艺术与手工艺运动的形象注脚。

（三）新艺术运动

比利时建筑师维克多·赫尔塔（图 4-3-4），亨利·凡·德·维尔德等人，于 1890 年至 1905 年间在比利时兴起了一场"新艺术运动"。在这场运动中，艺术家常以动植物图案为主题，以运动的绳索似的急转的曲线为表现方式，来对抗 19 世纪晚期的学院派艺术，并取得了一些成就。然而不久便被 20 世纪兴起的现代艺术风格所取代。

人耳目一新。俄国艺术家卡兹米尔·马勒维奇于1915年创立的至上主义艺术，以方形、圆形等基本的几何形状为表达方式，让想象的图形在空间自由流动，以表达一种至上、至简的艺术观念。《白上白》（*White on White*，图4-3-5）是卡兹米尔·马勒维奇的著名作品，他将一个白色的方框以旋转的角度放在另一个正方形的白色方框上面，形成一种白上白的极简效果，以表达其至简、至上的艺术观念，十分符合他至上主义的原则。

受包豪斯及马勒维奇至上主义观念的影响，另一位苏联设计师艾尔·利斯茨基发展出一套结构主义理念，用抽象的几何形状来定义空间关系。与至上主义艺术家不同的是，利斯茨基在其结构主义艺术中试图用不同视角的综合来构成三维空间的感觉，而不是仅仅满足于至上主义对二维空间的表达。创作

图 4-3-3　威廉·莫里斯叶形装饰墙纸
（来源：MeisterDrucke 艺术网）

图 4-3-4　维克多·赫尔塔
（来源：维基百科）

（四）至上主义

进入20世纪以后，艺术设计以其富于现代感和时代气息的方式呈现在观众面前，令

图 4-3-5　卡兹米尔·马勒维奇《白上白》
（来源：中央美术学院美术馆）

于 1919 年的《红色刺穿白色》(Beat the Whites with the Red Wedge, 图 4-3-6)是利斯茨基为布尔什维克所作的宣传画,以抽象的几何图形表示红色的梭镖,直插画面中的白色几何图形。其中,红色象征布尔什维克,白色象征白色恐怖,以红梭镖击穿白色图形来表示布尔什维克战胜白色恐怖,从而取得苏俄内战的胜利。

图 4-3-7 瓦尔瓦拉·斯蒂帕诺娃《三个人物》
(来源:佳士得官网)

图 4-3-6 艾尔·利斯茨基《红色刺穿白色》
(来源:《每日艺术》)

简单而理性、功能与艺术和谐并存的设计理念,对其后的艺术设计产生了重要影响。作为这所学校的设计老师,赫伯特·贝尔发挥了重要作用。赫伯特·贝尔为包豪斯学校设计的标志(图 4-3-8),体现了他的极简主义思想,他将大写字母与小写字母统一起来,形成了独具特色的"通用字体",至今仍在沿用。

(五)先锋艺术

瓦尔瓦拉·斯蒂帕诺娃与丈夫亚历克·山德尔罗德沉珂所从事的苏联先锋艺术实践对后来的立体主义、未来主义艺术产生了重要影响。瓦尔瓦拉·斯蒂帕诺娃通过基本形状的排列与组合来设计海报和书籍封面等,以表达其先锋艺术观念(图 4-3-7)。

(六)包豪斯

1919 年,沃特尔·格罗皮乌斯在德国魏玛建立了集建筑、造型艺术与手工于一体的包豪斯学校,这所学校倡导的理想而实用、

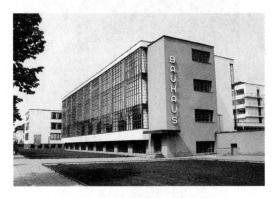

图 4-3-8 包豪斯学校标志
(来源:卡梅尔·亚瑟《包豪斯》,中国轻工业出版社,2002)

20世纪40年代,从德国包豪斯德绍学校毕业的约瑟夫·阿尔伯斯开始在设计、印刷、摄影、绘画、版画、诗歌创作方面勇于创新,并取得了卓越的成果。阿尔伯斯利用抽象、简洁的几何形体作画或设计,这与他受到的包豪斯风格及结构主义影响有着密切关系,这种创作风格又深深影响了他在美国的学生们,从而真正促成了包豪斯设计风格从欧洲到美国的过渡。阿尔伯斯的这幅《向方形致敬》(Homage to the Square,图4-3-9)很好地体现了他的包豪斯与结构主义色彩与造型理念。

乔治·凯普斯出生于匈牙利,后移民美国。在他的职业生涯中,曾扮演过设计师、画家、雕塑家、电影制作人、教师等多种角色。因受包豪斯学校的老师拉兹诺·莫霍利·纳吉的邀请,他任教于位于美国芝加哥的新包豪斯学校,在这里进行他的光与色的试验,后来他又在麻省理工学院创立了"高等视觉研究中心"(Center for Advanced Visual Studies at MIT)。凯普斯根据自己的创作和研究写成了《视觉语言》(Language of Vision,图4-3-10)一书,被长期作为设计教材使用,对整个美国的设计产生了重要影响。

图4-3-10 乔治·凯普斯《视觉语言》
(来源:现代主义101官网)

(七)瑞士设计

20世纪四五十年代,瑞士的设计风格被称为"国际排印风格"或者直接称为"国际风格",奠定了整个20世纪中期设计风格的基础。苏黎世艺术与手工学校的设计师约瑟夫·穆勒·布诺克曼与巴塞尔设计学校

图4-3-9 约瑟夫·阿尔伯斯《向方形致敬》
(来源:美术网)

的阿尔明·霍夫曼是这股设计风潮的两位领导者。

约瑟夫·穆勒·布诺克曼是一位地道的瑞士设计师，他在瑞士出生、长大，43岁时又成为苏黎世艺术与手工学校的老师。他是瑞士设计"国际风格"最杰出的代表之一，也是那个时代最为人们所熟知的设计师之一。因受到结构主义、至上主义、风格主义与包豪斯等不同设计风格的影响，他追求一种简约却极富视觉张力的设计风格。布诺克曼为苏黎世城市大厅剧院设计的演出海报体现了他简单、明了、客观的设计风格（图4-3-11，4-3-12）。他还根据自身创作实践著书立说，《图像艺术家及其难题》（*The Graphic Artist and His Problems*）与《图形设计中的格子体系》（*Grid Systems in Graphic Design*）是其中的代表作品。在这些作品中，他深入、细致地分析了其创作思想与技法，为年轻的设计爱好者和从业者提供了难得的职业指导。不仅如此，他还到美国、加拿大等国家交流、演讲，将自身的创作经验和思想与人们分享，将瑞士"国际风格"带向国际设计舞台。

阿尔明·霍夫曼是一位瑞士图形设计师，他在27岁时完成学业，并开始在巴塞尔设计学校从事教学工作。在教学与创作过程中，他将图片排版、剪辑与线条粗重的无衬底字体合理搭配，以表达心中"绝对的、国际的"设计理念（图4-3-13）。除了教学与创作实践

图4-3-11 布诺克曼设计的贝多芬交响乐海报（一）
（来源：iso50博客）

图4-3-12 布诺克曼设计的贝多芬交响乐海报（二）
（来源：menta网站）

图 4-3-13　阿尔明·霍夫曼海报作品
（来源：搜狐网）

外，阿尔明·霍夫曼还将其创作思想汇集成了一本《图形设计手册》（*Graphic Design Manual*），以供设计师们学习和参考。

（八）企业标识设计

标识是一个企业形象与理念的浓缩。标识设计在 20 世纪初就有企业关注，但真正发展成为企业宣传的必需品则是在 20 世纪六七十年代。此时，工业革命为世界范围内的新生企业开辟了发展道路，这些企业努力寻求各种途径宣传自身形象与理念，以赢得消费者对自己品牌的认同。随着现代社会交通、旅游、娱乐方式的不断更新以及科技发展的日新月异，每个品牌都在不断设计与更新自己的视觉形象，以适应人们对新视觉形象的要求，企业形象宣传成功与否与该企业标识的

设计便产生了直接联系。

彼得·贝伦斯是当时标识设计领域的一位重要人物，是德国现代设计的重要奠基人之一。他的职业生涯始于绘画、插图与书籍装订工作，后来成为德国通用电气公司（AEG）的艺术顾问，并为其设计了包括其标识（图4-3-14）在内的一系列产品、包装以及宣传材料。他可以称得上是真正意义全面为公司形象、产品与包装设计的第一人。

图 4-3-14　彼得·贝伦斯设计的德国通用电气标识
（来源：维基百科）

（九）后现代主义

在瑞士"国际风格"取得成功后的一段时间里，很多艺术家开始寻找不同的方法来表达他们的思想，一部分在 20 世纪 80 年代受到欢迎的设计理念，直接来自对现代设计整洁、清晰、理性的反叛与背离，人们常把这种风格称为"后现代主义"。实际上，"后现代主义"一词并非一项单独的艺术运动，而是 20 世纪晚期众多设计思潮、运动的统称。个人电脑的成功引进允许艺术家创作像从前那样干净、整洁的作品，但更给了他们自由去摧毁现代主义传统，用新的视觉语言来表达思想和观点，有人称之为"解构主义"。大卫·卡尔森和沃尔夫冈·韦因加特是两位重要的后现代主义设计师。

大卫·卡尔森是一位出生于1954年的美国图形设计师、艺术指导和冲浪运动员。他因富于创造性的杂志设计而广受好评。他为 Ray Gun 杂志设计的封面（图 4-3-15）一反清晰、整洁的现代设计风格，画面构图追求个性化风格，人物性格特点突出，立体感强，以此来解构所谓的现代风格。

沃尔夫冈·韦因加特于1941年出生在德国南部的萨利姆峡谷，是一位非常有影响力的设计师与思想家。1963年，他在巴塞尔设计学院开始了自己的职业生涯，当时被阿尔明·霍夫曼任命为排印指导员。同时，他也为耶鲁大学在布里萨哥的夏季设计项目授课。他所教授的排版印刷方式对于"新浪潮"设计运动与解构运动等20世纪90年代的设计思想产生过重要影响，他的设计方法与理念后来被写进其著作《我的排版印刷术》（My Way to Typography，图 4-3-16）一书中。

图 4-3-16　沃尔夫冈·韦因加特《我的排版印刷术》
（来源：豆瓣网）

二、工艺美术

工艺美术称得上是人类文明进步的见证者之一。原始社会，人类祖先尝试用树叶、兽皮、兽骨、羽毛等装点自己，这应该是工艺美术实践的开始。新石器时代大量彩陶出现，品种多样，造型美观，色彩各异，例如仰韶文化中半坡类型彩陶多以鱼纹装饰，马家窑文化彩陶多用螺旋纹样装饰，在材料选择和艺术加工等方面已经具备较高的审美水

图 4-3-15　大卫·卡尔森为杂志 Ray Gun 设计的封面
（来源：Canva 可画）

准。之后，青铜器的出现体现了生产力水平的极大解放和人类审美观念的新发展。河北保定满城中山靖王刘胜及其妻坟墓出土的随葬铜灯就有20多件，有卧羊形、半跪形、侍女形等多种形状。随着科技与文化的发展，传统工艺美术的成员逐渐增多，瓷器、织绣、漆器、金属工艺、玉器、家具等，都成为人们日常生活的必需品，见证着人类文明进步的轨迹。

（一）工艺美术的含义与类别

"工艺"一词在中国最早出现于宋朝。英国人叫工艺美术大约是在1890年前后。它是指日常生活用品和生活环境经过艺术化处理，使之具有强烈的审美价值的产品，是一种集装饰、绘画、雕塑为一体的空间性综合艺术。工艺美术品类繁多，按不同的分类标准主要可分为以下几类。

按功能价值，工艺美术可分为实用工艺美术和陈设工艺美术。实用工艺美术包括生活用品，如服装、器用和工具等；陈设工艺美术即专供观赏的工艺品，如牙雕（图4-3-17）、玉雕、景泰蓝等。

按历史形态，工艺美术可分为传统工艺美术和现代工艺美术。传统工艺美术又分为雕塑工艺、织绣工艺（图4-3-18，4-3-19）、编织工艺、金属工艺、陶瓷工艺和漆器工艺；现代工艺美术则与设计艺术紧密相关，分为室内环境设计、染织设计、服装设计、日用工业品造型设计、日用陶瓷设计、商业美术设计和书籍装饰设计等。

图4-3-17 商象牙雕夔鋬杯
（来源：中国美术全集编辑委员会《中国美术全集》，人民美术出版社，1989）

图4-3-18 陕西宁强羌绣
（王军 摄）

第四章　实用艺术

图 4-3-19　黑绸绣菊花双蝶竹柄团扇
（来源：故宫博物院官网）

图 4-3-20　日本的竹木工艺（一）
（来源：allabout-japan 网）

图 4-3-21　日本的竹木工艺（二）
（来源：nippon 网）

图 4-3-22　日本的竹木工艺（三）
（来源：nippon 网）

按材料和制作工艺，工艺美术一般可分为雕塑工艺（牙骨、木竹、玉石、泥、面等材料的雕、刻或塑），煅冶工艺（铜器、金银器、景泰蓝等），烧造工艺（陶瓷、玻璃料器等），木作工艺（家具等），装饰工艺（漆器等），织染工艺（丝织、刺绣、印染等），编扎工艺（竹、藤、棕、草等材料的编织扎制）（图 4-3-20 至 4-3-22），画绘工艺（年画、烫画、铁画等），剪刻工艺（剪纸、皮影等）等种类。

（二）工艺美术的表达方式

1. 材质

工艺美术是对物质材料的加工和美化，材质是进行工艺美术创造的条件和基础。从一定意义来说，工艺美术的历史就是一部人类发现和利用材料的历史，好的工艺美术师往往在创造时忠于原材料，充分利用各种材质，因材施艺，显瑜遮瑕。以中国的玉器来说，经

153

过无数能工巧匠的精雕细琢、历代统治者和鉴赏家的使用赏玩、礼学家的诠释美化，最后成为一种具有超自然力的物品。例如玉玺是指皇帝的玉印。"玉玺"一词，最早由秦始皇提出，他规定只有皇帝使用的大印才能称为玉玺（图4-3-23），说明"玉"这种材质具有其他材质所不具备的特殊性。

图4-3-23 故宫博物院乾隆玉玺
（来源：中国美术全集编辑委员会《中国美术全集》，人民美术出版社，1989）

2. 造型

工艺美术的造型不同于绘画或雕塑，它是在实用性和制作条件制约下所创造出的物质实体，是一种简洁而抽象化的造型，这就要求它自由运用形式美规律，使造型体现出独特而强烈的艺术表现力。现藏北京故宫博物院明代的"花梨四出头官帽椅"（图4-3-24），以花梨木制成，通体光素无雕饰。椅的搭脑两端微向上翘起，靠背略向后弯曲，扶手与鹅脖均为弯材，相交处有角牙相衬，座面用藤屉，下为直牙条，腿足圆材，四腿直下，腿间装步步高管脚枨，迎面的管脚枨下装极窄的牙条。看似做工简单，雕饰无多，却颇具匠心。其造型简练明快，弯曲中见端正，朴素中显大气，这是明代家具最为常见的特点之一。

3. 色彩

工艺美术的色彩，既包括原材料本身的色彩，也包括产品附加的色彩。不同的色彩与色调可以引发人的心理变化和感受，极具感染力。工艺美术历来都重视对色彩的运用，如郎窑红是瓷器釉色的名称，是我国名贵铜红釉中色彩最鲜艳的一种，因督陶官是郎廷极而得名。现藏天津市艺术博物馆的清代郎

图4-3-24 明代花梨四出头官帽椅
（来源：故宫博物院官网）

窑红釉瓶（图4-3-25）有"明如镜，润如玉，赤如血"的特点，其釉色莹澈浓艳，仿佛初凝的牛血一般猩红，光彩夺目。该瓶造

型匀称优雅，伸曲有致，色泽浓艳，釉汁厚润，是现存郎窑红瓷器中的佼佼者。

4. 纹饰

纹饰是工艺品所运用的装饰花纹和装饰手法的总称。纹饰既是人们审美要求的一种反映，又是一定社会历史精神文化的体现，反映着时代的生产、文化水平，是历史的见证物。如元青花瓷器（图4-3-26）的纹饰最大特点是构图丰满，层次多而不乱。纹饰的题材有人物、动物、植物、诗文等，人物有高士图（四爱图）、历史人物等；动物有龙凤、麒麟、鸳鸯、游鱼等；植物常见的有牡丹、莲花、兰花、松竹梅、灵芝、花叶、瓜果等；诗文较少见。所画牡丹的花瓣多留白边；龙纹为小头、细颈、长身、三爪或四爪、背部出

图4-3-26　元青花缠枝牡丹纹罐
（来源：故宫博物院官网）

脊，鳞纹多为网格状，矫健而凶猛。辅助纹饰多为卷草、莲瓣、古钱、海水、回纹、朵云、蕉叶等。

5. 技艺

技艺指工艺美术品创作的技术、技巧，对技艺的讲究和重视是工艺美术的一贯传统。技艺代表制作的技术水准，也是评审工艺品优劣的标准。以染织与刺绣工艺为例，它们与人们的生活息息相关。染织广义为染与织的合称，染即染色，织即织造、织花，狭义专指在织物上印花和织花。刺绣则是伴随染织应运而生的，是针线在织物上绣制各种装饰图案的总称，古称"针绣"。它是用针和线把人的设计和制作添加在织物上的一种艺术，在中国至少有两三千年历史。染织和刺绣的用途主要包括生活和艺术装饰，如服装、床上用品、台布、舞台、艺术品装饰等。《莲塘乳

图4-3-25　清代郎窑红釉瓶
（来源：故宫博物院官网）

鸭图》（图 4-3-27）系南宋著名缂丝艺人朱克柔（南宋高宗时缂丝名手、画家，因家境贫寒，从小学习缂丝，以缂丝女红闻名于世）的作品，红荷白鹭，蜻蜓草虫，翠鸟青石；荷花造型丰满，白色瓣尖染红，白鹭鸟神情精灵剔透，一雌一雄双鸭优哉游哉，身旁伴一双儿女活泼纯真，可爱稚拙，整个画面生动温馨，色彩变化丰富。缂丝，又称"刻丝"，是中国最传统的一种挑经显纬的装饰性丝织品，它以本色丝线作经，彩色丝线作纬，用通经回纬（即不同颜色的纬线按照图案所需不同的色彩区域分别局部织入）的方法织成。因织造过程极其细致，工序复杂，技法多样，又花工花时，有"一寸缂丝一寸金"的说法。此作品幅式巨大，织造细密，丝丝缕缕皆匀称、分明，在现存的宋代缂丝传世作品中属上乘之作。

的联系，具有两种基本社会职能，即同时满足人们生活上的需要和思想上、美感上的需求。值得强调的是，工艺美术品的各种要素是包含着美的规律、美的法则而达到实用目的要求的，并不是在实用品上附加可有可无的美化，而是一开始就有机地结合在一起，二者相互依存。例如，1968 年河北省满城县西汉窦绾墓出土的西汉长信宫灯（图 4-3-28），通体鎏金，设计十分巧妙：宫女双手执灯跽坐，一手执灯，另一手袖似在挡风，实为虹管，用以吸收油烟，防止空气污染。灯罩由两片弧形板合拢而成，可活动，以调节光照度和方向，头部和右臂可拆装，便于清洗，实用而美观。宫女形态端庄，目光专注，头略前倾，神情恭维，惟妙惟肖。长信宫灯一改以往青铜器皿的神秘厚重，整个造型及装饰风格都显得舒展自如、轻巧华丽，是一件既实用又美观的灯具珍品，堪称"中华第一灯"。

图 4-3-27 《莲塘乳鸭图》
（来源：上海博物馆官网）

（三）工艺美术的审美特征

1. 功能性与审美性的有机统一

工艺美术与人们的衣食住行有着极为密切

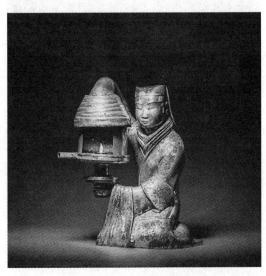

图 4-3-28 西汉长信宫灯
（来源：河南博物院官网）

2. 象征性与表现性的结合

工艺美术一般不模仿、不重现客观物象，而以表现为主，通常是充分运用形式感、体现特定的审美意识、情趣和艺术格调。因而，工艺美术创作经常采用象征、比拟、寓意、联想等多种手法，同时要利用人们在生活中对于形式的体验所形成的审美心理和情感反应。中国传统工艺通常含有特定的寓意，往往借助造型、体量、尺度、色彩或纹饰象征性地喻示伦理道德观念。民间工艺美术因多以生产者自身的功利意愿为象征内涵显得刚健质朴，充满活力。工艺美术品的象征性与艺术类型的变化发展有关，而这种变化和发展又使工艺形象的崇高有了展现的依据与可能。

3. 整体统一的和谐美

工艺美术将各构成要素，诸如材质美、造型美、构图美、纹饰美、色彩美、肌理美、工艺美、技巧美等组合在一起，形成了整体和谐统一的审美特征。它最忌讳各构成要素的分离对抗和个体突出，因此，工艺美术比其他艺术类型更注重整体性。凡是一件完美的工艺品，都能将各构成要素合理、有序、完美地组合在一起，以整体和谐美作用于人的审美心理。这种和谐美表现为外观的物质形态与内涵的精神意蕴的和谐统一，实用性与审美性的和谐统一，感性关系与理性规范的和谐统一，材质加工技术与意匠营建构造的和谐统一。

（四）工艺美术作品赏析——故宫博物院藏清乾隆《桐荫仕女玉山》

清乾隆时期是我国琢玉工艺高度发展的阶段，当时曾铸造出一大批精妙绝伦的玉器，白玉《桐荫仕女玉山》就是其中之一。《桐荫仕女玉山》成于乾隆三十八年（1773），现藏于故宫博物院（图4-3-29），曾是乾隆皇帝最喜爱的藏品之一。

此玉山为白玉质，有黄褐色玉皮，长25厘米、宽10.8厘米、高15.5厘米，玉质精美，莹润如凝脂，反映的是江南庭院景致：以月亮门为界，把庭院分为前后两部分，洞门半掩，门外右侧站一女子手持灵芝，周围有假山、桐树；门内另一侧亦立一女子，手捧宝瓶，与外面的女子从门缝中对视，周围有芭蕉树、石凳、石桌和山石等。从内容到风格皆仿油画《桐荫仕女图》而作，为俏色玉圆雕作品。所用玉料实为雕碗后的弃物，但玉工巧为施艺，庭院幽幽，人物传神，人们似可听到两女子透过门缝在窃窃私语，洋溢着浓厚的生活

图4-3-29 清乾隆《桐荫仕女玉山》
（来源：故宫博物院官网）

气息。玉剩料被加以利用,这种取其自然之形和自然之色传以生动之神的做法,正符合"势者,乘利而为制也"(《文心雕龙·定势》)。此器是清代圆雕玉器的代表作,制作工艺匠心独运而又丝毫不露匠气,处处浑然天成,充满诗情画意。器底阴刻乾隆御制诗、文各一。末署"乾隆癸巳新秋御题"及"乾""隆"印各一。文曰:"和阗贡玉,规其中作碗,吴工就余材琢成是图。既无弃物,且仍完璞玉。御识。"末有"太璞"印。

玉工首先利用玉料的橘黄色皮和白色皮子,琢制成周围的梧桐、蕉叶、覆瓦、叠石;利用取材留下的圆洞,雕琢成庭院建筑中的月洞照壁,上嵌半月形扉门;裂缝经匠师巧妙处理成半开半掩的门缝,自然光恰好由此穿透。"相材取碗料,就质琢图形。剩水残山境,桐荫蕉轴庭。女郎相顾问,匠氏运心灵。义重无弃物,赢他泣楚廷。"这件作品雕成之后,乾隆皇帝爱不释手,专门写了一首诗来赞美这件稀世玉雕。其中"义重无弃物,赢他泣楚廷",无疑是乾隆皇帝对这件《桐荫仕女玉山》的高度赞美。在他的心里,《桐荫仕女玉山》完全可以和2000多年前春秋时期的和氏璧相媲美,赞美玉工之"义",比之卞和在楚国宫廷上不怕断足致残、多次献玉璞之举还"重",将爱玉的情感推向极致。

"琼箫碧月唤朱雀,白玉参差凤凰声。"玉石是文人墨客的最爱,特别是那些有意境、有情趣的奇玉。玉材多样,而色纯者少,这就需要玉工依自然纹路,巧妙设计,因材施艺,使作品造型与质料颜色达到和谐统一,这便是传统的俏色工艺。《桐荫仕女玉山》就是清代俏色玉雕的代表作品。这块意境悠远的玉石本是整材雕琢后的废弃料,但是经过苏州工匠的鬼斧神工,竟将仕女的意境融于其中,赢得了世代美谈。

三、工业设计

工业设计,全称为"工业产品的艺术设计",从工艺美术发展而来,是现代设计艺术的主体。它是"工业革命后,从包豪斯到现在国际上广泛兴起的一门交叉性应用学科,既区别于手工业品制作,也不同于纯艺术品创作,它是在现代大工业生产的基础上产生的工业产品创新的社会实践形态"[①]。

包豪斯是1919年成立于德国魏玛市的"公立包豪斯学校",后改称"设计学院",它是世界上第一所推行现代设计教育、有完整的设计教育宗旨和教学体系的学院。包豪斯的首任校长、著名建筑师和设计理论家格罗皮乌斯明确指出,包豪斯的教育宗旨是"设计为大众",即突出艺术为人、以人为本,教学体系以"艺术与技术的新统一"为立足点。例如由格罗皮乌斯亲自设计的包豪斯校舍,材料选择的是钢筋、混凝土、玻璃等符合社会需求同时又实用、低廉的现代建筑材料,这与当

① 李泽厚,汝信. 美学百科全书. 北京:社会科学文献出版社,1990:154.

时流行的洛可可式以岩石、贝壳、花草等的"自然"曲线为矫饰的贵族化风格形成鲜明对比。为了实现这一人本主义目标,格罗皮乌斯提出"艺术与技术的新统一"的教学方案。"只有把工业革命带来的技术与艺术、工艺与艺术的分离有机结合起来,才能构筑起工业化时代的新设计思想。"① 为此,包豪斯采取"双元制"的教学模式,将负责绘画、色彩、图案的"形式导师"与负责技术、手工艺、材料的"手工导师"相结合,切实保证学生在艺术与技术、理论与实践层面的双重提高。② 包豪斯自 1919 年成立到 1934 年受保守势力攻击而关闭,历时虽只有 14 年,但其所倡导的简洁实用的人本设计理论却深深影响了欧洲乃至全世界。

(一) 工业设计的分类

工业设计通常可分为产品设计、视觉传达设计、环境设计三大类。

1. 产品设计

产品设计又称为工业产品造型设计,其主要特点是将造型艺术与工业产品结合起来,使工业产品艺术化,其本质是追求功效与审美、功能与形式、技术与艺术的完美统一。产品设计包括交通工具设计、家具设计、服饰设计、纺织品设计、日常用品设计、家电设计、文化用品设计、医疗器械设计、工业设备设计、通信产品设计、军事用品设计等类别。

2. 视觉传达设计

视觉传达设计的含义是:以某种目的为先导,通过可视的艺术形式传达一些特定的信息到被传达对象,并且对被传达对象产生影响的过程。它是兴起于 19 世纪中叶欧美的印刷美术设计(又译为"平面设计""图形设计"等)的扩展与延伸。随着科技的发展,以电波和网络为载体的各种技术给人们带来了革命性的视觉体验,视觉传达设计也应运而生,其类别主要包括广告设计、包装设计、书籍设计、企业整体形象设计、视觉导向设计、软件界面和网页设计等。(图 4-3-30 至 4-3-32)

图 4-3-30　全球知名广告传播集团 WPP 品牌 LOGO
（来源：百度百科）

图 4-3-31　牛奶包装设计
（来源：艺术时光网）

① 格罗皮乌斯. 包豪斯宣言. 建筑史学刊, 2022 (2).
② 王杰泓, 吴震东. 包豪斯与艺术设计教育的"中国化"问题. 戏剧之家, 2011 (1).

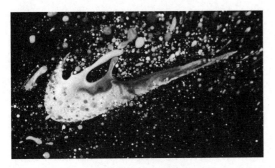

图 4-3-32 耐克公司形象识别系统
（来源：库尔兹设计事务所）

图 4-3-33 古建筑模型
（王军 摄）

3. 环境设计

环境设计是指人类对自己生存空间的设计，自"二战"后在欧美国家受到重视，是20世纪工业与商品经济高度发展中科学、经济和艺术结合的产物，它将实用功能和审美功能作为有机整体统一起来。环境设计按空间形式可分为建筑环境设计（图4-3-33至4-3-34）、室内设计、城市规划设计、景观设计、公共空间设计等内容。

（二）工业设计的表达方式

1. 形态

形态可归纳为"形状、形象、形体及其状态"。所有肉眼可见的形象都有其形态，对于生活中每天都出现的形态，人们几乎熟视无睹，但对于一个从事设计的工作者来说，所有这些形态都是他进行创作的母体与源泉。形态是产品设计的外在表现。通常认为"形"是指一个物体的外在形式或形状，而"态"是指物体蕴藏在形态之中的"精神态势"。形态就是指物体的"外形"与"神态"的结合。"形"是设计艺术最基本的表达方式，包括点、线、面等因素，"形"的变化就是这些元素相

图 4-3-34 现代建筑设计（3D打印模型）
（王军 摄）

互转化的可能性，以及这些元素的组织变化，能产生无穷丰富的视觉效果。（图 4-3-35，4-3-36）

2. 功能

功能指物体能满足人的某种需求的功效和用途，需求既包括物质上的，也包括精神上的。功能是设计艺术中的基本要素，设计师设计时首先考虑的就是作品能否符合人们的某一需求，同时还要考虑能否做到成本最小化，能否带给消费者审美感受与精神体验等。

3. 材质

材质包括自然材质和人造材质。材质具有色彩、结构、纹样、肌理、质地等属性，材

也是设计师手中强有力的工具和语言。因此,在设计过程中,设计师不但要表达个性,还应挖掘、延伸材质的潜质。

4. 肌理

肌理是指物体表面的组织构造,在设计中,主要指材料表面的结构形态和纹理,通常给人两种感觉,即触觉质感和视觉质感。前者通过人的触摸而感受,如材料表面的凹凸、粗细、软硬等;后者通过人的视觉而感受,如天然或人造的木纹、石纹、皮革纹理等。在平面设计中,主要运用的是视觉肌理;而在立体造型设计中,则需要同时运用视觉肌理和触觉肌理。运用好肌理能有效增强设计的艺术感染力。

5. 色彩

色彩是设计中最具表现力和感染力的因素,它通过人们的视觉感受产生一系列生理、心理和类似物理的效应,形成丰富的联想、深刻的寓意和象征。色彩是一种情感语言,它所表达的是人类内在生命中某些极为复杂的感受。色彩与形态、肌理等相互作用,以及恰当的色彩搭配能使形态更加完美。因此,好的设计应该是"形"与"色"的协调,"质"与"色"的统一。

(三)工业设计的审美特征

1. 功能性与审美性的有机统一

设计艺术要依照适用的尺度,按照美的规律去进行造型,将功能性与审美性双重属性有机统一起来,在使用过程中发挥审美作用。原始艺术和人类的早期设计大多是首先

图 4-3-35 灯具设计
(来源:设计频道)

图 4-3-36 烛台设计
(来源:普象网)

质不同属性也不相同。材质不但影响设计的形式与结果,作为实现设计的最终物质,它

考虑实用目的，然后在实用的基础上考虑审美要求，有时也同时考虑实用方面与审美方面的需求。当代设计艺术都是追求实用与审美统一的。

2. 造型美与结构美

造型美主要指设计的外观形态美，结构美主要指设计的内在形式美，这两者由设计艺术的形态美、色彩美、肌理美等因素组合而成，是传达设计艺术中功能美信息的直观途径，它们的产生受制于实用功能，同时又对认知功能和审美功能的形成产生重要作用。

3. 实用性、技术性、艺术性与经济性相统一

在设计艺术中，实用性、技术性、艺术性与经济性这些特征是有机统一的。首先，设计艺术以实用为主导。其次，要考虑使用何种材料和创作方式成本才会较低，而且能创造出更高的附加价值，受到消费者欢迎，提高经济效益。有些设计，本身就可以作为经济体的管理手段，这就是设计艺术的经济性。在设计创作中，要考虑让作品拥有好的形式感，会使用各种不同的艺术手法，这就是设计的艺术性。此外，还要考虑到设计的技术性，也就是考虑作品在现有的技术条件下能否实现，有没有新的材料、工具和技术手法出现，对设计是否有影响。①

（四）工业设计赏析

上述设计艺术的基本特征，可以结合"PH灯具"（图4-3-37）的案例来解析。

作为实用艺术的典型实物，工艺灯具首先要满足实用性与审美性相统一的原则，也就是说，构思一个灯具，就需要在保证其基本使用的前提下再进行美的构思，例如别致的造型、流畅的线条、和谐的色彩、精美的装饰等等，从而给人以美的享受。实用、经

图 4-3-37　PH 灯具
（来源：Louis Poulsen 设计社区）

① 陈立红，吴修林. 艺术导论. 北京：中央音乐学院出版社，2010.

济是出发点，美观、大方同样不可缺失。

PH灯具由丹麦设计师汉宁森设计。这一设计早在1925年的巴黎国际博览会上，便作为与著名建筑师勒·柯布西耶的世纪性建筑"新精神馆"齐名的杰出设计而获得金牌，并且至今仍是国际市场上的畅销产品，成为诠释丹麦设计"没有时间限制的风格"的最佳注脚。

一般来讲，房间里的灯具设计，必须考虑室内设计的基本要求：一是以人为本，充分满足居住者物质和精神的需求；二是以室内环境整体设计为根本依据，灯具设计只是其中的一个环节，其与周围环境的和谐程度必须予以考虑；三是以室内设计的文化内涵为基准，灯具的样式、质料与光照度都要与室内设计风格相统一。汉宁森的PH灯具设计，可以说完全符合上述基本要求。不仅如此，该设计还自有其特点。PH灯具可以是一件雕塑般的艺术品，但更重要的是，一方面，它能提供一种无眩晕、舒适的光线，并能创造一种恰当的室内氛围。所有的光线都是经过反射到达工作面，室内的人在任何角度都不能直接看到光源，但能通过多方面的反射获得柔和、均匀的照明效果，避免产生由阴影导致的明显的明暗对比。另一方面，灯罩优美典雅的造型设计，如流畅飘逸的线条、错综而简洁的变化、柔和而丰富的光色等，使整个设计洋溢出浓郁的艺术气息。同时，该灯具的造型设计适合于用经济的材料来满足必要的功能，从而有利于进行批量生产。此外，PH灯具既可作为独立的灯具单个使用，也可以与其他大型的枝型吊灯结合起来使用。

综上，PH灯具不仅实现了实用功能和人文因素的融合，也体现了技术和艺术的完美统一，可谓既现代又经典。正因如此，自PH灯具设计出来之后，便在欧美乃至世界风靡至今，甚至有许多公司（如法国路易斯·保罗森公司）一直将其作为标准灯具进行生产和销售。

经这一章的讨论，可以得出实用艺术与其他艺术的主要区别，即实用艺术不仅能够满足人们精神上的审美需要，而且还能在一定程度上满足人们物质上的需要。历史上，人们不断把更多的具有单纯实用功能的物品审美化，使之在具有实用价值的同时，也具有了一定的审美价值，成为实用艺术品。建筑艺术、园林艺术、设计艺术等都是实用艺术的典型代表，它们都是实用性与审美性相结合的表现性空间艺术，既有实用价值，又有审美价值。这些艺术类型中实用价值和审美价值兼具的艺术作品，通常可以作为历史的见证和社会发展水平的标志，成为给人们留下恒久记忆的史书性纪念物，当作文化遗产永久保存。

第五章 造型艺术

造型艺术是指运用一定的物质材料（如颜料、纸张、泥石、木料、玻璃、金属等），通过塑造静态的视觉形象表现自然界、社会生活及艺术家情感的创造性活动，它是人类文化史上最古老的艺术门类之一（摄影除外）。西班牙和法国有许多洞穴壁画，距今已有万年甚至两万年以上的历史；我国西安半坡出土的彩陶盆上的陶器画，则是六千年前新石器时代的作品。由于原始绘画和雕塑可以借助某些载体得以保存，今天就成了艺术起源研究的宝贵资料，同时也可以让人们清晰地了解人类艺术演变的历史轨迹，还能够为其他古代艺术形式的发展与流变提供佐证。造型艺术在二维或三维空间中塑造出直观、生动的视觉形象，属于再现的及空间的艺术，也是一种静态的和视觉的艺术形式，具有造型性、直观性、瞬间性以及再现性与表现性相统一的特点，主要包括绘画、雕塑、摄影、书法等形式门类。

第一节 绘画艺术

绘画是造型艺术中居于基础地位的艺术样式。它以水墨、线条、色彩等艺术语言，通过构图、造型、设色等艺术手段，在二维平面上构造具有三维空间幻觉的静态视觉形象，从而使人在欣赏过程中通过联想和想象，感受作品的审美意义和艺术韵味。绘画艺术的种类，根据使用材料的不同，可分为中国画、油画、版画、水彩画、水粉画等；根据表现对象的不同，可分为肖像画、风俗画、风景画、静物画、历史画等；根据作品形式的不同，可分为壁画、年画、连环画、宣传画、漫画等。这里仅以大的体系标准将其分为中国绘画和西方绘画两大类。

一、中国绘画

中国的绘画形成较早，历史悠久。据考古学发现，早在新石器时代的大地湾文化中就有了地画，而在稍晚的红山文化遗址中又出土了大量壁画的残片，这应该说是我国绘画的最早呈现了。春秋战国时期，壁画昌盛，

出现了以朱、黑两色为基调的漆画作品。至秦汉，中国进入民族艺术风格时期，绘画大致包括了宫殿寺观壁画、墓室壁画和帛画等门类，出现了像毛延寿、樊育、陈敞、刘白等后世知名的汉代御用画工。魏晋南北朝时期，绘画在保留前朝壁画、漆画、画像石和画像砖的同时，又进一步出现了纸绢卷轴画。卷轴画形式多出自士大夫画家之手，极利于收藏和流传，因此也成为后世绘画（包括伪作）的最主要形式。魏晋是我国绘画艺术的初步成熟阶段，当时人物画占据主导地位，并涌现出一大批各具风范的名家，如东晋的顾恺之、刘宋的陆探微、南齐的张僧繇、北齐的杨子华和曹仲达等。唐代绘画是中国封建社会绘画的巅峰，其中，人物画家有被奉为"画圣"的吴道子和擅长人物肖像的阎立本，前者的《送子天王图卷》和后者的《历代帝王图卷》，都是人物画方面的代表作。山水画则在魏晋的基础上迅速发展，主要以李思训、王维为代表；而花鸟画亦逐步发展成为独立的画科，涌现出薛稷、曹霸、韩干等名家。五代时期，山水画的变化最大，从选材到技法都有大的飞跃，"荆、关、董、巨"四大家的出现，成为中国山水画发展史上里程碑式的人物。其中，以荆浩、关仝为代表的北方山水画派，开创了大山大水的构图，善于描绘雄奇、壮美的全景式山水；而以董源、巨然为代表的江南山水画派，则长于表现平淡、天真的江南景色，体现风雨明晦的变化。宋代绘画的代表人物有李公麟、苏轼、文同、米芾、张择端等人，他们在艺术上力求洗去铅华而趋于平淡、素雅，崇尚天真清新的风格。元代绘画，直接反映社会生活的人物画相对减少，文人画占据画坛主流，代表人物有赵孟頫、钱选、高克恭、王渊，以及享负盛名的"元四家"——黄公望、吴镇、倪瓒（倪云林）和王蒙。文人画的创作比较自由，多表现自身的生活环境、情趣和理想，山水、枯木、竹石、梅兰等题材大量出现，作品强调的是文学性和笔墨韵味，重视以书法用笔入画和诗、书、画的三结合。到明代，沈周、文徵明、唐寅、仇英是当时最负盛名的山水画画家，被画史称为"吴门四家"。此外，徐渭在花鸟画方面创立的大写意画法，以及陈洪绶在人物画方面开创的变形画法等都非常出名。清代绘画，最有名的是"清四僧"，即石涛（苦瓜和尚）、朱耷（八大山人）、髡残、弘仁四人。他们往往借绘画来抒写身世之感和抑郁之气，作品寄托着对故国山川的炽热之情；而在艺术上则主张"借古开今"，反对陈陈相因，重视生活感受，强调独抒性灵。这一时期，以郑燮（郑板桥）为代表的"扬州八怪"也值得关注，他们开创了绘画创作上的一代新风。至近现代，中国画坛更是名家辈出、风格多元，涌现出如任伯年、吴昌硕、高剑父、齐白石、张大千、徐悲鸿、潘天寿、黄宾虹、刘海粟、林风眠、傅抱石等多位绘画大师。作为一代宗师，他们至今仍是绘画艺术前行发展的引路人。

二、西方绘画

西方绘画的历史同样源远流长,自古埃及(如线刻)、古希腊(如陶画)、古罗马(如镶嵌画)就已开始,经过中世纪典型宗教画的发展,西方绘画进入文艺复兴时期。意大利文艺复兴初期,产生了伟大的艺术家乔托,其创作了具有现实生活气息的宗教画,影响深远。桑德罗·波提切利则以诗意、优美的线条和富有个性的语言,成为15世纪佛罗伦萨最伟大的画家。16世纪,意大利绘画达到繁荣的顶点,产生了号称"文艺复兴三杰"的达·芬奇、米开朗琪罗和拉斐尔,他们的作品迄今都是世界绘画宝库中的杰作。17世纪,巴洛克美术代表了欧洲的美术样式,其中,德国画家鲁本斯的《三美神》《基督升架》,意大利画家卡拉瓦乔的《酒神巴库斯》《弹琴女》《使徒马太和天使》,以及西班牙画家委拉斯凯兹的《火神的作坊》《布列达成的投降式》等,都是当时优秀的作品。18世纪,法国绘画取得公认的领袖地位,像洛可可风格的华铎、布歇就是这一时期的重要画家。19世纪,法国画坛又出现了若干新画派、大画家,例如新古典主义画派前后有大卫、安格尔,大卫的代表作有《苏格拉底之死》和《马拉之死》,安格尔于1856年创作的《泉》则标志着新古典主义的顶点。浪漫主义画派代表有籍里科和德拉克洛瓦,代表作分别是《梅杜萨之筏》和《自由引导人民》。现实主义绘画的代表人物则有卢梭、柯罗、米勒、库尔贝等。到了19世纪后期,基于对古典主义和浪漫主义的反驳,印象主义绘画在法国兴起,代表画家有莫奈、马奈、雷诺阿、德加等,他们追求对光线、色彩的瞬间感觉与把握,其中莫奈的《印象·日出》被视为印象派的成名作。而正当印象派绘画方兴未艾之时,新印象主义和后印象主义又从中产生。新印象绘画的代表画家是修拉和西涅克,均倡导用"点彩法"作画,代表作分别有《大碗岛星期日的下午》和《圣特罗佩港的出航》。后印象绘画的代表人物有塞尚、凡·高和高更。其中,塞尚被誉为"现代绘画之父",注重绘画的色块构成及其形式美,代表作有《静物》系列、《玩纸牌者》《圣维克多山》等;凡·高更是个性十足,喜欢以色、线的表现大胆抒写内心的感受,代表作有《向日葵》《星空》《乌鸦群飞的麦田》等;高更同时也是现代原始主义的发源者,代表作有《布道后的幻想》《黄色基督》《我们从哪里来?我们是谁?要往哪里去?》等。20世纪以后,西方画坛更是出现了所谓"现代主义""后现代主义"美术思潮,产生了诸如象征主义、表现主义、达达主义、野兽主义、立体主义、未来主义、超现实主义、抽象主义、波普主义、行为艺术、环境艺术、观念艺术、新媒体艺术、超前艺术等美术流派,由此形成了绘画领域前涌后现、争奇斗艳而又复杂多变、难于把握的态势。

三、中西方绘画特点对比分析

（一）工具材料："软"和"硬"

传统中国画以特制的笔、墨为媒介材料，蘸上水、颜料等在宣纸或绢帛上作画。其中，笔有羊毫、兔毫、狼毫等不同类别，但都是柔软而富有弹性的。笔蘸上水墨，浓淡自取，而宣纸、绢帛的柔性界面可以让画家发挥的空间变得更大。技法呈现上，画面的水墨晕染多用湿笔，干笔的皴擦甚少。因此，无论是工具材料的选择还是对这些材料的掌控，中国绘画都倾向于一个"软"字。周星驰主演的电影《唐伯虎点秋香》中，唐伯虎为应付宁王爷的挑衅，即兴画出了一幅《春树秋霜图》，所见之处，画面水墨蕴章、栩栩如生，堪为中国画以柔（软）取胜的典例。

与之相对，西方绘画尤其是油画，是用油质颜料在画布、木板或者厚纸板上画成的。其特点是油画颜料偏干性，且色彩多样，能充分表现物体的质感；同时，油画颜料又有较强的覆盖力，易修改，画布也不会像宣纸那样出现渗化，这就便于画家更好地掌控整个创作。例如凡·高《向日葵》的葵盘部分的特写，深橘色火焰般的圆形之上，颗颗种子都是用笔尖戳画布画上去的，内侧干硬，四周则逐渐平坦开来。这是典型的厚涂法，是和西方油画硬（干）的材料特点紧密联系在一起的。

（二）造型手段："以线塑形"和"以面界形"

中国画基本上是以线条、墨团和墨点组成的，而墨团和墨点只不过是线条的扩大或缩小。如山水画讲皴法，人物画则讲描法。中国画的线可以说是最有审美趣味的线，是用线的高境界。中国绘画所表现的时间、空间的民族意识，独到的经营意匠，诗、书、画、印的有机结合，又进一步促进了其线条语言的发展。例如，顾恺之用"高古游丝描"，吴道子则擅长"兰叶描"，线的发展最后逐渐形成了"十八描"等语言体系，呈现出丰厚的意味。黄宾虹先生曾把好的笔、线归纳为五个字——平、留、圆、重、变，与之相反，浮滑、轻飘、率易、单薄、呆板的笔线就是拙劣而需要忌讳的。

西方绘画的造型讲"面"。西方绘画中的体、面与中国画的笔、线一样，都是在长期的艺术实践中取得了丰硕的成果，由此形成东西方两大绘画系统的不同优势。西方绘画偶尔也用线，如米开朗琪罗的素描等，但仍然是渗透着体、面关系的线，即力图用线来表现体积，不同于中国画中将线看成是具有更大独立性的艺术语言。

（三）构图方法："散点透视"和"焦点透视"

为达到超越时空限制的目的，中国画画家创造了"散点透视"或"多点透视"法，如东晋顾恺之的《女史箴图》《洛神赋图》，五代时期顾闳中的《韩熙载夜宴图》，以及北宋张择端的《清明上河图》等。这些画中的故事都有情节性和时间流动性，画家把不同时间、不同地点和不同情节，均表现在同一时

空中,大大突破了焦点透视的逼真性。画家通过这种环境式的景物衔接、众多人物的出现,场景分断而环境连续,恰当地表现了时间流动和时空连续的完整过程。中国画所采用的这种散点透视法,在构图上常常表现为运动式与鸟瞰式的"以大观小"的方法,于画中看画外,小中见大,小画面、大世界,以有限的内容开启无限的想象。特别是在山水画中采取"以大观小"法,通过虚拟的视野提升自我的位置,于是,画中的山水被涵盖在画家的视线范围之内,从而造成一种中国画所特有的"俯仰自得"的空间感。

西方绘画则不然,它充分利用光学、几何学、解剖学、色彩学等科学方法,采用"焦点透视",从一个固定角度或固定观察点来描绘事物。所以,西方绘画构图时追求对象的真实性和环境的逼真性。在造型上,充分利用光线的明暗,用以显示物体的形象,区别物体;以块、面来表现形体、层次以及远景、近景。正如焦点透视法的先驱人物、意大利数学家和物理学家阿尔贝蒂所说,"绘画就是视觉锥体的一个横切面"①。

(四)审美倾向:"表现"和"再现"

造型艺术虽然都强调再现性和表现性的统一,但中西又各有侧重。

中国画重表现,格外强调绘画中的情感、想象和直觉等因素。吴道子忧愤之极、挥笔而作《地狱变相图》(图5-1-1),就是在饱含激情的情形下一挥而就的。中国画也模仿自然,但同时更注重画家的情感与体验,盛唐画家张璪提出"外师造化,中得心源",就是主张模仿自然与内心体验的结合。中国画的核心观念是"气韵生动",在自然是生命的律动,在人生则是深刻的意趣。顾恺之提出"以形写神",就是要求抓住人物外部形象的典型特征,用逼真的形象表现出对象的内在精神。要做到这点,机械模仿、照相式地画下来肯定是不行的,必须充分发挥画家的想象力,"迁想妙得",使对象和艺术家的情感紧密相融。至宋代,艺术家尤其强调情感,把"神似"放在第一位。如苏轼认为绘画应"达意畅神",需求"神似",正所谓"论画以形似,见与儿童邻"(《书鄢陵王新画折枝二首》)。清代石涛、恽寿也曾提出"似与不似似之"的创作标准。后来的艺术家则一直把能否"以形写神""形神兼备"作为品评人物画、山水画和花鸟画价值高下的重要标准。

西方绘画主张按照对象本来的面貌去描绘,审美趣味方面追求真和美,而更重视真,即对象的真实、环境的真实及视角的真实。相传古希腊绘画比赛中,宙克西斯画一串葡萄,鲜汁欲滴,竟引来一只小鸟啄食。正当他满以为必胜,走到对手帕拉西奥斯的画作前准备撩开帷幕时,突然僵立并甘心认输。原来,帕拉西奥斯所画的就是那个看似实物的帷幕。文艺复兴时期的达·芬奇也认为,"绘画是科

① 李宏. 阿尔贝蒂《论绘画》中的艺术思想. 美苑,2010(5).

学",他依据光学原理广泛运用了明暗、比例、透视、解剖等造型方法,强调绘画能够比语言文字更真实、准确地将自然万象表现给我们的知觉。达·芬奇所奠定的这种再现性或现实主义的绘画传统,对西方画坛产生了长期而深远的影响。他的同胞、后学郎世宁初到中国觐见康熙皇帝时,为此还闹了一个笑话。当这位洋宫廷画师自信满满地将一幅造型准确、形象逼真的中国儿童肖像画呈予康熙御览之后,大清皇帝竟不置可否,皱着眉头就把它放在了一边。重"形"(再现)和尚"意"(表现)的冲突,在这次遭遇中表现得极为充分。

四、绘画艺术的表达方式

(一)线条

线条是构成绘画作品形象的一种基本语汇,绘画时勾勒轮廓的线,有曲线、直线、折线,有粗线、细线,统称"线条"。纵观世界艺术的历史发展,无论东西方绘画,一开始都用线条造型。从西班牙阿尔塔米拉洞窟壁画中的野牛到野兽派绘画中的轮廓,从中国敦煌壁画中的飞天到工笔白描中的勾勒,线条一直处于十分重要的地位,且在长期的演化过程中越来越富有含蓄性、表现性、象征性和抽象性。线条形状各异,功能有别。例如,柔美的女人体与精致的花瓶可用曲线来

图 5-1-1 吴道子《地狱变相图》局部
(来源:江逸子《因果图鉴·地狱变相图》,重庆出版社,2003)

勾画，飞泻的瀑布与辽远的地平线可用直线来表现，奔流的江海与起伏的山峦可用波状线来表现，飘动的云彩与参天的树冠可用蛇形线来暗示。可见，线条的审美意味与艺术功能是丰富多样的。不同的线条具有不同的性格，能传达不同的感受，线条的形成伴有速度、方向、长短、曲直、轻重、深浅、粗细、疏密、材质以及排列方式等变化因素，传递出或安静或烦躁，或舒缓或疯狂的状态或者情绪，表现力极为丰富，这在东西方绘画作品中都可以找到范例。

在中国绘画艺术中，线条的功用表现得尤为突出。事实上，中国传统绘画在相当程度上是以富有骨气韵味的线条来取胜的，画作不仅以线造型，而且赋予线条以内在生命力和个性特征，使线条具有一种独立于对象之外的审美价值，观众凭借移情或想象，便可从画作富有弹性的线条中领略到美的节奏和韵律。例如以墨线勾描物象的白描，仅凭简练的线条就可以创造出动人的艺术形象，中国古代人物画的"十八描"，就是为表现中国古代人物衣物褶纹而创造的用线方法，如唐代著名的《八十七神仙卷》（图 5-1-2）。

西方绘画史上也曾出现很多线描大师，如荷尔拜因、安格尔、马蒂斯等。早在文艺复兴时期，米开朗琪罗就曾指出，只要凭借画出来的一条直线就能区分出画家的技艺。在运动变化中，当线条与色彩相融辉映时，就构成了绘画艺术独特的气势和神韵。英国画家威廉·布莱克曾言：艺术品的好坏取决于线条。法国画家安格尔亦有同感，他把线条视为绘画艺术的基础，宣称线条就是素描，就

图 5-1-2 《八十七神仙卷》（局部）
（来源：任梦龙《八十七神仙卷》，人民美术出版社，2012）

是一切，即便是烟雾也必须用线条来表现，其1819年创作的速写作品《尼克洛·帕格尼尼肖像》（图5-1-3）仅用简略的线条就将小提琴家帕格尼尼画得非常传神。

图5-1-3 安格尔《尼克洛·帕格尼尼肖像》
（来源：百度百科）

（二）色彩

色彩是绘画作品的主要因素之一。康定斯基认为每一种色彩都是一首独立优美的歌曲，令人心醉神迷。色彩直接影响心灵，可以引起观众情感上的共鸣，给人带来灵魂深处的喜悦。例如，蓝色给人以平和之感；绿色给人以宁静之感；黑色给人以沉寂之感；紫色给人以冷峭之感；白色给人以纯洁之感；朱红则如火焰般耀眼撩人，使人产生兴奋昂扬之情；柠檬黄在视觉上刺激强烈，让人情绪仓促不安。

中外画家历来都重视色彩的作用。西方古典主义绘画强调色彩的模拟状物功能，现代主义画家如印象派在19世纪科学技术尤其是光学理论和实践的启发下，十分注重对物体外光的研究和表现，把捕捉物体的"光"和"色彩"作为艺术追求，在创作中有意让自己对客观事物的认识停留在感觉阶段，强调对事物瞬间的印象，不看重对事物本质的把握。他们大胆突破传统绘画模式和色彩观念，建立了一套新的色彩观和绘画表现手法，如莫奈的《干草堆》系列（图5-1-4）、《卢昂大教堂》系列（图5-1-5），这些风景画侧重表现同一场景在不同光线气氛下变幻无穷的色调的美。他们忽视物象轮廓的写实，主要用光线和色彩来表现瞬间的印象，追求绘画色彩关系独立的美。以塞尚、凡·高、高更为代表的一些受印象主义影响的画家开始反对印象主义。因为他们的艺术探索已经超越了印象主义有限的光色表现，他们认为绘画不能仅像印象主义那样对客观世界进行模仿，而应该更多地表现画家对客观事物的主观感受。在技法上，他们都反对分割色彩，而是大胆采用平面的鲜明色调，重视形与构成形的线条、色块以及体、面。强烈的内心化和个性化是他们的共同特点。之后出现的野兽派、表现主义等流派，更强调色彩的表情特征，认为色彩本身就具有独立的意义，利用它可以抒写画家的主观感受，将色彩本身的审美价值提升到很高的地位。

中国绘画更注重色彩的写意性，讲究"随类赋彩"，特别强调黑、白、灰色调，有"五

图 5-1-4 莫奈《干草堆》系列之一
（来源：牛雪彤《西方绘画大师经典佳作·莫奈》，人民邮电出版社，2015）

图 5-1-5 莫奈《卢昂大教堂》系列之一
（来源：牛雪彤《西方绘画大师经典佳作·莫奈》，人民邮电出版社，2015）

墨""六彩"之分。如沈周的《东庄图》（图5-1-6），先以淡墨层层皴染，再施以浓墨逐层醒破。用墨浓淡相间，于满幅布局中呈现疏朗之感，实中有虚；墨色润雅而明净，色彩雅致。

图 5-1-6 沈周《东庄图》
（来源：中国美术全集编辑委员会《中国美术全集》，人民美术出版社，1989）

（三）构图

"构图"一词出自拉丁语，原意有组成、结构和联结等含义。绘画语言中的构图是指作品中艺术形象的结构配置方法，根据特定主题的要求，在一定的空间把个别或局部的形象适当组织起来，构成一个协调完整的绘画作品。在中国传统绘画中称为"章法""布局"或"经营位置"，它是绘画创作中表达作品思想内容并获得艺术感染力的重要手段。

构图的基本原则讲究均衡与对称、对比与变化。均衡与对称是构图的基础，其作用是使画面具有稳定性。均衡与对称本不是一个概念，但两者具有内在的同一性——稳定。稳定感是人类在长期观察自然中形成的一种视觉习惯和审美观念，符合这种审美观念的艺术才能产生美感，违背这个原则的，看起来就不舒服。

常见的构图形式有金字塔形构图、水平

线构图、垂直线构图、倒三角形构图、对角线构图、S 形构图、复合式构图、平衡式构图、对称式构图等。构图规律应用在很大程度上依赖于人的视觉经验,如金字塔形构图使人感到稳定,倒三角形构图则显示不安与动荡。不同的构图会表现出不同的审美意向和艺术氛围。

西方传统绘画注重真实再现,讲求科学精神,在构图方法上采用合乎科学规律的再现物象空间位置的焦点透视,表现出纵横、高低的立体效果。如达·芬奇的《最后的晚餐》,采取的是焦点透视法,横向式构图,耶稣居中而坐,十二门徒分列其两旁,神态各异,衬托出耶稣临死前的平静心态。

中国传统绘画往往将构图称为"布局"和"章法",被认为是"画之总要",它不拘泥于特定的时间、空间,灵活处理,以多视点"观照完整的律动的大自然",以"咫尺"写"千里",起承转合,计白当黑。这种打破固定视点的散点透视法与西方焦点透视法截然不同。如北宋张择端的《清明上河图》(图 5-1-7)。

（四）质感

质感是指绘画中通过不同的表现手法,在作品中表现出各种物体所具有的特质,如丝绸、肌肤、水、石头等物的轻重、软硬、糙滑等各种不同的质的特征,给予人们以真实感和美感。在绘画表现中,油画利用光影、色彩因素,通过不同的技法以及笔触肌理等手段,可以描绘出质感逼真的效果。例如中国当代画家冷军的作品《葡萄》(图 5-1-8),以超级写实主义的创作方法,逼近对象,葡萄质感晶莹而又剔透,就连作为陪衬的铁皮,也是斑斑锈迹质感真实,充分展现出画家写实的功力。对物体表面肌理的表现与刻画是体现质感的重要方面。肌理就是绘画作品表面的纹理,经触觉和视觉所感受到的起伏、平展、光滑、粗糙、精细的程度,在绘画艺术中一般称为笔触,即绘画中之笔法。例如,在

图 5-1-7　张择端《清明上河图》(局部)
（来源：故宫博物院官网）

图 5-1-8 冷军《葡萄》
（来源：冷军《冷军油画作品集》，安徽美术出版社，2016）

图 5-1-9 安塞姆·基弗《圣像破坏之争》
（来源：360个人图书馆）

油画中，画家常用稀薄的颜料，轻匀柔润的笔法渲染出缥缈的云天和明净的水面，而用浓重的颜料、重叠堆砌的笔触描画出坚硬的岩石和厚实的土地。一些现代主义画家更是采用多种材质与技法的结合，使画面产生画笔难以描绘的质感与肌理效果，如德国表现主义画家安塞姆·基弗的画作《圣像破坏之争》（图 5-1-9），作品主题晦涩而富含诗意，大量运用油彩、钢铁、铅、灰烬、感光乳剂、石头、树叶等材料，隐含一种饱含痛苦与追索意味的历史感。

五、绘画艺术的审美特征

（一）视觉性

绘画最显著的特征是直接诉诸欣赏者的眼睛。凭借视觉感受，它比其他任何艺术更多地揭示了事物的视觉表象，提醒人们重新用新鲜的眼光观察周围世界。视觉是人和动物最重要的感觉之一，至少有80%以上的外界信息经视觉获得，通过视觉，人和动物感知外界物体的大小、明暗、颜色、动静，获得对机体生存具有重要意义的各种信息。眼睛是人类与世界打交道的主要器官，但是人们对日常世界的看法往往是支离破碎的，哪怕每天在校园里活动和行走，学生们也很容易忽略周围环境的色彩和外形，忽略建筑物，忽略擦肩而过的校友，他们总是步履匆匆，对周围事物熟视无睹或视而不见。绘画艺术则提醒人们重新审视事物，认识世界（图 5-1-10）。

图 5-1-10 埃舍尔《眼睛》
（来源：莫里茨·科内科斯《埃舍尔》，湖南美术出版社，2023）

（二）造型性

造型即创造形体，是绘画的主要特征。绘画的造型性体现为直观具象性、瞬间永恒性、凝聚的形式美。直观具象性是指绘画运用物质媒介创造出的具体的艺术形象，直接诉诸人们的视觉感官。这种具体形象蕴含着丰富的艺术意蕴，可引起观众直观的美感，还可以把现实生活中某些难以显现的无形事物转化为可以直观的具体视觉形象。瞬间永恒性是指绘画是静态艺术，难以再现事物的运动发展过程，但它却可以捕捉、选择、提炼、固定事物发展过程中最具表现力和富于意蕴的瞬间，"寓动于静"，以"瞬间"表现"永恒"。凝聚的形式美是指绘画艺术运用形式美法则对物质媒介进行加工，便可以整合出凝聚着形式美的艺术符号。例如比例的匀称、变化的节奏韵律、明暗对比、多样统一、虚实相生等，都是形式美法则在绘画艺术中的集中呈现。

（三）空间性

绘画是以空间为存在方式的艺术，所谓空间，即物质的广延性，可分为虚空间、实空间或体积、立体。造型是空间艺术的必要手段和必备因素，因而空间性实质上是对造型艺术存在方式的把握。空间意识产生于视觉、触觉及运动觉中。一般来说，绘画的空间性依靠视觉；雕塑和建筑的空间性除视觉外，还分别依靠触觉和运动觉。绘画作为具象空间或立体的平面表现，通过透视、颜色、明暗等手段，在平面上产生现实空间的假象。画面的空间分为前景（近景）、中景、后景（远景）三个层次，有时截然分开，有时也混合在一起。绘画作品的空间是二维空间，二维空间指由长度（左右）和高度（上下）两个因素组成的平面空间。在绘画中为了真实地再现物象，往往借助透视、明暗等造型手段，在二度空间的平面上造成纵深的感觉和物象的立体效果，即以二度空间造成自然对象三度空间的幻觉。但是也有些绘画，如装饰性绘画、图案画等，不要求表现强烈的纵深效果，而是有意在二度空间中追求扁平的意味以获得艺术表现力。

六、绘画艺术赏析

（一）《富春山居图》

《富春山居图》（图 5-1-11）是元代画家黄公望晚年的山水画力作，被誉为"中国十大传世名画"之一。该图为纸本设色，纵 33 厘米、横 636.9 厘米，是黄公望为无用师所绘的长卷作品，今一部分藏于我国浙江省博物馆，一部分藏于我国台湾省故宫博物院。画家创作该作品时已八十有余，之前曾亲赴富春江畔览胜写生，后历时四年方始完成。全图用水墨技法描绘了富春江两岸初秋的景色，以传统"三远法"①构图，画面峰峦起伏，平

① "三远法"是中国山水画创作所特有的散点透视法，指在一幅画中，可以通过不同的透视角度，表现景物的"高远""深远""平远"。提出者郭熙在其著名的画论著作《林泉高致》中表述道："山有三远：自山下而仰山巅谓之高远；自山前而窥山后谓之深远；自近山而望远山谓之平远。"

图 5-1-11　黄公望《富春山居图》(局部)
(来源：浙江省博物馆官网)

岗绵延，江水如镜，境界开阔辽远。凡数十峰，一峰一状；数百树，一树一态；景物丰富，变化无穷。技法上效仿董源、巨然而又自出新意：其山或浓或淡，皆以枯笔勾皴；远山及洲渚则以淡墨抹出，略见笔痕；山石多用披麻皴，干笔皴擦，极少渲染；丛树平林多用横点，笔墨纷披，似平而实奇；水纹处以浓枯墨勾写，偶加淡墨复勾……总之，画面的山水全以干枯的线条写出，无大笔的墨，唯树叶有浓墨、湿墨，显得山淡树浓。全图笔法丰富，中锋、侧锋、坚笔、秃笔夹用，皴擦错落有致而干湿浑成；笔趣简澹洒脱，山水之神尽在其中却又无以迹求，可谓"以萧散之笔，发苍浑之气，得自然之趣"的文人画杰作，堪称创格。

自《富春山居图》问世后，历代名家对其赞不绝口，如沈周、文徵明、董其昌、邹之麟都有随画题记。董其昌题识曰："此卷一观，如诣宝所，虚往实归，自谓一日清福，心脾俱畅。""诚为艺林飞仙，迥出尘埃之外者也。"邹之麟题识谓："知者论子久画，书中之右军(王羲之)也，圣矣。至若《富春山居图》，笔端变化鼓舞，又右军之《兰亭》也，圣而神矣。"足见该画作之成就。站在中国绘画史的高度看，南宋以降的山水画之变，始于赵孟頫，成于黄公望，后者可以说彻底改变了南宋后期院画陈陈相因的积习，其水墨纷披、苍率潇洒、境界高旷之格，尽皆超出赵孟頫之上，不愧为中国画史上的百代之师。

（二）《戴珍珠耳环的少女》

《戴珍珠耳环的少女》（图5-1-12）是荷兰黄金时代巨匠维米尔的代表作，这一幅油画比八开纸大不了多少，油彩都已经干得开裂，却使得诸多观赏者驻足画前久久不愿离去。震撼他们心灵的，就是画中的主人公——一位戴着珍珠耳环的少女。

画中少女的惊鸿一瞥仿佛摄取了观画者的灵魂。维米尔在这幅画中采用了全黑的背景，从而取得了相当强的三维效果。黑色的背景烘托出少女形象的魅力，使她犹如黑暗中的一盏明灯，光彩夺目。画中的少女侧着身子，转头向观众凝望，双唇微微开启，仿佛要诉说什么。她闪烁的目光流露出殷切之情，头稍稍向左倾侧，仿佛迷失在万千思绪之中。少女身穿一件朴实无华的棕色外衣，白色的衣领、蓝色的头巾和垂下的柠檬色头巾布形成鲜明的色彩对比。

维米尔在画中使用平凡、单纯的色彩和有限的色调范围，用清漆取得层次和阴影的效果，画中少女左耳佩戴的一只泪滴珍珠耳环，在颈部的阴影里似隐似现，是整幅画的点睛之笔。珍珠在维米尔的画中通常是贞洁的象征，有评论家认为这幅画很可能作于少女成婚前夕。这位少女的气质超凡出尘，她心无旁骛地凝视着画家，也凝视着观众。观

图 5-1-12 《戴珍珠耳环的少女》
（来源：维基百科）

众欣赏这幅画时，会很轻易地融化在这脉脉的凝望中，物我两忘。荷兰艺术评论家戈施耶德认为这是维米尔最出色的作品，是"北方的蒙娜丽莎"。此画面世300多年来，世人都为画中女子惊叹不已：那柔和的衣服线条、耳环的明暗变化，尤其是女子侧身回首、欲言又止、似笑还嗔的回眸，唯《蒙娜丽莎的微笑》可与之媲美。画中女子的真实身份亦如蒙娜丽莎一样，成为千古之谜。

第二节 雕塑艺术

雕塑是造型艺术的一种,是指用各种可塑材料(如石膏、树脂、黏土等)或可雕、可刻的硬质材料(如木材、石头、金属、玉块、玛瑙等),创造出具有三维立体空间的可视、可触的艺术形象,借以反映社会生活,表达艺术家的审美体验和审美理想的艺术形式。

一、雕塑艺术的历史发展

(一)中国雕塑艺术的历史发展

雕塑的产生和发展与人类的生产活动紧密相关,同时又受到各个时代宗教、哲学等社会意识形态的直接影响。中国旧石器时期就出现了原始石雕、骨雕等,新石器时期出现了石器、陶器,这些石器、陶器造型丰富、纹饰多样,既是日常生活中的必需品,也是可以欣赏的艺术品。夏商周时期被称为"青铜时代",当时的青铜器主要用于祭祀以及作为乐器、兵器等实用方面,同时也是奴隶主权威和财富的象征。秦汉时期雕塑艺术全面发展,进入中国雕塑史上第一个高峰时期。秦代雕塑以秦始皇陵出土的兵马俑为代表,人物造型比例匀称,神态生动,年龄和性格特征各异,体现了极高的艺术水准。汉代以石雕遗像为代表,例如霍去病墓前的石雕《马踏匈奴》(图 5-2-1),高 190 厘米,用隐喻的手法,借战马的形象来体现霍去病的威猛和战功卓著,充分体现出纪念性雕塑的概括性。魏晋南北朝时期,佛教的盛行促使佛像艺术蓬勃发展,人物雕塑更加成熟,代表作品如甘肃敦煌的莫高窟、山西大同的云冈石窟、河南洛阳的龙门石窟等。唐代的雕塑主要体现于宗教造像、陵墓随葬,宗教造像遗迹多集中于新疆克孜尔石窟、四川广元千佛崖、乐山摩崖石刻、云南剑川石窟等;陵墓随葬最著名的当推"唐昭陵六骏"(其中,"青骓""什伐赤""白蹄乌""特勒骠"现藏于西安碑林,"飒露紫"和"拳毛騧"现藏于美国宾夕法尼亚大学考古学与人类学博物馆)(图 5-2-2)。时至宋、元、明、清四代,中国雕

图 5-2-1 霍去病墓前石雕《马踏匈奴》
(王军 摄)

(a) 青骓　　　　　　　　　　　(b) 什伐赤

(c) 白蹄乌　　　　　　　　　　(d) 特勒骠

(e) 飒露紫　　　　　　　　　　(f) 拳毛䯄

图 5-2-2　唐昭陵六骏
（来源：中国美术全集编辑委员会《中国美术全集》，人民美术出版社，1989）

塑艺术一直走下坡路，尤其是明清两代，由于宗教观念进一步淡薄，宗教雕塑在缺少内在信仰的状态下，显现出缺乏创造性和生命力的程式化倾向。同时，城市工商业繁荣和手工业技术的发展，使得雕塑艺术多趋于装饰化和工艺化，更强调实用性与玩赏性功能，体现出工艺品的特色，而早期雕塑那种强烈的精神性功能则大大削弱了。这些装饰性、玩赏性的作品往往不受陈规限制，面貌各异，造型一般小巧玲珑、精雕细凿，艺术上逐渐转向个人化、内聚性的风格，如清代福建德化、广东佛山、江西景德镇的瓷塑，无锡惠山泥人，山西、山东的面塑等。中华人民共和国成立以后，雕塑艺术继续前进，出现了像滑田友、王朝闻、刘开渠等一批知名雕塑家，泥塑《收租院》《农奴愤》也是这一时期带有鲜明意识形态色彩的雕塑作品。

（二）西方雕塑艺术发展的四个高峰时期

西方最早的雕塑也是与劳动和生活需要相伴而生的。例如著名的史前雕塑威伦道夫的《维纳斯》（即"母神雕像"），其塑造的滚圆丰满的妇人形象，表达的是原始人对丰产的寄望。纵观西方雕塑史，可以用"四个高峰期"来描述：

1. 古希腊、古罗马时期

出现了米隆、菲狄亚斯等一批杰出的雕塑家，米隆的《掷铁饼者》和菲狄亚斯的《命运三女神》（图5-2-3），都是举世瞩目的佳作。另有大约作于公元前2世纪的古希腊雕刻作品《维纳斯像》（也称《米洛斯的阿芙罗狄忒》，图5-2-4），其以卓越的雕刻技巧、完美的艺术形象、高度的诗意和巨大的魅力而成为世界上最负盛名的雕像之一，体现了古代希腊充满生命气息的人文主义精神。巴

图5-2-3　菲狄亚斯《命运三女神》
（来源：韩清华《世界美术全集》，光明日报出版社，2003）

图 5-2-4 《维纳斯像》
（王军 摄）

图 5-2-5 《胜利女神像》
（王军 摄）

黎卢浮宫将它和《胜利女神像》（图 5-2-5）、《蒙娜丽莎》并称为"卢浮宫三宝"。

2. 欧洲文艺复兴时期

佛罗伦萨雕刻家多纳太罗的青铜雕刻《大卫》、吉贝尔蒂为佛罗伦萨洗礼堂制作的两座青铜门，都是这一时期的雕塑代表作。另外，"文艺复兴三杰"之一的米开朗琪罗，其雕塑与绘画一样成绩斐然。他在成名作《哀悼基督》完成时仅有 25 岁，为故乡佛罗伦萨创作的大理石雕像《大卫》成为文艺复兴时期英雄的象征，为美第奇教堂设计的大理石雕刻《昼》《夜》《晨》《暮》（图 5-2-6）是一组寓意深刻的作品；其他作品如《摩西》等，都是世界雕刻史上的不朽之作。

3. 19 世纪的法国

代表人物为弗朗索瓦·吕德，他为巴黎凯旋门创作的巨型浮雕《马赛曲》（图 5-2-7），是一座借拿破仑凯旋来歌颂法国大革命的史诗性雕塑作品，同时也是法国人民热爱和平、自由的不朽象征。作为传统雕塑的集大成者，现实主义大师罗丹则是雕塑史上的但丁，同时他又开启了现代雕塑艺术的先河。罗丹创作的《思想者》《巴尔扎克像》《地狱之门》等一大批作品，可以说将西方雕塑艺术推向了新的高峰。

4. 20 世纪的西方

这一时期的代表人物有法国的马约尔、阿尔普，英国的亨利·摩尔等。这些雕塑家试

（a）《昼》

（b）《夜》

（c）《晨》

（d）《暮》

图 5-2-6　米开朗琪罗的美第奇教堂石雕
（来源：韩清华《世界美术全集》，光明日报出版社，2003）

图摆脱古典雕塑的束缚，远离理性，接近感性，不再模仿自然，而是开始脱离自然，主张用感觉代替观察，运用综合、抽象和半抽象代替具象，否定艺术的功利性，认为艺术只是"有意味的形式"，由此，他们揭开了西方现代、后现代雕塑的篇章。

二、雕塑艺术的本质特征及其实现途径

（一）雕塑艺术的本质特征——瞬间性与永恒性的统一

所谓"瞬间性"，是指雕塑作为空间艺术、静态艺术的属性规定了它只能塑造客观事物的静止状态。然而，这种限制也可能转化为一种优势，那就是定格怎样的"瞬间"决定着形象所能表达或蕴含的意义的深浅。如果这个"瞬间"足以回顾过去、刻画现在和展示未来的话，这就是雕塑的"永恒性"。正是在此意义上，诸多艺术家都极为看重"瞬间"与"永恒"的连接，他们称之为"最富孕育性的顷刻"（莱辛语）、"富于包孕的一刻"（钱锺书语）抑或"决定性的瞬间"（亨利·布列松语）。

图 5-2-7 浮雕《马赛曲》
(来源:韩清华《世界美术全集》,光明日报出版社,2003)

（二）雕塑艺术本质特征的实现途径——寓动于静

寓动于静，亦即选取动作即将爆发的一瞬间。例如古希腊雕塑家米隆的《掷铁饼者》（图 5-2-8），雕塑家选取了男运动员弯腰将铁饼摆回到极点即将转身抛出前的一瞬间。此时，竞技者全身的重量都落在右脚上，腰间肌肉蕴藏着巨大的爆发力，张开的双臂如同一张拉满的弓弦，那种引而不发的姿势足以调动欣赏者一连串丰富的联想和想象，在心理上也获得了极强的运动感、力量感和节奏感。因此，直到两千多年后的今天，这座雕像仍被当作是体育运动的最好象征和标志。莱辛在其著作《拉奥孔》中，以古希腊群雕作品《拉奥孔》（图 5-2-9）为例，论述了雕塑如何选取最佳的瞬间。拉奥孔是古希腊特洛伊王国的祭司，因泄露木马计之"天机"，最后被希腊人的保护神雅典娜派去的两条巨蛇缠死。莱辛认为，"最富孕育性的顷刻"就是"即将达到顶点的那一刻"，粗壮的巨蛇已经缠绕住并马上将噬咬垂死的拉奥孔和他的两个儿子。群雕中，拉奥孔拼死扭动的躯体、痉挛的肌肉、因极度痛苦而变形的面容以及剧烈活动的四肢，加上左右两个儿子的或求救或无奈，无不向观众展示了神话故事中最紧张、最扣人心弦的一幕，甚至使人有急于上前斩断巨蛇、拯救拉奥孔父子于危难的冲动。由是观之，"这种使瞬间事物具有持久性能力，不仅仅见于把某些情境中暂时性集中的生气（表现）凝定下来，而且见于抓住这种生气（表现）中瞬息万变的色调，使它（这种生气表现）呈现出魔术般的效果"①。

图 5-2-8 《掷铁饼者》
（来源：韩清华《世界美术全集》，光明日报出版社，2003）

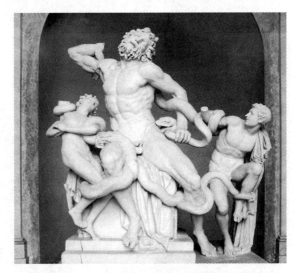

图 5-2-9 《拉奥孔》
（来源：韩清华《世界美术全集》，光明日报出版社，2003）

① 黑格尔. 美学（第3卷上册）. 朱光潜，译. 北京：商务印书馆，1979：267.

三、雕塑艺术的表达方式

雕塑艺术的表达方式多种多样，包括体形、体积、空间、材质、肌理等多种因素，这些因素共同构成了雕塑艺术的美。

（一）体形

雕塑是由基本块体构成体形的，各种不同块体特征不同，如圆柱体由于高度不同特征也不同：高圆柱体挺拔、雄壮；矮圆柱体稳定、结实。立方体当中，正方体刚劲、端庄，长方体稳定、平和；正三角有安定感，倒三角有倾危感，三角形顶端转向侧面则有前进感；高而窄的形体有险峻感，宽而平的形体则有平稳感。高明的雕塑师可以通过巧妙运用具有不同特征的块体，创造出雕塑物优美而适宜的体形。

雕塑艺术的体形有具象形、抽象形和介于两者之间的意象形。米开朗琪罗创作的《被缚的奴隶》（图 5-2-10）是典型的具象形雕塑，奴隶和公牛一样健壮的身体呈螺旋形强烈地扭曲着，似乎正在用力挣脱身上的绳索，虽然双臂被反绑着，但全身的肌肉都紧绷着，让人感到那里蕴含着无比强大的反抗力量；相比之下，身上的绳索则显得脆弱无力，似乎仅仅成了装饰品。他的头高昂着，紧闭着嘴唇，眼睛圆睁着，眼神中流露出反抗的愤怒和坚强不屈的意志。有人称这尊雕像是"反抗的奴隶"。在这里，人的尊严得到了高度体现。法国雕塑家让·阿尔普的作品《云的牧人》（图 5-2-11）是一件抽象作品，通过流

图 5-2-10 《被缚的奴隶》
（来源：威廉·E. 华莱士《米开朗琪罗"绘画·雕塑·建筑"作品全集》，北京美术摄影出版社，2013）

图 5-2-11 《云的牧人》
（来源：佳士得官网）

畅多变的线条与空间饱满的体积，传达一种静谧、恬然的抒情般的气息。作品并不具体

再现或描述什么，而把注意力集中在创造一种气氛、一种情调、一种感受，形成音乐般的效果。

（二）体积

体积是指雕塑物在空间上的体积，包括雕塑的长度、宽度、高度；同时，体积大小也是雕塑形成其艺术表现力的根源。许多雕塑，其庞大的体积给人以强烈的审美感受和视觉冲击力。如果这些雕塑体积缩小，不仅减小了量，同时会影响质，给人心灵的震撼和情绪上的感染必然也会减弱。例如澳大利亚雕塑家让·穆克的超写实雕塑（图5-2-12），观众在面对该雕塑时首先感受到的就是其体积的庞大，艺术家严格按照人体真实比例放大或缩小了尺寸，非常规的尺寸带给人的是视觉上的新鲜感与陌生感。

（三）材质

雕塑材料不同，雕塑形式给人的质感就不同。石材雕塑的质感偏于生硬，给人以冷峻的审美感受；木材雕塑的质感偏于熟软，给人以温和的审美感受；金属材料的雕塑闪光发亮，富有现代情趣；玻璃材料的雕塑通体透明，给人以晶莹剔透之美。雕塑的形式美首先表现在物质材料本身具有的天然形式美的因素上，不同的材料质地带给人软硬、虚实、滑涩、韧脆、透明与浑浊等不同感觉，影响着雕塑形式美的审美品格。例如罗丹塑造的《欧米哀尔》（图5-2-13），采用青铜作为材料，由于材料本身具有与作品意蕴一致的审美特性，故而增添了作品沧桑、悲凉的意味，极大地提高了作品的艺术感染力。

图 5-2-12　让·穆克超写实雕塑
（来源：休斯敦美术馆官网）

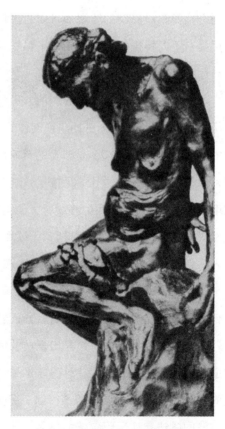

图 5-2-13　《欧米哀尔》
（来源：《艺术教育》，2003, Z1）

（四）肌理

肌理是指物体表面的组织纹理结构，即各种纵横交错、高低不平、粗糙平滑的纹理变化，不同的材质因表面结构不同会产生不同的肌理效果。根据雕塑物的功能，使用适宜的雕塑材料，能够造成特有的质感和独特的审美效果，这类成功之作很多。澳大利亚雕塑家让·穆克的超写实雕塑材质上多采用玻璃纤维树脂，这种材质适宜于制造超写实的肌理，对皮肤的褶皱、毛孔等都能放大给人看，视觉方面给人一种震撼甚至恐怖的感觉。

四、中西方雕塑艺术的审美特征

（一）中国雕塑艺术的审美特征

中国古代较少纯粹的雕塑艺术作品，其原因在于中国远古时期重礼教、尊鬼神，艺术重心偏向于工艺美术，尤其在礼器、祭器上得以发挥，并形成传统。从陶器、青铜器、玉器及漆器等工艺品发展出以装饰功能为主的实用性雕塑，历代都占有主流地位，这些雕塑分为两类，一类是纯粹的工艺品，例如象形器皿和供摆设的小型工艺雕刻；另一类是建筑（包括陵墓）装饰雕刻，例如南朝王陵石刻辟邪和唐代顺陵石狮。实用性除反映在装饰雕刻上以外，还反映在明器艺术与宗教造像上。明器是随葬用品，其中雕塑品占有重要地位，主要是俑和动物雕塑，俑是人殉葬的替代物，动物雕塑也是用来代替活体陪葬的，它们的实用性很强，并非纯粹的雕塑艺术品。宗教造像也是如此，它们是供信徒顶礼膜拜所用的，以佛教造像最具代表性。佛教造像有宗教上特殊的造型要求，它们和古希腊以人为范本的真实自然的神像有所区别，在欣赏时需要了解经规仪轨的种种规定，例如佛像两耳垂肩、手长过膝等，否则很容易认为比例不准确、解剖有错误而加以否定。

1. 装饰性

中国传统雕塑的装饰性非常突出，这是它孕育于工艺美术所带来的胎记，无论是人物还是动物，也无论是明器艺术、宗教造像还是建筑装饰雕刻，都反映着传统悠久的装饰趣味。最典型的例子如云冈石窟北魏造像（图5-2-14）、南朝王陵辟邪石兽（图5-2-15）

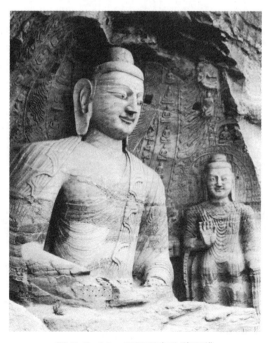

图5-2-14 云冈石窟北魏坐佛
（来源：中国美术全集编辑委员会《中国美术全集》，人民美术出版社，1989）

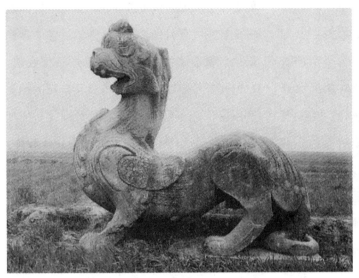

图 5-2-15　南朝齐武帝景安陵石麒麟
（来源：朱偰《建康兰陵六朝陵墓图考》，中华书局，2015）

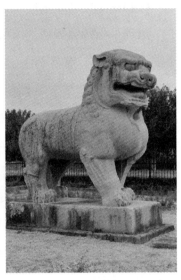

图 5-2-16　唐顺陵石狮
（王军　摄）

和唐代石狮（图 5-2-16）。佛像的对称式坐姿和图案化的袈裟衣纹处理显出浓厚的装饰性。和写实的西方宗教神像相比，中国佛像因装饰性的虚拟成分，更带有一种神秘感，但又包含一种亲切感；同时，装饰性对于增强佛像所要求表现的庄严肃穆气氛也十分有效。辟邪石兽和石狮多为陵墓的仪卫性装饰品，用途在于显示墓主人的权威，整体造型完全经过装饰化变形，身上更有线刻图案来加强这种装饰品格。经过这样处理的石兽，往往比写实的石兽更威风勇猛，且更神圣不可侵犯，能更好地发挥其装饰的功能。

2. 绘画性

中国古代雕塑和绘画是一对同胞兄弟，都孕育于原始工艺美术。从彩陶时代起，雕塑和绘画便互相补充、紧密结合。到二者都成熟之后，仍然"塑形绘质"，在雕塑上加彩（即"妆銮"）以提高雕塑的表现力。现存的历代雕塑，有许多就是妆銮过的泥塑、石刻和木雕。当今中国雕塑艺术不再加彩，但民间雕塑仍保持妆銮传统，塑绘不分家，形成了雕塑与绘画审美要求的一致性。

雕塑的绘画性具体表现为不注意雕塑的体积、空间和块面，而是注意轮廓线与身体衣纹线条的节奏和韵律。这些线条都像绘画线条一样，经过高度推敲概括提炼加工而成，和西方古典雕塑以块面和空间的丰富变化来体现轮廓与衣纹的形状完全不同。后者体积感强，前者只有大的体积关系，局部大多平面性很强。有时在平面上运用阴刻线条来表现肌肤和衣服的皱褶，没有立体感，只有绘画的平面效果，通常表面光滑，没有西方雕塑那么多明暗起伏的细微变化，这一特点历

代相沿，至今民间匠师仍然大都先勾人物线描草稿，再复制成雕塑。也有人直接在硬质材料上勾线描稿，再雕而刻之。这样创作出来的雕塑，自然带有绘画性特征，体现出独特的东方意趣。

3. 意象①性

中国雕塑和绘画很晚才脱离工艺美术的母体而独立门户。在漫长的几千年间，它们只是工艺美术品的两种装饰手段，这是塑绘不分的主要原因，也是线刻和平面性浮雕——画刻高度结合的中国式造型方法发达与持久的原因。装饰不求再现，只追求表现物象，因此培育出中国雕塑与绘画的共同品格——不求肖似（高度写实地再现自然），形成了高度的意象性特点。

中国雕塑的意象性和中国画观念是一致的，而且贯穿了整个古代雕塑史。秦始皇陵兵马俑虽然表现出高于其他时代的写实性，但也仅仅集中在俑的头部刻画上，而且形象也只是分为几种类型，不是每一件都各不相同，身体部分则无一例外是十分写意的。即便是比较写实的头部，也不能和西方雕塑同日而语，而只是像中国的工笔画一样，较为深入细致而已，本质上依然属于意象性造型。其他如汉唐陶俑、历代宗教造像也无不显示出意象性的特点，它们和中国画一样，追求神韵，不求肖似。

4. 雕塑语言精练

这是意象性衍生的另一艺术特点。中国古代雕塑始终没有发明西方雕塑的造型术来精确地塑造物象，而多从感觉和理解出发，简练、明快、以少胜多而又耐人寻味，常常给人运行成风、一气呵成、痛快爽利的艺术享受。用夸张乃至变形来强调人与动物的神韵是普遍运用的手法，达到了雕塑语言多变和雕塑空间自由的艺术境界。例如霍去病墓前石兽（图 5-2-17）采取"因势象形"的手法，充分利用岩石的自然状态，联想其接近某种动物的形状，之后进行最低限度的艺术加工，使石兽的造型显出空间的自由而不计较于形似。加工的语言有圆雕、浮雕，也有线刻，都是根据岩石形状与动物形象的双重需要加以多变性运用。这种圆、浮、线雕并施的语言，在汉唐陶俑、历代石兽以及佛教造像中均可见到。它们使中国雕塑在精炼中块面更整体，因而有时更具雕塑感甚至建筑感，云冈北魏露天坐佛和龙门奉先寺唐代大佛就是杰出代表。

① "意象"一词，辞海是这样解释的：一是表象的一种。即由记忆表象或现有知觉形象改造而成的想象性表象。文艺创作过程中意象亦称"审美意象"，是想象力对实际生活所提供的经验材料进行加工生发，而在作者头脑中形成的形象显现。二是中国古代文论术语。指主观情意和外在物象相融合的心象。所谓意象，就是客观物象经过创作主体独特的情感活动而创造出来的一种艺术形象。简单地说，意象就是寓"意"之"象"，就是用来寄托主观情思的客观物象。

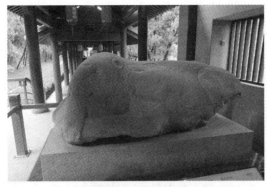
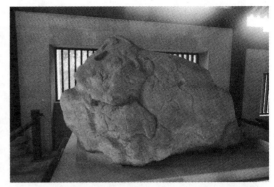
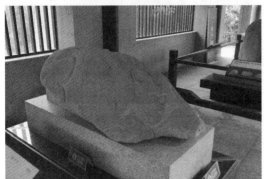
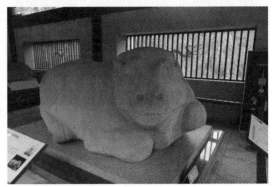

图 5-2-17　霍去病墓前石兽
（王军　摄）

5. 注重头部刻画

中国古人认为，"头者精明之王也"（《黄帝素问》）。"头者，神所居，上圆象天"（《春秋元命苞》）。从原始时代起，人面或人头在工艺装饰中就受到特别重视，直到今天，在民间雕塑和农民画中，头部仍是艺术家首要表现的部分。头部以外的人体部分，均被看作是从属的、次要的。如此一来，在中国古代雕塑和绘画中，头大身小逐渐变成一种习惯造型，且结构严谨，获得了形神兼备的效果，达到一种神完气足的境界。在头部以外，又用充满韵律的身体衣纹线条来进一步强化美感，这种传神美化的功夫常常使观赏者深受感染。洛阳龙门奉先寺大佛、服侍菩萨与天王力士像都严重头大身小，但却美感十足，非常典型地说明了中国古代雕塑的这一特点。

（二）西方雕塑艺术的审美特征

1. 题材的公共性

西方雕塑首先是作为建筑艺术的装饰而出现的，但在较短时间内就获得了独立地位，以人体、人像为主题，从古希腊创立并奠定了以人为主题的雕塑形式后，一直到现代雕塑兴起的两千五百年间，人像始终占据着雕塑题材的主导地位，涌现出众多优秀的人像雕塑作品，这与古希腊"人，乃万物之尺度"的观念有着文化上的必然联系。与中国的陵墓雕塑和宗教雕塑不同，西方大量的人像雕

塑放置于广场和街道，显示出雕塑艺术的公共性特征。

2. 造型的凝固性

雕塑作为塑造静态空间形象的艺术，只能表现人物动作或事物情态的一个瞬间，而不可能自由、充分地叙述、描绘人物的性格、命运或所处的环境及其相互关系，在再现和色彩表现上也有很大的局限性，这就使得雕塑艺术取材上必须以单纯取胜，选取高度精练、浓缩生活的素材，从而使作品在有限的空间形象里蕴含丰富的内容，通过艺术形象的瞬间动作和表情引发观赏者的审美想象。一方面，雕塑具有稳定性、凝固性，与动态的时间艺术相比呈现出静态的特征；另一方面，雕塑又具有想象性，以静为动，并在静中求动，使观赏者由眼前的静态形象想象出它的过去和未来。可以说，雕塑提供了一个可供观赏、想象和创造的三维空间，以静态的造型表现出运动的姿态。

3. 结构的整体性

西方传统雕塑形体各个部分紧密联系，互相呼应，结构严谨，浑然一体。雕塑的外轮廓不要求过于起伏变化，而要求简洁明确，做到既引人注目又有分量感、空间感、建筑感、团块感。还以《掷铁饼者》为例，雕像成功塑造了掷铁饼运动员的形象，所刻画的瞬间动作，几乎像是用电影慢镜头拍摄下来的那么准确，通过运动员大幅度摆动的双臂、快速旋转的身躯和铁饼即将出手的瞬间，概括了掷铁饼这一动作的整个连续过程，展示了肌肉的健美和力量，抓住了最典型的姿势，表现了最生动的结构。

4. 功能的纪念性

雕塑的纪念性在于本身材料功能的发挥，许多古希腊、古罗马的雕塑作品至今仍闪耀着迷人的光芒，体现其永久的纪念意义，就是因为雕塑材料质地坚硬并且耐磨、耐腐蚀，能够长久保存，可以形象地再现历史上的人物、事件和事物。这些作品常常在广场、纪念馆、园林、宫殿、陵墓、纪念地、旅游地展出，成为某个时代和国家、地区的精神象征，寄托了人们对历史人物的缅怀和崇敬，以及对历史事件的追忆和反思。

5. 观念的象征性

西方雕塑艺术体现了雕塑作品以具体、可感的造型形象对应地暗示抽象的观念和意识，或者是抽象的观念意识要求用一定的造型形象有效地揭示出来。雕塑不在于琐碎地描写某一对象的具体形体姿态和动作细节，因而也不表现过于个性化的内心生活和复杂情感，而是突出表现高度概括的单纯性格、情感、品质、气概，因而具有观念表现的纯粹性和象征性。

五、雕塑艺术赏析

（一）洛阳龙门石窟奉先寺卢舍那大佛

在中国数不清的佛教造像中，洛阳龙门石窟奉先寺（图 5-2-18）卢舍那大佛雕像（图 5-2-19）是典型代表作，堪称完美。

龙门石窟位于河南洛阳东南 12 公里处风

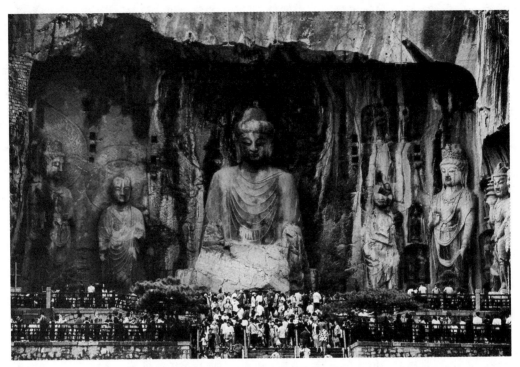

图 5-2-18 洛阳龙门石窟奉先寺
（王军 摄）

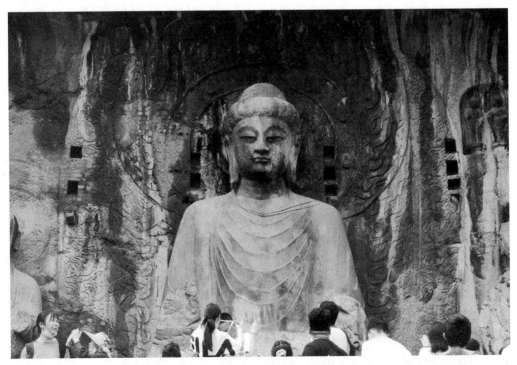

图 5-2-19 洛阳龙门石窟奉先寺卢舍那大佛雕像
（王军 摄）

景秀丽的伊水之上的伊阙即"龙门",是中国三大石窟之一。龙门石窟开凿于北魏孝文帝迁都洛阳前后(494),历经东西魏、北齐、北周、隋、唐至宋,有长达500多年的开凿历史。保存到今天,已历经1500多年,留有大小佛龛2000多个、佛像10万多尊、碑刻题记3600多块。

龙门石窟最大的佛龛是奉先寺摩崖大龛(俗称"九间房"),工匠们在南北宽36米、进深40米的崖面上,雕出巨大的九尊石像:一佛(卢舍那大佛),二弟子(迦叶、阿难),二菩萨(文殊、普贤),二天王(南方增长天王、北方多闻天王),二力士(坚固力士、金刚力士)。

据说,卢舍那大佛雕像是仿照唐朝女皇帝武则天"方额广颐"的形象雕刻的。奉先寺雕像开凿时间说法不一,于唐高宗上元二年(675)完工,有说历时13年以上。大佛通高17.14米,做结跏趺坐式,头顶(高髻)至下颌4米,耳长1.9米,高大雄伟。背光四射,项光美好,仪表堂堂。她身披袈裟,衣纹疏朗,头带发髻,额广平正,两耳垂肩,脸型圆润,面相饱满,双眉修长,秀目轻启,目光深远,鼻梁端直,口唇纤美,嘴角微翘,双颔下垂,颈项圆直,整个形象完美殊胜,妙相庄严。大佛面部略带微笑,含蓄神秘,眼神沉静,凝视远方;头部稍微前倾,安详庄重,慈眉善目,俯视下方,和蔼可亲。而从整个造型看,佛像身躯伟岸,体格健硕,肩宽背直,体态丰盈,挺身而坐,雍容大度,仪表堂堂,明澈睿智,神圣崇高。总体来说,佛像表现出了含蓄又开朗、威严又慈祥、神圣又亲切、肃穆又和蔼、明朗又神秘的多种审美特征。

此外,卢舍那大佛像与温顺虔诚的弟子像、雍容华贵的菩萨像、威严凶猛的天王像、孔武有力的力士像等,形成了鲜明的对比。弟子、菩萨、天王、力士的形象,衬托和显示了佛像的崇高庄严、辉煌神圣,成为中国佛教雕塑艺术乃至东方文明的象征。著名哲学家、美学家李泽厚先生在他的经典美学著作《美的历程》中说:"龙门奉先寺那一组佛像,特别是本尊大佛——以十余米高大的形象,表现如此亲切动人的美丽神情——是中国古代雕塑作品中的最高代表。"著名美术史研究专家王逊先生在《中国美术史》中谈到奉先寺卢舍那大佛的雕像时说:"卢舍那大佛更具有完全中国化的面型和风格,无论就内容或形式看,卢舍那大佛的面型的创造都是中国雕塑艺术史上伟大的典型之一。"研究佛教雕塑艺术的陈聿东先生说:"从艺术水平上看,它不仅是初唐时期石窟造像的杰出作品,而且也是中国古代雕塑艺术中具有永久魅力的艺术珍品。"①

① 季崇建. 中国古代雕塑艺术. 上海:上海古籍出版社,1990.

(二)《思想者》

《思想者》(图 5-2-20)是 19 世纪法国雕塑家罗丹艺术生涯中具有里程碑意义的作品,创作于 1880 年,塑造了一个形体美与性格美完美结合的艺术形象。罗丹以《神曲》作者但丁为蓝本,表现了一个正在凝神思考的人:低垂着头,默视着下界,右手托着下颌,弓背蜷腿,肌肉紧张收缩,流露出深沉而痛苦的内心情感。整个身体造型构成了一个凝重的问号,意味深长……罗丹说:"这个雕像代表最苦闷的罪人和最不幸的判决者。"所以人们看到"思想者"同情、怜悯人类,但又无法对那些罪犯下最后的裁决。他身上有一股亟待迸发的巨大力量,这种力量和下界形形色色的人类罪恶构成了一对矛盾。作者将这种内在苦闷的情感,借助雕像人物面部的表情刻画了出来,他突出的前额和眉弓,使双目凹陷,隐没在暗影之中,增强了沉思苦闷的感觉,这是形体和思想感情相得益彰的表现技法,外在的形体和内在的精神有机统一了起来。

《思想者》是建立在对自我灵魂内省的基础之上的,是自我发现的象征,也是罗丹思

图 5-2-20　罗丹《思想者》
(来源:何政广《世界名画家全集·罗丹》,河北教育出版社,2005)

想的写照,更是罗丹对人生痛苦之永恒意义理解的产物,所以它不是一个已经完成的肉体的造型,而是一个尚未完成的痛苦的过程。尤其是在 20 世纪初,人们把《思想者》当作改造世界的智者的象征,希望能从中汲取智慧、勇气和力量。

第三节　摄影艺术

1839 年 8 月,法国科学院和美术院召开联席会议,公布了法国舞台艺术家达盖尔的"银版摄影术",宣告了摄影的诞生。今天,摄影被广泛应用于科学、教育、新闻以及日常生活领域,其实用性、纪实性深入人心,其艺术性也曾有力推动了电影、电视和摄像机的产生。

一、摄影艺术的历史发展

公元前 4 世纪,我国战国时期的《墨经》

中就记载了小孔成像：用一个密封箱子，在箱子的壁上钻个小圆孔，然后把有孔的那面对着有影像的方向，影像就会在圆孔对面的箱壁上生成倒影。这就是后来摄影技术成像的原理。

沿袭小孔成像的原理，法国一名印刷师尼埃普斯（图 5-3-1）将沥青涂在锡合金板上，放入一个暗箱里对着窗外曝光了 8 个小时，然后用薰衣草油冲洗，曝光的地方硬化变白，未曝光的地方被冲洗掉，露出底色，从而得到了人类历史上第一张照片，内容是天空下一座农村房子的局部。尼埃普斯将他记录影像的方法叫作"日光蚀刻法"。由于感光时间太长且成像模糊，他的这种方法未能得以推广。

1839 年，法国人达盖尔（图 5-3-2）发明了"银版摄影术"，即用碘化银替代白沥青，将镀有碘化银的钢板在暗箱里进行曝光，然后用水银蒸气进行显影，再以海波溶液定影，最后得到清晰的金属画面。银版摄影曝光大约需要 10 到 30 分钟，由于当时的技术限制，没有底片，不可以复制，于是人们继续寻求新的便于传播的技术。

1835 年，英国人塔尔博特发明了"卡罗法"摄影术，研制了首张负片底片，解决了传播的问题。1840 年，塔尔博特对自己的摄影法进行改进，改用碘化银，同时也用显影液，这样就缩短了曝光时间，通过事后处理，影像也更为牢固。1841 年，他把改进后的方法申请专利，并命名为"卡罗式摄影法"。

随后，科技的发展不但解决了胶卷材料和感光度的问题，照相机的制造技术也越来越成熟。1975 年，柯达公司的赛尚研制出了第一台数码相机。这台相机的 CCD 只有 1 万像素，电源是 16 节五号电池，存储卡是普通录音磁带，相机重约 4 千克。1981 年，日本

图 5-3-1　尼埃普斯
（来源：维基百科）

图 5-3-2　达盖尔
（来源：维基百科）

索尼公司"马维卡"相机的推出,改变了传统的影像生产方式,标志着数码时代的来临。

随着电子集成技术的不断成熟,相机的重量减轻了,像素也不再是令人担忧的问题。今天的电子显微摄影仪,能拍出600万倍放大的原子照片,全息摄影、数码摄影正运用于生活的方方面面。虽然数码时代的来临带来了极大的经济与便捷,但是有很多摄影师还是青睐传统胶片,原因在于传统胶片的色彩和宽容度是数码相机无法替代的。

二、摄影艺术的流派

现代科技的推动使得摄影发展非常迅速,产生过多个流派,其中较有代表性的主要有四个流派。

(一)绘画主义摄影

该流派于1851年发端于英国,是在绘画观念影响下出现的摄影艺术流派,运用绘画原理、规则创作,采用布景、翻拍、底片叠印、照片拼合等手法,力臻于绘画效果。代表作如奥思卡·雷兰德的《两种人生》(图5-3-3),其以壁画式多中心和情节连续的画面,展现了两种不同的人生道路,创造出似真似幻的意境。

(二)写实主义摄影

该流派发端于1853年,强调"与自然本身相等同"的纪实性,同时又反对被动地、纯客观地反映物象,要求摄影体现出摄影者的见景生情和对现实生活的审美判断。20世纪90年代美国摄影家雅各布·里斯关于纽约贫民窟生活的摄影作品《20世纪初纽约贫民窟的孩子》(图5-3-4)堪称这方面的代表作。

(三)印象主义摄影

该流派从印象派绘画获得灵感,于19世纪60—80年代在法国盛行,提倡软焦点镜头摄影、布纹纸洗印,追求印象画派模糊朦胧

图5-3-3 奥思卡·雷兰德《两种人生》
(来源:维基百科)

图 5-3-4　雅各布·里斯
《20 世纪初纽约贫民窟的孩子》
（来源：搜狐网）

的艺术表现效果。代表作如拉克罗亚的《扫公园的人》（图 5-3-5），照片就像是一幅画在画布上的炭笔画。

图 5-3-5　拉克罗亚《扫公园的人》
（来源：曹映霞《摄影艺术中的色彩分析与对比》）

（四）自然主义摄影

该流派因 1889 年英国摄影家埃默森《自然主义摄影》一书的出版而得名。基于对画意摄影流派的保守性的反对，自然主义摄影提倡对自然的直接感受，并直接记录下感受到的自然现象，反对有意的安排或设计。例如埃默森在诺福克郡户外拍摄的《收获》（图 5-3-6），不加任何干预和修饰，基本上保持了农民田间收获的真实场景。

图 5-3-6　埃默森《收获》
（来源：360 个人图书馆）

三、摄影艺术的分类

摄影按感光材料和画面颜色的不同，可分为黑白摄影和彩色摄影两种；按摄影器材和技术的不同，可分为航空摄影、水下摄影、全息摄影、红外线摄影等；按题材不同，可分为肖像摄影、风光摄影、舞台摄影、体育摄影、建筑摄影、新闻摄影和广告摄影等。

下面按题材划分，简要介绍几种常见的摄影类型。

（一）肖像摄影

肖像摄影又称人物摄影，是以表现人物形象为主的摄影，包括特写镜头、头像、半身像、全身像等。肖像摄影通过人物的姿态、动作、外貌和面部表情，揭示人物的思想感情、性格特征和精神气质。以形传神、气韵生动，可以说是肖像摄影的最高审美标准。例如摄影大师郑景康擅长人像摄影，兼拍风光、人民生活及新闻照片，他为毛泽东、周恩来、朱德、叶剑英、齐白石（图5-3-7）、华罗庚、吴运铎、齐白石等国家领导人、艺术家、科学家和英雄模范人物拍摄的肖像，形神兼备，所拍照片对于用光、构图等十分考究，具有很高的艺术价值。

图5-3-7 郑景康拍摄的齐白石肖像
（来源：中国摄影家协会官网）

（二）风光摄影

风光摄影（图5-3-8）是以表现大自然的风景为主的摄影。风光摄影不但要表现大自然的美，更要通过对自然风景的描绘传达摄影师对自然的审美感受和情感体验，它一般又可以分为自然风景、都市风景、乡村风景等。风光摄影的关键是将自然美转化为艺术美，寓情于景，使作品情景交融、意境盎然，在富有诗情画意的自然风光中，表现艺术家的思想情感和美学追求。

图5-3-8 美国《国家地理》杂志风光摄影作品
（来源：美国《国家地理》）

（三）舞台摄影

舞台摄影（图 5-3-9）是指以舞台演出为拍摄对象的一种摄影艺术形式，它一般需要较高的摄影造型技术，还需要摄影师对所拍摄的表演内容有较全面的了解，能够充分掌握舞台演出的风格样式、艺术特征以及演员的表演特色，充分展现舞台艺术的风采和演员高超的表演水平。

图 5-3-9　经典芭蕾舞剧《天鹅湖》
（王军　摄）

（四）体育摄影

体育摄影（图 5-3-10）是指以各种体育运动或竞赛中运动员的赛场风貌为拍摄对象的摄影艺术形式，为了适应体育运动一般均在快速度中进行的特点，大多采用抓拍方式，并用较高的快门速度抓取动态，使作品具有高度的真实感和强烈的现场感。

（五）建筑摄影

建筑摄影是摄影师运用一定的摄影技术和手段，专门拍摄精心挑选出来的建筑物，将摄影美和建筑美结合起来的一种方式。建筑摄影需要摄影师懂得建筑艺术的基本规律和历史，认真观察和研究建筑物的特点，选择最理想的拍摄位置、角度和光线，通过建筑物的形体、质感和色调等特征，充分体现建筑物的社会文化内涵和科学技术水平，形象地展现建筑美（图 5-3-11，5-3-12）。

四、摄影艺术的表达方式

（一）构图

构图就是取景，它以现实生活为基础，通过高于生活而富于艺术表现力和感染力的表现手段，对客观对象进行选择、加工和提炼，然后有机安排在画面上，使主题思想得以充分表达。摄影构图涉及线条、光影、色彩、影调、虚实以及形象的远近、高低、大小对比等诸多因素。摄影作品一般由主体、陪体、前景、背景四部分构成，画面构图要做的就是把这四个部分有机组织在一起，成为一个艺术整体。构图的方式很多，主要有水平式构图、垂直式构图、对角线构图、"十"字形构图（图 5-3-13 至 5-3-16）等。不同的构图能够传达不同的审美心理感受。

（二）用光

用光指拍摄时运用各种光源对被摄对象进行照明，以达到理想的效果。这是摄影艺术造型的重要手段。摄影本身就是光线的艺术，光线是营造影调的基础，光线用得好，可以加强画面的空间感和立体感，创造一种氛围，烘托主题，使作品具有感人的魅力。用光包括正面光、侧面光、逆光、顶光、脚光等（图 5-3-17 至 5-3-19），可根据主题需要进行选择。

图 5-3-10 体育摄影
（来源：新华社官网）

图 5-3-11 中国国家大剧院
（王军 摄）

图 5-3-12 巴黎卢浮宫博物馆入口金字塔
（王军 摄）

第五章　造型艺术

图 5-3-13　水平式构图
（王军　摄）

图 5-3-14　垂直式构图
（来源：范建华《辉煌与毁灭——现代建筑的另类解读》，云南大学出版社，2009）

图 5-3-15　对角线构图
（王军　摄）

图 5-3-16　"十"字形构图
（王军　摄）

图 5-3-17 侧光
（王军 摄）

图 5-3-18 顶光
（王军 摄）

图 5-3-19 逆光
（王军 摄）

（三）影调和色调

影调和色调也是摄影艺术的重要造型手段。影调是黑白照片上影像明暗过渡的变化，色调则是彩色照片中色彩的对比与和谐。通过影调和色调的处理，可以产生丰富的影调层次、影调对比、影像变化和色彩变化等艺术效果，使摄影作品具有浓郁的情感色彩和丰富的艺术表现力（图 5-3-20，5-3-21）。

五、摄影艺术的审美特征

（一）科技与艺术的结晶

摄影离不开科技，它以物理光学、光化学、精密机械学、现代材料学、电子和数字技术的综合应用为手段，来摄取实际存在的物体影像。离开了摄影所依赖的科技条件，物体的影像就无法再现。高能摄像机、数码相

图 5-3-20 影调
（来源：范建华《辉煌与毁灭——现代建筑的另类解读》，云南大学出版社，2009）

图 5-3-21 色调
（王军 摄）

机及多功能手机的诞生，延时摄影（图 5-3-22，5-3-23）、全息摄影（图 5-3-24）、红外线摄影（图 5-3-25）、长焦变焦镜头等，都是依赖于高科技手段才不断地开发出来。

图 5-3-25　红外线摄影作品
（来源：站酷网）

图 5-3-22　延时摄影作品（一）
（王军　摄）

图 5-3-23　延时摄影作品（二）
（王军　摄）

图 5-3-24　全息摄影作品
（来源：全影汇）

（二）纪实与艺术的统一

摄影艺术的纪实性，首先表现在它运用的科学技术手段能够逼真、精确地将被摄对象再现出来，使得摄影作品具有客观性、真实性，给人以逼真感。其次，这种纪实性还表现在它必须直接面对被摄对象进行现场拍摄，如实反映现实生活中实际存在的人物、事件和环境，许多优秀的摄影作品常常是抓拍或抢拍出来的，这种纪录性拍摄的方式能给人一种身临其境的感觉。同时，摄影必须在纪实性的基础上具有艺术性，杰出的作品必须是纪实性与艺术性的完美统一。摄影艺术形象的创造，需要摄影师熟练掌握摄影的艺术技巧和艺术语言，熟练运用构图、光线、影调（或色调）三种主要造型手段。

（三）瞬间与永恒的融合

摄影艺术只能再现现实生活的某一瞬间，是名副其实的瞬间艺术。摄影师按下快门的一瞬间，那一刹那就被永远地摄入了镜头。快门的速度超过任何一种平面造型艺术的手工

艺术导论

业速度，从而在平面上凝固了时间。例如加拿大摄影师吉尔·格林伯格的作品《终结时代》（End Times，图 5-3-26）。孩子们为何哭得如此伤心呢？原来，她把一群小孩子（包括自己的女儿）脱光衣服，放到摄影机前，塞给每人一个棒棒糖，就在孩子们乐颠颠、美滋滋地吃着棒棒糖时，突然把糖抢走，于是孩子伤心的一瞬间被定格成永恒的影像。

六、摄影艺术赏析

（一）《愤怒的丘吉尔》

《愤怒的丘吉尔》（图 5-3-27）是加拿大摄影大师优素福·卡什（图 5-3-28）的代表作，拍摄于 1941 年 12 月 30 日。当时正是第二次世界大战紧张进行的时候，英国首相丘吉尔专程到加拿大与美国总统会晤。由于丘吉尔在外事活动中彬彬有礼，以至于卡什没能捕捉到有价值、有意义的镜头。眼看第二天丘吉尔就要离开加拿大，卡什心急如焚。为体现丘吉尔这一铁腕政治家狮子般的强硬形象，卡什只能见机行事。当他看到丘吉尔叼着雪茄从加拿大众议院的一个房间走出来时，忽然灵机一动，趁其不备，突然上前将他嘴上的雪茄扔在了地上。感到莫名其妙的丘吉尔勃然大怒，双眉紧锁，两眼放光，面部表情十分愤怒。就在此当口，卡什为世人留下了一个永恒的瞬间。

卡什的拍摄方法主要是根据现场环境和机遇，《愤怒的丘吉尔》正是这一方法的完美实践。作品中的丘吉尔一手叉腰，一手拄拐杖，这种富有动感的手势和姿态，传达出人物愤怒的情绪，使人物显得十分威严而不可

图 5-3-26　吉尔·格林伯格《终结时代》
（来源：黑光网）

图 5-3-27　优素福·卡什《愤怒的丘吉尔》
（来源：维基百科）

图 5-3-28　优素福·卡什自拍照
（来源：优素福·卡什《卡什：肖像经典》，世界图书出版公司，2014）

侵犯——这正是作品传达出来的精神实质。整幅照片以浓重的黑色为基调，以低调来处理明暗，给人一种庄重、严肃的氛围感。

《愤怒的丘吉尔》发表后，曾于第二次世界大战期间被多次印制，发行量高达百万张以上，并且先后被许多国家印制成邮票。此时的丘吉尔，已经完全脱离了雪茄被突然拿掉的生活事实，在特定年代里被附加上了浓郁的政治内涵。其愤怒的面庞、迸火的眼光、凛然的气势，在读者眼中已经定格为战时英国的精神象征，同时也成为第二次世界大战期间整个反法西斯同盟的象征。

（二）《阿富汗少女》

《阿富汗少女》（图 5-3-29），又称《绿眼睛姑娘》，由摄影师史蒂夫·麦凯瑞（图 5-3-30）摄于 1984 年，地点在巴基斯坦白夏瓦附近的难民营。照片中的女孩——莎尔巴特·古拉，直到 2002 年被《国家地理》杂志重新找到之前，浑然不知自己的肖像引起世人广泛的回响。如今，这幅不朽的作品已经成为世界受苦受难的社会底层妇女以及儿童的标志。

美国著名摄影师史蒂夫·麦凯瑞是一位人道主义战士，1978 年开始自由摄影生涯，在战争爆发前的阿富汗，凭借过人的勇气拍

图 5-3-29　《阿富汗少女》（1984）
（来源：美国《国家地理》）

图 5-3-30　摄影师史蒂夫·麦凯瑞
（来源：维基百科）

摄了许多珍贵照片。在白沙瓦难民营，当照片上的这个阿富汗女孩突然出现在史蒂夫·麦凯瑞面前的时候，他心中一亮：就是她！他只用不到五分钟时间就抓拍下这张日后获得诸多奖项并且流传全世界的照片。这个阿富汗女孩的眼神实在太透人心魄了，以至于连身经百战、目睹过无数惊心动魄场面的史蒂夫·麦凯瑞都为之震惊。尽管当天的摄影采访时间安排得相当紧迫，但他还是耐心地通过打手势跟女孩的亲戚聊了好一会儿，了解了一些这个阿富汗女孩的身世：她原来住在阿富汗东部城市贾拉拉巴德城东郊区的一个叫阿卡玛的小村子，1979 年她和家人离开了家乡，一路流浪到巴基斯坦，最后才在难民营里安下了家。作为一个正值花季的少女，她经历了与数百万阿富汗难民一样的苦难，无须任何言语，人们就能从她那双似乎能穿透他人魂魄的眼睛里读懂她和她的祖国的境遇。这幅作品于 1985 年登上了美国《国家地理》杂志的封面。

17 年后的 2002 年，史蒂夫·麦凯瑞突然产生了一个想法：前往巴基斯坦寻找 17 年前拍摄的那个少女。2002 年 1 月，史蒂夫·麦凯瑞和美国《国家地理》杂志的一组工作人员重返巴基斯坦，试图寻找这位有着摄人眼神的神秘少女的下落，了解这些年在她身上发生过的故事。史蒂夫·麦凯瑞奔赴阿富汗，联系了当地熟人，寻找当年阿富汗少女的学校，终于找到了那个少女。当他见到少女的时候，发现她变了：苍老了许多，眼睛也没有那么清澈了，可有一点却没有变，她的眼神中依然带着原来的惊恐！少女说，17 年前，她之所以惊恐，是因为在拍这张照片的几天前她家的房子被战机轰炸了，父母被炸死，祖母带着她和哥哥趁天黑把父母埋葬了之后，就开始在冰天雪地中翻山越岭，冒着被轰炸的危险投奔难民营。他们到达难民营以后，就遇上了史蒂夫·麦凯瑞。现在她的日子依然不好过，孩子没机会上学，生活依然饥寒交迫。"我一看到她，就知道她正是我们要找的'阿富汗少女'，"史蒂夫·麦凯瑞说，"她也认出了我，因为她一生中只照过那一次相。然而她却没见过那张照片。当然，她也从不知道这个地球上有无数人看过她的照片。"事隔 17 年，史蒂夫·麦凯瑞再次为她拍下照片（图 5-3-31），她的经历被作为

图 5-3-31　17 年后的阿富汗少女（2002）
（来源：维基百科）

《国家地理》杂志 4 月号的封面故事，寻找、确认其身份的过程也被拍摄成为纪录片，在国家地理频道做全球性播出。

美国《国家地理》杂志总编辑戴维·斯科诺尔在评论阿富汗女孩的眼神时说："那感觉有点像是蒙娜丽莎。你无法一下子读懂她目光中的深意。她害怕吗？愤怒吗？绝望吗？还是对自己的美丽非常自信？每次你看这张照片的时候，你读出的意思绝对不一样。任何一张能永世流传的照片都应该是这样的！"

第四节　书法艺术

书法艺术是在研究汉字书写规则的基础上，以汉字为表现对象，以毛笔等为主要表现工具，以汉字的用笔、结构、章法等元素来造型，借以表现书写者性格气质、审美趣味和生命律动的中国传统艺术。书法是"线条的艺术"，浸润着民族文化精神的书法是中国人奉献给世界艺术史的奇迹。"书法提供给了中国人民以基本的美学，中国人民就是通过书法才学会线条和形体的基本概念的。因此，如果不懂得中国书法及其艺术灵感，就无法谈论中国的艺术。……在书法上，也许只有在书法上，我们才能够看到中国人艺术心灵的极致。"[①]

一、书法艺术的分类及其历史演变

总体来说，汉字书法可分为五种书体，即篆书、隶书、草书、楷书和行书（图 5-4-1）。篆书，又有大篆、小篆的区分。广义的大篆指甲骨文、金文、籀文；小篆又叫"秦篆"，字形整齐，转角处较圆滑。隶书，由篆书简化演变而成，横笔首尾方中带圆，转角处多呈方折。楷书，也叫"正楷"或"正书"，特点是字形方正，笔画平直，风格古雅，整齐端庄。行书，字体流畅飞动，刚柔相济，富

① 林语堂. 中国人. 杭州：浙江人民出版社，1988：257.

图 5-4-1 汉字字体的演变
（来源：百度百科）

图 5-4-2 甲骨文
（来源：《人民日报》官网）

有很强的表现力，其中侧重于楷书的行书叫"行楷"，侧重于草书的行书叫"行草"。草书，始于汉代，最早是由隶书演变而成的"章草"，后来又发展成为一般所指的草书即"今草"，唐代张旭、怀素更创造了独具风格的"狂草"。

（一）先秦——甲骨文、金文出现

目前发现的汉字最早的成熟形态是甲骨文（图 5-4-2）。甲骨文是保留有部分象形文字色彩的汉字形态，从 19 世纪末人们发现甲骨文到现在已经有超过 15 万片的甲骨出土。商周至战国时期的金文脱胎于甲骨文，已经渐趋齐整。

（二）秦——篆书出现

公元前 221 年，秦始皇统一六国，建立秦朝。秦始皇为了巩固统治，采取了一系列消除原诸侯国各自制度差异的措施，其中就包括"同文书"（《史记·李斯列传》），即把原来各诸侯国所使用的有差异的文字统一成小篆（图 5-4-3）。所见书迹有泰山、琅琊、碣石、会稽等地的刻石以及竹简等，风格端庄，字体更加匀润流畅。

（三）汉代——隶书、草书出现

汉代出现了雄浑豪放的隶书（图 5-4-4）与自由飞动的草书（图 5-4-5）。汉朝最通行的字体是隶书。小篆的笔画圆转匀称，写出来很美观，但是书写起来比较慢，不能够适应实际生活中快速书写的要求。而隶书简化了小篆的笔画和书写方式，从而得到广泛采用。汉代还出现了草书，以及原始的楷书和行书。草书是在书写隶书的时候以更简化的笔画、更快的速度书写出来的一种字体。汉章帝很喜欢草书，因而这时的草书也被称为"章草"。东汉末年的草书大家张芝把早期的草书进一步简化为"今草"。

（四）魏晋——各种字体齐备完善

到了三国、魏晋的时候，五种基本字体——篆书（包括大篆和小篆）、隶书、草书、楷书

图 5-4-3 李斯小篆《同文书》(局部)
(来源：故宫博物院官网)

图 5-4-4 隶书《曹全碑》拓片(局部)
(来源：中国美术全集编辑委员会《中国美术全集》，人民美术出版社，1989)

图 5-4-5 张芝草书《终年帖》(局部)
(来源：书法易网站)

和行书都已经基本发展成熟,其中草书、楷书和行书三种字体更是得到空前的发展。自此汉字字体发明基本停止,中国书法开始了以书法名家和流派为主线的发展历程,也逐渐有了正式的书法理论。钟繇(作品如图5-4-6)、陆机、王羲之、王献之、王洵、卫夫人等都是当时著名的书法家。

(五)唐代——鼎盛时期

唐朝在楷书方面的成就最为后世推崇,"唐楷"以法度严谨的整体风貌著称,在中国书法史上与"唐篆""汉隶"并列,是手书汉字形态的典范之一。唐朝擅长楷书的书法家很多,对后世影响深远。虞世南、褚遂良、欧阳询(作品如图5-4-7)和薛稷并称"初唐四家",都是擅写楷书的大家。颜真卿(作品如图5-4-8)的楷书被称为"颜体",在他之前,楷书的风格大多以"瘦硬"为特点,而颜体则看来筋骨丰满,笔力雄健,颜真卿因此也被视为楷书的改革者,书法史上继王羲之以来最有影响力的大师。柳公权(作品如图5-4-9)也是一位楷书大家,与

图5-4-6 钟繇楷书《还示表》(局部)
(来源:《钟繇小楷》,上海书画出版社,2013)

图5-4-7 欧阳询《九成宫醴泉铭》(局部)
(来源:中国美术全集编辑委员会《中国美术全集》,人民美术出版社,1989)

图 5-4-8　颜真卿《多宝塔碑》(局部)
(来源：中国美术全集编辑委员会《中国美术全集》，人民美术出版社，1989)

颜真卿并称"颜柳"，他的楷书被称为"柳体"，也是深受人们喜爱的楷书字体之一。除了楷书，唐代草书、行书、篆书也有众多书法家和作品产生，张旭（作品如图 5-4-10）和怀素被称为"颠张醉素"，是唐朝最负盛名的两位草书大家，他们开创了草书中最挥

图 5-4-9　柳公权《玄秘塔碑》(局部)
(来源：俞丰《经典碑帖释文译注》，上海书画出版社，2009)

图 5-4-10　张旭草书《古诗四帖》(局部)
(来源：中国美术全集编辑委员会《中国美术全集》，人民美术出版社，1989)

洒如意的"狂草"。

(六) 宋代——追求个性

面对唐朝的书法成就,宋朝的书法家有所变革和突破。苏轼总结自己的书法特点时说:"我书意造本无法,点画信手烦推求",与唐朝书法崇尚法度的做法相反,信手拈来,追求个人的自由创造。宋代书法为后世所推崇者有苏轼、黄庭坚、米芾和蔡襄四大家。四家之外,宋徽宗赵佶的书法(图5-4-11)独树一帜,亦堪称道。

(七) 元、明、清

由宋至明,书法发展相对缓慢下来,原因在于帖学大行和以上层社会的喜恶为风向标影响和限制了书法的进一步发展。宋代盛行帖学,这一风气延续至元代,元代书法受晋唐影响,崇尚复古而缺少创新,没有自己的时代风格,仍沿宋习盛于帖学。而这种以真、行、草书为主流的书法直到清代才得以改变。元代主要代表书法家有赵孟頫、康里巎巎、鲜于枢、耶律楚材。明代代表性书法家有董其昌、文徵明、祝允明、唐伯虎、王宠、张瑞图、宋克。

清代书法进行了书法史上一次重要的革新,它突破了宋、元、明以来帖学的樊笼,开创了碑学,特别是篆书、隶书和北魏碑体书法方面的成就,可以与唐代楷书、宋代行书、明代草书相媲美,形成了雄浑渊懿的书风。尤其是碑学书法家借古开今的精神和表现个性的书法创作,使书坛变得十分活跃,流派纷呈,一派兴盛局面,出现了王铎、傅山、八大山人(作品如图5-4-12)、扬州八怪、赵之谦、吴昌硕(作品如图5-4-13)、康有为等书法名家。

图 5-4-12 八大山人《题画诗》
(来源:朱奔《八大山人书法全集》,江西美术出版社,2010)

图 5-4-11 赵佶《秾芳诗帖》
(来源:维基百科)

图 5-4-13　吴昌硕书法
（来源：中国书画网）

（八）近现代与当代

近代书法名家众多，而又各臻其极，有齐白石、黄宾虹、启功、于右任、罗振玉、王世镗、梁启超、徐悲鸿、李叔同、蔡元培、吕凤子、张大千等人。当代为繁荣书法事业做出突出贡献的书法家也非常多，2009 年在全国范围内遴选出了当代十位著名书法家：权希军、欧阳中石、李铎、刘艺、沈鹏、邹德忠、张海、林岫、张飙、张光兴，入选《中国当代书画十大名家·书法卷》。在书坛走向多元化的今天，书法艺术的现代性并不仅是简单地取决于其形式、结构、线条等外在面貌，而是更多取决于内在精神的现代化，这种现代精神也体现、传导着当代社会的价值趋向。

二、书法艺术的基本技法

书法艺术的基本技法包括四个基本要素，即用笔、结构、章法和墨法。

（一）用笔

用笔指行笔的方式、方法及其产生的效果，包括笔法、笔力、笔势、笔意等技巧。笔法如起收、轻重、方圆、露藏、提按、转折等，笔力、笔势和笔意随书写者当时的情状而生。古人云，"用笔为上"，说明了用笔在书法基本构成中的关键作用。米芾说："蔡京不得笔，蔡卞得笔而乏逸韵，蔡襄勒字，沈辽排字，黄庭坚描字，苏轼画字。"（《墨庄漫

录》)意在强调用笔的力感,要有"气""骨"。

(二) 结构

结构即汉字书写的点画安排与形式布置,又称"结字"结体"或"间架"。汉字是方块字,其笔画有长短、粗细、俯仰之分,偏旁又有宽窄、高低、侧正之别;而结字、结体的生动美妙,全在于正、欹的辩证统一。所谓欹不失正、正能含欹,例如偃仰相背、挪让避就、参差穿插、呼应连贯之类。欧阳询《结字三十六法》讲"排叠",要求"疏密停匀,不可或阔或狭";讲"避就",要求"避密就疏,避险就易,避远就近,欲其彼此映带得宜",无不体现出朴素辩证的睿智。

(三) 章法

章法又称布白,指对全篇之字间、行间、题款、钤印、天地等要素的整体布局之法。章法有大小之分,但终归于整体考量。是故明代张绅《法书通释》有云:"古人写字正如作文有字法,有章法,有篇法,终篇结构首尾相应。故云:一点成一字之规,一字乃终篇之主。"意即好的书法作品,必定是点画之间,顾盼呼应;字与字之间,随势瞻顾;行与行之间,递相映带;而字书与题款、钤印之间,乃至装裱之形制,等等,无不是文质相契,大气呵成。

(四) 墨法

墨法指用墨的外在变化和内在趣味。墨法与运笔、书体均关系密切,但也有自身之讲究。用墨之法,无外乎浓、淡、疏、密呈映之间。如浓墨,墨道浓黑,书写时行笔实而沉,墨不浮,能入纸,有凝重、沉稳、神采外耀的效果,颜真卿、苏轼都喜用浓墨。再如淡墨,介乎黑白色之间,呈灰色调,有一种萧疏、淡雅的意趣,董其昌等书法家就善用淡墨。

三、书法艺术的审美特征

书法艺术的审美特征,可以从造型性、抽象性、表现性三个方面体现出来。

(一) 造型性

中国书法可以说是造型艺术的典范。这是因为书法以汉字为基础,而"世界各国的文字,要算我们中国字为最美术的。别国的字,大都用字母拼合成,长短大小,很不整齐。只有我们中国的字,个个一样大小,天生成是美术的"[1]。并且,"中国字,是象形的。有象形的基础,这一点就有艺术性"[2]。

书法艺术的造型性体现在两个方面:一是线条,二是组合。一方面,线条是构成汉字书法的基本元素。在线条构成的作品中,线条的穿行、截止、融合、方向、速度、聚散、疏密、轻重等丰富变化,都会体现书写者对图形结构和空间层次的不同追求,这正是书法造型性的充分体现。另一方面,书法要获

[1] 丰子恺. 书法略说//丰子恺. 丰子恺文集. 杭州:浙江文艺出版社,1990:112.
[2] 宗白华. 中国书法艺术的性质//宗白华. 艺境. 北京:北京大学出版社,1997:89.

得气韵生动、形神兼备的审美效果，线条间的组合便不容忽视。判断线条的组合美标准有二：一是和谐，即一定要在整体美的需要下考虑粗细、长短到什么程度为合适；二是统一中有变化，生动、节奏、韵律等无不与变化有关。汉字的笔画不过十几种，但就是这些可数的笔画，却成为中国书法艺术几千年发展取之不尽、用之不竭的"原材料"，是对"变化"原理的运用结果。中国书法的变化是多样的，特别是行、草，其长短、粗细、疏密、开合、奇正、方圆、向背、纵横、浓淡、燥润、中锋和侧锋等，变化多端。同时，看似抽象的点划，组合起来却是有辩证规律的，"通过结构的疏密、点画的轻重、行笔的缓急，表现作者对形象的情感，发抒自己的意境"①。

（二）抽象性

书法的抽象性始于汉字的抽象性。汉字"六书"以象形为基础，开始是按"以己度物"的心理方式，"仰观俯察""观物取象"以造字，后来发展到会意、形声，造字方式也逐渐抽象化，大多数汉字是对客观事物高度概括和浓缩的结果。

书法艺术的抽象性主要体现在情感和意趣上。孙过庭在《书谱》中说："王羲之写《乐毅》则情多怫郁，书《画赞》则意涉瑰奇，《黄庭经》则怡怿虚无，《太师箴》又纵横争折。暨乎兰亭兴集，思逸神超；私门诫誓，情拘志惨。所谓涉乐方笑，言哀已叹。"书法家心境不同，其所写的作品也就不同，历来有"书者，心之迹"的说法。优秀的书法作品能够"达性情""形哀乐""发精神""提志意"，这是因为书法的浓淡挥洒、纵横驰骋与作者的情感志趣是同构的。张旭的草书，笔走龙蛇，不仅显示了当时作者沉浸于创作状态中的亢奋情感，同时也透露出一种内在人格的外射；郑板桥的书法抑扬顿挫，不仅表明其超脱飘逸的性格特征，更昭示了他蔑视权贵的傲骨。书法家往往通过书法，将自身的精神实质外化，在笔法中表现笔意，在具象中体现抽象。苏轼在《论书》中提道："书必有神、气、骨、肉、血，五者阙一，不成为书也。"所谓"神"即神采、精神，"气"即气韵，"骨"即框架、结构，"肉"即线条的粗细、厚薄，"血"即墨色。凡此五点，均与书者的情感、意趣密切相关。

（三）表现性

从书法创作的实质来看，书法是主观与客观生命精神的凝结，感性的笔墨是经过了心灵化的，而心灵深处的情愫与理想也通过情感化的线条体现出来，这就使得书法创作成为"心灵的现实化"与"现实的心灵化"的互动。古人讲"笔情墨性"，就是将书法看作是有意寄托的表现性的产物。韩愈《送高闲上人序》写到张旭以书抒情的情景时说："往时张旭善草书，不治他伎。喜怒、窘穷、忧

① 宗白华. 中国书法里的美学思想//宗白华. 宗白华全集. 合肥：安徽教育出版社，1994：334.

悲、愉佚、怨恨、思慕、酣醉、无聊、不平，有动于心，必于草书焉发之。"①

从书法客体的角度来看，书法艺术不仅可以体现情性，而且特别需要有主体情性熔铸其中。书法是线条的艺术，线条的不同形态（如肥瘦、轻重、方圆等），结体的不同建构（如向背、让就、疏密、欹正等），以及不同的行间布白之类，都能寄情寓性，传达出不同的情感。至于不同的书体，也都可以显示不同的情性。孙过庭《书谱》曰："虽篆、隶、草、章，工用多变，济成厥美，各有攸宜。篆尚婉而通，隶欲精而密，草贵流而畅，章务检而便，然后凛之以风神，温之以妍润，鼓之以枯劲，和之以闲雅。故可达其情性，形其哀乐。"由此观之，书法作品实际是书者审美体验和精神因素的凝结和灌注，它构成书写的审美导向和动因；加之书者特有的书写技艺，使得书法成为书者展示情思、性格的独特方式。

四、书法艺术赏析——王羲之《兰亭集序》

王羲之（303—361），东晋书法家，字逸少，原籍琅琊（今属山东临沂），居会稽山阴（今属浙江绍兴），官至右军将军、会稽内史，人称"王右军"。王羲之十二岁时，经父亲传授笔法论，"语以大纲，即有所悟"。后从著名女书法家卫夫人学习书法；之后又渡江北游，历览名山，博采众长，草书师张芝，正书法钟繇，观摩学习，"兼撮众法，备成一家"，终于达到了"贵越群品，古今莫二"的高度。王羲之的最大成就在增损古法，变汉魏质朴书风为笔法精致、美轮美奂的书体。其草书秾纤得衷，正书势巧形密，行书遒劲自然，把汉字书写从实用引入注重技法、讲究情趣的境界。

东晋永和九年三月初三，会稽山阴的兰亭，王羲之同谢安等四十一人举行"修禊"之礼，并饮酒作诗。应众友要求，王羲之为大家的诗集写序。当时他正酒酣意足，于是凝神运气，乘兴写下了这篇情文并茂的不朽名作。从整体上看，《兰亭集序》（图5-4-14）的美是一种浑成的美，每个字都恰到好处：长短肥瘦，疏密大小，欹侧俯仰，参差错落，一点都改变不得，一点都移动不得。匠心独运又不留一点斧凿痕迹，平淡中透着奇崛，刚健中含着婀娜。具体而言，《兰亭集序》的美还是一种细部之美。其妍媚劲健的用笔美，流贯于每一细部。其横画，则有露锋横、带锋横、垂头横、下挑横、上挑横、并列横等，随手应变；其竖画，或悬针，或作玉筋，或坠露，或斜竖，或弧竖，或带钩，或曲头，或双权出锋，或并列，各尽其妙；其点，有斜点、出锋点、曲头点、平点、长点、带钩点、左右点、上下点、两点水、三点水、横三点、带右点等等；其撇，有斜撇、直撇、短撇、平

① 华东师范大学古籍整理研究室. 历代书法论文选. 上海：上海书画出版社，1979：291.

图 5-4-14 王羲之《兰亭集序》
（来源：中国美术全集编辑委员会《中国美术全集》，人民美术出版社，1989）

撇、长曲撇、弧撇、回锋撇、带钩撇、曲头撇、并列撇等等；其挑，或短或长；其折，有横折、竖折、斜折；其捺，有斜捺、平捺、回锋捺、带钩捺、长点捺、隼尾捺等等；其钩，有竖钩、竖弯钩、斜钩、横钩、右弯钩、圆曲钩、横折钩、左平钩、回锋减钩等等。无论横、竖、点、撇、挑、折、捺、钩，都可谓极尽用笔之妙。全帖三百二十四字，每一字都被王羲之创造出一个生命的形象，有筋骨血肉完足的丰躯，且赋予各自的秉性、精神和风仪：或坐，或卧，或行，或走，或舞，或歌，尺幅之内，众相毕现。此外，作品的出众不仅表现在异字异构，而且更突出地表现在重字的别构上。例如序中有二十多个"之"字，无一雷同，各具独特的风韵。至于其他重字，无不别出心裁，自成妙构。

通观王羲之书法的特点，主要是平和自然、遒美健秀，体现出魏晋名士风流倜傥、卓尔不群的俊逸之气。后世也因此誉其"书圣"，并盛赞《兰亭集序》"飘若浮云，矫若惊龙"，无愧乎"神品"和"天下第一行书"的称号。

如以上所述，造型艺术是一种通过视觉形象反映社会生活和表达情感的艺术形式，从人类原始状态的活动开始，造型艺术伴随着人类的文明演进，从简单的上古岩画逐渐丰富和发展，演变成了由现代绘画、雕塑、摄影、书法等艺术形式共同组成的庞大的艺术家族，日益成为众多艺术门类中最丰富多彩的艺术类别之一。随着社会的发展和科技的进步，其形式和内涵也在不断丰富和完善。近年来，随着各种高科技成果在艺术领域的广泛运用，数字技术、虚拟现实、AI 造型等新技术手段不断赋能造型艺术，拓宽了造型艺术的创作范围，丰富了造型艺术的种类，也为造型艺术的发展提供了更加广阔的空间。

第六章 表情艺术

表情艺术,是指通过一定的物质媒介(音响、人体等)来直接表现人的情感、间接反映社会生活的一类艺术的总称,主要是指音乐、舞蹈两种艺术形式。表情艺术是人类历史上最古老的艺术门类,早在原始社会,就已经有了舞蹈与音乐,当时在人们的狩猎活动、巫术仪式以及日常生活中,原始舞蹈和音乐都是必不可少的。由于音乐和舞蹈能够最直接地抒发人的情感和情绪,打动听众和观众的心灵,因而也最容易获得广泛的群众性,从而使得表情艺术成为历史上参与人数最多、普及度最高的艺术门类。

第一节 音乐艺术

音乐是指以人声或乐器为材料,通过有组织的乐音来创造情境、抒发情感、反映生活的表情艺术,是一种典型的"以声(音响)表情(情感)"的艺术。

一、音乐艺术的基本特征

(一)作为音响的艺术

音乐使用的材料是由物体振动所发出的音响,因此只能诉诸听觉。但是,作为艺术,音乐所需的不是一般的自然音响,而是具有确定音高的符合规范的"乐音"。所谓"音高",是指由振动频率决定的声音听觉属性。音高有低、中、高之分,且有一定的表现力,如低音深厚、沉重,中音宽广、温和,高音明亮、轻快等。不同的音高与音长组合,构成音乐中最具表现力的旋律。与之相关,音乐中还有音强与音色。"音强"指的是由振动幅度决定的声音听觉属性。音强变化是音乐表现丰富性的重要因素,旋律完全相同的音乐,以不同的音强演奏会产生表现性的变化,没有强弱变化的音乐听上去会显得枯燥、平淡,很难谈得上表现力。"音色"即声音的色彩,是不同人声、乐器及其组合在音响上的特色。音色由构成发声体的材料决定,通过音色对比和变化,同样可以丰富和加强音乐的表现力。

(二)作为时间的艺术

音乐具有明显的动态流动性。可以说,音

乐之所以能够对人的情感进行表现，并对客观事物予以描绘，都是基于其动态特征。例如，由于人的情绪变化能引起肌体内部的各种生理变化，这些变化又呈现为一定的运动形态，它们和音乐的运动形态一样，存在着高低起伏、节奏张弛、力度强弱、色彩浓淡等，格式塔心理学把这种完形性叫作"同构关系"。正是这种"同构关系"，为音乐表达人的情感提供了可能性。例如悲痛至极的管子曲《江河水》、深沉抑郁的二胡曲《病中吟》、欢快喜庆的古筝曲《闹元宵》、优美抒情的管弦乐《春江花月夜》等，之所以能把不同情境下的各种情感表现得深刻细腻，就在于这些乐曲出色地运用了音乐与情感之间的动态"同构关系"，从而呈现出一种动态美。

（三）作为情感的艺术

音乐具有强烈的表情性。作为人类情感的载体之一，音乐的特征在于"以情动人"。音乐之所以能以情动人，是因为：第一，音乐的世界与情感的世界都是非空间性与非物体性的，二者都处于流动状态与变化过程中，都在兴奋与安静、紧张与舒缓的对立运动中发展。第二，音乐的各种要素相比于视觉的各种要素，往往具有更强的情绪内涵，"音乐可以用旋律的起伏、节奏的张弛、和声和音响的色调变化，在运动中表现感情的变化发展"[①]。例如门德尔松《e小调小提琴协奏曲》第三乐章的主部主题，所表现的基本情绪是欢快、明朗和乐观，音乐中采用的就是与这种感情运动形态相类似的活跃、跳动的旋律，以及快速的节奏和小提琴高音区的明亮音色。而在柴可夫斯基的交响乐幻想曲《罗密欧与朱丽叶》中，运用的则是富有突发性的节奏、较强的力度、不协和的和声和不规则的大跳音程等手法，表现了家族之间格斗的愤怒情绪。对于听众来说，一部音乐作品的"美"，不仅在于其所带来的情绪反应并获得充足美感；不仅是在说"我能理解它"，更是在说"我认同作品的内涵"，即在情感上产生共鸣。可见，音乐美比其他艺术美更具有情感特征，甚至可以说这种美就是情绪或情感本身。

二、音乐的分类

音乐分类的角度可以有多种：按文化系统分为中国音乐、欧美音乐等；按社会功能分为宗教音乐、劳动音乐等；按历史风格分为巴洛克音乐、古典主义音乐等；按体裁形式分为艺术歌曲、交响乐等。通常是将音乐划分为声乐和器乐两大类。

（一）声乐

声乐是以人声歌唱为主的音乐，可以根据人们歌唱的特点，分为男声（包括高音、中音、低音三种），女声（包括高音、中音、低

[①] 钱仁康. 音乐的内容与形式. 音乐研究，1983（1）.

音三种）和童声三类。声乐还可以根据演唱形式分为独唱、齐唱、重唱、合唱、对唱、伴唱等多种形式。近年来，我国声乐一般又根据演唱方法与演唱风格划分为美声唱法、民族唱法和通俗唱法三大类。

美声唱法源于意大利，追求声音效果，讲究发声方法，注意运用华彩和装饰唱法，最显著的特点是用了比其他唱法的喉头位置较低的发声方法。它的音色明亮、丰满、松弛、圆润，注重句法连贯，声音灵活，刚柔兼备，以柔和为主。从声音来说，是真假声按音高比例的需要混合着用，属于混合声区唱法；从共鸣来说，是把歌唱所能用的共鸣腔体都调动起来。

民族唱法可细分为汉族民歌与少数民族民歌，在演唱方法上大多比较自然质朴，具有浓郁的民族风格和地方特色。民族唱法的主要特点是：口咽腔的着力点比较靠前，口腔喷弹力较大；以口腔共鸣为主也掺入头腔共鸣；咬字发音的因素转换较慢，棱角较大，声音走向横竖相当，字声融洽；色调明亮，个性强，以味为主，手法变换多样；音色甜、脆、直、润、水；气息运用灵活；以真声为主。

通俗唱法是现代工业社会电子传播技术广泛运用后出现的一种演唱法，对演唱者的声乐训练没有太多严格要求，又名流行唱法，在中国始于20世纪30年代，之后得到广泛流传。其特点是声音自然、近似说话，中声区使用真声，高声区一般使用假声。很少使用共鸣，故音量较小，演唱时须借助电声扩音器，常配以舞蹈动作，追求声音自然甜美、感情细腻真实。

（二）器乐

器乐是指用乐器发声来演奏的音乐。器乐的划分方法也很多：根据器乐的不同种类和演奏方法，可以分为弦乐、管乐、弹拨乐和打击乐四大类；根据演奏方式的不同，可以分为独奏、重奏、齐奏、伴奏、合奏等多种形式；还可以从体裁形式来划分，分为序曲（如《威廉·退尔》序曲）、组曲（如巴赫的《法国组曲》）、夜曲（如肖邦的《升F大调夜曲》）、进行曲（如柴可夫斯基的《斯拉夫进行曲》）、谐谑曲（如肖邦的四首钢琴谐谑曲）、叙事曲（如勃拉姆斯的《爱德华》）、狂想曲（如李斯特的《匈牙利狂想曲》）、随想曲（如柴可夫斯基的《意大利随想曲》）、舞曲（如约翰·施特劳斯的《蓝色多瑙河圆舞曲》）、协奏曲（如贝多芬的《D大调小提琴协奏曲》）、交响音画（如穆索尔斯基的《荒山之夜》），以及气势磅礴、结构宏大的交响曲（如贝多芬的《英雄交响曲》），等等。

交响乐队是音乐王国里的器乐大家族，一般来说分为五个器乐组：弦乐组、木管组、铜管组、打击乐组和色彩乐器组。常用乐器如下（图6-1-1）：

弦乐组：小提琴、中提琴、大提琴、倍大提琴等。

木管组：短笛、长笛、双簧管、英国管、单簧管、大管等。

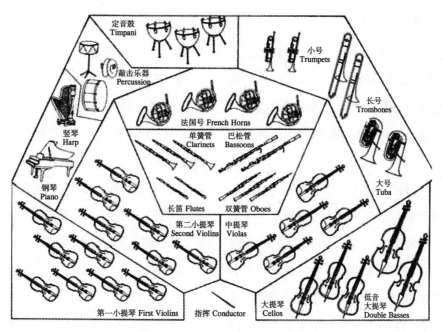

图 6-1-1 交响乐队器乐示意图
（来源：洪啸音乐教育论坛）

铜管组：小号、圆号、长号、低音号等。

打击乐组：定音鼓、锣、镲、铃、鼓、三角铁等。

色彩乐器组：钢琴、竖琴、木琴等。

中国传统民族器乐一般包括四个乐器组：吹管乐组、弹拨乐组、拉弦乐组、打击乐组。常用乐器如下（图 6-1-2）：

吹管乐组：笛、箫、笙、唢呐、管等。

弹拨乐组：柳琴、琵琶、中阮、大阮、扬琴、筝、三弦等。

拉弦乐组：高胡、二胡、中胡、大胡、低胡等。

打击乐组：定音鼓、锣、鼓、钹、碰铃、木鱼、云锣等。

图 6-1-2 中国传统民族乐器
（来源：昵图网）

三、音乐的表达方式

音乐的表达方式非常丰富，主要包括音符、节奏、旋律、和声、复调、曲式、调式、调性等。其中旋律堪称音乐的灵魂，节奏体现出音乐的时间感，和声体现出音乐的空间感。

（一）音符

音或音符是音乐的基本元素。虽然在现实中并不存在单个的音，但乐器却可以发出这样的音。最初的时候，音也许只是对某一自然之声的模仿，但后来音得到了发展，变得更加纯粹悦耳。音的发现标志着人类开始超越随机的声音环境，当有人使用许多不同的音进行试验，以期得到高低不同的音时，真正的音乐便诞生了。

（二）音阶

音阶是把 C、D、E、F、G、A、B 等各音中的某一个音作为中心，自它开始由低到高（或由高到低）按顺序排列起来，这样音的序列就像梯子一样，逐级向上或向下。下面的两个序列都是音阶，前者是大音阶，后者是自然小音阶：

C、D、E、F、G、A、B a、b、c、d、e、f、g、a

音阶种类十分繁多，主要形态有：

1. 自然七声音阶

它的每个八度之内包含 5 个全音和 2 个半音。根据音程关系的排列不同又分为自然大调音阶和自然小调音阶，例如以 C 音为主音的自然大调音阶为 CDEFGABC。自然七声音阶中的自然大调音阶是现今应用最广、最具实用性的七声音阶。

2. 五声音阶

"五声"在中国传统音乐文化中被冠以"宫、商、角、徵、羽"的名称。以 C 间为宫的五声音阶为 CDEGAC，它包含了 3 个全音和 2 个小三度音。它的应用范围也较广，主要流行于苏格兰、中国及其他一些国家和地区（以亚洲、非洲为主）的民族民间音乐中，也常被称为"中国音阶"。

3. 半音音阶

半音音阶即八度内的 12 个半音依次逐级进行，是平均音阶。它是将八度音程均分为 12 个间距相等的半音，律学上称为十二平均律。进入 20 世纪，音乐创作才真正开始了不分主次、平等地运用 12 个半音的时期，这种作曲技法被称为十二音技法或十二音体系。

4. 全音音阶

全音音阶即八度内的 6 个全音依次逐级进行，是平均音阶。它是将八度音程均分为 6 个音距相等的半音。印象派音乐作品有此特征。

除以上 4 种音阶外，还有阿拉伯音阶、吉卜赛音阶等其他种类的音阶。

（三）节奏

节奏是音乐最基本的表现手段，是指音响的长短、强弱、轻重等有规律的组合，它是旋律的骨干，也是乐曲结构的主要因素，

使乐曲体现出情感的波动起伏，增强音乐的表现力。音乐最初形成可能开始于人们发现音之时，但人们对节奏的发现可能却早于音、音阶以及乐器的发明。节奏在音乐中是重音与非重音之间的交替变化，会根据交替变化的不同模式呈现出不同的形式。如圆舞曲的节奏是由一个重音拍以及随后的两个非重音拍构成的。它被人们形容为一种"优雅雍容"的节奏；摇滚乐的节奏则完全不同，这种节奏能让人把被抑制的能量完全释放出来，与深层的自我进行交流，与自身狂野的天性进行交流。

（四）旋律

旋律是音乐最主要的表现手段，它把高低、长短不同的乐音按照一定的节奏、节拍以及调式、调性关系等组织起来，塑造音乐形象，表现特定的内容和情感。旋律具有很强的艺术表现力，可以表现出音乐的内容、风格、体裁，甚至还可以体现出音乐的民族特色和地域特征，因此，人们常把旋律称为音乐的灵魂。它最鲜明，也最容易被感知和记忆。例如，约翰内斯·勃拉姆斯的《摇篮曲》在全世界享有盛名，几乎成为每一个婴儿在人生最初体验里珍贵记忆的代名词。

（五）和声

和声是音乐最基本的表现手段之一，它是指多声部音乐按照一定关系构成重叠复合的音响现象，从而使音乐具有结构感、色彩感、立体感，使新的艺术形式成为可能。例如协奏曲，由一种乐器奏出旋律，管弦乐队则担当伴奏之职。交响乐和大合唱对和声的运用达到了极致，不同的音乐交织在一起，不同的乐器同时奏响，丰富和谐，气势磅礴。

（六）复调

复调是具有相对独立性的若干旋律在进行过程中，组成相互关联的有机整体，即多声部音乐。换言之，是由不同的旋律线编制而成的一个纵向、立体结构的横向运动。纵向结合的不同方式，形成了不同类型的复调乐曲，如对比式复调、模仿式复调、补腔式复调，以及二声部、三声部、四声部，还有更多声部的复调。主调音乐是以一条旋律为主要乐曲，而其他部分通常作为和声因素处于服从、陪衬、协作的地位。复调音乐和主调音乐经常结合起来运用。

（七）曲式

曲式是乐曲的结构形式。曲调在发展过程中形成各种段落，根据这些段落形成的规律找出具有共性的格式便是曲式。乐段通常由两个乐句或四个乐句构成。由两个各有四小节（或八小节）的乐句组成乐段，在器乐曲中最为常见，其特点是均衡感强。如果一首乐曲仅由一个乐段构成，则称为"一部曲式"。

（八）调式

由若干高低不同的乐音，围绕某一个有稳定感的中心音，按一定的音程关系组织在一起，成为一个有机的体系，称为调式。调式是在长期的音乐实践中创立的乐音组织结

构形式。调式按音阶形式排列,包括大调与小调两种音阶。第一个音是最权威、地位最稳定的,称为主音或中心音,比之次要的是由主音向上数五度的属音,还有从主音向上数四度的下属音,它们对主音起支持作用,剩下的几个音则处于更次要的地位。

(九)调性

调性是调式类别与主音高度的总称。例如,以 C 为主音的大调式叫 C 大调,以 a 为主音的小调式叫 a 小调,以 G 为主音的微调式叫 G 微调等。现代音乐多采用多调性,是调性思维的复合体,能产生复杂的和声效果。①

四、音乐艺术赏析——小提琴协奏曲《梁山伯与祝英台》

小提琴协奏曲《梁山伯与祝英台》是陈钢与何占豪就读于上海音乐学院时的作品,作于 1958 年冬天,1959 年首演,首演由俞丽拿担任小提琴独奏,是闻名世界的中国现代管弦乐作品之一。

此曲以梁山伯与祝英台的民间传说为题材,以越剧中的曲调为素材,综合采用交响乐与我国民间戏曲音乐表现手法,依照剧情发展精心构思布局,采用奏鸣曲式结构,单乐章,有小标题。全曲分为呈示部、发展部、再现部三大部分(图 6-1-3),以"草桥结拜""英台抗婚""坟前化蝶"为主要内容,深入而细腻地描绘了梁祝相爱、抗婚、化蝶的情感与意境。其中呈式部:主部主题——在竖琴的伴奏下,小提琴演绎出纯朴而美丽的"爱情主题"。这段旋律在整部作品中起到了举足轻重的作用,令无数听众为之陶醉。创作者之一的何占豪从越剧音乐中选取唱腔作为《梁祝》中"爱情主题"的基本音调,这段主题也成为全曲的核心音调。

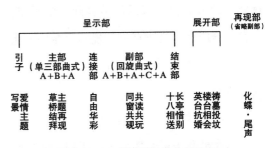

图 6-1-3 《梁祝》全曲结构图
(来源:维基百科)

全曲大约二十六分钟,乐曲开始的五分钟叙述梁祝爱情主题,然后是快乐的学校生活,接着是十八相送。从第十分钟开始进入第二段,祝英台回家抗婚不成,楼台会,最后哭灵。第二段和第一段长度差不多,也是十一分钟,最后一段则是化蝶,可以说是整曲再现。

(一)呈示部

1. 引子

引子部分一开始用长笛模仿鸟的叫声吹奏出一段旋律,接着双簧管以柔和抒情的引子主题展示出了一幅春光明媚、鸟语花香的美丽景色。

① 陈立红,吴修林. 艺术导论. 北京:中央音乐学院出版社,2010:167,170.

2. 主部

先是由小提琴演奏出富有诗意的爱情主题，接下来大提琴以浑厚圆润的音调与小提琴的轻盈柔和形成对答，最后由全体乐队再次奏出爱情主题，表现出梁祝真挚纯洁的友谊不断加深和互相爱慕的深情。

3. 连接部与副部

连接部是与爱情主题形成鲜明对比的曲调，它是由越剧过门发展变化而来的，是一段节奏自由的华彩。副部这段节奏明朗、欢快，多处运用跳音的演奏方式，使旋律活泼、跳荡，独奏与乐队交替出现，生动地表现了梁祝同窗三载、共读共玩的愉快生活。

4. 结束部

这段音乐转为慢板，再度出现小提琴与大提琴情意绵绵的对话，其中断断续续的音调表现了女扮男装的祝英台欲言又止、矛盾害羞的内在情感，表现了十八相送、长亭惜别、依依不舍的情景。

（二）发展部

这部分描写了"抗婚""楼台会""哭灵、控诉、投坟"这三个情节。

1. 抗婚

铜管以严峻的节奏、阴森的音调，奏出了封建势力凶暴残酷的主题；独奏小提琴用散板的节奏，陈述了英台的悲痛与惊惶，乐队强烈的快板衬托出独奏小提琴坚决反对封建势力的反抗主题。这两个主题逐渐激化，形成英台抗婚的怨愤场面。

2. 楼台会

这是一个慢板，大、小提琴的对答，缠绵凄苦，如泣如诉的音调，把梁祝相会楼台时百感交集的情绪表现得淋漓尽致。

3. 哭灵、控诉、投坟

小提琴的散板独奏与乐队的快板齐奏交替出现，变化运用了京剧导板与越剧紧拉慢唱的手法，深刻表现了英台在坟前对封建礼教血泪控诉的情景。最后锣钹齐鸣，英台纵身投坟，乐曲达到最高潮。

（三）再现部

这部分主要描述了"化蝶"。长笛吹奏出柔美的华彩旋律，与竖琴的滑奏相互映衬，把人们引向神话般的仙境。独奏小提琴再次奏出了爱情主题，展现出梁山伯与祝英台在封建势力压迫下死去后，化作一双蝴蝶在花丛中快乐自由飞舞的场景。

这部小提琴协奏曲采用交响乐与我国民间戏曲音乐相结合的表现手法，按照剧情的发展，精心构思布局，寄托了人们对悲剧中男女主人公的深切同情和祝愿，也表达了人们对美好生活的追求和向往。

第二节 舞蹈艺术

舞蹈,是以人的身体动作为表现手段,通过审美的组织来创造形象、表达情感的表情艺术。大多数的舞蹈有音乐伴奏,且歌剧常伴随着舞蹈。①

一、舞蹈的分类

舞蹈按其作用和目的,可分为生活舞蹈和艺术舞蹈两大类。

(一)生活舞蹈

生活舞蹈是人们出于自身的生活需要而进行的舞蹈活动,主要包括习俗舞蹈、宗教祭祀舞蹈、社交舞蹈、体育舞蹈、广场舞蹈等。生活舞蹈是艺术舞蹈产生的基础和创作的源泉,也是艺术舞蹈大众化的具体体现,其动作简单,没有受过专门训练的人也容易学会,目的主要在于自娱或社交,具有广泛的群众性和普及性。

(二)艺术舞蹈

艺术舞蹈是指专业或业余舞蹈家通过艺术创作在舞台上表演的舞蹈。这类舞蹈通常需要较高的技艺水平、完整的艺术构思、鲜明的主题思想以及栩栩如生的艺术形象。艺术舞蹈按照不同的风格特点进行划分,有古典舞、民间舞、现代舞、当代舞。

1. 古典舞

古典舞是在民族民间舞蹈基础上,经过历代专业工作者提炼、整理、加工创造,并经过较长时期艺术实践的检验流传下来的,被认为是具有一定典范意义和古典风格特点的舞蹈。世界上许多国家和民族都有各具风格的古典舞蹈,如欧洲的芭蕾舞、印度的婆罗多舞、巴厘的班耐舞等。

欧洲的古典舞蹈,泛指芭蕾舞。芭蕾,是法语 ballet 的音译,起源于意大利,形成于法国。1581 年意大利籍艺术家在法国演出了第一部真正的芭蕾舞作品《王后喜剧芭蕾》。古典芭蕾舞有一整套严格的程式和规范,尤其是脚尖鞋的运用和脚尖舞的技巧,更是将芭蕾舞与其他舞蹈品种明显地区分开来。芭蕾舞动作要求规范化,尤其注意稳定性和外开性。稳定性就是芭蕾舞演员在舞蹈中要注意保持重心,着地的支撑腿要稳定地承受住全身的重量,在急速旋转和托举人物时都要保持稳定。外开性就是芭蕾舞演员必须通过长年的艰苦训练,使自己的双腿从胯部到脚尖往外打开,与双肩成平行线。正是由于芭蕾舞独特的脚尖舞技巧,以及稳定性与外开性的程式化动作,使得芭蕾具有鲜明的艺术

① F. 大卫·马丁,李·A. 雅各布斯. 艺术导论. 包慧怡,黄少婷,译. 上海:上海社会科学出版社,2011:294.

表现形式和美学特征。芭蕾舞剧就是以芭蕾舞作为主要表现手段,将舞蹈、音乐、戏剧、美术等融合在一起,来刻画人物性格,表现故事情节和传达情感氛围的。一部大型芭蕾舞剧常常是由表现人物性格和情绪的独舞,传达剧情发展变化和表现人物情绪交流的双人舞,以及反映时代背景和烘托情绪氛围的群舞等共同构成。著名的大型古典芭蕾舞剧有《吉赛尔》《爱斯美拉达》《睡美人》《罗密欧与朱丽叶》《天鹅湖》(图6-2-1)等。

中国的古典舞不完全是通常意义上具有历史意义和典范意义的传统舞蹈。中国古典舞形成于中华人民共和国成立之初,是20世纪50年代在传统的审美理念指导下,以戏曲舞蹈为基础,借鉴芭蕾体系建构起来的舞蹈品种。

2. 民间舞

民间舞是由广大人民群众在长期历史进程中集体创造,不断积累、发展而成,并在群众中广泛流传的一种舞蹈形式。它直接反映人民群众的思想感情、理想和愿望。由于各国家、各民族、各地区人民的劳动生活方式、历史文化心态、风俗习惯,以及自然环境的差异,因而形成了不同的民族风格和地方特色。我国的民间舞蹈源远流长,十分丰富,一般又可以分为汉族民间舞和少数民族民间舞两大类。汉族民间舞常常采用载歌载舞的形式,如秧歌、花灯、二人转等;还常常利用各种道具来加强舞蹈的造型能力和表现能力,如狮子舞、龙舞、高跷、跑旱船等就是采用道具来增强表演效果。此外,汉族民间舞常常是自娱性和表演性相结合,参加者为数众多,如秧歌、腰鼓舞等在许多地区广为流传。我国五十多个少数民族,更是以能歌善舞著称,各民族都有自己的传统舞蹈形式,如苗族民间舞蹈有芦笙舞、铜鼓舞、木鼓舞、湘西鼓舞、板凳舞和古瓢舞等,尤以

图6-2-1 古典芭蕾舞剧《天鹅湖》
(王军 摄)

芦笙舞流传最广。土家族的舞蹈有摆手舞、跳丧舞等。蒙古族舞蹈久负盛名，有筷子舞、马刀舞、驯马舞等。傣族的舞蹈丰富多彩，按其所表现的内容可分为孔雀舞、象脚鼓舞、刀舞、蜡条舞、长指甲舞、捞鱼舞以及马鹿舞、狮子舞等，其中，以象脚鼓舞和孔雀舞最为著名。朝鲜族民间舞蹈的特点是动作优美、细腻、柔和而悠长，动中有静、柔中带刚的舞步恰似轻灵高雅的白鹤，其中以身挎长鼓抒情柔美的长鼓舞最为著名。

3. 现代舞

现代舞是19世纪末和20世纪初在欧美兴起的一种舞蹈流派，以美国著名舞蹈家邓肯为先驱。其主要美学观点是反对当时古典芭蕾的因循守旧、脱离现实生活和单纯追求技巧的形式主义倾向，主张摆脱古典芭蕾过于僵化的动作程式的束缚，以合乎自然运动法则的舞蹈动作，自由地抒发人的真实情感，强调舞蹈艺术要反映现代社会生活。

4. 当代舞

当代舞也称新风舞，它常常是根据表现内容和塑造人物的需要，不拘一格，借鉴和吸收各舞蹈流派的风格、各种舞蹈表现手段和表现方法，兼收并蓄为我所用，从而创作出不同于已经形成的各种舞蹈风格的具有独特新风格的舞蹈。

二、舞蹈的表达方式

（一）舞蹈动作

舞蹈动作是舞蹈作品最基本的艺术手段，是构成舞蹈的基本元素。狭义的舞蹈动作指舞者运动过程中的动态性动作，包括单一动作和过程性动作，如中国舞中的俯、仰、冲、拧、扭、踢、"云手""穿掌""凤凰三点头""风摆柳"以及芭蕾中的蹲、屈伸等；广义的舞蹈动作包括上述动作和姿态、步法、技巧四部分。姿态指静态性动作或动作后的静止造型，如中国古典舞蹈中的"探海""射燕""卧鱼"及芭蕾中的"阿拉贝斯克"等；步法指以脚步为主的移动重心或移步位的舞蹈动作，如中国舞的"圆场""磋步""云步"及芭蕾中的"滑步""摇摆步"等；技巧指有一定难度的技巧性动作，如中国舞中的"飞脚""旋子"及芭蕾中的跳跃、旋转、托举等。

（二）舞蹈表情

舞蹈表情指运用舞蹈手段表现出的人的各种情感，它是构成舞蹈形象的重要因素之一，也是观众进行舞蹈鉴赏、获得艺术享受的桥梁。舞蹈在表现人物形象的思想感情时，不仅要凭借面部表情，还要通过人体各部分的协调一致，有节奏的动作、姿态、造型来抒发和表现。与动作相协调的面部表情（尤其是眼神）极为重要，起着"领神"的作用，而舞蹈手势表情也同样极为丰富，能传达出各种思想感情。

（三）舞蹈节奏

舞蹈节奏指舞蹈在动作、姿态、造型上力度的强弱、速度的快慢、时间的长短、幅度的大小、能量的增减等方面的对比规律，通称"舞律"。节奏是舞蹈的基本表达方式之一，

没有节奏就不成其为舞蹈。当舞蹈动作的连续和交替反复与音乐旋律、节奏吻合时就能表现出人物形象的复杂感情。节奏能把舞蹈动作按照作品的思想感情合乎规律地组织起来，使舞蹈具有丰富的表现力和艺术感染力。

（四）舞蹈构图

舞蹈构图指舞蹈表演在一定空间与时间内，对色、线、形等各个方面关系的合理布局，包括舞蹈队形变化中形成的图案和舞蹈静态造型所构成的画面。构图对作品主题表现、意境创造、气氛渲染、形象塑造都有重要的作用，是舞蹈形式美的重要因素之一。舞蹈家受不同时代社会思想、艺术流派影响，根据不同的舞蹈构思和审美观念会采用不同的构图方法。东西方传统的古典舞与民间舞大多采用轴心运动观念和对称平衡的构图方法，如围绕中央有四面八方交替循环的各种图形和四角、六角、八角环绕中心的弧形对称图形。中国民间舞蹈有"二龙吐须""绞麻花""卷菜心"等舞蹈图形。19世纪后，出现了矛盾运动思想和自然平衡的舞蹈构图方法，打破了传统的舞蹈构图方法。2013年春节联欢晚会舞蹈节目《剪花花》（图6-2-2）中，小演员们用肢体搭建成"万花筒"，在两分半钟内变换出各种绚丽的图案，24个孩子所有动作都惊人的一致。表演打破了平时的观看视角，俯视和平视结合，舞蹈构图创意十足。

（五）舞蹈造型

舞蹈造型以人体姿态动作为媒介，构成"活的绘画""动的雕塑"。舞蹈舞"情"，凝"情"于"型"，以动静造型，表现情之"美"，"静"由"动"生，"动"由"静"发。舞蹈造型是在静与动相互孕育和生发中将一个个"动"的姿态、步法、技巧有机连接起来，组成舞蹈语言，实现表达情感的目的。

图6-2-2　2013年春节联欢晚会舞蹈节目《剪花花》
（来源：央广网）

三、舞蹈艺术的审美特征

（一）动作性

舞蹈凭借动作表情达意，动作是舞蹈唯一的表现手段。舞蹈的动作是日常生活动作的凝练与程式化，例如中国传统舞蹈中的"金鸡独立""雄鹰展翅""乌龙绞挂""两羊腿""双飞燕""孔雀步"，西方芭蕾舞中表现活泼灵巧的"猫跳""山羊跳"等。舞蹈动作是舞蹈语汇的基本组成部分，舞蹈动作的程式化则是舞蹈艺术趋于成熟的标志。按照功能区分，舞蹈动作大致可分为表现性（表情性）动作、再现性（说明性）动作和装饰性动作三类。表现性动作如急速跳跃、旋转，表现的是人的激情，而当需要描绘细腻的情感或抒发宽广的胸怀时，则对应于圆润、流畅的缓慢动作。再现性动作用来说明、展示人物行动的目的和具体内容，如我国传统舞蹈中的穿针引线、上下楼梯、坐船行舟、武斗厮打，以及西方芭蕾舞剧中的哑剧、手势动作等，具有模拟性和象征性的特点。装饰性动作在舞蹈中起装饰、衬托作用，有时也用来作为表现性动作和再现性动作转换、连接的过渡动作，比如我国传统舞蹈中的云手、晃手、垫步、错步，西方芭蕾舞中的滑步、布雷步之类。三类动作中，表现性动作是主体和最重要的部分，是塑造舞蹈形象的主要表现手段。例如舞蹈《快乐的啰嗦》（图 6-2-3），其以脚步不停顿的快速跳跃和手腕的前后甩动为基调（主题）动作，通过对一群彝族男女青年自由、幸福的爱情生活的描写，生动表现了彝族人民打碎残酷的奴隶制枷锁、得到翻身后的喜悦心情。

（二）虚拟性

舞蹈以人体动作表达人物语言、表现事件情节，本身就是一种虚拟。舞蹈家把自己

图 6-2-3 舞蹈《快乐的啰嗦》剧照
（来源：维基百科）

的感情和思想"外化"为可感知的具体物质形式——动作和姿态,进而塑造出舞蹈形象。**舞蹈**艺术形象的形成有两个条件:一方面是物质的,建立在知觉即视觉和听觉的基础之上;另一方面是抽象的,即建立在程式规范基础上的虚幻性联想。比如戴爱莲的《荷花**舞**》,在荷花背景的衬托下,一群少女翩翩起**舞**,长裙下垂,缓缓摆动。人们在舞蹈的动作、构图和造型中产生虚幻的联想:满池荷花,亭亭玉立,洁净幽香,出淤泥而不染……再如刀美兰表演的傣族独舞《水》,舞台上不见一滴水,但观众可以"完形""还原"出洗发的水、担水的水、戏水的水。创作和观赏**舞蹈**,必须遵循虚处见实、实处见虚的辩证法原则。也正是由于舞蹈的虚拟性,才给观众留下了无比宽广的想象空间。

(三)抒情性

除了动作性和虚拟性,抒情性也是舞蹈最重要的审美特点。舞蹈长于抒情,阮籍在《乐论》中就曾说:"歌以叙志,舞以宣情。"芭蕾舞剧的奠基人、18世纪法国舞蹈家诺维尔曾经指出:"舞蹈没有平静的对话,凡属冷冰冰的议论的一切,它都没有能力表达。为了取代语言,需要很多可见的东西和行动,需要有鲜明有力地表达出来的激情与感情。"①舞蹈中虽然也有情节性舞蹈和舞剧,但更多的还是较为单纯的抒情性舞蹈。其中,完全不带情节的舞蹈称为"情绪舞",绝对超然于事件与情节之外,集中抒发某种感情。例如《红绸舞》就是以热烈的舞姿加上火红长绸的飞舞,造成一种狂欢气氛。至于激发这种热情的事因,已经退隐到作品之外了。抒情舞蹈也有略带情节因素的,如芭蕾舞《天鹅之死》(图6-2-4)表现出的哀怨和对希望的渴求等情绪,是以垂死天鹅的最后一小段生命历程作为情节基础的。即便如此,情节的设

图6-2-4 芭蕾舞《天鹅之死》
(王军 摄)

① 王士达,等. 各门类艺术的特征. 北京:文化艺术出版社,1985:32.

置仍然是为了抒情而存在的。在舞蹈中,可以说,表现感情才是全能的,它既可以大到某种情绪范畴,也可以细到一个人内心的情绪波动过程。现代舞剧为表现人物情绪、心理受到了加倍重视,甚至出现了被称为"心理舞剧"的作品,例如德国著名芭蕾舞剧《欧根·奥涅金》就是这方面的典型代表。

(四)节奏性

舞蹈的动作性、虚拟性和抒情性都离不开"节奏"二字,舞蹈的动作、造型都必须在统一的基调上连贯、流畅、有节奏地发展变化,并形成一定的韵律,才会产生特殊的审美意象。舞蹈动作的连续性必须通过节奏的强弱、快慢、大小、轻重的对比作用来表现,没有节奏,舞蹈就不可能感人。由于节奏是音乐术语,对节奏的重视,使得舞蹈与音乐紧密地联系在了一起,正所谓"音乐是舞蹈的灵魂,舞蹈是音乐的回声",音乐包含并决定着舞蹈的结构、特征和气质。音乐与舞蹈的结合是有特殊渊源与现实原因的:①舞蹈和音乐存在共同点。这种共同点大致表现为三个方面:首先是节奏性,这是二者结合的基础。舞蹈和音乐都有节奏,舞蹈更需要音乐来强化节奏感。其次是抒情性。舞蹈和音乐都直接表达感情,而且音乐的表达具有抽象性,它不会对舞蹈的具体表达产生重叠、矛盾或干扰,反而可以起到烘托、渲染等作用。最后,舞蹈和音乐都是在时间域中展示的。这样它们才能够同步进行,结合在一起。②舞蹈需要音乐的激发与强化。离开音乐,舞蹈是难以充分表达感情的。舞蹈家对于自己所表演作品中的音乐,有着更深的感受和理解。这种感受和理解会进一步激发舞蹈家内心的感情,通过外在的形体动作表现出来。③舞蹈动作要对照音乐来进行。由于舞蹈与音乐有着共同的节奏、韵律和情感内容,而且是同步展示的,两者必须高度协调一致。舞蹈作品不是把动作设计完成后再配上音乐,而是在动作设计之前就必须有音乐。

四、舞蹈艺术赏析

(一)中国古典舞《荷花舞》

《荷花舞》(图6-2-5)是中央歌舞团古典舞的保留节目。该剧由著名舞蹈家戴爱莲编导,基本素材采用了流行在我国陇东、陕北一带的秧歌舞中的小场子"莲花灯"(又名"走花灯""荷花灯")。舞者身着长裙,裙子下摆是荷叶盘,盘上四角各有一枝亭亭玉立的荷花。

《荷花舞》共由五部分组成:第一部分是"群荷"在舞台上川流不息,舞者们舞步轻盈、平稳,动作流畅,以各种圆形变化的舞台构图描绘出朵朵荷花在水中快乐回旋、蜿蜒的图景;第二部分,音乐由中板变为慢板,群荷也由圆形慢慢变化为两行,面向观众以"碾步"向两旁移动,如同微波中荡漾的荷花;第三部分,由领舞白荷花的出场开始,展现了白荷花的纯洁、崇高与对群荷的亲密;第四部分,群荷共舞;第五部分,音乐重回第一

图 6-2-5 《荷花舞》演出照
（来源：北京舞蹈学院官网）

段的基调，拟人化的荷花以圆润、流畅的脚步变化成荷丛队形，营造出优美的意境。

《荷花舞》充分彰显了中国古典舞形神兼备、刚柔并济的审美特点。如该舞对"圆形"舞式的高度重视，在表演中"万变不离其圆"，这点同中国古典舞被称为"画圆的艺术"之说极为吻合。中国古典舞的核心就是"圆形"，在长期的艺术实践中，舞蹈大师们将"圆形"动态概括为八个字——圆、曲、拧、倾、收、放、含、仰，集中体现了中国古典舞的审美特征，《荷花舞》也不例外。例如在《荷花舞》的形体动作中，上下、左右、前后之开合，都是运用各种大小不一的圆形轨迹进行"大圆套小圆"的圆的运动，展现出民族的气质与韵味。此外，群荷造型讲究"两轴、三面"的子午线，即颈和腰两轴，头、胸和腰三面，都不在一个运动平面上，而是互相错位，从而形成了不同角度配合的造型美。再如一直被人们认为是古典舞最基本站式的"丁"字步，其区别于生活中人体形态的关键地方就在于"子午式"：左脚在前丁字步，脚尖对 8 点，身体朝 2 点，身体的方位和头部方向配合成一种层次分明、立体感很强的特定古典韵味的造型。而群荷之"倾"则是以胯为折点，向前或旁倾倒，如"冲掌""大报步"和"探海"等动作不同的倾，体态上具备了"圆、曲、拧、倾"，也就有了中国古典的曲线美和刚健挺拔、含蓄柔韧的气韵。另外，白荷花步伐中的"圆场步""摆扣步"，都是加上了人体的拧或倾、含或仰、重心的留或送，而运行在弧线、圆线和"S"线之中的，在有限的"收"的空间中蕴含着无限广阔的"放"的空间，在流动中造成一种行云流水的整体效果，在圆游的动态时空中呈现出特有的韵律美。

（二）西方芭蕾舞《天鹅湖》

《天鹅湖》（图6-2-6）是西方舞蹈艺术的巅峰之作，取材于穆索斯《德国民间童话集》中《偷来的纱巾》，描述的是被妖人所害变为天鹅的公主奥杰塔与王子齐格弗里德的爱情故事。爱情的力量最终战胜了魔法，奥杰塔得以恢复人身。舞剧作曲由俄罗斯著名作曲家柴可夫斯基于1876年写成，1877年在莫斯科首演。在1877年版的《天鹅湖》中，因为编导列律格尔机械主义地为演员双臂装上了沉重而僵硬的天鹅翅膀，图解了柴可夫斯基的音乐，惨遭失败。但柴可夫斯基倾注毕生热情创作的迷人乐章并没有被埋没，古典芭蕾之父彼季帕（第一、三幕）以及伊凡诺夫（第二、四幕）在正确理解了柴氏音乐的实质后，于1895年再度将《天鹅湖》搬上舞台，以柔美优雅、超高难度的舞姿成功地演绎了这段浪漫动人的童话故事。自此，《天鹅湖》征服了世界，其不再只是交响乐的传奇，甚至成为整个芭蕾艺术的代名词。

全剧共四幕，其中第二幕因具有相当完整的结构和经典的舞段，常常单独演出。这一幕讲的是：王子在湖畔狩猎，巧遇被魔法变成天鹅的公主奥杰塔。奥杰塔告诉王子，只有忠贞的爱情才能破除魔法，让她和她的女友们恢复人形。于是，王子与公主一见钟情，难以割舍。其中的双人舞充满诗意和激情，具有二重唱的性质。第四幕中，王子因受魔鬼女儿奥季莉娅的蒙骗而背弃诺言，在面临无法恢复人形的危险下，双人舞又变得如泣如诉。这里，奥杰塔孤独哀伤的独白通过柔和弯曲的翅膀动作、安静沉思的阿拉贝斯克来体现，脚尖轻触地面则显示了她敏感、丰富的内心。"四小天鹅舞"是第二幕中脍炙人口

图6-2-6 芭蕾舞《天鹅湖》四小天鹅
（王军 摄）

的舞段，其他插舞和展示性舞段在剧中宫廷舞会上得到了较好的展示。在此，彼季帕创作了精彩的"白衣新娘华尔兹"以及玛祖卡和西班牙舞，伊凡诺夫创作了威尼斯的塔兰台拉和匈牙利的恰尔达什，舞蹈技巧高度发展。在女子的变奏技巧炫示部分，冒充白天鹅的黑天鹅奥季莉娅则展示了高难度技巧——二十二个"挥鞭转"。

此外，在《天鹅湖》中，群舞形式构成了整个古典芭蕾的典型性场面。群舞有时营造了舒缓、宁静的环境气氛，有时又戏剧性地外化了人物内心的冲突和情感波动。例如群舞焦虑地挥拍手臂，环绕包围着主人公，预示着即将到来的悲剧命运，此处编导继续了交响化的探索，群舞也由此具有了极强的伴奏性和合唱性，从而加强了人物悲剧命运的冲击力量。值得一提的是，《天鹅湖》完备了古典芭蕾的舞系构成，即舞径、舞群、独舞、双人舞变奏，树立了其经典地位。《天鹅湖》没有另一部经典舞剧《睡美人》那样豪华壮丽、富于神幻的丰富色彩，却具有一种人性的悲剧力量。它把缠绵悱恻的爱情、生离死别的瞬间浓缩为永恒的符号性形象，用忠贞不渝的爱来拯救生命、拯救灵魂的主题，使其情感、精神的意义与舞蹈动作的形式达到了前所未有的完美结合。

最后，让我们为表情艺术做个总结。作为最古老的艺术门类，自远古时代原始人进行狩猎和巫术活动起，就有了音乐与舞蹈，发展到当代，包括音乐、舞蹈在内的表情艺术已经成为人们生活中最普及、最广泛的艺术门类，是除艺术家以外普通人直接参与最多的艺术形式，其内涵也早已脱离了其起源时的含义，变得愈益丰富。现代科技的发展更是加快了音乐、舞蹈的普及程度，电子技术、信息技术、网络传播既提高了广大民众接受、学习、展现表情艺术的参与度，也丰富了人们的社会文化生活，使得艺术殿堂不仅是接受过专业训练的艺术家展示才华的场所，也日益成为普通民众得以施展魅力的所在。由此出现的诸多新的艺术现象，又成为学者们探究的热点论题，推动着艺术学理论不断向前发展。

第七章 语言艺术

语言艺术即通常所说的"文学",是指用语言文字作为媒介和手段塑造艺术形象,反映现实生活,表现人们精神世界的一种基本艺术样式。语言艺术具有自身的独特性,主要表现在三个方面:第一,语言艺术具有抽象性、间接性的特点,能够跨越时空界限,反映丰富的社会人生。艺术门类中许多种类大多受到各种限制,舞蹈受身体语言限制,影视受时空表演限制,唯独作为语言艺术的文学,由于运用抽象化、有意味的文字符号,因而不受时空限制,最自由也最具广泛的表现力。第二,语言艺术最善于表现人的内心世界,传达丰富的思想感情。人的心理是最细腻深刻而又变幻不定的,因此也是最难以准确把握和表达的。像"白发三千丈,缘愁似个长",也只有文学独有的夸张手法才能将诗人心中的惆怅体现得淋漓尽致,读者也会在想象中与诗人产生共鸣。第三,语言艺术遵循艺术世界的诗意逻辑,追求"陌生化"的效果。在人们所面对的两个世界——现实世界和艺术世界中,艺术世界是幻象的世界,遵循的是情感和诗意的逻辑,正因如此,文学创作需要达到"陌生化"的彼岸效果,以重新唤起人们对这个世界的本真感受。

第一节 诗歌艺术

诗歌是出现最早的语言艺术和文学体裁。产生初期与音乐、舞蹈合为一体,后来逐渐分离出来,独立成为有节奏、有韵律,句式分行排列,语言高度凝练,具有浓烈抒情色彩的一种文学体裁。

诗歌是诗与歌的组合。在古代,诗歌是用来吟唱的,诗就是歌,歌就是诗。后来诗和歌才一分为二,将不合乐的称为诗,合乐的称为歌。中国最早的一部诗歌总集《诗经》就全部为乐歌。古希腊的诗歌也是在公元4世纪左右完成了分化。今天说的诗歌,实际上指的是诗而不是歌。

一、中西方诗歌发展简介

作为我国目前流传下来最早的诗歌总集《诗经》,产生于公元前11世纪至公元前6世

纪之间，收录了305首（故又称《诗三百》）跨越五百年历史、流传于中原各地的诗歌，主要反映西周初年至春秋中叶人们的现实生活，是我国现实主义诗歌的源头，形式上全部为乐歌。第一个作为个体诗人形象出现在中国文学史上的是战国时代的屈原，他所创作的《楚辞》中的代表作《离骚》，开创了我国浪漫主义诗歌的先河。自《诗经》《楚辞》之后，中国诗歌主要沿着现实主义和浪漫主义两条主线往下发展。至唐、宋以后，诗歌的形制（如形式、格律、风格、意境等）已经非常完备，出现了像李白、杜甫、王维、孟浩然、王昌龄、李商隐、杜牧以及苏轼、李清照、辛弃疾、陆游等众多诗坛巨匠，创作出了诸多流传千古的名篇佳作。

西方诗歌的历史同样悠久，最早可以追溯到公元前8世纪左右古希腊的《荷马史诗》（也有一说认为是古巴比伦的长篇史诗《吉尔伽美什》）。《荷马史诗》相传为一双目失明的诗人荷马所作，包括《伊利亚特》和《奥德赛》两部分，分别由约1.5万行诗句和约1.2万行诗句的各自24篇诗歌组成，以战争与英雄叙事为主，奠定了西方叙事诗的传统。西方诗歌从《荷马史诗》开始，在两千多年的发展过程中产生了无数伟大的诗人，例如中世纪与文艺复兴之交的"开创性诗人"但丁，其代表作是《神曲》；启蒙主义时期的"天才诗人"歌德，其代表作是《浮士德》；浪漫主义时期的"抒情天才"雪莱，其代表作有《西风颂》《致云雀》；"俄罗斯诗歌的太阳"、浪漫主义诗人普希金，其代表作是《叶甫盖尼·奥涅金》；以及现代主义时期的"荒原诗人"T.S.艾略特，其代表作是《荒原》；等等。此外，被誉为"现代派文学鼻祖"的法国诗人波德莱尔及其代表作《恶之花》、美国民族诗人惠特曼及其代表作《草叶集》等，也都是诗歌艺术史上的杰作。

二、诗歌艺术的美学特征

（一）浓烈的抒情性

诗歌是抒情性的语言艺术，抒情是诗歌的根本特性。尽管其他文学样式中也有抒情的成分，但不像诗歌那样专门以情感为对象，可以说没有抒情便没有诗歌。早在我国第一部诗歌总集《诗经》里，古人就发出"心之忧矣，我歌且谣"的呼声。魏晋时代，陆机《文赋》提出"诗缘情而绮靡"，再一次说明"情"是诗歌创作的缘起。唐代"诗圣"杜甫谓"有情且赋诗"。而同时代的白居易在《与元九书》中更是给诗下了这样一个定义："诗者，根情、苗言、华声、实义。"直到清代，叶燮《原诗》同样继续宣称："作诗者在抒写性情。"由此可见，抒情性是中国古典诗歌的传统。即使到了现代，大多数文学家也依然看重诗歌的抒情性。例如鲁迅先生就说："诗歌是本以发抒自己的热情的。"[①] 郭沫若也说：

[①] 鲁迅. 集外集拾遗·诗歌之敌//鲁迅. 鲁迅全集（第7卷）. 北京：人民文学出版社，1981：239.

"诗的本质专在抒情。"①诗人臧克家更是高呼:"诗歌在文艺领域上独树一帜,旗帜上高标两个大字:抒情。"②

以艾青的《鸽哨》为例:"北方的晴天/辽阔的一片/我爱它的颜色/比海水更蓝/多么想飞翔/在高空回旋/发出醉人的呼啸/声音越传越远……/要是有人能领会/这悠扬的旋律/他将更爱这蓝色/——北方的晴天。"诗人的目的并不是要说北方的晴天怎么样,而在于表达他对自然和自由的热爱之情。蓝色的天空、自由飞翔的鸟儿,翅膀划过天空的哨音,无不引起诗人对生活的激情和热爱。

可见,情感对于诗歌尤为重要,情感的质与量决定着诗歌的艺术高下。情太少,无疑不能写诗,但也不是情越多就能写出好诗,写诗的关键是要抒发出真感情。就情感的抒发而言,无外乎两种方式:主观式抒情和客观式抒情。所谓"主观式抒情",就是直抒胸臆,当诗人的内心被人或事所感动、产生一种异常饱满的情绪时,势必会如火山般喷发。例如郭沫若的《天狗》:"我是一条天狗呀!我把月来吞了,我把日来吞了,我把一切的星球来吞了,我把宇宙来吞了。我便是我了!……"身处五四思想革命狂潮中的诗人,迫不及待要发出毁灭旧世界、缔造新世界的呼告,这种激情让诗人热血沸腾、狂躁焦灼。

于是,呐喊式的语言成了诗人宣泄情感的直接通道。而所谓"客观式抒情",是指情感潜伏在意象背后,并经诗人理性的反思和观照,传达出更为深沉的生活情感和经验。鲁迅先生曾指出:"我以为感情正烈的时候,不宜做诗,否则锋芒太露,能将'诗美'杀掉。"③闻一多也主张情感的节制,需待情感沉淀后再用意象将其具体化。例如他那首著名的《死水》:"这是一沟绝望的死水,清风吹不起半点漪沦。不如多扔些破铜烂铁,爽性泼你的剩菜残羹。也许铜的要绿成翡翠,铁罐上绣出几瓣桃花,再让油腻织一层罗绮,霉菌给他蒸出些云霞……"诗人用"死水"比喻丑陋的世界,通过对"死水"的具体化描述,表达了对丑陋世界的愤怒与不满。同样是愤怒,克制与反讽的诗学转换使诗歌增添了不同于《天狗》的意味。

(二)含蓄的想象,悠远的意境

艺术创作和艺术欣赏都离不开想象,但诗歌的想象性要比其他任何艺术形式都突出。诗歌往往通过外在世界的形象委婉含蓄地表达情感,即通常所说的"借景抒情"。另外,诗歌的想象和其他艺术形式相比又有其独特性,即它要对日常的事物和常规进行突破,通过自由的联想和想象去创造新的联系,也就是意象的营造。例如贺铸的《青玉案》:"试

① 郭沫若. 论诗三匝//郭沫若. 沫若文集(第10卷). 北京:人民文学出版社,1959:195.
② 臧克家. 学诗断想. 北京:北京出版社,1982:67.
③ 鲁迅. 两地书·三二//鲁迅. 鲁迅全集(第11卷). 北京:人民文学出版社,1981:97.

问闲愁都几许？一川烟草，满城风絮，梅子黄时雨"，只二十字，却以烟草、风絮、梅子、雨等多个意象复沓一个"闲愁"，由是此"愁"不仅变得可以触摸，具体而生动，甚至非一个"闲"字了得。

这种丰富、含蓄的东方"意象思维"，也影响西方发起了以庞德、洛威尔为代表的"意象派"诗歌运动，意象派反对抽象议论及说教，坚持"要含蓄，不用直陈"（洛威尔语）的创作原则，善用意象的层递、叠加或并置去"象征"情感。如庞德里程碑式的作品《在一个地铁车站》中的一句："人群中这些面孔幽灵般显现，湿漉漉的黑色枝条上的许多花瓣"，同样阴森的人和物并置，这完全是在行色匆匆的地铁站内所获得的瞬间意象，含蓄地道出了诗人一瞬间的内心感受。总之，无论是中国古典诗词中的意象，还是西方意象派诗歌中的意象，都呈现出一种隽永、朦胧的心理美感。

而作为"高级意象"、意象之一种的意境，则更是诗歌所竭力追求的最高目标。意境的关键在"外"——景外、象外，是超越于可见意象之外的"境"或虚像。"'意境'不是表现孤立的物象，而是表现虚实结合的'境'，也就是表现造化自然的气韵生动的图景，表现作为宇宙的本体和生命的道（气）。"①诗歌艺术充分利用了言意矛盾所带来的表意的暧昧与不确定性，以"象"造"境"，以实写虚，转而达到一种开放性的效果，形内同时可以暗示出更广阔的形外空间。例如杜甫《登高》之"无边落木萧萧下，不尽长江滚滚来"一句，既是落叶飘零、大江东去的秋之实景，更蕴含着诗人对宇宙、人生无尽感慨的"景外之景""象外之境"。

（三）精致、细腻的语言表达

诗歌的语言集中体现文学语言的美，是语言中最精致、细腻者。

首先，诗歌的语言具有音乐美。诗歌从诞生之日起就与音乐结下了不解之缘。劳动号子和祭祀音乐都是最早的诗歌形式。诗歌语言的音乐美就体现在声律、节奏抑扬顿挫，高低起伏，富于变化。中国古典诗词讲求四声八韵、平仄对仗工整，现代诗歌虽然打破了平仄对仗的定律，但依然注重情绪节奏的变化起伏，同样体现出音乐美。例如戴望舒的《雨巷》："撑着油纸伞，独自彷徨在悠长，悠长又寂寥的雨巷，我希望逢着一个丁香一样的结着愁怨的姑娘……"诗人用悠长、彷徨、惆怅、迷茫、雨巷和姑娘等唐韵或"江阳辙"，回环吟叹，吟唱淡淡的怅惘和忧伤，余音缭绕，挥之不去。

其次，诗歌语言追求陌生化的效果。通过语言的陌生化，可以给人以某种特殊的新鲜感。例如"一朵妖红翠欲滴"，"红""翠"

① 叶朗. 中国美学史大纲. 上海：上海人民出版社，2002：276.

看似矛盾，实则不然："红"乃颜色，"翠"乃青葱的生命，这实际上写出了青春生命的张扬绽放。又如杜甫《秋兴八首》中"香稻啄余鹦鹉粒，碧梧栖老凤凰枝"，看上去语法不通，实际上诗人想要凸显的是香稻之丰和碧梧之美，表达了丰收闲适之美。

最后，诗歌语言有着丰富的多义性。诗歌要以最少的字句包含最大的信息量，在表层意义之下蕴含深层含义。例如"东边日出西边雨，道是无情却有情""回首向来萧瑟处，归去，也无风雨也无晴""曾经沧海难为水，除却巫山不是云"等诗句，无不是在文字背后蕴含着深刻的人生意义。

三、诗歌艺术赏析

（一）张九龄《送韦城李少府》

送韦城李少府

（唐）张九龄

送客南昌尉，离亭西候春。
野花看欲尽，林鸟听犹新。
别酒青门路，归轩白马津。
相知无远近，万里尚为邻。

这首诗是张九龄任秘书省校书的时候，为送别挚友而作的送别诗。

"送客南昌尉，离亭西候春"，送客人李少府赴任韦城，路旁驿亭正是满眼的春色。这两句交代了事件、人物、时间、地点。"离亭"，是古代驿亭，古人大多都在驿亭设宴告别，"西候"说的是西边的驿亭，也指送别处。诗人在这里引用了"南昌尉"的典故：西汉时期，梅福曾经任职南昌县尉，相传元始年间，梅福离开了家，隐居在宜丰山中成了神仙，诗人在这里用"南昌尉"代指李少府。

"野花看欲尽，林鸟听犹新"，诗人详尽地描绘了驿亭附近的景色：野花看上去好像要凋零一样，林中的鸟啼声听起来也变得凄切了。看来春天将要结束，也侧面衬托出诗人心中对朋友的不舍。

接下来两句"别酒青门路，归轩白马津"，是说在青门路饮酒送别，友人就要跟随车辆一路到白马津。这两句交代了友人的行径："青门"是东出长安的起点，这里有灞桥，是古代重要的送别地点。"白马津"在今河南滑县，李少府赴任的韦城，唐时正属滑州，也就是今天的河南滑县附近。

尾联的"相知无远近，万里尚为邻"，诗人是说你我心意相通的友情不用害怕路途的远近，即使相隔万里，也能像邻居一样亲近。这是诗人在劝慰友人，更是在安慰自己。这句与王勃的"海内存知己，天涯若比邻"有异曲同工之妙。万里的距离，大不过知己之间心灵的共鸣。情意不分地域，即使天遥路远，只要情牵万里，彼此心意相通，终能共渡难关。

千古流传的诗句中这种休戚与共的关怀和支持，即使时隔千载，也给人带来了直面未知生活的勇气和无穷的力量。当人们面对远行、离别时，难免会怅然若失，但只要心心相印，天涯也能变为咫尺。"万里犹邻"的真挚情感，将穿越时间和距离的阻隔，温暖

人心，激发出内心的力量。

（二）纪伯伦《你的儿女其实不是你的儿女》

你的儿女其实不是你的儿女

纪伯伦

你的儿女，

其实不是你的儿女。

他们是生命对于自身渴望而诞生的孩子。

他们借助你来到这世界，

却非因你而来，

他们在你身旁，

却并不属于你。

你可以给予他们的是你的爱，

却不是你的想法，

因为他们有自己的思想。

你可以庇护的是他们的身体，

却不是他们的灵魂，

因为他们的灵魂属于明天，

属于你做梦也无法到达的明天，

你可以拼尽全力，

变得像他们一样，

却不要让他们变得和你一样，

因为生命不会后退，

也不在过去停留。

你是弓，

儿女是从你那里射出的箭。

弓箭手望着未来之路上的箭靶，

他用尽力气将你拉开，

使他的箭射得又快又远。

怀着快乐的心情，

在弓箭手的手中弯曲吧，

因为他爱一路飞翔的箭，

也爱无比稳定的弓。

这首诗的作者是美籍黎巴嫩阿拉伯诗人纪伯伦，全诗主旨是在提醒天下的父母，对孩子要尊重，而不是捆绑；要支持，而不是束缚；要爱，而不是占有；要行使身为父母的职责，而不能把孩子视为家长的附属品。这首诗为父母与子女间的关系做了深刻的注解。

身为父母，几乎没有人不爱自己的孩子，几乎没有人不希望自己的孩子健康成长，但同时，家长们也要认识到，每一个孩子，都只是完整地属于他自己，而非其他任何人，包括父母。因此，在提供必要的养育、支持、关爱之外，要给予孩子的应该是充分的自由、信任、尊重。因为，属于他的道路，只能由他自己去走，父母无法替代。父母必须为儿女尽到教养的责任，但同时也应该意识到，儿女是独立自由的个体，他们有权利和无限的可能性去塑造属于自己的人生。

诗歌首段即亮出颠覆性的观点——"你的儿女其实不是你的儿女"，娓娓道出孩子的本质其实是生命本身的渴求。随后剥出了另外两个真相："他们借助你来到这世界，却非因你而来"；"他们在你身旁，却并不属于你。"提醒父母要明白这样的真理：孩子虽你所生，但绝不是你的附属品，更不是你的私有财产，他们都是独立的个体。

第二段进一步罗列了一些让父母感到无

奈，但又不得不接受的事实："你可以给予他们的是你的爱，却不是你的想法，因为他们有自己的思想"；"你可以庇护的是他们的身体，却不是他们的灵魂，因为他们的灵魂属于明天"；"属于你做梦也无法到达的明天"；"你可以拼尽全力变得像他们一样，却不要变得让他们和你一样，因为生命不会后退，也不在过去停留"。这些仿佛从天而降的智慧让父母明白了该做和不该做的事情：孩子们有自己的世界，有自己的想法，他们的心属于未来，作为父母，只能在他们小的时候尽力保护他们的身体，但不要干涉他们的心灵。

第三段用了一个美妙的比喻表明了孩子和父母的终极关系："你是弓，儿女是从你那里射出的箭。弓箭手望着未来之路上的箭靶（比喻孩子的天生的使命），他用尽力气将你拉开，使他的箭射得又快又远。怀着快乐的心情，在弓箭手的手中弯曲吧，因为他爱一路飞翔的箭，也爱无比稳定的弓。"父母之于孩子，就像一张坚实稳重的弓之于一支弦上待发的箭。

父母生养儿女，何等伟大，又何等无奈。儿女虽是亲生，但无法对其宣示主权，要尊重他们是独立个体的事实。父母能做的就是当好"弓"的角色，唯有这"弓"坚实稳定、尽力弯曲，才能让"箭"射得更远。

第二节　散文艺术

散文是文学的基本体裁之一，有广义和狭义之分。广义的散文泛指除诗歌、骈文之外的散体文章，例如古代的经、史、传等文章；狭义的散文则指一种与诗歌、小说、剧本并列的文学体裁。此处指狭义的散文。

在散文发展史上，最早出现的是历史散文，例如先秦时期的《左传》《国语》《战国策》等，用以记录各诸侯国的历史。先秦时期，成就最高者当属"诸子百家"的政论散文，代表作如《论语》《孟子》《韩非子》，其中又数《庄子》的艺术性最强。至两汉时期，历史散文又出现了巅峰之作——司马迁的《史记》。《史记》以人为经，记事为纬，塑造了一批性格丰满的人物形象，同时生动再现了诸多历史情境，被鲁迅誉为"史家之绝唱，无韵之离骚"。魏晋南北朝时期，散文风格追求清峻通脱，曹植的《洛神赋》、陶渊明的《桃花源记》、庾信的《哀江南赋》都是这一时期的代表作。到唐宋，散文艺术有更大发展，出现了以韩愈、柳宗元、欧阳修、王安石、苏洵、苏轼、苏辙、曾巩为代表的"唐宋八大家"。其中，韩愈的《师说》大气磅礴，语言练达；柳宗元的《小石潭记》俊洁精致、缜密工丽；欧阳修的《醉翁亭记》深入浅出、自然流畅；苏轼的《前赤壁赋》《后赤壁赋》行云流水、自由酣畅，是故后世有"韩如潮，柳

如泉，欧如澜，苏如海"的妙喻。自宋以后，散文艺术也有发展，但成就已远不及前代。及至现代，白话散文又有新的发展。五四时期，鲁迅的批判性杂文犀利透辟、沉郁顿挫，其弟周作人的小品文则精致闲适、平淡冲和，形成对比强烈的两种风格。由此下延，朱自清的《背影》《荷塘月色》精致典雅、文情并茂；冰心的"冰心体"散文如行云流水，风格清新婉丽；徐志摩的散文自由挥洒、灵动飘逸；林语堂的散文则是幽默闲适、笔调轻松……中华人民共和国成立以来，散文成就突出的有两个时期：一是20世纪60年代前后以刘白羽、杨朔、秦牧为代表的抒情散文，表征了新中国的自信与荣光；二是20世纪末以余秋雨、张中行、季羡林为代表的"学者散文"，其往往站在文化的高度，用理性的眼光审视中国历史文化的变迁，以小见大是这些散文的共同特点。

一、散文的审美特征

（一）形散而神不散

所谓"形散"，主要指散文取材广泛多样，结构自由灵活。题材上，山川自然，人文艺术，阳春白雪，下里巴人，散文均可谓无所不包、无所不容。但凡海天之广、芥草之微、三教九流、五行八作，皆可形诸作家之笔端。因此，有人说散文是"生活的博物馆"。结构上，散文自由散漫，它可以把写景、叙事、抒情、议论熔为一炉，可以忽此忽彼，时前时后，走走停停，意到而笔随。所谓"神不散"或"神聚"，即所有这些散开的素材、结构、手法都有主题情感的主导。"神"，也就是文章的主题情感。如周作人的《乌篷船》，先介绍乌篷船的构造，继而欣赏乌篷船的美，转而书写乘坐乌篷船，再由坐船写到船上观景，行文时而叙述，时而描写，时而抒情，时而议论。但所有这些都是为了表达作者淡雅平和的人生态度，而这正是整篇文章的"神韵"。概而言之，"形散"是外在表现，"神聚"是内在本质，二者完美结合才能成就一篇散文佳作。

（二）注重感发性

与小说相比，散文创作不用虚构，它是作者在生活、工作和学习中有了某些见闻、感受，有感而发写成的，散文必须写自己经历的、感受理解到的、发自内心的体验。因此，真实是散文的生命，真切是散文的灵魂，真诚是散文的根基。对散文创作者而言，题材内容是可遇而不可求的，散文的成功必须依赖真挚的情感和独到的感悟，而这些都需要有相当的生活阅历和丰富的艺术经验作为支撑。

（三）语言讲求真情流露，自然而然

散文语言不用像诗歌那样具有强烈的情感，也不用像小说那样讲究叙事的艺术和策略。散文的语言在描绘事物时需要的是条理清晰、栩栩如生，在抒发情感时则需要情真意切、丝丝入扣，而在议论说理时又需要亦庄亦谐、妙趣横生。总之，散文是一门最接近生活常态的语言艺术，对它的打磨需要精诚所至，自然而发。

二、散文艺术赏析——史铁生《秋天的怀念》

秋天的怀念

史铁生

双腿瘫痪后,我的脾气变得暴怒无常。望着望着天上北归的雁阵,我会突然把面前的玻璃砸碎;听着听着李谷一甜美的歌声,我会猛地把手边的东西摔向四周的墙壁。母亲就悄悄地躲出去,在我看不见的地方偷偷地听着我的动静。当一切恢复沉寂,她又悄悄地进来,眼边红红的,看着我。"听说北海的花儿都开了,我推着你去走走。"她总是这么说。母亲喜欢花,可自从我的腿瘫痪以后,她侍弄的那些花都死了。"不,我不去!"我狠命地捶打这两条可恨的腿,喊着,"我可活什么劲儿!"母亲扑过来抓住我的手,忍住哭声说:"咱娘儿俩在一块儿,好好儿活,好好儿活……"

可我却一直都不知道,她的病已经到了那步田地。后来妹妹告诉我,她常常肝疼得整宿整宿翻来覆去地睡不了觉。

那天我又独自坐在屋里,看着窗外的树叶"唰唰啦啦"地飘落。母亲进来了,挡在窗前:"北海的菊花开了,我推着你去看看吧。"她憔悴的脸上现出央求般的神色。"什么时候?""你要是愿意,就明天?"她说。我的回答已经让她喜出望外了。"好吧,就明天。"我说。她高兴得一会坐下,一会站起:"那就赶紧准备准备。""哎呀,烦不烦?几步路,有什么好准备的!"她也笑了,坐在我身边,絮絮叨叨地说着:"看完菊花,咱们就去'仿膳',你小时候最爱吃那儿的豌豆黄儿。还记得那回我带你去北海吗?你偏说那杨树花是毛毛虫,跑着,一脚踩扁一个……"她忽然不说了。对于"跑"和"踩"一类的字眼,她比我还敏感。她又悄悄地出去了。

她出去了,就再也没回来。

邻居们把她抬上车时,她还在大口大口地吐着鲜血。我没想到她已经病成那样。看着三轮车远去,也绝没有想到那竟是永远的诀别。

邻居的小伙子背着我去看她的时候,她正艰难地呼吸着,像她那一生艰难的生活。别人告诉我,她昏迷前的最后一句话是:"我那个有病的儿子和我那个还未成年的女儿……"

又是秋天,妹妹推着我去北海看了菊花。黄色的花淡雅,白色的花高洁,紫红色的花热烈而深沉,泼泼洒洒,秋风中正开得烂漫。我懂得母亲没有说完的话。妹妹也懂。我俩在一块儿,要好好儿活……

此文写于1981年,最初发表于当年《南风报》上,那年史铁生30岁。史铁生1969年到陕北延安"插队",三年后因双腿瘫痪回到北京,在北京新桥街道工厂工作,后因病情加重回家疗养。在生龙活虎、绚丽多彩的青春年华遭遇到生命的不幸,因而他的脾气变得阴郁无比、暴怒无常。而他的母亲此时肝病相当严重,常疼得整夜睡不着觉,可她

将儿子瞒得紧紧的，仍鼓励儿子好好活着。母亲猝然离去后，史铁生写下了这篇文章以纪念他的母亲。

此文主旨写母爱的真挚、细腻、深沉、伟大。作者以去北海看菊花为中心，叙述病入膏肓的母亲忍受着巨大的病痛，隐瞒病情，忘我地把爱全身心投入在不幸的儿子身上，直至自己生命最后一息的事。她对儿子的挚爱无微不至：理解、体谅、包容儿子的"暴怒无常"；用尽苦心想办法调整、改善儿子的心情（外出看花儿）；尽量避免可能对儿子情绪产生负面影响的任何事情；临终时刻念念不忘有病的儿子和未成年的女儿。全文表现出了母亲对子女真挚无私的爱，也表达了子女对母亲深深的怀念。

在这篇文章里，读者能从作者对母亲的深爱里，看到他对生活、对人生的认识与信念。正是这厚重的意蕴，使它超越了一般怀念文章的悲悼、痛惜的情感而升华到一种崇高、壮美的境界。母爱是人类的天性，是社会中普遍存在的一种伟大的感情。但远远不是任何一个承受母爱的儿女都能深切感受到的。不能感受爱的心灵一定不会去爱，能感受爱的心灵在感受的同时就是一种对爱的回报。史铁生正是以诉说母亲对自己的爱而诉说了自己对母亲的爱。

秋天本是一个收获的季节，但对很多人来说也是一个悲伤、凄凉的季节。生活的信念来源有很多，但是自己必须有勇气坚强地面对生活。就像那各色的菊花一般，人生也要活出各种色彩，勇敢地绽放自己，活出属于自己的那一份精彩。

第三节 小说艺术

小说是一种以叙述故事、塑造人物形象为主的文学体裁，它的特点是在生活素材的基础上，用虚构的方式再现生活，其目的是通过叙事塑造人物形象。在所有文学艺术形式中，小说的容量最大，它既可以表现社会生活的某一点，也可以通过这一点反映一个民族时代的变迁。小到个人生死爱欲，大到国家民族前途命运，既可以细致地、多方面地刻画人物形象、思想性格，展示人物命运，又可以错综复杂地表现矛盾冲突，同时还可以深入具体地描绘人物生活的环境，因此它在整体、多面反映社会生活方面具有其他文学样式所不及的独到之处。

一、中西方小说产生及演变的过程

在中国，"小说"一词最早出自《庄子·外物》之"饰小说以干县令，其于大达亦远矣"，指无关道术的琐屑言谈，并不具备现代文体意义。作为文学体裁的小说，通常指用散文形式写成且具有一定长度的叙事性虚构作品。从这个意义上说，我国的小说起源于古代的神话传说，魏晋南北朝时期的谈神说

鬼的"志怪"小说（如东晋干宝的《搜神记》）和记录轶闻琐事的"志人"小说（如南北朝刘义庆的《世说新语》）可以看作是我国古代小说的萌芽。不过，真正标志我国古典小说走向成熟的是唐"传奇"，代表作如《柳毅传》《霍小玉传》《莺莺传》《南柯太守传》等。宋元"话本"的出现可谓小说史上的一大变迁。话本是宋元时期民间艺人用白话讲述故事的底本，为我国通俗白话小说的发展开辟了道路。到了明代，出现了文人模仿民间话本而创作的案头文学——"拟话本"，代表作有冯梦龙的《喻世明言》《警世通言》和《醒世恒言》，以及凌濛初的《初刻拍案惊奇》和《二刻拍案惊奇》，世称"三言二拍"。此外，明代文人也开始模仿拟话本创作长篇章回小说，使章回小说成为我国古典长篇小说的独特形式。其中的代表作是被称为明代"四大奇书"的《三国演义》《水浒传》《西游记》和《金瓶梅》。至清代，古典小说进入黄金时期，文言短篇产生了巅峰之作《聊斋志异》，长篇章回出现了"讽刺小说"的集大成之作《儒林外史》，而位居"四大古典名著"之一的《红楼梦》，则更是代表了中国古典小说艺术发展的极高成就。值得指出的是，小说在中国文学史上虽亦可称源远流长，但一直处于边缘位置，因为在整个中国封建时代，诗文才是正统。直到19世纪80年代以后的近代，在社会变革以及白话文革新等因素的影响下，小说才逐渐引起社会的重视。尤其是在"小说界革命"中，小说的价值意义被提到了强国

的高度。例如，梁启超1902年在《论小说与群治的关系》一文中鲜明指出："欲新一国之民，不可不先新一国之小说。故欲新道德，必新小说；欲新宗教，必新小说；欲新政治，必新小说；欲新风俗，必新小说；欲新学艺，必新小说；乃至欲新人心，欲新人格，必新小说。"从此，中国的小说文学开始被卷入"启蒙"与"救亡"的双重语境中，既出现了像鲁迅、郁达夫、巴金、老舍这样启迪民智的大师级作家，也产生了像郭沫若、茅盾、赵树理、丁玲这样以笔为剑的文坛战士。另外，还有一批像钱锺书、沈从文、张爱玲这样的自由派写手，他们更多地将小说看成传达个人生存体验的试验场，大有还原小说艺术本位的味道，同时也启发了当代小说家（例如先锋派）对小说文体的现代性认识。

在西方，小说的出现大大晚于史诗、戏剧等艺术形式。西方小说史有一些重要的"关节点"值得关注：其一，中世纪的英雄史诗和骑士传奇可以看作欧洲近代小说的萌芽；其二，意大利文艺复兴时期薄伽丘创作的短篇小说集《十日谈》成为欧洲短篇小说的开端；其三，17世纪西班牙作家塞万提斯的《堂吉诃德》被公认为欧洲近代小说的开山之作。19世纪西方小说发展到巅峰，出现了浪漫主义、批判现实主义和自然主义三大流派。其中，雨果的《悲惨世界》和《巴黎圣母院》堪称浪漫主义小说的代表作；批判现实主义的代表作则有巴尔扎克的《人间喜剧》、列夫·托尔斯泰的《安娜·卡列尼娜》、陀思妥耶夫

斯基的《罪与罚》等；另一位法国作家左拉的《卢贡·马卡尔家族》成为讲求客观精细的自然主义小说的代表作。19世纪末至今，西方现代小说步入现代主义和后现代主义的异彩纷呈期。较为突出的有以卡夫卡的《城堡》《变形记》为代表的，因情节离奇、语言怪诞而著称的"表现主义"；以乔伊斯的《尤利西斯》、普鲁斯特的《追忆似水年华》为代表的，偏好以内心独白、自由联想来显示心理轨迹的"意识流"；以萨特的《恶心》、加缪的《鼠疫》为代表的，意在揭示存在的荒诞与无意义的"存在主义"；以托马斯·曼的《布登勃洛克一家》、海明威的《老人与海》为代表的，对现实主义和现代主义兼收并蓄的"新现实主义"；以罗伯-格里耶的《橡皮》、娜塔丽·萨洛特的《金果》为代表的，明确标榜反传统的"新小说"；以约瑟夫·海勒的《第二十二条军规》、托马斯·品钦的《V》为代表的，强调存在与自由选择的荒诞性的"黑色幽默"；以及以加西亚·马尔克斯的《百年孤独》、阿斯图里亚斯的《玉米人》为代表的，将现实与虚幻相结合的"魔幻现实主义"；等等。毋庸置疑，繁荣发展的小说已经成为当今世界人们日常生活中不可或缺的一部分，同时它还在继续发展，不断开拓。作为一种后起的艺术形式，小说正在深刻地影响着人们的生活。

二、小说的三要素

人物、情节、环境是小说的三个基本要素。其中，人物是最核心的要素，情节和环境则是小说塑造人物的重要依托。

（一）人物

人物是小说的重要构成因素，也是组成作品形象的主体，小说中的环境描写、场面描写、细节描写等，都是为人物描写服务的。小说中的人物有主要人物、次要人物，有正面人物、反面人物，有线索人物、陪衬人物等。小说中的人物塑造得是否成功，主要是看该人物是否具有典型性。小说中的典型人物往往呈现出以下三种不同的形态。

1. 扁平人物

这类人物形象的性格特征比较单一，个性突出而鲜明。例如《三国演义》中的诸葛亮，其性格中的"足智"被突出地强调了出来，而其他性格侧面则被省略，因此鲁迅先生说他是"多智近乎妖"（《中国小说史略》）。再如契诃夫《套中人》中的别里科夫，无论是他的穿着、出行还是言谈举止，所有的描写都指向一种单一、静态、类型化的性格特质——守旧狂，这和"四大吝啬鬼"夏洛克、阿巴贡、葛朗台、泼留希金的"拜金癖"是一样的。"扁平人物""圆形人物"的提出者福斯特就指出，扁平人物"只有在制造笑料上才能发挥最大的功效"[①]。也就是说，极

[①] E. M. 福斯特. 小说面面观. 苏炳文, 译. 广州：花城出版社, 1981：59.

度夸张的类型化人物看起来可能不太真实，但却不能说不成功，其实质上是对生活的高度概括和深刻理解，是典型人物的一种特别形态。

2. 圆形人物

这类人物形象最丰满、最具立体感，通常被人们当成典型的代名词。例如"精神胜利法"的阿Q，"多余人"奥勃洛摩夫等。与"扁平人物"相比，"圆形人物"是小说家打造的一面多棱镜，镜中既可折射出人物性格在复杂的矛盾关系和环境中的成长与变化，同时也能折射出社会生活的方方面面，映射出人物复杂多变的性格命运，因此更具有深刻的启迪性。

3. 心态人物

这类人物在现代主义文学作品中最为常见，通常没有清晰的外貌和重要的行为举止，甚至性格也是模糊不清的，小说家看重的是人物对外部世界的内心感受和体验。例如残雪的短篇小说《山上的小屋》，其类似于卡夫卡《变形记》中的"异化"体验。作家用夸张、变形的手法描写"我"看到晚上变成狼的父亲、喋喋不休的母亲和阴险冷漠的妹妹，由此表达出"我"内心焦虑、恐惧、孤独和绝望的人生感受。"心态人物"是艺术家对人的内心世界和精神领域深入挖掘的结晶，开辟了典型人物塑造的新途径。

（二）情节

情节是形成小说人物矛盾关系的生活事件。情节与故事的差别在于，故事是"按时间顺序安排的事件的叙述。情节也是事件的叙述，但重点在因果关系上"①。比如"'国王死了，然后王后也死了'是故事。'国王死了，王后随后伤心而死'则是情节。在情节中时间顺序仍然保留，但已为因果关系所掩盖"②。一般而言，小说的情节具备三种特性。

1. 生动性

生动性即作家在构思情节时要对故事进行传神的描绘。如《三国演义》中孔明草船借箭，关羽过五关斩六将，张飞长坂坡呵退曹兵等情节，用夸张、传神的手法来演绎故事，使这部小说成为一部情节动人的"奇书"。

2. 典型性

典型性即"用最小的面积惊人地集中了最大量的思想"③。例如《水浒传》中的"逼上梁山"一节：林冲本是个安分守己甚至委曲求全的小官吏，高衙内调戏其妻，他忍气吞声；接着被高俅诬陷刺配沧州，他也接受了；在被发配的路上，公差百般折磨，他也

① E. M. 福斯特. 小说面面观. 苏炳文，译. 广州：花城出版社，1981：70.
② E. M. 福斯特. 小说面面观. 苏炳文，译. 广州：花城出版社，1981：72.
③ 巴尔扎克. 论艺术家//古典文艺理论译丛编委会. 古典文艺理论译丛（第10册）. 北京：人民文学出版社，1981：101.

不反抗；直至陆谦赶来要置他于死地，他才明白忍终无用，唯有杀敌上山。故事的每一步情节发展都凸显一个"逼"字，有力地显示出封建时代官逼民反的历史现实。

3. 真实性

真实性即情节的合情、合理。小说是虚构的艺术，但虚构离不开生活的真实、情节的合理。如巴金的《家》中，大哥高觉新一方面念念不忘初恋爱人梅表姐，另一方面又在接受了父母的包办婚姻后，娶妻生子过着安稳满足的生活。这种看似矛盾的情感恰恰是真实生活的体现。因为觉新的妻子瑞珏是一位温柔贤惠、宽容体谅的女子，并且深爱着觉新。在压抑封闭的大家族里，她是觉新精神上的安慰和支柱，觉新不可能不对她产生感情，因此他很满意这门婚姻，但心性善良、笃重情意的觉新又一直放不下梅表姐，对这位初恋爱人满怀愧疚与不安，这不仅符合觉新的性格特点，也是对真实生活和情感的细心发现。

（三）环境

小说中人物性格发展要依托复杂的事件，而事件的变化必须在一定的环境之中，受一定环境的影响。环境是小说人物活动于其中的物质和精神的现实空间，可分为自然环境和社会环境。自然环境是指人物活动的自然条件，包括大地山川、日月风云、花草树木、鸟兽虫鱼等。社会环境是指人物生活的一定历史时期的人际关系环境，包括政治、经济、文化等社会状况，体现为时代特征、社会风貌、风土人情等方面。成功的自然环境描写可以成为小说一道亮丽的风景线，烘托人物和主题，增强小说诗情画意的艺术魅力；成功的社会环境描写则可以使小说变成一部优秀的记录历史的艺术作品，不仅为人物塑造提供有力支撑，而且可以真实地反映一个时代、一个民族、一个国家的历史变迁。正如恩格斯称赞巴尔扎克的作品："他在《人间喜剧》里给我们提供了一部法国'社会'、特别是巴黎'上流社会'的卓越的现实主义历史……我从这里，甚至在经济细节方面（诸如革命以后动产和不动产的重新分配）所学到的东西，也要比从当时所有职业的历史学家、经济学家和统计学家那里学到的全部东西还要多。"[①]对于浪漫主义小说来说，环境描写完全远离了现实。例如《西游记》这样的神话小说，其所展示的环境被称为虚拟环境，貌似荒诞不经，但仍符合读者的接受心理，合乎情感逻辑，是对生活的一种高度概括和映射。随着现代小说的发展，一些现代主义或后现代主义小说越来越不重视环境描写，客观来说，这其实也是对小说创作的一种新的探索。

① 中共中央马恩列斯著作编译局. 马克思恩格斯选集（第4卷）. 2版. 北京：人民出版社，1995：683.

三、小说艺术赏析——《平凡的世界》

　　生命里有着多少的无奈和惋惜，又有着怎样的愁苦和感伤？雨浸风蚀的落寞与苍楚一定是水，静静地流过青春奋斗的日子和触摸理想的岁月。

<div style="text-align:right">——《平凡的世界》</div>

　　《平凡的世界》是作家路遥创作的一部全景式表现中国当代城乡社会生活的百万字长篇小说。全书共三部，1986年12月首次出版。该书以20世纪70年代中期到80年代中期十年时间为背景，以孙少安和孙少平两兄弟为中心，通过复杂的矛盾纠葛，刻画了当时社会各阶层众多普通人的形象；将劳动与爱情、挫折与追求、痛苦与欢乐、日常生活与巨大社会冲突纷繁交织在一起，深刻展示了普通人在大时代历史进程中所走过的艰难曲折的道路。

　　《平凡的世界》是用现实主义方式讴歌普通劳动者的文学作品，传达出一种温暖的情怀。作者不仅对作品中的人物寄予了深切的同情，同时对普通百姓的生活方式做到了极大的尊重和认同。无论是作品的主人公，还是作品中的其他人物，如乡土哲学家田福堂、游手好闲的王满银、善于见风使舵的孙玉亭甚至傻子田二的身上，都直接或间接地折射出人性的光彩。小说中处处展现着温暖的人间真情，其中最典型的莫过于孙玉厚一家了。孙玉厚勤劳朴实、忍辱负重；他的子女孙少安、孙少平、孙兰香，自强自立，心中充满了乡邻之情等人间美好的情感。与此同时，小说中的爱情朴实无华、真切感人，被赋予无比美好的内涵和想象空间。这在20世纪80年代后期"无性不成书"的长篇小说创作风气中是难能可贵的，例如孙少平和田晓霞在杜梨树下近乎柏拉图式的恋爱，纯美真挚、令人感动。

　　作为路遥一生的呕心之作，《平凡的世界》被誉为茅盾文学奖"皇冠上的明珠"。小说所传达出的精神内涵，正是对中华民族千百年来"自强不息、厚德载物"精神传统的自觉继承。小说不仅反映了改革开放初期一个时代社会生活的真实面貌，也是对无数平凡而普通的奋斗者生活经历的真实呈现和生动写照。这也是《平凡的世界》自诞生三十余年以来，能够产生如此长久、广泛而深刻的社会影响力的原因。

　　关于苦难的哲学，书中这样表达："是的，他是在社会的最底层挣扎，为了几个钱而受尽折磨，但是他已经不仅仅将此看作是谋生、活命……他现在倒很'热爱'自己的苦难。通过这一段血火般的洗礼，他相信，自己经历千辛万苦而酿造出来的生活之蜜，肯定比轻而易举拿来的更有滋味——他自嘲地把自己的这种认识叫作'关于苦难的学说'……"这是书中主人公孙少平对于自己所经历的苦难的认识。然而现实生活中，普通人往往是遇到了小小的挫折或不顺，就有可能怨天尤人。读一读《平凡的世界》，读懂"苦难的哲学"，会令每个人对自己的人生进行重新解读，增加勇于面对困难的信心和勇气。

对于劳动的认识，书中这样写道："一个人精神是否充实，或者说活得有无意义，主要取决于他对劳动的态度。"这绝对是一条精辟的、在任何时候都不会过时的理论。"只有劳动才可能使人在生活中强大。无论什么人，最终还是要那些能用双手创造生活的劳动者。对于这些人来说，孙少平给他们上了生命中最重要的一课——如何对待劳动，这是人生最基本的课题。"人生来是没有差别的，然而经历了不同的境遇和发展之后，人与人之间便产生了巨大的差别。这个过程中，对于劳动的认识对这种差别的产生起着决定性的作用。

第四节 剧本艺术

剧本，是戏剧（影视）文学的脚本，与后文的"戏剧"不同。戏剧是一门将声音、形体、舞台、表演相结合的综合性艺术，除了剧本，还包括演员、舞台、观众等要素，将剧本（脚本）的内容搬上舞台或荧屏、银幕是它的目的。而剧本之所以单独成为艺术，是因为它有着脱离戏剧（影视）演出之外的相对独立的审美价值。

在西方传统文学的分类体系中，剧本或"戏剧文学"一直是与"抒情文学""叙事文学"相并列的文学的三大体裁。而与综合性的戏剧相比，剧本的出现要晚于戏剧，因为无论是古希腊的悲剧还是喜剧，都是"从临时口占发展出来的"（亚里士多德《诗学》）。中国古代戏曲的发展情况也大体如此，开始时没有剧本，后来随着演员的增加才出现正式的剧本，那时写剧本的人被称为"书会先生"。从现存资料看，西方保存最早、最完整的剧本是埃斯库罗斯的作品，而中国最古老的剧本则要数南宋时期的南戏剧本《张协状元》。总的来看，剧本的形成经历了从最初的"口占"到"剧情大纲"，再到比较完整的"剧本"三个阶段。完整的剧本主要由人物台词和舞台指示组成。其中，人物台词指的是剧中人物说的话，包括对白、独白、旁白、唱词等；舞台指示则是指剧本中叙述性的文字说明，内容包括对人物的形象特征、心理活动、情感变化以及场景、气氛的描写，对时间、地点和动作的说明，以及对灯光、布景、音响效果等艺术处理的要求等。

一、剧本艺术的审美特征

（一）设置戏剧情境，制造戏剧冲突

戏剧情境是促成戏剧冲突爆发并向前推进的契机，是使人物产生特有动作和完成性格自我表现的客观条件，也是戏剧情节的基础。戏剧情境的内容主要包括：

1. 人物活动的具体环境

人物活动的具体环境也就是剧中人物行动所展开的时间、场所等，这些因素对人物活动具有很大的影响力。例如《哈姆雷特》中主人公哈姆雷特是一位丹麦王子，因父亲去

世而结束国外游学生活，回到祖国并很快陷入复仇事件中。

2. 突发事件

例如《哈姆雷特》第一幕，王子在露台上突然看见父亲的冤魂，知道了叔父杀兄娶嫂、篡夺王位的真相。这一突发事件的设置自然引出了王子的复仇行动。

3. 特定的人物关系

这是构成戏剧情境最重要、最有活力的因素。例如曹禺的《雷雨》中繁漪与周萍的母子关系、周萍与四凤的兄妹关系，这些都构成悲剧形成最关键的因素。

总体而言，戏剧情境本身包含着一触即发的矛盾冲突因素，能有力地展开人物性格内部以及不同人物性格之间以动作与反动作的撞击为内容的交叉活动。黑格尔说过："就戏剧动作在本质上要涉及一个具体的冲突来说，合适的起点就应该在导致冲突的那一个情境里，这个冲突尽管还没有爆发，但是在进一步的发展中却必然要暴露出来。"①例如《雷雨》第二幕中就有这样一个戏剧情境：三十年后，鲁侍萍与周朴园这对昔日恋人重逢在周公馆，此时此刻两人的心中掀起万千情感的波澜与纠葛，导致两人之间性格和行为的撞击。周朴园想用金钱收买侍萍来掩盖三十年前的罪恶，鲁侍萍则断然予以拒绝。更重要的是，这个不寻常的戏剧情境交代出周萍与四凤的兄妹关系，那么这对恋人的命运将会如何，三十年前的真相是否会大白于天下，每一个观众都会感到周公馆正陷入一种"山雨欲来风满楼"的危机之中。此外，对于一部戏剧而言，戏剧情境并非一成不变，例如随着剧情因素（环境、事件、人物关系等）的展开，开端设置的戏剧情境会不断变化、发展，从而形成新的情境；而随着情节、冲突的持续展开，戏剧情境还会不断转换，直至将戏剧冲突推向高潮和结束。

戏剧冲突是剧本艺术的核心特征，正所谓"无冲突，不成戏"。老舍先生就曾说过："写戏须先找矛盾与冲突，矛盾越尖锐，才越会有戏。戏剧不是平板地叙述，而是随时发生矛盾，碰出火花来，令人动心，在最后解决了矛盾。"②美国戏剧史家布罗凯特也说："一个剧本要激发并保持观众的兴趣，造成悬疑的氛围，需要依赖'冲突'。事实上，一般对戏剧的认识便是：它总包含着冲突在内——角色与角色间的冲突，同一角色内心诸般欲望的冲突，角色与其环境的冲突，不同意念间的冲突。"③可以认为，戏剧冲突是两种以上对抗力量之间相互作用的过程和结果，是体现戏剧性的最高、最尖锐和最集中的形式。当然，这一立论的基本前提是，戏剧冲突终

① 黑格尔. 美学（第3卷下册）. 朱光潜, 译. 北京: 商务印书馆, 1979: 255.
② 老舍. 老舍论创作. 上海: 上海文艺出版社, 1980: 188.
③ 布罗凯特. 世界戏剧艺术欣赏——世界戏剧史. 胡耀恒, 译. 北京: 中国戏剧出版社, 1987: 28.

究是社会生活矛盾在艺术中的集中凝练和审美反映。另外，剧本艺术发展到今天，有关戏剧冲突的内涵和表现方式也在发生着较大变化。譬如从内涵来看，传统的现实主义剧作家最重视人物的性格冲突，但在非现实主义的剧本中，人物性格逐渐模糊，像荒诞派戏剧，人物没名没姓，或者名字只是一个符号，同时戏剧冲突的现实性减弱，哲理性和概念性则逐步增强。再如在表现形式上，现代主义、后现代主义剧本提炼戏剧冲突的途径更加多样化，变形手法被广泛运用，像尤奈斯库著名的《椅子》，舞台上摆满了椅子，以至于主人公只能在其间艰难挪动，剧作以此来比喻世界的荒诞性，即物质的发达不能拯救人类，反而挤压了人们的生存空间。

（二）高度集中的人物、事件和场景

剧本是提供给舞台演出的，必须考虑舞台演出的时间、空间、表演方式和观众参与等条件以及限制。要在舞台这样的有限时空内表现生活的无限时空，剧本中的人物、事件和场景需要高度集中。亚里士多德早在《诗学》中就提出戏剧的"整一性"原则，主张将戏剧的情节锤炼成一个完整的行动，即"情节整一律"。文艺复兴时期，意大利学者琴提奥和卡斯特尔维屈罗又分别提出"时间整一律"和"地点整一律"。以上三项原则结合起来，就是著名的"三一律"。"三一律"原则使戏剧剧本的情节线索单一，场景集中，人物间的矛盾关系在有限的时间内充分展现。例如曹禺的《雷雨》就是一部严格遵守"三一律"的剧本，剧中人物三十年的爱恨情仇在一夜之间集中上演。

（三）富于动作性、个性化和潜台词的语言

剧本的语言即台词，包括对白、独白和旁白等。

首先，戏剧是动作的艺术，没有动作不能构成戏剧。戏剧通过动作来表现人物性格，展示人物关系，推动矛盾发展。剧本中人物的语言其实就是一种动作，斯坦尼斯拉夫斯基称之为"言语动作"。台词的动作性指的是台词要能揭示人物在一定戏剧情境中隐秘的思想、情感意志和动机等心理内容，对人物关系与剧情进度具有一定的冲击力或影响。别林斯基对这点说得更具体："戏剧性不仅仅包含在对话中，而且包含在谈话的人相互给予对方的痛切相关的影响中，举例来说，如果两个人争吵一件什么事情，这里不但没有戏剧，并且也没有戏剧因素；可是，当吵架的人互相想占对方的上风，力图损伤对方性格的某一方面，或者触动对方脆弱的心弦的时候，当他们在争吵中表露出他们的性格，争吵的结果使他们处于一种相互间新的关系中的时候，这就已经是一种戏剧了。"[①]

[①] 别林斯基. 别林斯基选集（第3卷）. 满涛，译. 上海：上海译文出版社，1980：84.

其次，关于剧本语言的个性化。李渔很早就提出"语求肖似"的主张。他说："言者，心之声也，欲代此一人立言，先宜代此一人立心。……务使心曲隐微，随口唾出，说一人，肖一人，勿使雷同，弗使浮泛。"①老舍则说："剧作者则须在人物头一次开口，便显出他的性格来。……闻其声，知其人。"②由此看来，剧作家在写人物台词时，必须设身处地去体会人物的思想感情、意图和愿望，让人物各自说出符合他们性别、年龄、出身、职业、经历、教养以及兴趣、爱好、气质的话。例如老舍剧本《茶馆》第一幕里人物一出场的对白，话虽简短，但是观众一眼便能看出剧中人物各自的性格，流氓打手二德子蛮横霸道，以为老子天下第一；松二爷是典型的胆小怕事，不想惹二德子；常四爷则刚烈正直，偏要戳穿他的奴才本色；掌柜的王利发又不然，只想赶紧息事宁人。总之每个人的言语都非常符合其身份、地位和性格，这就是所谓的"话到人到"。

最后，所谓"潜台词"，指人物的语言既要传神地表现人物性格，还能暗中推动情节发展。例如《雷雨》第二幕中繁漪与周萍的对话。繁漪说："（冷笑）小心，小心！你不要把一个失望的女人逼得太狠了，她是什么事都做得出来的。"周萍应："我已经准备好了。"繁漪接着说："好，你去吧！小心，现在（望窗外，自语，暗示着恶兆地）风暴就要来了！"最后这句繁漪的话其实暗示了随后情节的发展。因为周萍的话让她彻底绝望，她决定要毁灭性地报复。"风暴就要来了！"一语双关，预示了高潮的来临和人物的命运。这正是剧本语言潜台词的魅力。

二、剧本艺术赏析——话剧《茶馆》

《茶馆》和一般戏剧不一样：人物命运非常完整，但整部戏没有中心线索，没有人们习惯的那种强烈冲突，甚至也没有明显的情节高潮，而这也正是《茶馆》的独特魅力所在。《茶馆》刚写成时，有人建议把康大力参加革命作为主要线索。老舍回答得很有意思："我写的是垂杨柳，您硬要在里头找黄花鱼。"意思是说：这是苦心经营的，你不明白。

老舍要表现的，是广阔的时间和空间，是五十年里北京各个阶层的生活全景。这种跨度一个故事根本不能展现。《茶馆》的叙事，不是像传统西方戏剧那样，聚焦在一个固定的点上；而是像国画山水，是散点透视，视角在做平移运动。老舍先生利用"茶馆"这样一个休闲场所作为整部戏剧发生的地点。茶馆中鱼龙混杂，各色人等俱全，整部剧都在讽刺近代中国所经历的三个混乱时期（戊戌变法、军阀混战、中华人民共和国成立前），但是茶馆墙上一副"莫谈国事"的标语就已

① 李渔. 李笠翁曲话. 北京：中国戏剧出版社，1962：36.
② 老舍. 戏剧语言. 剧本，1962（4）.

经告诉读者：无须任何语言描述，仅凭茶馆中的各种小人物就能展现当时中国的模样。

在故事的写作中，老舍并没有将主观性的想法过多融入剧本中，他所扮演的仅仅是一个记录者的角色，将那些历史的剪影巧妙地加以串联组合，展现了一段高度浓缩的历史，呈现出时代和历史的样子；在情节方面，《茶馆》并没有像《雷雨》那样高潮频出，它不急不缓，不紧不松，却又在幕起幕落中走过数十载光阴。剧本中的每一幕没有统一的情节，人物虽多，但关系并不复杂。每个人的故事都是单一的，人物之间的联系也基本上是单线的、小范围之内的。比如，一开始出场的跑堂李三，与茶馆有关的戏不多，他的戏主要集中在他与茶馆主人之间的矛盾上，抱怨活忙而工钱少。再比如刘麻子的戏主要与两位逃兵有关，茶馆只是他做贩卖人口交易的一个场所。王利发的戏是属于应付生意的，这是人物身份决定的。真正属于他本人的戏只有在茶馆的利益得到维护或受到损害的时候，比如他与常四爷、李三、巡警等人的戏。总之，整个一幕戏就是由一个个发生在茶馆中的小情节、小故事串联而成，是平面展开的。

剧中虽然集中了三教九流的人物，但他们之间并不存在直接的、具体的、针锋相对的冲突，人物与茶馆的兴衰也没有直接关系。剧中的人物仿佛是在某种外力作用下，按照自己的轨迹必然地运行。正直、善良的人无法摆脱厄运的袭击，那些异常活跃的社会渣滓，遵循着各自的道德准则行事。最后全剧在王利发、常四爷、秦仲义三人为自己抛洒纸钱中落下帷幕，这一出乱世，最后以悲剧结束。

《茶馆》里的经典台词，比如"我爱咱们的国呀，可是谁爱我呢？""你还能把那点儿意思闹成不好意思吗？"都不是简单的俏皮话，而是把中国人的心理琢磨到了细致入微的地步。再比如那句"改良！改良！越改越凉，冰凉"。《茶馆》在法国公演时，观众对这句台词反响非常热烈。但是，不管翻译得多好，这句话里的谐音和节奏，只有懂中文才能体会得到。

《茶馆》里出色的人物刻画，是这部戏最出彩的地方。尤其是第一幕，展现了老北京最浓郁的市井生活和风土人情，里面的每个细节，都是有神韵的文化符号，经得起一格一格地按暂停键。所有情节、每句对白都高度浓缩，但又一点儿紧迫感都没有。整部戏的人物超过七十个，刚一开场就连续有二十几个人物登台，各自都有不同的经历、身份和性格。而老舍只用一两句话就能把人物立住，给读者和观众的感觉就是：这个人物走进茶馆之前有着丰富的过去，走出茶馆以后会继续生活下去。

请看，老舍是怎么用一两句话刻画一个人的。

秦仲义一登场，第一句话是"来看看你这年轻小伙子会做生意不会"。这是老年人居高临下的口气，其时他才二十多岁，之所

以这样说话，是因为他觉得自己是实业救国，别人没有他的见识高。这句最不像年轻人说的话，却最符合他自信、故作成熟的心态。

相面的唐铁嘴抽鸦片，总到茶馆骗吃骗喝。在第二幕，他有一段经典台词，是这么说的："我已经不吃大烟了。"王利发说："那你可真要发财了。"可他接着说："我改抽白面儿了。"每次到这儿，观众都哄堂大笑。老舍后来说，这句话不是虚构的，是他亲耳听吸毒者说的。接下来，唐铁嘴在演示怎么用英国烟装日本白面儿时说："两大强国伺候着我一个人儿，这福分还小么。"这句才是原创，最能写出唐铁嘴的无耻。简单几句话，一半出于观察积累，一半出于虚构，对接得天衣无缝。对于剧本里的每个人物，老舍都是先彻底琢磨透了才动笔的。这种效果叫"开口就响"，既把人物表现出来，又能制造强烈的舞台效果。

《茶馆》这出戏严格来说是没有主角的，除茶馆老板一家之外，有仗义的旗人、渴望实业兴国的资本家、奸诈的太监、穷困潦倒的农民，以及特务、打手、警察、流氓、相士、教士等，可谓人物众多。但老舍先生并未拉开长篇巨幅，而是通过简短的三言两语就勾勒出一个人物形象，每个人在登场时都有机会展现自己。不仅如此，他更是用老道的笔法写出了人物的挣扎、矛盾、变化，让他们不再是戏剧中的脸谱，而是活生生的人。

王掌柜头脑聪明，善于经营，懂得不断改良来维持生意，不让茶馆停业。他自私精明，不敢惹祸上身，对现实不满也只能含蓄地抱怨，可谓世事洞明，面面俱到。茶馆里每日来来往往，人流巨大，稍有不慎就可能引来祸端，但他总有办法能把每个人安排得妥妥帖帖。对前来喝茶的顾客，他点头哈腰地去招呼；对横行一方的恶霸，他滴水不漏地去劝解；对过往的官僚，他永远以一张笑脸相迎；连敲诈的士兵他都能投其所好，给钱消灾。但是，尽管他已经谨慎小心到这个地步，仍然摆脱不了大厦将倾的命运，最后走投无路，无计可施，一筹莫展。

除了王利发，全剧笔墨最多的是旗人子弟常四爷了。常四爷身上有浓郁的侠骨之风，正直倔强，敢作敢为。他是八旗子弟，但并不迂腐，反而痛恨清政府和帝国主义。他心存国家，勇而无畏，敌军入侵他上阵杀敌，特务拷打他临危不惧，给穷困的过路人施过面，给窘迫的王利发送过鸡。即使沦落到卖菜为生，他也并未放下曾经的豪情，嘴上念的还是"什么时候洋人敢再动兵，我姓常的还准备跟他们打打呢"这样生动的语言，立马让一个心怀天下却壮志难酬的老人形象跃然纸上。

如果说王利发和常四爷还有较多的篇幅来叙述，那么剩下的几十个人物，出场机会可谓寥寥，但在老舍先生的生花妙笔下，他们不是一闪而过的背景，而是灼灼鲜明的标杆，老舍先生作为语言大家，非常善于根据人物的身份和性格，选取符合他们心理的个性化语言，比如王利发的语言谦恭、周到，与

各种人物应酬反应机敏，对答如流，很能显示他茶馆掌柜的身份；常四爷的语言则豪爽耿直，带有闯荡多年的侠气和饱经沧桑的沉重感；宋恩子、吴祥子的语言则狡猾奸诈、傲慢无礼，具有老牌特务的特点。对于出场的人物，不论台词多少，老舍先生都写得活灵活现。

同时，《茶馆》语言上也延续了老舍先生的个人特点——有满满的"京味"。《茶馆》中的语言都是地道纯熟的北京方言，幽默有趣又悲哀心酸。当唐铁嘴夸耀自己如何抽白面儿时，看起来滑稽可笑，但实际上却激起了人们对帝国主义侵略的仇恨；王利发问报童"有不打仗的新闻没有"，也像一句玩笑话，然而表现出的则是老百姓对动荡时局的不满。又如松二爷看见宋恩子和吴祥子仍穿着灰色大衫，外罩青布马褂时说："我看见您二位的灰大褂呀，就想起了前清的事儿！"表现出松二爷的怀旧情绪。这些特色的语言不仅真实，更能引起读者的回味和思考。

综上可知，语言艺术（文学）的历史可以追溯到远古时期，当时的人们通过口头传说和歌谣来传递信息、表达情感。随着文字的诞生和发展，语言艺术逐渐形成了更为丰富和多样的形式。从古代的诗歌、散文到现代的戏剧、电影剧本，语言艺术一直不断地在发展演变。特别是在现代社会，随着科技的进步和媒体的日益多样化，语言艺术更是以其多样化的形式和愈加丰富的表现手段，展现出自身独特的魅力，并渗透到人们生活的方方面面，成为人类文化交流的重要载体。在人类社会与文化中，文学不仅承载着文化传承的重任，更是民族精神的象征和推动社会进步的力量。唯有更加珍视文学、热爱文学、传承文学，才能让这一人类文明的瑰宝在新时代焕发出更加璀璨的光芒。

第八章 综合艺术

综合艺术，包括戏剧、戏曲、电影、电视等多种复合型的艺术样式，一方面，它既包含如音乐、舞蹈、美术、摄影、剧本、表演等多种元素，可谓表情艺术、造型艺术、实用艺术、语言艺术的综合体；另一方面，它又并非只是这些艺术样式之间的简单混合，而是混合之后形成的新质，是时空性融合、动静互补、视觉听觉统一的具有独立品格的艺术。

第一节 戏剧艺术

莎士比亚曾说："最好的戏剧不过是人生的缩影。"戏剧是一种澄清我们经验的方式，让我们把假扮的事情当作真实发生的事。①戏剧一般有广义、狭义两种含义：狭义的戏剧专指与歌剧、舞剧并列，以写实性原则"模仿"生活的西方艺术形态"drama"，即"话剧"；广义的戏剧除话剧外，还包括中国戏曲、日本歌舞伎、朝鲜唱剧以及印度古典戏剧在内的东方传统舞台艺术形式。现代戏剧家熊佛西曾这样描述戏剧的三个范围：第一，戏剧是一个动作最丰富、情感最浓厚的表现人生的故事；第二，戏剧必须合乎"可读"（有剧本）、"可演"（可搬演）两个最基本的条件；第三，戏剧的功用是给予人们正当的、高尚的娱乐。②

一、戏剧艺术的种类

按照作品的样式类型划分，戏剧艺术可分为悲剧、喜剧和正剧三大类型。

（一）悲剧

作为戏剧艺术的主要类型之一，悲剧历来被认为是戏剧之冠，具有崇高的地位。悲剧常常通过正义的毁灭、英雄的牺牲或主人公苦难的命运，显示出人的巨大精神力量和

① 加纳罗·阿特休勒. 艺术，让人成为人. 舒予，吴珊，译. 北京：北京大学出版社，2012：227.
② 熊佛西. 佛西论剧. 北京：中国戏剧出版社，1985：231-232.

伟大人格，正如鲁迅所说："悲剧是将人生的有价值的东西毁灭给人看。"①悲剧正是通过毁灭的形式来造成观众心灵的巨大震撼，使人们从悲痛中得到美的熏陶和净化。古希腊剧作家索福克勒斯的《俄狄浦斯王》、莎士比亚的四大悲剧《哈姆雷特》《奥赛罗》《李尔王》《麦克白》都是悲剧的代表作。

（二）喜剧

喜剧通常被认为主要起源于古希腊祭祀酒神狄奥尼苏斯的狂欢歌舞和民间滑稽戏，后经"喜剧之父"阿里斯托芬将其定型化，成为以讽刺、巧合、突转、荒诞等艺术表现手法对社会不良现象进行讽刺和批评的重要方式之一。在长期的历史发展中，"喜剧"一词逐渐突破了一种戏剧类型的限制，上升成为泛指一切艺术和生活中令人感到可笑的对象的审美范畴。喜剧一般分为讽刺喜剧、幽默喜剧、诙谐剧、闹剧等，著名的喜剧作品有莎士比亚的《威尼斯商人》、莫里哀的《唐璜》、博马舍的《费加罗的婚礼》、果戈理的《钦差大臣》等。

（三）正剧

18世纪法国启蒙运动时期，出现了正剧，当时叫作"严肃喜剧"。它不受古典主义关于悲剧和喜剧区分的限制，是兼有悲剧和喜剧因素的剧作。19世纪后，正剧发展很快，当代许多作品都是正剧，较著名的有易卜生的《玩偶之家》、契诃夫的《三姐妹》和《樱桃园》等。

二、戏剧艺术的表现手法

（一）戏剧冲突

戏剧冲突是戏剧的基本要素，是戏剧的生命，戏剧正是通过它引出生活的激流，掀起观众的情感波澜，产生动人的艺术力量。高尔基说："除了文学才能以外，戏剧还要求有造成愿望或意图的冲突的巨大本领，要求有用不可反驳的逻辑迅速解决这些冲突的本领。"②这里所说的"愿望或意图的冲突"，是和人物的性格紧密相连的。戏剧冲突为人物的性格所决定，又为展示人物性格服务，其主要特点是尖锐激烈，高度集中，进展紧张，曲折多变。剧作家就是从生活出发，根据特定主题的需要，通过戏剧冲突尖锐地表现生活本质的矛盾。

（二）戏剧动作

戏剧动作也叫舞台动作，是戏剧的特殊表现手法之一。戏剧是动作的艺术，戏剧创作的所有环节都必须围绕动作展开。正如亚里士多德所说，动作是支配戏剧的法律。戏剧动作来源于生活，但又不等同于生活动作。戏剧就是用动作去模仿人的行动，或者说是模仿"行动中的人"。戏剧动作包括外部动作、言语动作、静止动作等。外部动作指的

① 鲁迅. 鲁迅全集（第1卷）. 北京：人民文学出版社，2005：203.
② 高尔基. 高尔基文学书简（下卷）. 曹葆华，渠建明，译. 北京：人民文学出版社，1965：11-12.

是观众可以直接看到的动作方式；言语动作指的是对话、独白、旁白等；静止动作又称停顿、沉默等，指的是戏剧人物既没有明显的形体动作，又没有台词，从表面看处于静止状态。

（三）戏剧语言

戏剧人物的语言，尤其是剧本中的人物语言，是塑造人物的基本材料。高尔基在《论剧本》中说："剧本是最难运用的一种文学形式，其所以难，是因为剧本要求每个剧中人物用自己的语言和行动来表现自己的特征，而不用作者提示。"①在舞台演出的时候，观众还可以通过人物的表情、动作来理解人物，而在剧本中，对人物的表情和动作却不能做细致的描写，只能做一些必要的提示，要了解人物，就只能通过对话独白等。用人物语言来刻画人物，可以说是戏剧在表现手法上的独特之处。在话剧《雷雨》第二幕中，鲁侍萍到周公馆去找女儿四凤，让她没有想到的是，这里竟然就是三十年前曾经玩弄了她之后又抛弃了她的周朴园的家，及至她和周朴园互相认出之后，两个人物之间的尖锐对立通过对话鲜明地表现了出来。

朴：（忽然严厉地）你来干什么？

鲁：不是我要来的。

朴：谁指使你来的？

鲁：（悲愤）命，不公平的命指使我来的。

朴：三十年的工夫你还是找到这儿来了。

鲁：（愤怒）我没有找你，我没有找你，我以为你早死了。我今天没想到这儿来，这是天要我在这儿又碰见你。

几句对白中，周朴园表现了其冷酷本性，他以自己阴暗卑劣的心理揣度鲁侍萍，认定对方找到这里来一定是受人指使来进行敲诈的，而鲁侍萍的回答则表现了她内心的磊落和对于周朴园的愤恨。通过这样的对话，揭示了人物的鲜明性格以及性格之间的尖锐对立。剧中人物的心理活动也可以通过对话来表现，有时也通过人物的独白来直接告诉读者。为了顾及戏剧效果以及戏剧时间的限制，戏剧语言必须简洁、含蓄。剧作家在创作剧本时都会注意锤炼语言，力求做到人物语言洗练、简洁、富有表现力且高度个性化。

（四）舞台美术

舞台美术是戏剧演出中除演员之外所有造型元素的总称，包括舞台布景、灯光、服装、化妆、绘景、道具等。舞台美术兼具时间与空间的性质，是四维时空交错的艺术，具有较强的技术性以及对物质的依赖性。它在艺术创作中属于二度创作的范围，从属于演员的表演。舞台美术在戏剧演出中的功能体现在：通过人物与景物的造型塑造人物形象；创造与组织戏剧动作的空间；表现事件与动作发生的环境与地点；创造剧情需要的情调

① 高尔基. 文学论文选. 孟冒，译. 北京：人民文学出版社，1959：243.

和气氛。在现代戏剧中，舞台美术可以决定或左右演出的艺术形式。

三、戏剧艺术的审美特征

（一）综合性

戏剧艺术的首要特点是鲜明的综合性。古希腊的艺术分为五类：音乐、绘画、雕塑、建筑和诗；戏剧属于诗的范畴。事实上，戏剧"兼有诗和音乐的时间性、听觉性，以及绘画、雕刻、建筑的空间性、视觉性，而且同舞蹈一样具有以人的形体作为媒介的本质特征"，"戏剧是一种凭借人的形体，即在'演员、剧本、观众、剧场'这'四次元'的世界实现戏剧性，通过视觉和听觉来感染人的能动艺术"。[1]总而言之，戏剧艺术不仅吸纳了多种艺术的表现手法，而且突出了时空性、视听性以及形体与动作的统一，体现了综合性的特点。

（二）以表演为中心

在戏剧艺术中，演员的表演始终居于中心、主导地位，是戏剧的本体，其他元素则被本体所融化。例如剧本，它是戏剧演出的文学基础，但是剧本的基本手段是语言（文字），而语言的主体部分是台词，台词的作用则正是为演员表演提供基础。同时，剧本的本质并不在于叙述性而是在于戏剧性或舞台表演性，它的结构形式要受舞台法则的制约。

一部只供阅读而不能演出的剧本，可能是好的对话体文学作品，却称不上是好的戏剧作品。再如戏剧演出中的音乐，无论是插曲、配乐还是音响，都是演员表演的辅助成分，其价值仅在于对演员塑造舞台形象的协同作用。至于戏剧演出中的各种造型艺术成分，如布景、灯光、道具、服装、化妆等，都从不同角度对演员塑造舞台形象起着特定的辅助作用。因此，戏剧是以演员的表演为本体，同时对多种艺术成分进行吸收与融化的艺术形式。

（三）剧场性

同属综合艺术，戏剧与电影、电视的根本不同是：电影、电视的演出过程是一次性的，然后用录像带、胶片或数码设备保存下来即可，戏剧则不然，它需要演员在舞台上现场表演，并根据观众、市场等需求多次性进行，而且每一次并非完全重复。因此，戏剧艺术是假定性与现场性的碰撞生成的，是"扮演"与"观看"的现场互动，剧场性构成了其基本属性与魅力之源。

四、戏剧艺术赏析——《等待戈多》

《等待戈多》（图 8-1-1）是爱尔兰剧作家萨缪尔·贝克特（图 8-1-2）的代表作，也是 20 世纪西方戏剧取得的重要成果。

《等待戈多》是贝克特写的一个"反传统"

[1] 河竹登志夫. 戏剧概论. 陈秋峰，杨国华，译. 北京：中国戏剧出版社，1983：3.

图 8-1-1 《等待戈多》剧照
（来源：百度百科）

图 8-1-2 萨缪尔·贝克特
（来源：Samuel Beckett, *Molloy*, Faber&Faber, 1982）

剧本，也是荒诞派戏剧的奠基作之一。它于 1953 年 1 月在巴黎巴比伦剧院首演后立即引起了热烈的争议，虽有一些好评，但很少有人想到它以后竟被称为"经典之作"。该剧最初在伦敦演出时曾受到嘲弄，引起混乱，只有少数人加以赞扬。1956 年 4 月，它在纽约百老汇上演时，被认为是奇怪的、来路不明的戏剧，只演了 59 场就停演了。然而，随着时间的推移，它获得了广泛的好评和认可，被译成数十种文字在多国上演，成为真正的世界名剧。

这是一个两幕剧，出场人物共有 5 个：两个老流浪汉——爱斯特拉冈（又称戈戈）和弗拉季米尔（又称狄狄），奴隶主波卓和他的奴隶"幸运儿"（音译为吕克），还有一个报信的小男孩。故事发生在荒郊野外。

第一幕。黄昏时分，两个老流浪汉在荒野路旁相遇。他们从何处来，不知道，唯一清楚的，是他们来这里"等待戈多"。至于戈多是什么人，他们为什么等待他，不知道。在等待中，他们无事可做，没事找事；无话可说，没话找话。他们嗅靴子，闻帽子，想上吊，啃萝卜。波卓的出现使他们一阵惊喜，误以为是戈多莅临，然而波卓主仆做了一番令人目瞪口呆的表演之后旋即退场。不久，一个男孩上场报告说，戈多今晚不来了，明晚准来。

第二幕。次日，同一时间，两个老流浪汉又来到老地方等待戈多。他们模模糊糊地回忆着昨天发生的事情，突然，一种莫名的恐惧感向他们袭来，于是没话找话，同时说话，因为这样就"可以不思想""可以不听"。等不来戈多，又要等待，"真是可怕！"他们再次寻找昨天失去的记忆，再次谈靴子，谈

胡萝卜，这样"可以证明自己还存在"。戈戈做了一个噩梦，但狄狄不让他说。他们想要离去，然而不能。干吗不能？等待戈多。正当他们精神迷乱之际，波卓主仆再次出场，波卓已成瞎子，幸运儿已经气息奄奄。戈多的信使小男孩再次出场，说戈多今晚不来了，明晚会来。两位老流浪汉玩了一通上吊的把戏后，决定离去，明天再来。

《等待戈多》的第二幕几乎是第一幕的完全重复。戏演完了，却好像什么也没有发生过，结尾又回到开头，时间好像没有向前流动。但剧情的重复所取得的戏剧效果却是时间的无限延伸，等待永无尽头，因而喜剧也变成了悲剧。

就整体艺术构思来说，贝克特将舞台上出现的一切事物都荒诞化、非理性化。在一条荒凉冷寂的大路上，先后出现了5个人物，他们记忆模糊，说话颠三倒四，行为荒唐可笑。传话的男孩第二次出场时，竟不知第一次传话的是不是他自己；幸运儿在全剧只说过一次话，却是一篇神咒一般的奇文；波卓只一夜工夫就变成了一个瞎眼的残废，他让幸运儿背的布袋，里面装的竟是沙土；两个流浪汉在苦苦等待，但又说不清为何要等待。在布景设计上，空荡荡的舞台上只有一棵树，灯光忽明忽暗，使观众的注意力旁无所顾，始终集中在几个人物身上，他们荒诞悲惨的人生画面给观众留下了难忘的印象。

贝克特作为一名卓越的以喜剧形式写作悲剧的艺术家，不仅表现在剧本的整体构思上，还特别表现在戏剧对话的写作上。《等待戈多》虽然剧情荒诞，人物古怪，但读剧本或观看演出却对观众充满着吸引力，原因在于它有一种语言的魅力。贝克特从现实生活中汲取养料，剧中的人物像现实生活中的人物一样，讲流浪汉的废话、讲特权者的愚昧的昏话，但作者能使他们的对话富有节奏感，充满诗意，幽默风趣，蕴含着深刻的哲理。以下为节选剧本中的一段对话：

弗：找句话说吧！

爱：咱们这会儿干什么？

弗：等待戈多。

爱：啊！

弗：真是可怕！……帮帮我！

爱：我在想哩。

弗：在你寻找的时候，你就听得见。

爱：不错。

弗：这样你就不至于找到你找的东西。

爱：对啦。

弗：这样你就不至于思想。

爱：照样思想。

弗：不，不，这是不可能的。

爱：这倒是个主意，咱们来彼此反驳吧。

弗：不可能。

爱：那么咱们抱怨什么？……

弗：最可怕的是有了思想。

爱：可是咱们有过这样的事吗？

贝克特善于把深刻的思想通过人物的胡言乱语表达出来，这一长串对话短句表面看来是一些东拉西扯的胡话，但却表现了人物

内心的空虚、恐惧，既离不开现实，又害怕现实，既想忘掉自我，又忘不掉自我的矛盾心态，而"最可怕的是有了思想"一句，则能引起人们灵魂的悸动——人的处境虽然十分可悲，但仍然"难得糊涂"，这"真是极大的痛苦"。剧中的波卓命令幸运儿"思想"，幸运儿竟发表了一篇天外来客一般的演讲，令观众惊讶得目瞪口呆；同时，这也是对那些故弄玄虚的学者名流的有力讽刺，取得了强烈的艺术效果。

贝克特认为："只有没有情节、没有动作的艺术才算得上是纯正的艺术"，他要开辟"过去艺术家从未勘探过的新天地"。《等待戈多》正是他这种主张的艺术实践。如果按照传统的戏剧法则衡量这部剧作，几乎没有哪一点可以得出满意的结论。它没有剧情发展，结尾是开端的重复；没有戏剧冲突，只有杂乱无头绪的对话和荒诞的插曲；人物没有正常的思维能力，也就很难谈得上性格描绘；地点含含糊糊，时间摆脱了常规（一夜之间枯树就长出了叶子）。但这正是作家为要表达作品的主题思想而精心构思出来的。舞台上出现的一切，是那样的肮脏、丑陋，是那样的荒凉、凄惨、黑暗，舞台被绝望的气氛所笼罩，令人窒息。正是这种噩梦一般的境界，使观众同自己的现实处境发生自然的联想，产生强烈的共鸣——现实世界混乱、丑恶、可怕，人在现实世界中处境悲哀，希望是那样难以实现。

始终未出场的戈多在剧中占据重要地位，对他的等待是贯穿全剧的中心线索。但戈多是谁，他代表什么，剧中没有说明，只有些模糊的暗示。两个流浪汉似乎在某个场合见过他，但又说不认识他。那么他们为什么要等待这个既不知其面貌，更不知其本质的戈多先生呢？因为他们要向他"祈祷"，要向他提出"源源不断的乞求"，要把自己"拴在戈多身上"，戈多一来，他们就可以"完全弄清楚"自己的"处境"，就可以"得救"。所以，等待戈多成了他们唯一的生活内容和精神支柱。尽管等待是一种痛苦的煎熬，"腻烦得要死""真是可怕"，但他们还是一天又一天地等待下去。

西方评论家对戈多有各种各样的解释，有人曾问贝克特，戈多是谁，他说他也不知道。这个回答固然表现了西方作家常有的故弄玄虚的癖好，但也包含一定的真实性。贝克特看到了社会的混乱、荒谬，看到了人在世界中处境的可怕，但对这种现实又无法做出合理的解释，更找不到出路，只是在惶恐之中仍怀有模糊的希望，而希望又"迟迟不来，苦死了等的人"，于是作家构思出了这个难以解说的戈多来。

《等待戈多》之所以能取得巨大成功，是它以创新的艺术方法表达了特定历史时期西方社会的精神危机，具有重要的社会意义。当代英国戏剧学者沁费尔指出："就贝克特而言，他的剧作对人生所做的阴暗描绘，我们尽可以不必接受，然而他对于戏剧艺术所做的贡献却足以赢得我们的感谢和尊敬。他使

我们重新想起：戏剧从根本上说不过是人在舞台上的表演，他提醒了我们，华丽的布景，逼真的道具，完美的服装，波澜起伏的情节，尽管有趣，但对于戏剧艺术却不是非有不可。……他描写了人类山穷水尽的苦境，却将戏剧引入了柳暗花明的新村。"这一评论未必完全恰切，但不得不承认，以贝克特的《等待戈多》为代表的荒诞剧在20世纪戏剧发展史上确实写下了重要的一章。

第二节 戏曲艺术

戏曲一般指未受西洋文化影响的中国传统戏剧形式。中国戏曲以先秦乐舞为母体，经过长期的民间孕育，逐步成为一种集诗、歌、乐、舞为一体的综合性的戏剧样式。如果从12世纪初确立的最早的较为成熟的戏曲艺术样式"南戏"算起，中国戏曲已经经历了9个世纪的漫长历史进程，至今仍遍布于中华大地，形成了具有地区和民族特色的，有着不同音乐曲调、语音语言和表演风格的多达300余种的剧种类别。

中国古代，看戏是宫中主要的娱乐方式，每逢节日，如元旦、立春、上元、端午、七夕、中秋、重阳、冬至、除夕以及皇帝登基，帝后生日等重大庆典，都要在宫中看戏。皇帝看戏有专门的戏楼，清代有三大戏楼驰名中外，它们是颐和园内德和园大戏楼（图8-2-1）、故宫博物院畅音阁大戏楼（图8-2-2）和河北承德避暑山庄内的清音阁大戏楼。民

图 8-2-1 颐和园内德和园大戏楼
（来源：百度百科）

间亦有看戏的风俗，达官贵人在自家园林里有专门赏戏的地方，如拙政园卅六鸳鸯馆（图8-2-3）和留听阁（图8-2-4）等。

一、戏曲艺术的种类

中国戏曲历史悠久，剧种种类繁多，据不完全统计，各民族各地区的戏曲剧种约有360多种，传统剧目数以万计，较为著名的有黄梅戏、京剧、评剧、越剧、豫剧、昆曲、粤剧、庐剧、徽剧、淮剧、沪剧、吕剧、湘剧、柳子戏、茂腔、淮海戏、锡剧、婺剧、秦腔、碗碗腔、关中道情、太谷秧歌、上党梆

图 8-2-2　故宫博物院畅音阁大戏楼
（来源：中国美术全集编辑委员会《中国美术全集》，人民美术出版社，1989）

图 8-2-3　拙政园卅六鸳鸯馆
（来源：中国美术全集编辑委员会《中国美术全集》，人民美术出版社，1989）

图 8-2-4　拙政园留听阁
（来源：中国美术全集编辑委员会《中国美术全集》，人民美术出版社，1989）

子、雁剧、耍孩儿、蒲剧、陇剧、汉剧、楚剧、苏剧、湖南花鼓戏、潮剧、藏戏、高甲戏、梨园戏、桂剧、彩调、傩戏、琼剧、北京曲剧、二人转、二人台、拉场戏、单出头、河北梆子、漫瀚剧、河南坠子、湖南花鼓戏、淮北花鼓戏、梅花大鼓、梨花大鼓、京韵大鼓、西河大鼓、评弹、单弦、山东快书、山东琴书等50多个剧种。

下面以京剧、越剧、评剧、豫剧、黄梅戏这五大剧种以及被称为"百戏之祖"的昆曲为代表进行介绍。

（一）京剧

京剧又称京戏、平剧、国剧，是中国影响力最大的戏曲剧种，以北京为中心，遍及全国。京剧是19世纪中期，融合了徽剧和汉剧，并吸收了秦腔、昆曲、梆子、弋阳腔等剧种的优点形成的。京剧形成后在清朝宫廷内获得了空前繁荣，其腔调以西皮和二黄为主，主要用胡琴和锣鼓等伴奏，被视为中国的国粹。京剧从形成之初到成熟期延续下来的传统剧目约有1300多个，20世纪50年代以来，新编并流传开来的剧目将近100个。京剧剧目结构灵活自由，戏剧性和剧场性比较强，舞台表现手段丰富，通俗易懂。其中《三岔口》《秋江》《二进宫》《玉堂春》《贵妃醉酒》（图8-2-5）《霸王别姬》《穆桂英挂帅》《锁麟囊》《昭君出塞》《红娘》《秦香莲》《空城计》《借东风》《徐策跑城》《白蛇传》《赤桑镇》《野猪林》《群英会》《四郎探母》《龙凤呈祥》《大闹天宫》等都是广为流传的剧目。2010年京剧入选人类非物质文化遗产代表作名录。

（二）越剧

越剧是中国第二大剧种，长于抒情，以唱为主，声音优美动听，表演真切动人，唯美典雅，极具江南灵秀之气，多以"才子佳人"为题材，艺术流派纷呈。越剧曲调婉转柔美，小提琴协奏曲《梁祝》的主旋律就采用了越剧的曲调。越剧优秀传统剧目有《红楼梦》（图8-2-6）、《梁山伯与祝英台》《碧

图 8-2-5　京剧《贵妃醉酒》剧照
（来源：《北京日报》）

图 8-2-6　越剧《红楼梦》剧照
（来源：CCTV官网）

玉簪》《情探》《追鱼》《盘夫索夫》《李翠英》《血手印》《打金枝》《西厢记》《孔雀东南飞》等；越剧优秀现代剧目有：《祥林嫂》《早春二月》《浪荡子》《家》《一缕麻》《第一次的亲密接触》等。

（三）评剧

评剧是流传于我国北方的一个戏曲剧种，清末在河北滦县一带的小曲"对口莲花落"基础上形成，先是在河北农村流行，后进入唐山，称"唐山落子"。评剧的艺术特点是：以唱工见长，吐字清楚，唱词浅显易懂，演唱明白如诉，表演生活气息浓厚，有亲切的民间味道。表演形式活泼、自由，最善于表现当代人民生活，因此城市和乡村都有大量观众。1950年以后，以《小女婿》《刘巧儿》《花为媒》《杨三姐告状》《秦香莲》等为代表剧目，在全国产生了很大影响。

（四）豫剧

豫剧是发源于河南省的一个戏曲剧种，居中国各地域戏曲之首，以唱腔铿锵大气、抑扬有度、行腔酣畅、吐字清晰、韵味醇美、生动活泼，善于表达人物内心情感著称，凭借其高度的艺术性而广受欢迎。豫剧的传统剧目有1000多个，其中很大一部分取材于历史小说和演义。比较有代表性的有《对花枪》《三上轿》《宇宙锋》《地塘板》《提寇》《铡美案》《十二寡妇征西》《春秋配》《坐桥》等。1949年以来，整理改编的传统戏有《红娘》《花木兰》《穆桂英挂帅》（图8-2-7）、《破洪州》等，创作改编的现代戏有《朝阳沟》《刘

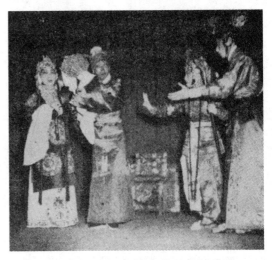

图8-2-7　豫剧《穆桂英挂帅》剧照
（来源：《戏剧报》）

胡兰》《李双双》《人欢马叫》等。进入21世纪，豫剧又涌现出了许多新作品，如《铡刀下的红梅》《新白蛇传》《程婴救孤》《清风厅上》《香魂女》等。

（五）黄梅戏

黄梅戏旧称黄梅调或采花戏，是安徽省的主要戏曲剧种，在湖北、江西、福建、浙江等地也都有黄梅戏的专业或业余演出团体，广受欢迎。黄梅戏用安庆方言或普通话念唱，唱腔淳朴流畅，以明快抒情见长，具有丰富的表现力；其表演质朴细致，以真实活泼著称。黄梅戏来自民间，雅俗共赏、怡情悦性，以浓郁的生活气息和清新的乡土风味感染观众，一曲《天仙配》让黄梅戏流行于大江南北，在海外亦有较高声誉。2006年黄梅戏入选第一批国家级非物质文化遗产。

（六）昆曲

昆曲是发源于14世纪苏州昆山的曲唱艺

术体系，糅合了唱念做打、舞蹈及武术的表演艺术，以曲词典雅、行腔婉转、表演细腻著称。昆曲是我国最古老的剧种之一，也是我国传统文化艺术中的珍品，至今已有600多年的历史，许多地方剧种都受到过昆曲多方面的哺育和滋养，昆曲被誉为"百戏之祖，百戏之师"。昆曲以鼓、板控制演唱节奏，以曲笛、三弦等为主要伴奏乐器，其唱念语音为"中州韵"。昆曲在长期的演出实践中，积累了大量的上演剧目，其中有影响而又经常演出的剧目有王世贞的《鸣凤记》，汤显祖的《牡丹亭》（图8-2-8）、《紫钗记》《邯郸记》《南柯记》，沈璟的《义侠记》，高濂的《玉簪记》，李渔的《风筝误》，朱素臣的《十五贯》，孔尚任的《桃花扇》，洪升的《长生殿》，另外还有一些著名的折子戏，如《游园惊梦》《阳关》《三醉》《秋江》《思凡》《断桥》等。2001年，昆曲被联合国教科文组织列为"人类口头和非物质遗产代表作"。

二、戏曲艺术的表达方式

（一）戏曲角色

戏曲角色通常分为"生、旦、净、丑"四种基本行当。每个行当又有分支，各有其基本固定的扮演人物和表演特色。其中，"旦"是女角色的统称；"生""净"两行是男角色；"丑"行中除有时兼扮丑旦和老旦外，大都是男角色。即生：男性，分有老生、小生、武生、红生、娃娃生等；旦：女性，分有正旦、青衣、花旦、刀马旦、武旦、老旦等；净：花脸，分有正净、副净、武净等；丑：丑角，分有文丑、武丑两种。

通常情况下，"生""旦"的化妆是略施脂粉以达到美化的效果，这种化妆称为"俊扮"，也叫"素面"或"洁面"，其特征是"千人一面"，人物个性主要靠表演以及服装等方面表现。脸谱化妆用于"净""丑"行当的各种人物，以夸张强烈的色彩和变幻无穷的线条来改变演员的本来面目。与素面的"生""旦"化妆形成对比，"净""丑"角色的勾脸是因人设谱，一人一谱，尽管它是由程式化的各种谱式组成，但却是一种性格妆，直接表现人物个性。例如，"净"以各种色彩勾勒

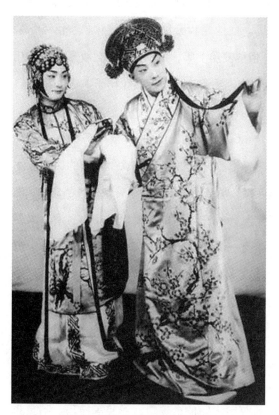

图8-2-8 《牡丹亭》剧照
（来源：搜狐网）

的图案化的脸谱化妆为突出标志，表现的是在性格气质上粗犷、奇伟、豪迈的人物；而"丑"俗称小花脸或三花脸，是喜剧角色，在鼻梁眼窝间勾画脸谱，多扮演滑稽调笑式的人物。以上分类主要以京剧分类为参照，因为京剧融汇了许多剧种的精粹，代表了大多数剧种的普遍规律，但具体到各个剧种中却不太一样，人物行当的分法更为复杂。

（二）戏曲程式

程式是戏曲中运用歌舞手段表现生活的一种独特的技术格式。程式是指"戏曲的文学结构、表演动作、音乐板式、脸谱服装、色彩灯光等一系列舞台艺术组织上的规范化、格律化的艺术语言"（丁道希《程式——戏曲美的基本元素》）。戏曲表现手段的四个组成部分——唱、念、做、打皆有程式，每一程式都蕴含着演员深厚的艺术功力，是戏曲塑造舞台形象的艺术语汇，含有明丽的技术性、充分的假定性和夸张性。戏曲表演程式套路非常丰富，可谓无所不包，主要分为表演程式、音乐程式、舞美程式等。

表演程式包括身段、工架、手势、性格、情感、表情及武打套子等，各个方面都有一定的格式。例如"唱"有板式、曲牌，"念"分散白、韵白，"做"有姿势、架势，"打"有套数、把子功。表演程式是"人物思想、性格、特征，直率地向观众唱出来、说出来、比画出来，并用乐器打出来，实现舞台上人物内心世界现象化和外部特征特写化、叙述化，对人物形象和他们灵魂进行主观剖析式的艺术表现"（陈幼韩《程式与剖象》）。

音乐程式包括腔调、板式、曲牌及锣鼓经等，"曲牌"是联套的，整套曲牌有着比较严格的组套程式，有头有尾。板式变化体，除了"西皮""反西皮""二黄""反二黄"等调式外，又有散板、导板、摇板、原板、二六、流水、慢板等区别。戏曲锣鼓经有70余种，各种"经"也有特定内涵，如"急急风"往往表紧张，"冷锤"表慌张，"四击头"表亮相等，都有一定的格式。

舞美程式又包括服饰与化妆程式。服饰多为明朝制式，有"宁穿破，不穿错"的说法，戏衣按颜色分等级、表气质、表风俗，由高到低的颜色顺序为黄、红（紫）、蓝、绿、黑。戏曲化妆分俊扮、性格化妆、情绪化妆（俗称变脸）等，特别是性格化妆形成图案化脸谱。至于戏鞋、盔头（帽子）等也都有自己的程式规格标准。

（三）戏曲表演

唱、念、做、打是戏曲表演的四大艺术手段。唱指歌唱，念指具有音乐性的念白，二者互为补充，构成歌舞化的戏曲表演两大要素之一的"歌"。做指舞蹈化的形体动作，打指武术和翻跌的技艺，二者相互结合，构成歌舞化的戏曲表演两大要素之一的"舞"。

学习唱功的第一步是喊嗓、吊嗓，扩大音域、音量，锻炼歌喉的耐力和音色，分别字音的四声阴阳、尖团清浊、五音四呼，练习咬字、归韵、喷口、润腔等技巧。唱更重要的是善于运用声乐技巧来表现人物性格、情

感与精神状态。优秀的演员往往把传声与传情结合起来,通过声乐的艺术感染力表现剧中人物的内心世界。

念分为韵白与散白两种。念白与唱相互配合、补充,是表达人物思想感情的重要手段,也是戏曲基本功必修课目之一。念白要求在掌握口齿、力度、亮度等要领之后,结合具体剧目、人物特点和情节,妥善处理轻重、缓急、抑扬、顿挫的节奏变化,达到既能悦耳动听,又能语气传神的艺术境界。

做功是戏曲有别于其他表演艺术的主要标志之一。作为戏曲演员,从小除练就腰、腿、手、臂、头、颈的各种基本功,还需要悉心揣摩戏情戏理、人物特征,才能把戏演好。演员在塑造角色时,手、眼、身、步各有多种程式,髯口、翎子、甩发、水袖各有多种技法,需要灵活运用这些程式化的舞蹈语汇,以突出人物在性格、年龄、身份上的特点,从而使自己塑造的艺术形象更为成功。

打是戏曲形体动作的另一重要组成部分,它将传统武术舞蹈化,是生活中格斗场面的高度艺术提炼。一般分为"把子功""毯子功"两大类。演员从小练武功,需要付出艰苦的努力。但技术功底还只是创作素材,演员还必须善于运用这些高难度的技巧,准确展示人物的精神面貌和神情气质。

(四)戏曲音乐

对戏曲艺术的鉴赏,既可叫作"看戏",也可称为"听戏"。一"看"一"听"正好反映了戏曲艺术的本质特征。"看"的是形体表演,"听"的则是声腔演唱。戏曲音乐的核心,即声腔(唱腔)音乐是区别不同剧种的标志。不同剧种的音乐风格具有相对稳定性,在此基础上进一步丰富、发展和变化。

(五)戏曲道具

戏曲道具是戏曲艺术的组成部分。主要有以下几种类型:一是成型道具,如石狮子、石磨、香炉、铜鼎等;二是装饰道具,如挂钟、招牌、锦旗、奖状等;三是随身道具,如枪、刀、鞭、宝剑、提包等;四是大道具,如桌椅、板凳、床铺等;五是小道具,如帽子、围巾、手杖、文房四宝、玩具、针线盒等。道具能体现故事发生的环境、时间、点明主题,使剧情向前发展,帮助演员塑造人物性格,揭示人物思想感情。

三、戏曲艺术的审美特征

(一)综合性

戏曲集唱念做打于一身,加之规范化的剧本、考究的舞台、道具、服饰、人物脸谱造型等,使其具备将文学、音乐、说唱、杂技、舞蹈、绘画等众多艺术元素集合重整的特点,是一种高度综合的艺术样式。在戏曲中,这些艺术元素绝非简单的堆砌,而是有机结合在一起,共同为戏曲演出的整体形象及其效果服务。例如戏曲中的歌舞,一旦被戏曲纳入,它就由原来的独立品格转变为表现手段,成为戏曲化的歌舞,是对生活动作的提炼、加工和美化;与此同时,戏曲化的

歌舞也承载并表现着戏曲情节，从而相对削弱了形式美的独立性。一般而言，戏曲里的歌舞一要刻画人物，二要表现戏曲情境和戏剧冲突。例如京剧《三岔口》（图8-2-9）的剧本只有49个字①，在实际的演出中主要是舞蹈性的武打和打击乐的巧妙配合，但却表现了误会性的喜剧冲突，刻画了刘利华、任堂惠两个人物，突出了他们各自鲜明的性格特征：刘滑稽，任庄重。可见，戏曲化歌舞与只表现某种情绪、不刻画人物和舞台形象的抒情歌舞还是有差别的。

（二）程式化

戏曲的"程式化"特征指的是各种艺术元素在戏曲中都必须循规蹈矩、按固定的格式要求加以表现，例如唱腔的组曲形式，人物的举止规范，武打、武技的套路，角色的发声吐字、化妆造型、服饰，以及规定情境与行为的表现方法等，都有相应规定和不可逾越的表现程序，并要取得观众预先的理解默许。具体而言，中国戏曲称"编"，写词称"填"，伴奏有"经"（锣鼓经），身段有"谱"（身段谱），唱腔有"板眼"，动作有"功法"，行止有"身寸"，造型有"工架"，穿戴有"规制"，这些都意味着严格的程式规范。就戏曲的表演而言，就是要讲求"四功五法"，即"唱、念、做、打"与"手、眼、身、法、步"五法，要求各方面的表演与身体各部位的动作、姿势，都要严格符合规范的艺术标准，即戏谚所谓的"站有站相，坐有坐相""装穷像穷，装富像富"，对不同角色行当的举止造型要求，亦有相应的要领。例如，老生要"弓"，旦角要"松"，花脸要"撑"，武生要"绷"，如此，等等。

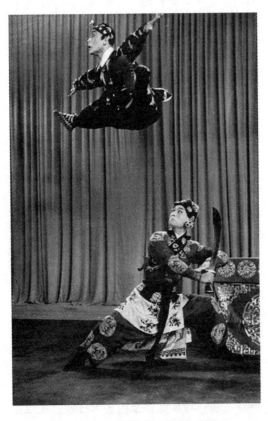

图8-2-9 京剧《三岔口》剧照
（来源：中国美术馆官网）

① 《三岔口》脚本为："刘利华拨门，进门，摸索；仁堂惠惊觉，搏斗；正在难分难解之际，焦赞刘妻同上，黑暗中仁堂惠与焦赞，刘利华与刘妻互相扭打。"见中国戏曲研究院. 京剧丛刊（第10集）. 北京：新文艺出版社，1961：80.

(三) 写意性

写意性也称虚拟性，是戏曲的核心特点，是由程式化倾向造就的。戏曲的写意性体现在三个方面：一是示意性的舞台指示。例如在戏曲舞台上，马鞭代表的是马匹，船桨代表的是船只，酒杯代表的是筵席，而四个或六个配角"龙套"就可以代表千军万马。更典型的是，它可以利用台上"一桌二椅"的不同组合与摆放，示意剧中人物各种活动处所及其设备，例如用它来表示客厅、公堂、书斋、山岭、高台等，可以无所不包。此外，中国戏曲还有用来表示成套行为的示意性的组合动作，例如表示将领出征前整理军装的"起霸"，表示急速行路的"走边"，骑马飞奔的"趟马"等一系列有着固定行为含义的专有动作及称谓。二是虚拟化的戏曲行为。在传统中国戏曲舞台上，除"一桌二椅"之外，几乎没有任何其他实物装置和环境设备，所有人物行为的具象含义和事件环境实体，全由演员写意性的表演显示出来。例如，人物的出门与进门，是靠演员两手模拟拉门与推门的动作来表示，不需要实物的门；上楼与下楼，是由演员抬脚跨步的姿势同时配合眼神与手势来表示，也不需要楼梯装置。此外，如登堂入室、穿街过巷、走马行船、翻山越岭、渡河涉江、攻城略地、写字作画、穿针引线、呼鸡赶犬，乃至春去秋来、日出月夕、星移斗转、鸟语虫鸣、叶落花开等，都可以通过演员的行动配合唱念——"虚拟"出来。也就是说，在戏曲舞台上，除演员之外，可以不需要任何东西，又可以存在任何东西，存在与否，完全取决于台上人物的"头脑意向""身体姿态"以及"嘴巴功能"。三是超脱性的时空观念。戏曲对舞台时空持超脱态度，采用自由流动的处理方式，它既不追究情节演出时间是否合乎实际生活时间的流程，也不计较舞台空间利用是否合乎真实生活环境的尺度，而是公开表明戏曲的假定性，舞台时空设定全由情节的表演需要来认定。例如，为了表现一个瞬间发生的关乎剧情主题的重要事件，它可以用比现实生活中多出几倍乃至几十倍的时间进行精细演绎；反之，对无关紧要但又不得不交代的长时间内发生的事件，则可以用极简短的表现方式，如人物的几个手势或几步台步、几个圆场或几句唱念加以完成。空间表现也是如此，方丈之地的戏曲舞台，在演员表演与观众理解的双向作用下，可以包容万物，变幻多端。演员在台上走一个圆场，做一回趟马，就可以是"人行千里路，马过万重山"；而几句唱腔，又会经春夏秋冬四季，历晨暮昏四时。

以上这些审美特征表明，戏曲是一种将多元与统一、自由与规范、真实与变形巧妙整合的民族戏剧艺术。作为一种成熟的舞台综合艺术，一部好的戏曲作品应该达到"案头"与"舞台"双美，即以表演为中心的戏曲艺术，在文本上应该"以音乐制词曲，以词曲讲故事，以故事抒情感"；而在演出上则应该"以音乐率歌舞，以歌舞演故事，以故事传精神"。

四、戏曲艺术赏析——青春版昆曲《牡丹亭》

《牡丹亭》是明代戏曲家汤显祖的代表作，全名《牡丹亭还魂记》，与《紫钗记》《邯郸记》《南柯记》合称"玉茗堂四梦"。《牡丹亭》是一部爱情剧，讲述了少女杜丽娘长期深居闺阁中，接受封建伦理道德的熏陶，但仍免不了思春之情，梦中与书生柳梦梅幽会，后因情而死，死后与柳梦梅结婚，并最终还魂复生，与柳在人间结为夫妻。剧本通过杜丽娘和柳梦梅生死不渝的爱情，歌颂了男女青年在追求自由幸福的爱情中所做的不屈不挠的斗争，表达了挣脱封建牢笼、追求个性解放、向往理想生活的愿望。

（一）艺术成就

一是把浪漫主义手法引入传奇创作。首先，贯穿整个作品的是杜丽娘对理想的强烈追求；其次，艺术构思具有离奇跌宕的幻想色彩，使得情节离奇，曲折多变；最后，从"情"的理想高度来观察生活和表现人物。二是在人物塑造方面注重展示人物内心世界，发掘人物内心幽微细密的情感，从而赋予人物形象以鲜明的性格特征以及深刻的文化内涵。杜丽娘突出的性格特点是在追求爱情过程中所表现出来的坚定执着。她为情而死，为情而生。她的死，既是当时现实社会中青年女子追求爱情的真实结果，同时也是她超越现实束缚的一种手段。三是语言浓丽华艳，意境深远。全剧采用抒情诗的笔法倾泻人物情感，具有奇巧、尖新、陡峭、纤细的语言风格。一些唱词至今仍脍炙人口，表现出很高的艺术水准。

《牡丹亭》中瑰丽的爱情传奇以典雅唯美的昆曲来演绎，二者相得益彰，四百年来经久不衰。青春版《牡丹亭》（图8-2-10）由著名小说家白先勇改编，其改编的初衷就是要让高雅文化雅俗共赏。青春版《牡丹亭》全部由年轻演员出演，符合剧中人物年龄形象。在不改变原著浪漫的前提下，白先勇将新版本的《牡丹亭》提炼得更加精简和富有情趣，符合年轻人的欣赏习惯。有报道称，青春版《牡丹亭》使昆曲的观众群年龄下降了30岁，

图8-2-10 青春版昆曲《牡丹亭》海报
（来源：文旅中国）

打破了年轻人很难接受传统戏曲的习惯，提高了他们的审美情操及艺术品位。2004年4月，青春版昆曲《牡丹亭》开始在世界巡演，在美国上演时更是场场爆满。

（二）艺术特色

1. 剧本

白先勇对于汤显祖的原著剧本进行了整理而不是改编，完全继承原词，经过精心梳理，创作了以"梦中情""人鬼情"为核心的青春版《牡丹亭》，完整地体现了原著"至情"的精神。

<center>《牡丹亭》中的精彩唱词片段</center>

<center>【醉扶归】</center>

你道翠生生出落的裙衫儿茜，
艳晶晶花簪八宝钿，
可知我一生儿爱好是天然？
恰三春好处无人见，
不提防沉鱼落雁鸟惊喧，
则怕的羞花闭月花愁颤。
画廊金粉半零星，
池馆苍苔一片青。
踏草怕泥新绣袜，
惜花疼煞小金铃。
不到园林，怎知春色如许！

<center>【皂罗袍】</center>

原来姹紫嫣红开遍，
似这般都付与断井颓垣。
良辰美景奈何天，
赏心乐事谁家院？
朝飞暮卷，云霞翠轩，
雨丝风片，烟波画船。
锦屏人忒看得这韶光贱！

2. 演员

青春版《牡丹亭》演员平均年龄为20岁左右，不论主演、配角、龙套全部由年轻演员担纲，这源于白先勇先生独具一格的创意，他希望通过年轻演员的演出，吸引更多青年人热爱古老的昆曲艺术，了解国学的博大精深。青春版《牡丹亭》选中了俞玖林及沈丰英（图8-2-11）分饰柳梦梅及杜丽娘，两位青年演员属于苏州昆剧院的"小兰花"班，形貌唱做俱佳。

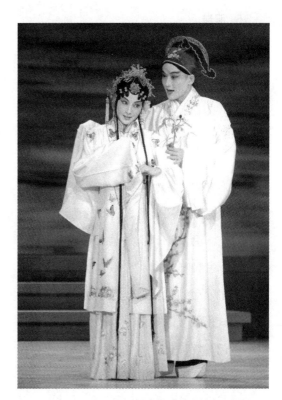

图8-2-11 青春版昆曲《牡丹亭》剧照
（来源：文旅中国）

3. 音乐

青春版《牡丹亭》音乐的最大特色就是把歌剧的音乐创作技法用到了戏曲音乐之中，全剧采用西方歌剧主题音乐形式，丰富了戏曲本身，突出了音乐的表现力，为观众呈现了一场五彩斑斓的视听盛宴。

4. 唱腔

传统昆曲唱腔过于冗长、节奏缓慢，观众难以接受。白先勇先生组织了两岸音乐人在唱腔和旋律上进行大胆创新和突破，将西方歌剧和东方戏曲相结合，在《牡丹亭》的唱腔中加入了大量幕词音乐和舞蹈音乐，很好地渲染了舞台气氛。

5. 服装

青春版《牡丹亭》整体色调是淡雅的，具有浓郁的中国山水画风格，全部演出服装系手工苏绣，尤其是杜丽娘、柳梦梅的着装，是传统苏绣工艺，成为最大看点。

6. 舞蹈

青春版《牡丹亭》中有众多花神，设计者将传统的花神拿花舞蹈改成用十二个月不同的花来表现，用戏曲语言展示舞蹈动作，让舞台的整个氛围随花神的独具特色表演流动起来。

7. 舞美设计

为使昆曲的古典美学与现代剧场接轨，白先勇集合了海峡两岸的专家共同谋划，利用"空舞台"的设置，最大限度拓展了载歌载舞的虚拟空间，舞台地板打破了传统地毯，利用灰色调地胶做舞台，还将现代书法家的优美书法运用其中，舞台景片上书写了唐代散文大家柳宗元的散文。

第三节 电影艺术

在迄今为止的所有艺术种类中，只有电影和电视是人们知道诞生日期的两门艺术。1895年12月28日晚，法国人卢米埃尔兄弟在巴黎一家咖啡馆的地下大厅，用自制的"活动电影机"①放映了他们自己拍摄的12部短片《火车进站》（图8-3-1）、《水浇园丁》《工厂的大门》等。这一天也因此被确定为电影正式诞生的日子。中国电影诞生是在此10年之后，当时的北京丰泰照相馆拍摄了第一部国产片《定军山》（图8-3-2），由著名京剧演员谭鑫培主演，严格来说，这是一部戏曲舞台纪录片。1911年，意大利人乔托·卡努杜发表著名论著《第七艺术宣言》，首次将电影与传统艺术形式相提并论，认为电影是继建筑、音乐、绘画、雕塑、诗歌、舞蹈之后的第七种艺术。"电影是运动着的造型艺术，

① "活动电影机"是在爱迪生的"电影视镜"和卢米埃尔兄弟自己研制的"连续摄影机"的基础上研制而成的，具有摄影、放映、洗印三大主要功能，它以每秒16画格的速度拍摄和放映影片，图像清晰稳定。

第八章　综合艺术

图 8-3-1　卢米埃尔兄弟《火车进站》海报
（来源：互联网电影资料库）

图 8-3-2　电影《定军山》剧照
（来源：《北京晚报》）

同时也和'不动的艺术''时间的艺术''空间的艺术''韵律艺术'有关。"[1]

一、电影艺术的三次重大变革

电影艺术史上的第一次大变革是从无声到有声。最初的电影都是无声电影，被称为"默片"。一般认为，有声电影诞生的标志，是 1927 年美国的《爵士歌王》（图 8-3-3），这部影片其实是在无声片中加进四支歌、一些台词和音乐伴奏，标志着电影史上一个新时代的开始。从此，电影由纯视觉艺术成为视听综合艺术，大大丰富了自身的表现力，使得音乐、音响和语言都成为电影重要的艺术元素。中国第一部有声片是 1931 年的《歌女红牡丹》（图 8-3-4）。

电影艺术史上的第二次大变革是从黑白到彩色。最初的电影都是黑白片，早期电影曾经采用人工上色的办法，即在黑白电影的

[1] 黄琳. 西方电影理论及流派概论. 重庆：重庆大学出版社，2008：2.

图 8-3-3　电影《爵士歌王》海报
（来源：爵士歌王 DVD）

图 8-3-5　电影《战舰波将金号》海报
（来源：维基百科）

图 8-3-4　电影《歌女红牡丹》剧照
（来源：维基百科）

胶片上涂颜色，例如 1925 年的电影《战舰波将金号》（图 8-3-5），就是经过人工上色，使银幕上起义后的战舰升起一面红旗，显然这是一项极其繁重的工作。1935 年，使用彩色胶片拍摄的美国影片《浮华世界》（图 8-3-6）诞生，这是世界上第一部彩色电影。

电影艺术史上的第三次大变革，发生在 20 世纪 90 年代至今，电影大踏步地进入高科技时代，这一发展趋势目前正有增无减、愈演愈烈，包括计算机三维动画、数字技术、多媒体技术和虚拟现实等高科技手段，以极富想象力的艺术手段和极其逼真的艺术效果，大大增强了电影艺术的魅力。例如，在美国影片《阿甘正传》中，主人公居然与肯尼迪总统促膝谈心；《真实的谎言》中，庞大的战斗机在一座摩天大楼之间横冲直撞；《侏罗纪公

图 8-3-6　电影《浮华世界》海报
（来源：维基百科）

二、电影艺术的种类

总体来看，电影主要有故事片、纪录片、科教片、美术片四大类。

（一）故事片

凡是由演员扮演角色，具有一定故事情节，表达一定主题思想的影片都可以称为故事片。故事片按题材、风格、样式等因素又可以分为警匪片、喜剧片、动作片、惊险片、科幻片、歌舞片、哲理片等，还有些故事片在种类上专属某些国家、地区特有，例如美国的西部片。世界第一部故事片是《月球旅行记》（图 8-3-7），中国第一部故事片是《难夫难妻》（图 8-3-8）。

园》里奔跑的恐龙和始祖鸟；《泰坦尼克号》里巨大的轮船沉入水中等。《玩具总动员》这部三维动画片，完全是由计算机制作的 1500 个镜头组成，而之后的《阿凡达》等影片更是通过虚拟技术带给观众全新的观影体验。当今时代，数字化、AR 等高科技手段越来越多地应用于电影制作过程中，为电影发展注入了新的活力，推动着电影艺术不断向前发展。

图 8-3-7　电影《月球旅行记》海报
（来源：Georges Méliès, *Le Voyage Dans La Lune*, Manchester University Press, 1902）

图 8-3-8　电影《难夫难妻》剧照
（来源：电影数据库）

（二）纪录片

纪录片是以真实生活为创作素材，以真人真事为表现对象，以展现真实为本质，并用真实引发人们思考的电影艺术形式。纪录片的核心为真实。电影的诞生就始于纪录片的创作。纪录片又分为传记纪录片、文献纪录片、新闻纪录片等。

（三）科教片

科教片全称"科学教育片"，是传输科学文化知识，推广先进技术经验，传授工艺方法，为广大群众的社会生活、工作学习等服务的电影类别。

（四）美术片

美术片是中国的名词，在世界上统称为animation，是动画片、木偶片、剪纸片的总称。美术片主要运用绘画或其他造型艺术的形象（人、动物或其他物体）来表现艺术家的创作意图，是一门综合艺术。美术片有短片、长片和系列片多种类型，题材和形式广泛多样，在世界影坛上占有重要地位。

三、电影艺术的语言

法国电影大师安德烈·巴赞认为："要更好地理解一部影片的倾向如何，最好先理解该影片是如何表现其倾向的。"也就是说，要欣赏一部影片，最好先了解这部影片是怎样进行表现的，它的艺术语言是怎样的，熟悉和理解电影语言是电影欣赏的基本功。美国电影理论家波布克在其著作《电影的元素》中提出，电影的艺术语言是影像、声音、剪辑，这三者之间的关系是：电影是视听结合的艺术，它首先是"视"，即"影像"；然后是"听"，即"声音"；而这些"视""听"（影像、声音）最终需要通过剪辑才能构成一部完整的电影。

（一）影像

影像中的空间、线条和形状、影调、色彩、照明、运动、节奏等基本视觉元素是视听语言诉诸"看"的那一部分，它是视听语言的基础。首先，影像的基本单位是"镜头"，严格来说，电影语言并不存在某一个语言学意义上的最小的切分单位。但是为了便于分析影片，人们往往以镜头为基本单位。其次，摄影对于形成影像具有重要意义，对于一部电影作品而言，促成其影像形成的因素包括

许多方面，但首要还是在于摄影。镜头中的影像是由以下几方面构成的。

1. 景别

景别是指由于摄影机与被摄体的距离不同，从而造成被摄体在电影画面中所呈现出的范围大小的区别。景别一般可分为五种，由近至远分别为特写（人体肩部以上）、近景（人体胸部以上）、中景（人体膝部以上）、全景（人体的全部和周围背景）、大全景（被摄体所处的大环境）。在电影中，导演和摄影师利用复杂多变的场面调度和镜头调度，交替使用各种不同的景别，可以使影片剧情的叙述、人物思想感情的表达、人物关系的处理更具有表现力，从而增强影片的艺术感染力。例如电影《英雄》中宏伟雄壮的大全景构图（图8-3-9）。

2. 角度

拍摄角度包括拍摄高度、拍摄方向和拍摄距离。拍摄高度分为平拍、俯拍和仰拍三种；拍摄方向分为正面角度、侧面角度、斜侧角度、背面角度等；拍摄距离是决定景别的元素之一，以上统称几何角度。另外，还有心理角度、主观角度、客观角度和主客角度。在拍摄现场选择和确定拍摄角度是摄影师的重点工作，不同的角度可以得到不同的造型效果，具有不同的表现功能。角度可以纪实再现或夸张表现，大角度拍摄例如大俯或大仰都会具有特殊的表现意义。

3. 运动

这里的运动指的是电影摄影机的运动，目的在于跟随一个动作，或改变被摄场景、人物或物体的呈现方式，包括推、拉、摇、移、跟、降、升等几种基本形式和运动镜头等。

4. 照明

照明在电影艺术中的作用首先体现在曝光上，其次是造型作用，能恰当地呈现出被摄对象表面的质感、被摄对象的立体感以及整个画面空间的透视感等艺术效果，最终发挥其艺术表现作用，例如用光渲染环境气氛。美国影片《教父》（图8-3-10）开头，银幕

图8-3-9　电影《英雄》剧照
（来源：互联网电影资料库）

一片漆黑，使整个环境气氛充满神秘色彩，顿时把观众带入了影片特定情境之中：教父书房的门窗紧闭，光线昏暗，白天还须借助于壁灯照明，就在此时此刻，教父和其同伙在他女儿结婚的大喜日子里，策划着一件又一件的犯罪活动。此外，照明还具有刻画人物形象，表现人物情绪与心理、掌控节奏、表现独到的生命体验等作用。

5. 色彩和色调

色彩出现在电影中有几种情况：一是人为色调的色彩；二是局部色彩；三是黑白片、彩色片交替出现。不同情况下色彩有不同的作用。色调在电影中的作用体现在：渲染环境，营造氛围，表现人物心境。例如电影《黄土地》（图 8-3-11）写对土地的爱，橘黄色的暖色调贯穿全片，反映出创作者对这片土地的深厚情感。电影《红高粱》（图 8-3-12）从始至终的红色调，正是对生命的礼赞，在一种神秘的红色中歌颂了人性与蓬勃旺盛的生命力。局部色调在电影中有揭示主题的作用。例如电影《辛德勒的名单》（图 8-3-13）中在清洗克拉科夫犹太人居住区时，辛德勒

图 8-3-10 电影《教父》剧照
（来源：互联网电影资料库）

图 8-3-11 电影《黄土地》剧照
（来源：互联网电影资料库）

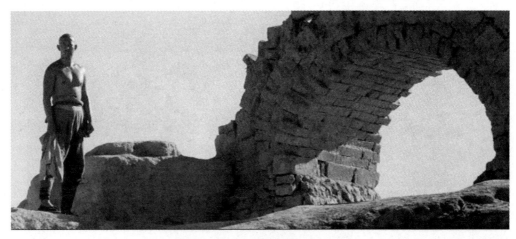

图 8-3-12 电影《红高粱》剧照
（来源：互联网电影资料库）

图 8-3-13　电影《辛德勒的名单》剧照
（来源：互联网电影资料库）

在挥舞棍棒、疯狂扫射的党卫队和被驱赶的犹太人之间看见了一个穿行于暴行和屠杀而几乎未受到伤害的红衣小女孩。这情景使辛德勒受到极大震动。导演斯皮尔伯格将女孩处理成全片转变的关键人物，在黑白摄影的画面中，只有这个小女孩用的是红色。在辛德勒眼里，小女孩是整个黑白色调屠杀场面的亮点。后来小女孩又一次出现——她躺在一辆运尸车上正被运往焚尸炉。这一画面成为经典之笔，它的深层内涵和艺术价值远远超过一般意义上的电影作品。另外，这部影片从开头到纳粹宣布投降，都是用黑白摄影，目的在于加强真实感，也象征了犹太人的黑暗时代。后来纳粹投降，当犹太人走出集中营时，银幕上突然大放光明，出现了绚烂的彩色，使观众产生了从黑暗中走到阳光下的感受，体验到剧中人物解除死亡威胁的开朗心情，以及黑白片、彩色片交替出现对表现作品主题的作用。

（二）声音

电影声音具有以下功能：一是传达信息（理性的或感性的）；二是刻画人物性格（叙事性的或非叙事性的）；三是推进事件或故事的发展；四是表现环境气氛的一部分（包括时代特征与地方特色）。这些功能往往协同发生效用。

电影声音主要包括人声（对白、独白、旁白等）、音响、音乐这三大类型，它们共同组成声音造型，并与画面相互配合，以增强电影的表现力和感染力。①人声是由人发出的由音调、音色、力度、节奏等因素组成的声音以及人的话语，包括对白，即两人或两人以上相互交流的声音；旁白，即画面以外的人发出的声音，常以第一人称或第三人称做主观或客观的叙述；独白，即以画外音的形式表现剧中人物说话的声音，直接表达画面人物的隐秘心声。②音响是指电影作品中人与物运动所发出的声音以及所有背景和环境的声音，主要有自然的音响、机械的音响、武器的音响、社会环境音响以及特殊音响。例如 1999 年由斯皮尔伯格导演的影片《拯救大兵瑞恩》，开场时诺曼底登陆战斗场面的音效被称为电影史上最震撼的音效，使观众能清楚地听到四面八方的爆炸声、子弹的呼啸声和人们的惨叫声，重现了当年战场上的残酷与惨烈，使观众有身临其境的感觉。③电影音乐是从纯音乐形式转化而来的电影声音的一个组成部分，由于它被纳入了电影的时空关系之中，从而获得了一个为纯音乐所不具备的电影空间，因此其性质不同于纯音乐。电影音乐基本上分为声源处于事件或叙事空间的音乐和处于非事件或叙事空间的音乐；前

者如影片《钢琴师》中由男主角钢琴师所弹奏的乐曲，后者如影片《泰坦尼克号》中的主题曲《我心永恒》(*My Heart Will Go On*)。

（三）剪辑

剪辑，即观众所熟知的"蒙太奇"。"蒙太奇"是法文"Montage"的音译，原为建筑学用语，意为装配、组合、构成等。在影视艺术中被借指将影片制作中所拍摄的大量素材，经过选择、取舍、分解与组接，最终完成一个连贯流畅、含义明确、主题鲜明并具有艺术感染力的作品。从美国导演格里菲斯开始，采用分镜头拍摄的方法，然后再把这些镜头组接起来，因而产生了剪辑艺术。剪辑既是影片制作工艺过程中一项必不可少的工作，也是影片艺术创作过程中所进行的最后一次再创作。法国新浪潮电影导演戈达尔说：剪辑才是电影创作的正式开始。

1998年德国导演汤姆·提克威导演的影片《罗拉快跑》（图8-3-14）以其富有特色的剪辑将后现代主义电影表现得淋漓尽致。德国柏林，黑社会喽啰曼尼打电话给自己的女朋友罗拉说自己丢了10万马克，如果20分钟后不归还10万马克，他将被黑社会老大处死。为了借到10万马克营救曼尼，罗拉在20分钟之内拼命奔跑。同时，曼尼在电话亭中不停地打电话到处借钱。影片大约有1581个镜头转换，71分钟的运动镜头，每个镜头平均长2.7秒。为了配合故事的走向，在视听手段上，影片运用了快速剪接、跳切、分格、低高速镜头转接、Flash动画、照片蒙太奇等

图8-3-14　电影《罗拉快跑》海报
（来源：互联网电影资料库）

手段，竭力营造出一种非现实的气息，令人目不暇接。几乎占尽所有镜头三分之二的移动镜头，大升大降，使整部电影在视觉上极富冲击力。整部电影都处在动态之中，节奏上突出一个"快"字，凌厉、不拖沓。同时，影片将一个在20分钟内必须为男友筹款、否则对方必死的故事，用三种方式进行演绎，用三个情节过程展现并给出了三种迥然不同的结局，从而大大提升了观众观影的体验感。

四、电影艺术的审美特征

（一）技术的艺术

毫无疑问，电影是现代技术文明的结晶。

从电影起源的角度看，如果没有19世纪诞生的摄影术和"活动照相"技术，电影的诞生将会是不可思议的。1829年，比利时著名物理学家约瑟夫·普拉托据此发现了"视觉滞留"的原理，并发明了"诡盘"：在一个固定于中心轴的视盘上绘制一系列图案，转动视盘的时候图案就会连成运动的图像。1872—1878年，美国摄影师爱德华·慕布里奇用长达六年的时间，利用24架照相机，终于拍下了飞腾的奔马的分解动作组照，并在幻灯上放映成功。1889年，美国发明大王爱迪生继发明电影留影机后，利用胶片的连续转动造成活动的幻觉，又经过五年的时间，再次推出了被中国人称为"西洋镜"的"电影视镜"。而卢米埃尔兄弟发明的"活动电影机"，正是站在诸多前辈尤其是爱迪生的肩膀上才最终实现的。事实证明，从"电影之父"卢米埃尔兄弟到"魔术大师"梅里爱再到"剪辑天才"格里菲斯，在一代代电影人为电影这位"机械女神"注入艺术生机的同时，电影史呈现出的也是一部电影技术运用的历史，无论是摄影、制作，还是宣传、放映，电影都离不开特定的技术手段和物质媒介的支撑。正是电影技术的不断开拓赋予了电影以新意，加之电影人诗意化的自由操控与升华，终于使作为艺术的电影从可能变成了现实。

（二）综合的艺术

电影艺术的综合性表现在两个方面：首先，它至少包含了文学、摄影、美术、音乐等多种艺术元素。例如，从小说中学习剧本写作的叙事方法与细节描写，从绘画中借鉴镜头摄影的景别层次与光影对比，从音乐中吸取后期配音的跳跃式连接方法等。此外，诗歌对诗意意象的追求，戏剧中的演员表演及现场调度，建筑的整体性结构方法，等等，都在电影表现的视野范围之内。其次，电影艺术对其他艺术元素利用的同时又是有机的、整体性的，是一种美学高度上的综合。苏联著名导演、理论家普多夫金曾经强调，不可以将电影的综合性看作各门艺术的简单相加，它是在电影本性的统摄下完成了有机性的质变，"电影仿佛以其他各种艺术的传统来滋养自己，并使其变成自己的新的血肉"①。总之，电影艺术是静态与动态、时间与空间、视觉与听觉、再现与表现等多重二元对立属性在美学上的统一与综合。

（三）音画的艺术

作为一门综合性、复合性的艺术，电影的直观形式是一个由图像、画面、声音、色彩、光线等要素构成的视听符号系统。其中，画面和声音是最基本的两个要素，从某种意义上来说，电影艺术史就是声画发展的历史。例如，电影艺术的三次重大转型——从无声到有声、从黑白到彩色、从胶片到数字，都与声画媒介的进步直接相关。电影的画面与声音绝非摄影、音乐等孤立的存在，画面与

① 汪流，等. 艺术特征论. 北京：文化艺术出版社，1986：648.

画面之间、声音与声音之间以及画面与声音之间都是有机组合的，其特点就是蒙太奇。在电影艺术中，画面有画面蒙太奇，声音有声音蒙太奇，画面与声音之间也同样存在蒙太奇的剪辑与组接，如音画同步、音画平行、音画对位、音画游离等类型。正是音画及其组合的无限魅力，才使得电影成为最受人们喜爱的艺术形式之一。

（四）导演的艺术

电影生产是一个系统工程，仅核心制作环节就有编剧、导演、表演、摄影、美术等要件。电影艺术以导演为核心，从选择剧本开始，到确定全片艺术构思、造型音响总谱和蒙太奇结构，再到指挥全体摄制人员完成创作，包括后期剪辑、制作、配音、洗印等，导演始终是掌控全局的"第一责任人"。一个优秀的导演总是能让其电影不需要标签就使得观众能够轻易辨识出来。例如，中国第五代导演的标杆张艺谋，他的电影中总是充满了"红色""仪式感""民族寓言""宏大叙事"之类的关键词；而对于华裔导演李安而言，即使是叛逆、狂放的西方同性恋题材，在他腼腆的表达中也一定是含蓄、平静的东方味道。充满导演风格与个性的影片，是电影艺术走向人文之境的最显著标志。

五、数字技术与电影艺术发展之间的关系

当今时代，高新科技的迅猛发展正空前有力地推动着人类物质生活与精神生活的进程，其中就包括数字技术对电影艺术的巨大影响。"数字技术"也称"计算机技术""数字控制技术"，是一项利用计算机技术对图、文、声、像进行运算、加工、存储、传播的技术。由于数字技术可以实现虚拟现实、仿真未来等传统电影所无法达到的艺术效果，无限延伸电影"造梦者"的想象力，因此，以数字为载体的电影已经占据了电影制作的主流。数字技术对电影艺术的影响主要表现在以下三个方面：

（一）数字技术的引入使电影的表现手法发生了变化

在《阿凡达》《侏罗纪公园》《终结者》等电影中，观众看到的大部分画面并非由摄影机所拍摄，不是被感光在胶片上的光源，而是以二进制数据为基本单元通过计算机技术生成的影像。计算机的虚拟现实技术使画面不仅能模拟真实，甚至能超越真实，从而实现超乎想象的画面效果，极大拓展了电影艺术的表现空间。在继续发挥大银幕、高画质的同时，具有"影像造物主"功能的数字技术开掘出电影的"奇观性"，将许多以前不可能表现出来的题材转变成了银幕上栩栩如生的画面。此外，利用数字技术所创造的特殊画面，可以解决现实中无法拍摄而导演又想要获得的场面和镜头。例如，影片主角从剧烈爆炸中逃生，可以单独拍摄，然后合成到同一个画面中，这样就能做到既惊险刺激、出神入化，同时又真实、富有视觉冲击力，从而给观众带来极度震撼的观影感受。

（二）数字化赋予传统蒙太奇结构以新的含义，丰富了电影的语言展示模式和镜头组接原则

以《罗拉快跑》为例，影片故事情节拥有同一个开头，却通过快节奏的剪辑，呈现出了三种不同的结局。正如这部影片的导演汤姆·提克威所言："我们能够用九十分钟讲述二十分钟内发生的事情，也可以用三秒钟来描绘某人一辈子的经历。"影片中的一些细节也值得关注，例如罗拉每次从家里跑出来时，导演都会别出心裁地穿插以漫画的设计，实现了对传统电影语言方面的突破。数字化的介入使电影叙事产生了一种看似矛盾的变化：一方面，故事在数字化制作的"大片"中从中心向边缘退缩，叙事呈弱化的趋势；另一方面，"大片"又不断拓展电影的时空范围，叙事时间的扩大、自我消解，叙事空间的超现实化，又使叙事得到了某种程度的强化。

（三）数字化不仅意味着电影创作手段和媒介载体的改变，更意味着人类艺术思维和时空观念的拓展

本雅明曾在《机械复制时代的艺术作品》中天才地指出："艺术的机械复制性改变了大众对艺术的关系。对一幅毕加索绘画的消极态度变成了对一部卓别林电影的积极态度。这种积极反应通过视觉、媒体上的享乐与内行倾向的直接而亲密的混合最为典型地表现出来。"[1]同理，当代数字技术对电影的"介入"绝不仅仅是视听层面的效果，更是思维与观念层面的一次革命。例如影片《阿甘正传》，观众对影片片头和片尾呼应的飘荡的羽毛印象深刻，这是一个数字合成的长镜头，它一下子将主观与客观、诗意与现实弥合在一起，创造出了一种写意性的艺术效果。另外，如《生死时速》中大客车飞跃数十米宽的断桥，《金刚》中战斗机机群攻击摩天大楼楼顶上的巨型大猩猩，《终结者》中不死的终极战士顷刻间愈合胸膛上的破洞、昂然跨出熊熊火海……这些影片都是通过"沉浸式"投入，表现出一种通过二维透视原理展现三维时空的效果。到了数字3D技术、环幕电影、巨幕电影已成为现实的当下，观众完全可以在一个不间断的画面里，尽情穿越多重时空：《完美风暴》中的惊涛骇浪、《泰坦尼克号》中的漫长倾覆、《阿凡达》中的驾鸟腾云……数字技术构造出的视觉奇观几乎超出了人们心理承受的极限，从而使得电影艺术的未来有了无限发展的可能性。

当然，电影艺术的"数字之翼"有时也有可能成为"伊卡洛斯之翼"。如今人们身处一个技术理性高度发达而人情味却异常淡漠的时代，媒介、手段的失控很容易让"艺术性第一"的电影沦为数字技术的跑马场，形成本末倒置的局面。当下电影的日趋音乐电视化、漫画化也是一种表征。可见，技术是

[1] 瓦尔特·本雅明. 机械复制时代的艺术作品. 王才勇，译. 杭州：浙江摄影出版社，1993.

一把双刃剑,用好了为艺术增辉,用不好,那就仿佛伊卡洛斯的那双蜡翅,见不得光了。

六、电影艺术赏析——《流浪地球》

《流浪地球》(图8-3-15)是由中国导演郭帆执导的一部科幻灾难电影,该片于2019年上映,并在全球范围内取得了巨大成功。影片以地球即将被太阳膨胀吞噬的故事为背景,讲述了人类为了生存,将地球转变为巨大的移动行星的探索与冒险过程。

首先,电影的主题是关于热爱与奉献精神的彰显与传承。整个电影围绕着地球即将被太阳吞噬这个大前提展开,地球作为人类的家园,每一个人都有责任和义务来保护它。

当时空工程师刘启的父亲航天员刘培强牺牲自己的生命来拯救地球时,他决定继承父亲的使命加入挽救地球的行动中去。这种对家园的热爱与奉献精神,通过电影中各个角色的表现得到了多方面的呈现。

其次,电影中的人物形象塑造独具匠心。主人公刘启是一个普通人,但他却有着一颗坚韧不拔的心。在世界末日即将来临的时候,他不仅没有放弃,反而一直努力寻找着拯救的希望。他与父亲的关系是这部电影中一个重要的情感线索,在父亲的影响下,刘启在关键时刻挺身而出,拯救了地球。除了主人公外,电影中还塑造了一批充满个性特征的配角,从而使整个故事更具可信度和代入感,也使得他们在电影中的行动更加真实可信。

最后,《流浪地球》还给当今社会提出了一些警示和思考。地球在电影中被赋予了生命,它是人类的家,但人类却对它疏于关心,甚至忽视了对其进行保护。这使人不禁联想到现实生活中人们对环保与可持续发展的态度。人类应该意识到,地球是人类唯一的家园,只有对它持负责任的态度,才能保护好这个共同的家园。

在技术方面,《流浪地球》呈现了强大的视听效果,让观众仿佛置身于宇宙之中。电影中的特效堪称一流,通过细腻的画面和配乐,让观众感受到了极度的紧张和刺激。整个故事情节紧凑,节奏流畅,能够让观众充分投入其中,也使得这部电影在全球范围内

图8-3-15 电影《流浪地球》海报
(来源:维基百科)

受到观众广泛的喜爱和认可。

总之,《流浪地球》这部电影通过其引人入胜的故事情节,精彩的人物塑造以及对当今社会的启示,成为一部令人难忘的经典之作,并将中国电影水平推向了新的高度。这部电影不仅仅是一部科幻灾难片,更是对人类生存、奉献和责任的郑重思考。

第四节 电视艺术

1936年11月2日,英国广播公司(BBC)在伦敦郊外的亚历山大宫播出了一场规模盛大的歌舞,标志着世界上第一座电视台正式开播。之后,法国于1938年、美国和苏联于1939年先后开始正式播放电视节目。第二次世界大战之后,随着电子技术的迅猛发展,电视艺术也有了日新月异的变化。1954年,美国成为第一个正式播出彩色电视节目的国家。

作为中国第一座电视台,北京电视台(中央广播电视总台的前身)于1958年5月1日开始实验播出,同年6月15日播放了第一部电视剧《一口菜饼子》,此后在不到半个世纪的时间里,中国的电视事业突飞猛进,观看电视成为城乡居民首选的休闲娱乐项目。

一、电视艺术的分类

(一)电视文学类

电视文学包括电视小说、电视散文、电视诗、电视报告文学等。电视文学是在电视技术发展普及的基础上,顺应人们审美方式和审美意识的转变,满足人们日益增长的文化需求而形成的一种新的文学样式。它将文学作品通过电视以声画结合的方式播出,创造出视听结合的审美境界,使人耳目一新,给观众以美的享受。

(二)电视综艺类

电视综艺节目包括电视综艺晚会、电视文艺节目、电视综艺栏目以及电视选秀节目(真人秀节目)等。电视综艺节目的种类繁多,如问答类节目《中国诗词大会》《中国地理大会》《开门大吉》等,体验类节目《爸爸去哪儿》《山水间的家》《回家吃饭》等,选秀类节目《星光大道》《一站到底》等,访谈类节目《东方时空》《鲁豫有约》《锵锵三人行》等。此外,还有征婚类节目、音乐节目、文艺晚会等。

(三)电视艺术类

电视艺术片可分为电视风光艺术片,如《航拍中国》;电视风情艺术片,如《椰风海韵》;电视民众艺术片,如《喜歌》;电视音乐艺术片,如《走西口》;电视舞蹈艺术片,如《扇舞丹青》;电视专题艺术片,如《百年恩来·风雨两相送》;电视文献艺术片,如《血沃中原》等。

(四)电视戏剧类

电视戏剧包括电视小品、电视短剧、电视

单本剧、电视系列剧、电视连续剧等。电视戏剧是电视艺术的主要类型,也是最受人们欢迎的电视节目之一。电视戏剧的种类繁多,主要包括单本剧、连续剧、系列剧和小品等。

二、电视艺术的审美特征

(一)吸纳性与兼容性

电视艺术在具体创作时,除了要调动镜头、编辑、电子技术等媒介本身的艺术潜能外,更是从传统艺术中借鉴了许多有价值的表达方式,如文学中的文学性、戏剧中的戏剧性、电影中的蒙太奇、音乐的旋律以及舞蹈的节奏等。正是这些传统艺术元素的介入,催生出许多全新的电视艺术形式,例如颇富文学味的"电视散文"、极具戏剧性的"戏曲电视剧"、与电影交相辉映的"电视电影",以及充分体现旋律、节奏之美的音乐电视和众多的电视综艺节目。由此可见,电视艺术之所以能够在短时间内形成相当成熟的艺术形态,与吸纳、兼容了其他传统艺术的养分是有很大关系的。

(二)现场性与即时传真性

苏联美学家鲍列夫曾经说过:"电视就是因为产生了希望能当时当日,以客观记录的形式、真实准确地传播并从思想和艺术角度加工当代生活的事实和事件的那种需要才出现的。"[①]这种克服了时空羁绊的即时传真性,一方面体现出人对必然的超越,另一方面也给人们带来了不同以往的审美体验。该审美体验可以用类似于新闻报道和音乐会的"现场"概念来描述。新闻报道的现场感是一种"现在时",即"叙述'此时此刻的事件',直接播映采访的现场",从而"把观众带进此时此刻正在发生的历史事件之中",而"这一事件只有明天才能搬上银幕,后天才能成为文学、戏剧和绘画的主题"。[②]此外,这种现场感体现为一种代入感、投入感和认同感,即它并非立意于纪实或还原历史,而是满足于虚构现实生活或历史在场的幻象。电影像梦,是以现在体验过去;而电视则更像现实本身,是以现在体验现在的幻象。相对而言,电影由于自身无法避免的"过去时"性质,在表现"生活原生形态"方面显然无法与电视相比。意大利新现实主义编剧柴伐梯尼梦寐以求的事情,就是拍一部连续性影片,表现一个普通人在九十分钟里的平凡生活,却始终不能如愿;而在电视节目中,纪实类、生活类的专题性节目和许多戏剧性节目却正实现着这种美学追求。

(三)强烈的假定性

上文所说的"生活原生形态",实际上已经彰显出电视中的真实是一种假定的真实。由于设备条件、播出时间以及拍摄者、编辑者的主观因素影响,观众在屏幕上看到的情景

① 尤·鲍列夫. 美学. 乔修业,常谢枫,译. 北京:中国文联出版公司,1988:470.
② 同上。

可能与真正的现场相去甚远。20世纪50年代，美国一则针对电视实况报道麦克阿瑟将军访问芝加哥的调查显示，电视所呈现的画面与现场事实情况完全不同。真实情况是：现场的人们并没有将乘车一晃而过的麦克阿瑟当作偶像崇拜，他们在大部分时间里不过是在为现场的混乱兴奋不已。但在电视中，经过精心的机位安排和镜头组接，麦克阿瑟始终占据着报道的中心位置，周围沸腾的人群充满着对英雄的仰视与崇敬。显然这次电视报道是一场"精心编排的戏剧"。现场报道的新闻节目如此，本来就建立在虚构基础之上的电视艺术就更不可能呈现"生活原生形态"了。

三、电视艺术赏析——电视剧《父母爱情》赏析

近年来，以爱情婚姻为主题的家庭伦理剧可谓火爆荧屏，它们从不同角度折射出当下国人形形色色的婚恋观，而像《父母爱情》（图8-4-1）这样深受不同年龄层次观众普遍喜爱和好评的经典电视剧并不多见。该剧在对平凡琐碎的家庭生活的展示中，揭示出爱情与婚姻的真谛，并对至真、至善、至美的人性发出深情的礼赞，引领年轻一代观众对当下的婚恋观和价值观进行关照和反思。

电视剧《父母爱情》是由孔笙执导，刘静编剧，郭涛、梅婷等人主演的一部家庭情感大戏。讲述了从山东农村走出来的海军军官江德福与出身资本家家庭的女孩安杰相识、相恋、相知、相守五十年的爱情及其家庭生活。2014年首播，至今已在多个频道重播。这部电视剧之所以如此受欢迎，主要有以下几方面原因：

（一）时代特征明显

《父母爱情》讲述的故事发生在20世纪50—90年代之间。电视剧开始于20世纪50年代，当时江德福是军校的学员，在校长和夫人的极力撮合下与资本家小姐安杰相识、相恋并结婚，后来安杰带着两个儿子到岛上随军之后他们又有了一儿两女，这期间经历了

图8-4-1　电视剧《父母爱情》剧照
（来源：豆瓣电影）

俩儿子当兵、三儿子下乡、大女儿参军、小女儿上大学，儿女们陆续工作、结婚、生子、江德福退休等各种事情。剧中所有情节都带有时代的印记，真实再现了当时的社会现实。这部电视剧用它精选的一些足以反映历史时期特征的情节，讲述"父母爱情"的同时，将故事的时代背景清楚地告诉给观众，唤起观众的记忆，使观众产生亲切感、真实感，从而打动和吸引观众。

（二）反映角度独特

影视剧反映部队题材的，大多主要是反映官兵的生活——行军打仗、部队训练、执行任务等。而像《父母爱情》这样，以军官的感情生活、家庭生活为主要表现对象的并不多见。军营及部队大院里的生活对于普通百姓来说，一直是较为神秘的。出于对军人的崇敬、对部队的向往，使人们对军人尤其是军官及家属的生活充满了好奇。

江德福起初是一个在军校学习的军官，后来成长为驻岛部队的司令员。他的领导才能与威严是不言而喻的，而这部《父母爱情》却选择了他是怎样结识并追求到了美丽而有个性的安杰，如何与她组建起一个幸福的家庭，怎样在漫长的岁月里抚养五个孩子成长，并与妻子逐渐活成了与对方越来越像的那个自己的经历和过程。当这些故事情节一一展现在观众面前时，人们发现原来军官的生活是这样的，确实和普通人不太一样：住部队安排的宿舍，吃从食堂打回的饭菜，那么困难的时期，家里还可以拿出几瓶酒，孩子们还可以偶尔吃到几块桃酥……

同时人们也会发现，原来军官的生活和普通人也有相似的地方——和妻子之间也需要适应和磨合，对家人也有体贴关爱以及无奈，对亲人和朋友也需要理解和照顾。当观众看到安杰离家出走回了娘家后，江德福站在房顶上向海的那边眺望、沉思；当观众看到面对妹妹与妻子的矛盾，他从中做工作；当观众看到面对突然到来的前妻的儿子时他的沉默与承担……此时观众不仅有感动，更多的是理解，体会到了那个威严的军官其实也有和普通人一样的不易。这部电视剧，以全新的视角去审视生活、反映生活，既突出了剧作主题，又满足了观众的好奇心，这也是这部电视剧大受欢迎的原因之一。

（三）时间跨度大

《父母爱情》的故事从20世纪50年代一直讲述到20世纪90年代初，时间跨度将近半个世纪，其可贵之处，就在于整部剧作完整地描绘了"父母"的"爱情"，让观众在体味"爱情"的真谛的同时，更把故事放在它所发生的那个年代背景下，看到了"特定环境下"的"特定的"人和事。这使得对它描绘的那些不同历史时期有着一定经历或经验的观众，可以从中体味到记忆中一些似曾相识的东西，从而产生共鸣。这也是这部电视剧拥有较为广泛的收视人群的重要原因。

（四）情节真实

《父母爱情》这部电视剧的情节以及通过

剧中人物所传达出的情感都十分质朴真诚。例如，在江德福和安杰新婚的磨合期，安杰要改掉江德福不"文明"的坏习惯，要求他睡前刷牙、洗脚、穿睡衣，他经历了抵触—反抗—接受—习惯的过程。而安杰在与江德福生活的过程中，也逐渐由原来的嫌弃、努力去改造，到容忍、妥协，甚至是完全接受其影响——老年的安杰的生活习惯，用大女儿的话说是"越来越像爸爸了"。观众看到了安杰对自己追求的"有品质"的"文明"生活的坚持——讲卫生、听音乐、品咖啡、说文明语言等，同时，也看到了她逐渐对身边人的认识和理解，逐渐在感情上、心理上和行动上与他们融合，她也学着爬上房顶，不再嫌弃德华，也学着丈夫的样子说话……然而，尽管如此，江德福还是江德福，安杰还是安杰。江德福退休后，安杰和大女儿陪他回老家的过程，让观众看到了他们各自对自己的坚守以及对对方的理解和包容。这就是夫妻，这也正是夫妻该有的样子。观众在欣赏剧情的同时，会不断被打动，从而有所感悟。这也正是这部剧的质朴与真诚之所在。

近些年，一些电视剧中落俗套或为表达的需要而"刻意"为之，往往让观众觉得"假"，而《父母爱情》却像叙家常一样娓娓道来，是一部没有雕琢感的作品。江德福看好了安杰，可安杰却没有动情，于是既要端点儿身份的架子、男人的尊严，又要去表达自己真情的江德福就有了求校长和杨书记、打电话、求老丁出主意、请喝咖啡、送花等一系列的举动，这些举动既符合人物的身份、感情，又切合当时的环境条件，让人觉得这就是当时会发生和应当发生的故事。还有当老夫妻发觉大女儿与王海洋之间有了"秘密"后，二人互相配合，制造机会，伺机偷看女儿手机，却终因手脚不够麻利而露馅，于是不得不坦白交代。整个过程中，观众看到了他们这对相依相伴的夫妻相濡以沫的和谐性，这是建立在长期共同生活、深刻了解、心灵互通基础上特有的默契，也正是他们之间独有的爱情的魅力所在。还原生活，真实自然，也是这部剧深受观众欢迎的重要原因。

综上所述，艺术自诞生之日起，在巫术的歌舞中，戏剧的因子就开始萌芽了，经过以后几千年的发展，形成了不同的地域特色和民族特色，演绎出历史悠久、广受民众喜爱的戏剧样式——戏曲。影视，从本质上具有戏剧性，同时在导演、表演、服装、布景等多方面对戏剧有着承袭和发展。百余年里，艺术家创造了瑰丽的影视奇观，丰富了人们的视听体验，激发了人们的幻想。随着媒体数字技术的发展和应用，影视的创造性、新颖性、震撼性无可争议地居于当代各种艺术门类之首。戏剧、戏曲与影视作为既古老又现代的艺术，既有着深厚的传统和底蕴，又具有开拓的姿态和发展的锐气；其古老厚重的历史沉淀给人们提供了享用不尽的精神财富，未来的创新还将层出不穷。

第九章 新形态艺术

随着社会的发展,艺术形式推陈出新,新的艺术形态不断涌现出来。这些新形态艺术并非近现代以来才出现,各个历史时期都有新的艺术形式产生,只不过大规模地从艺术理念到艺术构成元素,以及艺术形式的花样翻新是在19世纪末20世纪初才开始出现的。

第一节 艺术传统的颠覆

新形态艺术的出现,是从西方艺术家对古典艺术规则颠覆开始的,主要体现在艺术的构成元素、艺术的理念与宗旨、艺术样式等几个方面。

艺术构成元素的变化最典型的表现是绘画领域。传统绘画要求色彩准确、线条清晰、造型生动,然而19世纪中期以来,艺术家开始思考一个问题:怎样的色彩才算准确?例如,紫色在不同强度光线的照射下,会呈现出较大的差异,那么哪种光线下的紫色才是标准、准确的呢?

印象画派最先对此做出大胆尝试,他们不再按照严格的透视原则构图,并且放弃了传统的线条轮廓,转而根据自然观察结果,去表现特定时间内光线混合下的色彩。莫奈取消了过渡和造型,用烟雾形象来捕捉转瞬即逝的感觉,虽然主题清晰,但形象飘忽不定,不确切而又没有称量感(图9-1-1)。到了野兽派画家马蒂斯,色彩则更加自由和主观(图9-1-2),他说:"奴隶式的再现自然,对于我是不可能的事,我被迫来解释自然,并使它服从我的画面的精神……颜色的选择不是基于科学(像在新印象派那里),我没有先入为主地运用颜色,色彩完全本能地向我涌来。"[①]现代艺术的形象不再是对称、比例、和谐,观众很难在形象中找到"蒙娜丽莎"般的精确的美。马蒂斯说,在描画一个人脸时,不在于比例的正确,而在于反映它里面的精神焕发。抽象派艺术则完全从物体外表解放出来,康定斯基认为画家接纳的不是一个自

① 瓦尔·赫斯. 欧洲现代画派画论. 宗白华,译. 桂林:广西师范大学出版社,2001:77.

图 9-1-1　莫奈《日出·印象》
（来源：韩清华《世界美术全集》，光明日报出版社，2003）

图 9-1-2　马蒂斯《红色中的和谐》
（来源：华语《马蒂斯画传》，华夏出版社，2010）

然片段，而是自然整体，画家最终寻找的是一种更广阔、更自由、更具内容的"无物象的"表达形式。

与绘画艺术一样，文学艺术的叙事形式和塑造人物的方法也被颠覆：人物抽象化，叙事非程式化，追求寓意和象征，轻视情节甚至无情节。"他们放弃传统作家按照时序逐步展开故事、塑造人物、形成高潮的'讲故事'的叙述法。表现主义戏剧、意识流小说一般都缺乏有血有肉的人物、完整鲜明的性格、有头有尾的情节或明确无误的寓意。象征化和诗化，甚至音乐化是它们的共同倾向。"①艺术的枷锁被打开了，缪斯解放了。

除了传统的艺术构成元素受到挑战外，艺术的理念与宗旨也遭到怀疑。在古典艺术家或者艺术理论家看来，艺术表现的就是美。然而到了 19 世纪中期，人们具有了化丑为美的能力，还可以通过表现丑来打动人心，激发起人内在的审美情感。1857 年，波德莱尔的诗集《恶之花》就率先展示了"恶中之美"，他在《序言》中声称从恶中抽出美来更有趣、更愉快。这就首先从创作上打破了传统的把美看作引起愉快的善的观念形式，把社会之恶和人性之恶作为审美对象。波德莱尔说，愉快虽然与美相连，但愉快仅是美的最庸俗的饰物。忧郁才可以说是它的最光辉的伴侣，很难设想一种不包含不幸的美。②传统的美学观念也被解构了。

不仅艺术表现中形象的精确性、具体性被模糊、被抽象，而且艺术品本身的样式也失去规定性。达达派从虚无主义思想出发，嘲弄一切艺术传统，在"反艺术概念"的旗帜

① 袁可嘉. 欧美现代派文学概论. 桂林：广西师范大学出版社，2002：19-20.
② 波德莱尔. 波德莱尔美学论文选. 郭宏安，译. 北京：人民文学出版社，1987：14.

下，把大量生活中的现存物搬进展厅。深受启发的新现实主义者更是主张把日常生活用品提升到纪念碑的行列，比如达尼埃尔·斯波里的《吉施卡的早餐》把用餐后放在桌面的一切东西甚至椅子都原封不动地粘在桌面上，像浮雕一样挂在墙上。艺术技巧被否定，艺术品与自然物及其他人工制品的界限也消失了。

更有意思的是，在日常生活艺术化的极端追求下，艺术行为本身也登堂入室，变成"行为艺术"。20世纪40年代，美国抽象主义画家波洛克曾说：我不用画家通常所用的绘画工具，像什么画架、调色板、画笔等。我宁愿用木棍、泥瓦铲、刀子滴洒液体颜料；或厚涂色彩加上沙子、碎玻璃及其他异物。①波洛克的话很大程度上代表了现代艺术对传统艺术创作方式的反叛，也预示着这场反叛的结果：当艺术工具由传统的笔、画布、刻刀、石头变为任意物品时，身体、行为、表演等其他方式必然成为艺术工具甚至艺术本身。1947年他创作了一幅《满五㖊②》（图9-1-3）的画作，仅就这个题目的含义，除了意指海水的深度以外，还意味着滴色的层次，语意双关。全画以蓝绿色为主调，波洛克在画上先是大面积滴注，然后按各区域的情况加洒深浅不同的绿色，再后是黑色油漆，最后再在表层使用铝漆，漆中还夹杂着不少"添加物"；同时还在某些他认为必须补色的区域浇滴一些醒目的白色和无光泽的色彩。画家沿着画布边走边滴，让自身运动与滴色动作协调配合（图9-1-4）。

图9-1-3 波洛克《满五㖊》
（来源：《世界美术》1991年第三期）

图9-1-4 艺术创作中的波洛克
（来源：360个人图书馆）

① 迟轲. 西方美术理论文选（下）. 南京：江苏教育出版社，2005：34.
② 㖊：长度单位，合1.83米，用于测量水深。

第二节 新形态艺术的发展历程

所谓新形态艺术,是指19世纪后期以来,为了对抗古典艺术的僵化规则,艺术在观念、形式等方面做出创新性尝试,而根本改变了某种艺术样式的理念、创作手段和基本框架,所呈现出的新的艺术品种。以1945年第二次世界大战结束为界,此前的艺术创作较为温和,基本处于传统艺术样式框架内的手法创新,这一阶段是新形态艺术出现的前奏,是人们理解新形态艺术的起点。"二战"结束后,进入新形态艺术大量涌现阶段。

以巴黎埃菲尔铁塔(图9-2-1)为例,1887年,法国政府为庆祝法国大革命一百周年,决定在巴黎建造一座纪念塔。这座纪念塔并没有按照传统的美学规范,仿照罗马帝国风格建造一座凯旋门那样的牌坊式的建筑物,然后配以粗大沉稳的大理石纪功柱,再雕上向波旁王朝发起攻击的各路英雄形象,并饰以旗帜、鲜花等元素,透露出端庄、古典的巍峨崇高之美,而是建造了一座完全现代风格的铁塔。塔身采用钢铁结构,底部由四个半圆形拱架支撑,形成优美的跨度曲线;四只巨足跨占巴黎两个街区,以与地面构成42度角的抛物线切过圆弧,向塔身集中,扶摇直上塔顶。这座塔建成之后,引发了不少质疑、反对甚至谩骂,连著名的文学家小仲马、莫泊桑都加入抗议队伍之中,因为它背叛了古典,完全破坏了数百年来法国人民所养成的审美习惯。在一片反对声中,一位名叫米尔博的人说了一段十分经典的话:"当艺术还在温习着旧日的梦想,保持着过去的公式,徘徊中途,怯懦迟疑,不时向过去回头反顾的时候,我们的工业却正在大步前进,探讨未知的境界,克服一个接一个困难,获得了新的成就。这便是我们时代的特点和弱点——我是说,现代的工业反而距离现实美更近一

图9-2-1 巴黎埃菲尔铁塔
(王军 摄)

些。工业比艺术更加现代。"①铁塔常常被看成是建筑，但如果没有强大的工业技术支撑，这种建筑是做不出来的。米尔博这段话刚好指出现代工业推动生产力的提高，人们的审美需要也产生了日新月异的变化，艺术有能力凭借科学和工业技术去突破传统的审美范式，满足现代人的审美需求。

一、新形态艺术的发端

当传统艺术的藩篱被20世纪前半期汹涌的先锋意识击毁以后，艺术的百花园迎来了万紫千红的盛开期。第二次世界大战让人们经历了杀戮、死亡、苦难，一些极端情绪需要更多的形式去表达和倾诉，除了传统的画布、诗行以外，科学技术提供的新手段、日常生活中的现存物，甚至人的身体都可以在艺术家手中成为一种新的表现形态。

突破古典规范的最好方式就是极端的破坏，这种破坏行为成为20世纪前半期艺术的主要任务，破坏的结果就是产生了一大波新艺术派别，即人们统称的"现代派艺术"，例如立体主义、野兽派、表现主义、未来派、达达主义、抽象主义和超现实主义等，其中影响最大的是立体主义和达达主义。

所谓立体主义，就是要在二维平面上表现出现实世界的三维形态。绘画艺术自古以来都在追求画面的逼真效果，古典艺术用焦点透视方法逼真地模仿现实。20世纪初期，艺术家发现，在现实生活中，人们观察事物并不是像传统绘画那样首先确定一个焦点，而是进入视野的每一件东西都会成为中心。比如要观察一个正方体的彩盒，就需要绕到后面才能看见背面的颜色。实际上，原始绘画已经能够做到把一个物体的重要部分都展示出来，例如古埃及艺术家就是采用正面律去表现人的身体和眼睛。

毕加索从原始艺术那里受到启发，他要把现实生活中立体盒子的各个平面都画出来，以这种方式呈现出立体物品的全部情状，这就是立体主义绘画艺术的基本理念，其主要着眼点不在于事物的自然形状，而在于事物所构成的几何形体。自然万物在立体主义艺术家眼里都是由几何形体构成的，他们把事物按照其几何形体切割分裂，然后再有机地排列于画面，从而产生美感。典型代表如毕加索的《亚威农少女》（图9-2-2）。

如果说立体主义改变了传统绘画中立体、平面的定义，改变了人们观看艺术的方式，改变了绘画艺术所造之形的话，那么达达主义则改变了艺术品存在的方式。关于达达主义的艺术取向问题，萨拉内·亚历山德里安说，达达"是一个逆运动，它不但反对所有学院主义，而且也反对所有扬言要将艺术从它的界限中解放出来的一切前卫主义。达达是一

① 朱伯雄. 世界美术史（第10卷上）. 济南：山东美术出版社，1991：17.

图 9-2-2　毕加索《亚威农少女》
（来源：韩清华《世界美术全集》，光明日报出版社，2003）

种愤怒的爆发，它在侮辱与滑稽的形式中表现自己"①。

达达主义产生于第一次世界大战期间，他们对一切既存的艺术样式都带着愤怒的破坏。就其文艺观来说，达达不顾及逻辑、杂乱无章地任意而为，他们的诗歌可以是零碎字句的偶然结合。他们曾说："拿一张报纸，一把剪刀，照你们所要诗歌的长度把文章剪下来，把词句一一放在袋里，再按照从袋里摸出来的顺序，依次排列，便是一首诗。"②他们在朗诵用这种方式创作的诗歌时，还与观众产生了激烈的冲突，并喊出了"观众就是敌人"的口号，由此可见达达主义对传统艺术形式的愤慨程度。

达达艺术家不仅用拼贴方法创作诗歌，还用拼贴方法绘画。新的艺术创作方法最终导致艺术品样式的改变，其结果就是杜尚的《泉》（Fountain）的出现。1917 年，美国独立艺术家协会举行年展，纽约达达主义团体的核心人物马歇尔·杜尚送展的作品是一个小便池，这个小便池与日常生活中的便池并无其他区别，只是杜尚在它上面签上"R. Mutt 1917"的名字和日期，并命名为《泉》。虽然展品遭拒，但杜尚的这一行为成为艺术史上的重大事件，远远超过任何一件作品的价值。它提出了艺术品的边界问题，即现成物能不能成为艺术品，现成物与艺术品的分界线是什么的问题。杜尚认为，艺术与生活常常可以互换位置，他提出：我们可以把一件伦勃朗的作品当作一块铁板来使用。传统艺术品的存在方式以及艺术品的样式自此遭到怀疑。

达达艺术的意义在于，拆除了艺术的围墙，让艺术成为开放性的东西。绘画不再是艺术家拿着画笔在画布上仔细地描摹物象，而是可以把日常生活物品信手拈来，按照特点观念随意组合起来；诗人也不用苦思冥想，只需写出从头脑中跳出来的文字，哪怕像梦呓那样混乱也行；雕塑家也没有必要再按照传统去塑造一个理想形象，也不必拘泥于铜或者大理石材料，转而可以用一些能够想到的

① 邵大箴. 西方现代美术思潮. 成都：四川美术出版社，1990：167.
② 邵大箴. 西方现代美术思潮. 成都：四川美术出版社，1990：171.

材料，尽情堆砌一些奇形怪状的东西。也就是说，艺术的过程也是艺术，艺术品不再是唯一静止的东西。

二、新形态艺术的种类

新形态艺术十分繁杂，有的带有极端的实验性质，只是昙花一现；有的则较为成熟，让人耳目一新。从艺术的对象创新来看，较著名的有地景艺术；从艺术方式创新来看，有行为艺术；从艺术品创新来看，有装置艺术；从艺术材料创新来看，有电子技术艺术等。

（一）地景艺术

地景艺术的英语为 Land Art 或 Earth Art，亦称"大地艺术"，是20世纪60年代在美国兴起的一种艺术流派。地景艺术主张艺术走出美术馆，以室外广大的空间作背景，创造与自然环境和谐一体或改变自然景观的艺术。它由艺术家设计，动用众多人工在大自然中进行地貌改观，通过对自然环境的艺术加工，使人们对看惯的景物重新予以关注，获得一种新的意义。因地景艺术作品规模宏大，难以观其全貌，而存在时间又较为短暂，故以摄影、录像等方式保存。由于制作需要大量资金，20世纪70年代末逐渐衰落。代表人物有史密森（作品如图9-2-3）、海泽、奥本海姆等。

（二）行为艺术

行为艺术是指在特定时间和地点，由个人或群体行为构成的一门艺术，是20世纪五六十年代兴起于欧洲的现代艺术形态之一。行

图 9-2-3　史密森《螺旋形的防波堤》
（来源：Holt/Smithson Foundation）

为艺术必须包含四项基本元素，即时间、地点、行为艺术者的身体以及与观众的交流。该艺术不同于绘画、雕塑等，是仅由单个事物构成的艺术。

行为艺术的鼻祖是一名叫科拉因的法国人。1961年，他张开双臂从高楼自由落体而下，来探测人体在空中的感觉（图9-2-4）。行为艺术在中国的出现，始于20世纪80年代的"85新潮美术运动"时期。这个时期的作品所具有的普遍特点是采用"包扎"或自虐的方式，这与当时的年轻艺术通过反文明、反艺术手段求得灵魂挣脱的总的价值取向有关。但是，由于中国当代艺术基础薄弱，大众对行为艺术基础知识较为缺乏，使得许多无知者将自己怪诞的行为冠以行为艺术的名称哗众取宠，使这一艺术形式被烙上"裸体、血腥、暴力"的印记，这让中国本就起步较晚的行为艺术的发展受到了严重阻碍。

（三）装置艺术

装置艺术的英语为 Installation Art，兴起于20世纪70年代，是指艺术家在特定的时空环境中，将现成材料或综合材料进行艺术的选择、改造、组合、安装，以形成具有丰富精神文化意蕴的展示对象，是一种可以在室内外短暂或长期陈列的经过完美创意和艺术处理的立体展品。装置艺术借助的是现成物，其鼻祖自然是杜尚的《泉》。

装置艺术混合了各种媒材（图9-2-5），包括从自然材料到新媒体，比如录像、声音、表演、电脑以及网络，通过特定的自然空间或展览馆空间将对象展示出来，以激发欣赏者复杂的情感体验。其艺术公式是：场地+材料+情感，因而也有人称之为环境艺术。西方有专门的装置艺术美术馆，如英国伦敦的装置艺术博物馆；还有美国旧金山的卡帕街装置艺术中心，由1983年的一栋楼发展到2000年的四栋楼；纽约新兴的当代艺术中心 PSI 几乎就是一个装置艺术展览馆，在它的庭院中，修筑了露天装置艺术的专用隔间。许多美术院校也开设了装置艺术课程，英国的哈德斯费尔德大学设有专门的装置艺术学士学位，近年来美国美术院校毕业的硕士生中很多人都成了装置艺术家。例如，美国缅因美术学院2000年10个硕士生的毕业展，其中有9个是装置作品，可见装置艺术在西方艺

图9-2-4 科拉因的行为艺术
（来源：搜狐网）

图 9-2-5　竹蜻蜓建构的山海汇装置艺术作品
（来源：*Shopping Design* 杂志）

术中的兴盛程度。

装置艺术的审美特点主要有两个。[①]一个是装置艺术必须是一个能使观众置身其中的、三度空间的"环境"，这种"环境"包括室内和室外，但主要是室内。这个环境是用来包容观众、促使甚至迫使观众在室内空间由被动观赏转换成主动感受，这种感受要求观众除了积极思维和肢体介入外，还要使用所有的感官，包括视觉、听觉、触觉、嗅觉，甚至味觉。另一个是装置艺术不受艺术门类的限制，它自由地综合使用绘画、雕塑、建筑、音乐、戏剧、诗歌、散文、电影、电视、录音、录像、摄影、诗歌等任何能够使用的手段，较为全面地体现出新形态艺术的身份特征。

（四）电子技术艺术

电子技术艺术的英语为 Audio-Visual Art，简称"A-V 艺术"，是近年来在英国、法国、瑞典、意大利等一些国家兴起的一种新的艺术流派，评论界称之为"20 世纪 80 年代多门艺术与现代科学技术结合的产物"。它打破了传统的视觉艺术与听觉艺术、空间艺术与时间艺术、静的艺术与动的艺术的界限，使艺术家有更大的创造自由，可以通过多种物质媒介充分表现自己复杂的意念及深沉的情感，其艺术感染力也比单一的艺术门类更为强烈。

电子技术艺术主要得益于现代科技的发展，是利用电子计算机技术、信息处理和自动控制等现代科学技术将素描、版画、摄影、

[①] 徐淦. 什么是装置艺术. 美术观察，2000（11）：69-73.

诗和音乐等多种艺术融为一体的艺术，从而诉诸视觉和听觉以达到奇幻效果。这派艺术家试图寻找出一种全新的、多层次的艺术表现形式，以充分传达他们的观念和情感。主要代表艺术家有出生于英国的美国当代艺术家伊夫·萨斯曼、吉姆·坎贝尔和玛丽·弗拉纳根以及瑞典的达尔贝格、中国的蔡国强等。

瑞典的达尔贝格创作的《鲸鱼的舞蹈》是A-V艺术的代表作。达尔贝格共创作出700多幅丝网版画，每一幅画都可以看作单独的创作，线条简洁有力，黑白对比强烈。他把这700多幅版画一一制成幻灯片，装入12部由电脑自动控制的幻灯机中，再由艺术家按照自己的创作意图编排程序，将信息输入电脑，最后由电脑操纵，将作品映放在一块宽银幕上。播映时，这12部幻灯机分成四组，每组上中下三层，在电脑的自动控制下令人眼花缭乱而又井然有序地工作着。《鲸鱼的舞蹈》放映时间约半小时，其诗的意境、画面的强烈变化、音乐的惊心动魄等令人叹为观止。

蔡国强严格来说并不是利用电子科学技术，而是利用传统的烟花作为艺术材料，但对传统烟花的控制仍然少不了现代的计算机及其程序，这理所当然地属于电子技术艺术。蔡国强对烟火有着深刻的艺术理解，曾担任2001年上海APEC会议焰火表演的总设计师，是2008年北京奥运会开闭幕式的核心创意成员及视觉特效艺术总设计师（图9-2-6）。2009年国庆60周年庆典等活动，他均担任焰火总设计师。

图9-2-6　2008年奥运焰火
（来源：人民网）

第三节 新形态艺术赏析

玛丽娜·阿布拉莫维奇是塞尔维亚当代行为艺术家，1946年生于南斯拉夫首都贝尔格莱德。她从20世纪70年代开始行为艺术的实践，其艺术创作风格狂野大胆、癫狂自由，被称为"行为艺术之母"。她的作品主要探索表演者与观众之间的关系、肉体的极限、思维的可能性这三方面内容。她让观众参与艺术行为而不仅仅是作为观察者的这种表演方式，以及她专注于"面对痛苦、血液和肉体的极限"的行为，开拓了一种对于身份认知的新方式。

玛丽娜·阿布拉莫维奇的第一场表演《韵律10》（图9-3-1）是在1973年的爱丁堡艺术节，她摆放出20把式样不同的短刀，按顺序取出一把飞快地在指缝间用力剁下去而尽量不伤到任何手指，这种冒险游戏亦被称为"俄罗斯游戏"。在被刺伤之后她立刻换上另一把短刀，重复之前的动作，在用尽所有20把短刀后（即受了20次刀伤之后），她重播之前的录音，并再次开始之前的动作，不同的是，这次她必须保证让手指受刀伤的时间和上次完全一致。可以说此次表演是玛丽娜艺术理念最轻量级的尝试和开始。

在1974年的《韵律5》（图9-3-2）中，玛丽娜·阿布拉莫维奇在场地中央放置了一颗用煤油浸泡过的木质五角星。表演伊始，玛丽娜站在点燃的五角星外，剪下自己的手指甲、脚指甲与头发投入火中。每投一次，必勾起一簇火焰。她在自己的腹部亦刻上了一只五角星，表演行将结束时，她跃入熊熊燃

图9-3-1 韵律10
（来源：詹姆斯·韦斯科特《玛丽娜·阿布拉莫维奇传》，金城出版社，2013）

图9-3-2 韵律5
（来源：艺术百科）

烧的五角星内躺下,结果却很快因缺氧失去知觉而被观众救助。事后玛丽娜如此评价这一体验:"醒来后我很生气,因为我终于理解人的身体是有局限的,当你失去知觉时,你就不能控制当下,就无法继续表演。"

在《韵律5》中偶然的表演失控给了玛丽娜新的启示,她决定在接下来的《韵律2》(图9-3-3)中继续探索无意识状态。她将表演分成两个部分。首先她吞下一片治疗肌肉紧张症的药片,然后长达数小时保持同一姿势。由于玛丽娜的身体是健康的,吃下药片后,她的身体开始出现剧烈反应,发生了痉挛。尽管不能控制自己的身体动作,但是她的大脑非常清醒,并一直观察着所发生的一切。10分钟后当第一粒药片失去效力时,她吞下第二粒药片——治疗躁狂症和抑郁症的处方药。这种药会导致人的思维停滞,而身体却无法活动。尽管她的身体在场,但是她的精神已经漂移,甚至完全失忆。6小时后药力消失,这部作品才真正结束。这是玛丽娜行为艺术生涯中最早探索身体和精神关系的片段,后来为了深入研究这种关系,她还专门前往西藏和澳大利亚的沙漠进行心灵探索之旅。

为了测试观众与表演者关联性的极限,她做出了更大胆的尝试。1974年在意大利那不勒斯表演的《韵律0》(图9-3-4),让玛丽

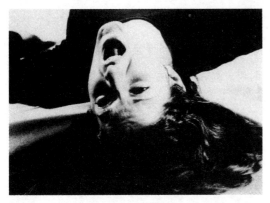

图9-3-3 韵律2
(来源:艺术百科)

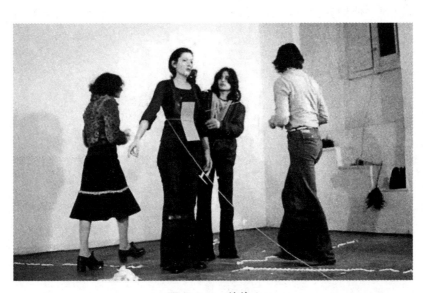

图9-3-4 韵律0
(来源:艺术百科)

娜经历了人生中最惊险的一幕。她在房间贴出告示,准许观众随意挑选桌上的72种物件与自己进行强迫性身体接触。在这72件物品中,有玫瑰、蜂蜜等令人愉快的东西,也有剪刀、匕首、十字弓、灌肠器等危险性的器具,其中甚至有一把装有一颗子弹的手枪。在整个表演过程中,玛丽娜把自己麻醉后静坐,让观众掌握所有权力。表演历时6小时,在整个过程中,观众发现玛丽娜真的对任何举动都毫无抵抗时,便渐渐大胆行使起了他们被赋予的权力:玛丽娜的衣服被全部剪碎,有人在她身上划下伤口,有人将玫瑰猛然刺入她腹中,有位观众甚至拿起那把上了一颗子弹的手枪,放入她的嘴里,意欲扣下扳机——这是玛丽娜最接近死亡的时刻,直到另一位观众惊恐不已地将手枪夺走。在施暴的过程中,玛丽娜眼中渐渐充盈了泪水,心中充满了恐惧,然而她的身体无法做出任何反应,她清醒地意识到:他们真的可以对我做任何事情。麻醉消除后,玛丽娜从椅子上站起来,带着累累伤痕,双目含泪缓缓走向观众,用目光对他们进行无声的控诉。面对艺术家愤怒悲伤的眼睛,现场观众反倒恐惧了起来,他们纷纷后退,然后开始四散逃跑,以逃离艺术家真实的控诉。玛丽娜在后来的访谈中说道:"这次经历令我发现,如果你将全部决定权交诸公众,那么你离死也就不远了。"

玛丽娜·阿布拉莫维奇曾说:"一个艺术家不应该爱上另一个艺术家。"在她这么说的时候,她爱上了另一个艺术家,在刻骨铭心的12年后,她又失去了这份爱。1976年玛丽娜在荷兰阿姆斯特丹遇到了她的灵魂伴侣乌雷,一位来自西德的行为艺术家。巧的是,二人生日是同一天。两人开始合作实施一系列与性别意义和时空观念有关的双人表演作品,他们打扮成双胞胎并自称是"联体生物"(图9-3-5),对彼此有着全然的信任。他们

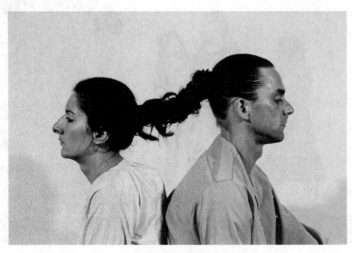

图9-3-5 《联体生物》
(来源:艺术百科)

共同创作的"关系"系列和"空间"系列影响极为广泛。在表演《死亡的自我》(图9-3-6)时,两人将嘴巴对在一起,互相吸入对方呼出的气体,17分钟后他们的肺里充满了二氧化碳,都倒在地板上昏迷不醒。这一表演探求的是一个人"吸取"另一个人生命的毁灭性能力。

在12年同生共死的表演生涯之后,他们的感情在1988年走到尽头。"无论如何,(每个人)到最后都会落单。"玛丽娜如是说。她决定以一种浪漫的方式来结束这段"充满神秘感、能量和魅惑的关系"。玛丽娜·阿布拉莫维奇和乌雷来到了中国。以长征的方式,历时3个月,玛丽娜从渤海之滨的山海关出发自东向西而行,乌雷自戈壁滩的嘉峪关由西向东前行,两人最终在二郎山会合,完成了最后一件合作作品《情人·长城》。"我们各自行了2500公里,在中间相遇,然后挥手告别。"玛丽娜如此总结二人关系的结束。

2010年5月31日在纽约现代艺术博物馆,长发长裙的玛丽娜·阿布拉莫维奇从一把木椅上缓缓站起,宣告了又一件划时代行为艺术作品的诞生,即《艺术家在现场》(图9-3-7)。至此,她已经在这里静坐了两个半月。在这716小时中,她岿然不动,像雕塑一般接受了1500个陌生人与之对视的挑战,众多名人慕名而来,包括莎朗·斯通(10分

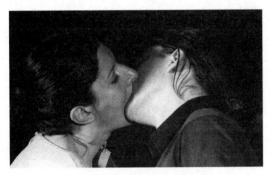

图9-3-6 《死亡的自我》
(来源:艺术百科)

图9-3-7 《艺术家在现场》
(来源:艺术百科)

钟)、艾伦·里克曼(9分钟)、Lady Gaga(5分钟)等,有些人甚至一接触到她的目光不过十几秒,便宣告崩溃,大哭起来。唯有一个人的出现,让雕塑般的玛丽娜·阿布拉莫维奇颤抖并泪流满面,那就是乌雷。隔着一张桌案,这对曾经一道出生入死的恋人伸出双手,十指相扣。在分手22年之后,他们再度相遇,宣告和解。

以上理论和案例告诉我们,当代艺术家通过不断探索,突破传统的艺术形式和题材限制,尝试新的艺术形式和媒介,展示出了极大的创造力和冒险精神,使得艺术作品的呈现方式和意义更加丰富多元。这些新形态艺术作品不仅为观众提供了全新的视觉体验,同时也引导人们反思社会生活中的种种问题。艺术家们用艺术的方式探索世界、表达自我,为人们打开了一扇通向新世界的大门,这种创新精神和探索欲望是推动艺术发展的重要动力。作为艺术接受者的广大观众应该更加理解、支持当代艺术家的创作工作,鼓励他们持续探索,为未来的艺术创新提供更加广阔的空间。